图像何求？

形象的生命与爱

[美] W.J.T. 米歇尔 著

陈永国 高焓 译

北京大学出版社
PEKING UNIVERSITY PRESS

著作权合同登记号　图字：021-2015-0321

图书在版编目（CIP）数据

图像何求：形象的生命与爱 /（美）W.J.T. 米歇尔（W.J.T.Mitchell）著；陈永国，高焓译 . — 北京：北京大学出版社，2018.4
（雅努斯思想文库）
ISBN 978-7-301-28859-7

Ⅰ. ①图… Ⅱ. ① W… ②陈… ③高… Ⅲ. ①构图学 Ⅳ. ① J061

中国版本图书馆 CIP 数据核字 (2017) 第 250054 号

What Do Pictures Want?——The Lives and Loves of Images written by W.J.T.Mitchell.
Licensed by The University of Chicago Press, Chicago, Illinois, U.S.A..
© 2005 by The University of Chicago.
All rights reserved.

书　　　名	图像何求？——形象的生命与爱 TUXIANG HE QIU? —— XINGXIANG DE SHENGMING YU AI
著作责任者	[美]W.J.T. 米歇尔　著　陈永国　高焓　译
责任编辑	于海冰
标准书号	ISBN 978-7-301-28859-7
出版发行	北京大学出版社
地　　　址	北京市海淀区成府路 205 号　100871
网　　　址	http://www.pup.cn　新浪微博：@ 北京大学出版社
电子信箱	pkupw@qq.com
电　　　话	邮购部 62752015　发行部 62750672　编辑部 62750883
印　刷　者	天津光之彩印刷有限公司
经　销　者	新华书店
	880 毫米 ×1230 毫米　32 开　13.75 印张　313 千字 2018 年 4 月第 1 版　2022 年 1 月第 3 次印刷
定　　　价	68.00 元

未经许可，不得以任何方式复制或抄袭本书之部分或全部内容。
版权所有，侵权必究
举报电话：010-62752024　电子信箱：fd@pup.pku.edu.cn
图书如有印装质量问题，请与出版部联系，电话：010-62756370

献给

卡门·爱丽娜·米歇尔
和
加布里埃尔·托马斯·米歇尔

目 录

致中国读者：形象科学的四个基本概念　　ix
序　　xvii
致谢　　xxii

第一部分　形象　　001

1. 生命符号 / 克隆恐怖 ………… 004
2. 图像何求？ ………… 028
3. 画画的欲望 ………… 060
4. 形象的剩余价值 ………… 082

第二部分　物　　117

5. 建基性之物 ………… 120
6. 冒犯性形象 ………… 136
7. 帝国与物性 ………… 157
8. 浪漫主义与物之生命 ………… 184

9. 图腾崇拜，物崇拜，偶像崇拜 205

第三部分　媒介　　　　　　　　　　215

10. 话说媒介 218
11. 抽象与亲近 242
12. 雕塑想要什么 268
13. 美国摄影的末端 298
14. 活在颜色中 322
15. 生控复制时代的艺术品 340
16. 展示看见 367

附录　　　　　　　　　　　　　　390

中英文人名对照表 392
中英文作品名对照表 406

致中国读者
形象科学的四个基本概念

| W. J. T. 米歇尔

20年前出版《图像学》时（*Iconolgy*，1986年），我没想到它居然是"图像三部曲"的第一部（1994年的《图像理论》[*Picture Theory*]和2005年的《图像何求？》为其续集）。20世纪80年代中期，"视觉文化"和"新艺术史"的观念还不过是传言。"词与象"的概念是几乎连做梦都想不到的事，更不用说国际词与象研究协会（IAWIS）了。"图像学"本身在当时就仿佛是艺术史的一个过时的亚学科，这与艺术史的创始人阿贝·沃伯格、阿洛伊斯·里格尔和厄文·潘诺夫斯基相关。

当然，现在这个领域大为改观。视觉研究和视觉文化的学术机构已经建立起来，也创建了专事这些研究的杂志。新艺术史（受符号学的启发）已是明日黄花。词语与视觉媒介的交叉研究已经成为现代人文研究的主要特征。批评图像学或"形象科学"（Bildwissenschaft）的新形式已在人文学科、社会科学，甚至自然科学领域遍地开花。

《图像学》对这些发展起到了某种作用，究竟影响多大我很难估

计。现在我所能做的只是回过头来看看我在书中提出的一些观点都有了哪些深入发展。在过去20年中，关于视觉文化、视觉读写、形象科学和形象学的研究中，有四个基本概念不断得到认证。其中有的已经隐含于《图像学》中，而只在后来著述中加以命名。我希望本文能帮助读者厘清《图像学》提出的一系列主题和问题，这就是我现在谈的"形象科学的四个基本概念"。我称之为"图像转向""形象/图像之区分""元图像"和"生物图像"。下面是关于这四个概念的非常图式化的概述。

1. 图像转向

这个短语（首先在《图像理论》中提出）有时与戈特弗里德·波埃姆后来提出的"肖像转向"构成比较，也与作为学科的视觉研究和视觉文化构成比较，常常被误解为新兴的"视觉媒介"的一个标签，包括电视、视频和电影。对物质的这种构型存有几个问题。首先，纯粹视觉媒介的观念是极不合逻辑的，视觉文化的第一堂课就应该去掉这个词。媒介始终是感觉和符号因素的混合，而所谓"视觉媒介"都是混合的或杂交的构型，把声音和景象、文本和形象结合起来。甚至视力本身也不完全是视觉的，其操作要求有视觉和触觉的协同作用。第二，向图像的"转向"的说法并不局限于现代性，或当代视觉文化。它是一个**转义**或思想形象，在文化史中出现过无数次，通常在新的再生产技术或一些形象与新的社会、政治或美学运动相关的时候到来。因此，艺术视角的发明，画架绘画的出现，照相术的发明都被当作"图像转向"而受到欢迎，被视为是美妙的或危险的，有时既美妙又危险。也可在古代世界窥见某种形式的图像转向，如以色列人把摩西从西奈山上带回的律法"置于一边"，而立金犊为偶像。向偶像崇

拜的转向是最令人焦虑的图像转向，往往基于人民大众被某一虚假形象所误导的恐惧，无论是意识形态概念还是领袖人物的形象。第三，如这个例子所示，图像转向常常与形象的"新统治"相关，这种新统治威胁到从上帝之言到识文断字之间的一切。图像转向通常激发词与象之间的区别，词与律法、识文断字的能力以及中坚力量的统治相关，而象则与民众迷信、没文化和放荡相关。因此，图像转向是**从词到象**的转向，并不是我们时代特有的。然而，这并不是说图像转向都是一致的：每一次都涉及一种特殊的图像，在一个特殊的历史环境中出现。

最后，图像转向对我们的时代具有独特的意义，关系到学科知识的发展（甚或哲学本身），是罗蒂所说的"语言转向"的接续。罗蒂认为西方哲学从对物或物体的关注转向了对观念和概念的关注，最后（在20世纪）转向对语言的关注。我认为，形象（不仅视觉形象，还有词语隐喻）已经成为我们时代的一个迫切话题，不仅在政治和大众文化中（在此领域它已经是一个尽人皆知的问题），而且在关于人类心理和社会行为的普遍反思中，以及在知识结构自身之中。弗雷德里克·詹姆逊描写的人文学科从"哲学"到"理论"的转向不仅基于哲学以语言为媒介这一认识，而且以整个再现实践为媒介，其中包括形象。由于这个原因，形象和视觉文化理论在最近几十年中转向了比较普遍问题的研究，从对艺术史的特殊关注转向一个"扩展的领域"，包括心理学、神经科学、认识论、伦理学和美学、媒介理论和政治学，转向了只能被描写为新的"形象的形而上学"的东西。

这一发展，与罗蒂的语言转向一样，生发出对哲学本身的一套新的阅读，在这方面，可以追溯德里达对逻各斯中心主义的批判而转向**文字**和**空间**的书写模式，或吉尔·德勒兹的一贯主张，即哲学始终执

迷于形象的问题,因此始终是图像学的一种形式。20世纪的哲学不仅经历了语言转向:如维特根斯坦所说,"图像迷住了我们",而哲学则以许多新的突破报以回复:符号学、结构主义、解构、系统理论、言语行为理论、普通语言哲学和新的形象科学,或批评图像学。

2. 形象／图像

如果图像转向表示词与象的关系,那么,形象/图像的关系就是回归物体性的转向。图与像之间区别何在?我愿意从本土语言开始,听一听英语语言,这是无法译成德文的一种区别:"你可以挂一幅图画,但你不能挂一个形象。"图画是物质性的物,你可以烧掉或破坏的物。一个形象出现在图画中,图画坏了但形象依然存在——在记忆中、在叙事中、在其他媒介的拷贝和踪迹中。金犊被打破了或融化了,但仍然作为一个形象活在故事中和无数描画中。因此,图像是以某种特殊支撑或在某个特殊地方出现的形象。这包括精神图像,如汉斯·贝尔廷所说,精神图像出现在身体、记忆或想象中。形象总是以一种或另一种媒介出现,但也超越媒介,超越从一种媒介到另一种媒介的转换。金犊首先作为塑像出现,然后在语言叙事中作为描述对象重新出现,在绘画中以形象重新出现。它可以从绘画经拷贝而进入另一种媒介,如照片或幻灯片或数码文件。

因此,形象是高度抽象的、用一个词就可以唤起的极简实体。给形象一个名字就足以想到它——即进入认知或记忆身体的意识之中。潘诺夫斯基提出的"母题"与此相关,它是图像中引发**认识**、尤其是**重新认识**的元素,即"这就是它"的那种识别,对可命名的、可识别的物体的认知,这个物体出现在虚拟在场之中,即似是而非的"缺场的在场",这是一切再现性实体的基础。

关于图像的概念，你不必非得是柏拉图主义者，假设一个超验的有着理式和理念的原型系统，等待着以物质性物体和感性认知的影子显身。亚里士多德提供了一个同样牢固的起点，那里有类似于图像种类的东西，是把一些特殊实体用家族相似相连接的遗传识别符。如奈尔森·古德曼所说，有许多温斯顿·丘吉尔的图像，包含丘吉尔形象的图像。我们可以称它们为"丘吉尔图像"——意味着这是一个类别或序列，在这种情况下，我们可以说形象就是让我们识别一类图像的东西，有时非常特殊（丘吉尔图像），或非常普遍（肖像）。还有漫画，如把温斯顿·丘古尔画成斗牛犬。在这种情况下，两个形象同时出现，融合在单一的肖像或形式中，这是视觉隐喻的经典例子。但一切描画都基于隐喻，基于"视为"。把一片墨迹"视为"大地景色就是把两个视觉认知等同起来或进行转换，正如"没有人是孤岛"这句话暗示人的身体与地理图像之间的比较或类比一样。

因此，一个形象可以认为是一个非物质实体，一个幽灵般的、幻影般的显现，依靠某种物质支持浮出地表或获得生命（也许是同一物）。但是我们不必假设任何形而上的非物质实体领域。一个影子的投射是一个形象的投射，就好比一片叶子在一页纸上留下的印记，或一棵树在水中映出的倒影，或一块化石在石头里的印象。形象是对一种相似或相像或类比关系的认知——C. S. 皮尔斯界定的"肖像符号"，其内在感觉性质使我们想起另一物体。因此，抽象和装饰性形式是一种"零度"形象，可通过阿拉伯图案或几何图形加以识别。

形象与图像之间的关系可以用"克隆"的双重意义加以说明。"克隆"既指一个活的有机体的个别样本，是其母体或捐赠机体的复制品，又指它所属的整个序列的样本。世界上最著名的克隆羊"多利"的形象可以用照片复制，每一个复制的图像形象都将是一幅画。但在所有

这些画中复制并将所有复制品联系在一起的那个形象与集体序列中也称作"克隆"的那个单一克隆的全部祖先和后裔构成了严格类比。当我们说一个孩子与其父母简直一模一样时，或两个双胞胎兄弟完全相像时，我们用的是家族相似的识别逻辑，这个逻辑把形象建构成一种关系而非一个实体或实质。

3. 元图像

我们有时碰上一幅画，其中出现了另一幅画的形象，一个形象寓于另一个形象之中，如同委拉斯开兹在《宫娥》中把正在作画的自己放在画面上一样，或索尔·斯坦伯格在《新世界》中画一个画画的人一样。在普桑的《金犊崇拜》中，我们看到一个荒原场景，以色列人围着它舞蹈，教士亚伦朝它做某种动作，而摩西则从西奈山上下来，正要用律法石板击打这种堕落的偶像崇拜。这是元图像，其中，以一种媒介（绘画）体现的形象包容了用另一种媒介（雕塑）体现的形象。这也是从词语到形象的"图像转向"的元图像，从**书写**的十诫（尤其是反对雕刻形象的律法）到偶像权威的转向。

元图像并不是特别罕见的物。当一个形象出现在另一个形象之中时，当一个图像呈现一个描绘的场景或一个形象时，如一幅画出现在影片中的墙上，或电视节目中展示某一布景时，元图像就出现了。媒介本身不必重叠（即绘画再现绘画；照片再现照片）：一种媒介也许寓于另一种媒介之中，如金犊出现在一幅油画中，或一幅画中影子的投射。

人们感到任何一个图像一旦被用作表现图像本质之手段，都可以成为元图像。最简单的线条画，一旦在论述形象的话语中被用作例子，就成了元图像。最谦卑的多元稳定的鸭兔图也许是现代哲学

中最著名的元图像,它首先出现在维特根斯坦的《哲学研究》中,作为"视为"和"描画为"之双重性的例子。柏拉图的洞穴寓言是详尽阐述的哲学元图像,把认识的本质视为由影子、人工制品、照明和认知身体等因素的复杂组合。在《图像学》中,我把这些词语的、话语的隐喻说成是"超形象"或"理论图像",经常作为解释性类比出现在哲学文本中(如把精神比作一块蜡版或照相机的暗箱),以说明形象在精神、认知和记忆中起到的核心作用。因此,"元图像"可以是视觉上、想象上或物质上得以实现的超形象的形式。

如洞穴寓言所暗示的,元图像可以成为整个话语的基础隐喻或类比。比如,"身体政治"这个隐喻就涉及把一个社会集体看作或图绘为单一的巨大身体,如霍布斯的《利维坦》封面上的巨大肖像。"国家首脑"这个尽人皆知的隐喻悄然地延伸了这个类比。这是在现代生物医学话语中颠倒自身的一个隐喻,其中身体不被看作机器或有机体,而被看作社会整体或"细胞状态",盘踞着无数寄生虫、入侵者和外来有机体,或被看作执法、司法和审议功能的劳动分工,此外还有一个保护身体不受外来者侵犯的免疫系统和与部件或"成员"交流的一个神经系统。"成员"这个隐喻是用社会身体测绘有机体还是相反?公司这个形象所描绘的是什么身体?这些可逆的和基础的隐喻就是拉考夫和约翰森所说的"我们借以生存的隐喻"。它们不纯粹是话语的装饰,而是充斥于所有知识型的结构性类比。

4. 生命图像

图像转向的一个新说法在我们时代出现了,其最生动的例子就是克隆生物的过程,它已经成为一个潜在的隐喻和具有深刻伦理和政治内涵的生物现实。克隆当然是植物和简单动物的一整个自然生长过程,

指代遗传上相同细胞的无性繁殖的过程。"克隆"（在希腊语中）的原意是"滑动或枝条"，指移植或嫁接的植物生长过程。随着微生物的发现和细胞繁殖的出现，克隆的概念也进入了动物王国。但近年来生物学领域里发生了一场革命，即人的基因的（部分）解码和第一个哺乳动物的克隆。人类克隆繁殖的可能性现已提到技术层面，这个可能性又使人想到关于形象制造的传统禁忌，即最隐在的和令人不安的形式，人工生命的创造。

"以我们自己的形象"复制生命形式和创造活的有机体的观念把神话和传奇中预言的一种可能性变成了现实，从科幻小说的电子人，到机器人，到弗兰肯斯坦的叙事，到泥人哥连，到《圣经》的创世故事，其中亚当是以上帝的形象用泥土创造后，接受了生命的气息的。

当然，《图像学》中的许多其他观点自其出版的20多年中已有深入阐释。把"词与象"视为不同的理论问题的观点不仅要求符号学的形式分析，而且要求历史的和观念的语境化，在一些领域中已有广泛深入的探讨。围绕形象的一长串焦虑（肖像恐惧症、偶像破坏、偶像崇拜、物崇拜，以及犹太教、基督教和伊斯兰教中对雕刻形象的禁止），在以20世纪80年代极为罕见的"回归宗教"为特点的一个时代里已经成为形象研究中的核心问题。我希望，把"意识形态批判"本身作为"偶像破坏的修辞"的批判已经净化了必然诉诸自身观念纯正性的一种去魅批评的野心。对比之下，我曾经想与比较谦虚的"世俗占卜"和与爱德华·赛义德和雅各·德里达相关的解构结盟，对我来说，这两位批评理论家始终是我所认为的理论的黄金时代给人以最大启迪的同代人。

序

> 画画，采取一个视点，我们就是人类了。艺术制造意义，并给那个意义以形状。
>
> ——杰哈德·里希特，《绘画的日常练习》（1995）

> 作为主体，我们都被直接唤入那个画面，被当作囚徒在这里再现出来。
>
> ——雅克·拉康，《精神分析学的四个基本概念》（1978年）

本书分为三部分。第一部分讨论形象，第二部分讨论物，第三部分讨论媒介。其结构逻辑如下：所谓"形象"，指的是任何一种相像性，一种或另一种媒介中出现的图、母题或形式。所谓"物"，指的是在所说的形象中出现的、或支持这个形象的物质，即一个形象所指或使之出现的物质的东西。当然，我还想在此涉及物性和客体性等概念，即凌驾于主体之上的物的概念。所谓"媒介"，指的是把形象与

物体放在一起以生产一幅图画的物质实践。因此，全书都是讨论图画的，也就是把虚拟的、物质的和象征的因素组装起来。在最狭隘的意义上，一幅图不过是我们看到的挂在墙上的、贴在相册里的或在图册里用作装饰的那些熟悉物体之一。然而，较广义而言，图画产生于所有其他媒介——在构成影片的转瞬即逝的影子与实物的组装之中，在特定地点安放的一件雕塑之中，在描画某一类型的人类行为的漫画或脸谱之中，在想象或记忆某一具体意识的"精神图像"之中，按维特根斯坦所说，这是在一个命题或一个文本中"某一事物状态"的投射。[1]

就其广义而言，一幅图指一个形象得以出现的整个环境，我们常常问别人"看到那场面了吗？"，指的就是这个意思。海德格尔提出的著名命题是，我们生活在"世界图景的时代"。海德格尔指的是世界已经**成为**图景的现代时期，也就是说，世界已经成为技术科学理性的系统化的、可再现的客体："世界图景……并不是指世界的图画，而是被当作图画构思和理解的世界。"[2] 他认为这个现象（我们有些人称之为的"图像转向"）[3] 是一次历史转型，即向现代时期的转型："世界图景并不是从早些时候的中世纪转变为现代时期，而是说，世界已经转而成为图景这个事实正是现代时期的本质。"[4] 海德格尔在哲学上寄望

1 Ludwig Wittgenstein, *Tractatus Logico-Philosophicus*, trans. D. F. Pears and B. F. McGuinness（London: Routledge & Kegan Paul, 1922），4.023, p. 21. 我对图像概念的引申与道格拉斯·克里姆普在"图画"（*October* 8［Spring 1979］:75-88）一文开头阐述的精神相符："它不局限于某一特定的媒介：相反，它利用摄影、电影、表演，以及传统的绘画、图画和雕塑……同样重要的是……图画的动词形式既可以指某一审美客体的生产，也可以指一个精神过程。"（75）

2 Martin Heidegger, "The Age of the World Picture," in *The Question Concerning Technologies*, trans. William Lovitt（New York: Harper & Row, 1977），pp. 116-154; 引文自130页。

3 W. J. T. Mitchell, "The Picture Turn", in *Picture Theory*（Chicago: University of Chicago Press, 1994），pp. 11-34.

4 Heidegger, "The Age of the World Picture", p. 130.

于一个超越现代性、超越作为图景的世界的一个时代。他认为走向这个时代的途径不是向前图像时代的回归，或任意地毁灭现代的世界图景，而是诗歌——为我们开启存在之路的那种诗歌。

本书立论在于，包括世界图景在内的图像始终没离开过我们，不用超越什么图像，更不用说超越世界图景，就能建立比较真实的与存在的关系，与实在的关系，或与世界的关系。在不同地方和不同时代有不同种类的世界图景，因此，历史和比较人类学才不仅仅描写事件和实践，而描写对事件和实践的**再现**。图像是我们接近图像所再现的事物的途径。更重要的是，(如哲学家尼尔森·古德曼所说)图像是"世界**制作**的方式"，不仅仅是世界的反映。[1]（作为"制造"或生产的）诗歌是图像的基础。图像本身是诗歌的产物，如亚里士多德所提出的，一种图像诗学本身就是讨论诗歌产品的，仿佛它们是活物，是人类在自身周围创造的第二自然。[2] 因此，与修辞学或诠释学相对立的一种图像诗学是对"图像的生命"的研究，从古代偶像到当代技术图像和人造生命形式，包括机器人和克隆人。从诗学角度探讨图像的问题不仅仅涉及它们意味着什么或做什么，而是它们**想要什么**——它们向我们提出什么要求，我们如何回应。显然，这个问题也要求我们追问我们想从图像那里得到什么。

恐怖电影给了这个问题最生动的回答。大卫·柯南伯格导演的《录影带谋杀案》的一个剧照(图1)恰到好处地把图像－观者的关系展现为相互欲望的场所。我们看到麦克斯·吴伦（詹姆斯·伍兹扮演）走向电视机鼓胀的屏幕，里面是他新情人尼基·布兰德（黛布拉·哈

[1] Nelson Goodman, *Ways of Worldmaking* (Indianapolis: Hackett Publishing Co., 1978).
[2] 关于亚里士多德诗学的讨论，见第一章。

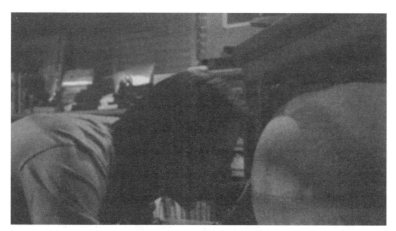

图1 《录影带谋杀案》剧照（导演大卫·柯南伯格，1983）。麦克斯·吴伦准备把头伸进电视屏幕向他张开的大口。

利扮演）的唇齿图像。麦克斯在想是否把头伸进图像的嘴，这张嘴一直在召唤他"到我这儿来，到尼基这儿来"。显像管，电视机本身，都活了，鼓胀的静脉在橡皮泥的表面之下跳动、喘息和咕噜咕噜地响。不仅尼基·布兰德的图像，就连支撑她出现的物质也随欲望震颤着。麦克斯既为之吸引又为之所逐。他想要融入画面，渗透他面前呈现的屏幕/嘴/面孔，哪怕冒着被它吞噬的危险。如果我们只有这一个画面的话，我们会说我们问题的答案就是：图像想要被吻。当然，我们也想要被回吻。

并不是每一个图像都如此清晰而肮脏地用戏剧形式表现其欲望。我们看重的大多数图像都非常慎重对待它们所建构的欲望场域，即它们具有诱惑力的致命之吻。然而，柯南伯格的奇异画面在他心中也许是一种未经审查的关于这些图像之生命和爱的快照，既有我们要渗透

它们的愿望，又有被它们吞噬的恐惧。[1]（我相信我没有必要对这个画面含有的男性幻想的重要指数妄加评论。）

因此，一幅图是一个非常独特和自相矛盾的生物，既是具体的又是抽象的，既是特殊的个别事物，又是包含一个总体的象征形式。理解这个画面就等于理解一个环境的综合全面景观，然而又是对一个特殊时刻的快照——当相机快门瞄准一个画面拍照的时刻，无论那是一个庸俗的老套，一个系统，还是一个诗意的世界（或者三者都是）。所以，要抓住不同画面的整体图像，我们就不能满足于对这些画面的狭隘看法，也不能想象我们的结果不管多么笼统或全面都将不仅仅是关于图像、物和媒介的图画，尽管此时对我们中的一些人来说的确如此。如芭芭拉·克鲁格所表明的（图2），不管那图像是什么，我们都身在其中。

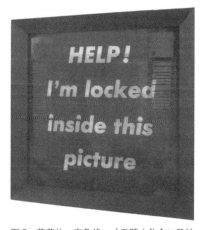

图2 芭芭拉·克鲁格，《无题（救命！我被锁在这幅图里了）》，1985。

1 对这幅画的深入分析见第三部分"媒介"。

致 谢

所有普通嫌犯和更多需要命名（但无需责罪）的犯人，我在芝加哥大学的同事们，《批评探索》的全部编辑们，无数思想惨遭掠夺而被用于本书的、其名字贯穿全书但仍不足以表达我的谢意的每个人，是他们使本书成为可能。使本书得以展开的最关键人物也许是使下面许多文章得以发表的赞助者们，令它们首次面世的杂志和文集的编辑们（以前的出版信息将在每章开首予以详尽说明）。第一章第一部分的《生命符号》是我与迈克尔·陶希格于 2000 年秋为纽约大学／哥伦比亚大学开设的研讨班的名称；第二部分《克隆恐怖》是为 2002 年 7 月汉斯·贝尔廷和彼得·魏蓓尔在德国卡尔斯鲁厄（the Zentrum für und Medien in Karsruhe）举办的"偶像破坏"研讨会所写。《图像何求？》是为 1994 年墨尔本大学"图像理论"研讨会所写，后来分别发表于《十月 77》（1996 年夏）和特里·史密斯主编的《可见的触摸：视觉文化、现代性和艺术史》（悉尼：力量出版社，1997 年）。《画画欲望》应马丽娜·格兹尼克之请为 2002 年 12 月在斯洛文尼亚的卢布

尔雅那举办的与斯拉沃热·齐泽克的一次讨论会而写。《建基性客体》为丽莎·魏因怀特在 2001 年美国大学艺术协会关于垃圾的同名讨论会所写。《冒犯性形象》为芝加哥大学 2000 年 2 月围绕布鲁克林博物馆的知觉展览召开的文化政策会议所写,后来集于这次研讨会的主要组织者拉里·洛特菲尔德编辑的《不稳定的"感性":布鲁克林艺术馆的艺术政策》(新泽西新布伦兹威克:拉特格斯大学出版社,2001)。《帝国与物性》是 2001 年英国泰特"艺术与大英帝国"会议的主题发言。《浪漫主义与物的生命》是 2000 年 9 月浪漫主义研究北美协会年会的主题发言,后发表于比尔·布朗编辑的《批评探索》"物"专刊(2001 年秋)。《话说媒介》是 1999 年 12 月科隆大学首届媒介研究研讨会(加布里埃尔·沙巴切尔等主持)主题发言的初稿,其简稿与德文版的《形象的剩余价值》发表于这次会议记录(*Die Address des Mediens*)中。《形象的剩余价值》为 1999 年艺术史学家年会所写,该会议主题是"形象与价值";其英文版发表于《马赛克 35》第三期(2002 年 9 月)。《抽象与暗示》是写给罗谢尔·范斯坦的一封邀请信的回应,反思了抽象艺术在当代的命运;后来引申为巴塞罗那塔皮斯基金会(1997)和芝加哥大学(2001)两次研讨会的发言稿。《雕塑何求?》为芬顿的安东尼·格姆雷作品目录所写。《美国摄影的目标》是在与乔艾尔·施奈德的密切交谈中为 1994 年巴黎波布尔格博物馆举办的美国摄影研讨会所写,与施奈德的《很久以前在美国:1937 年 MoMA 展和美国摄影的开端》为姊妹篇。《活色彩》是应克劳斯·米利奇之请,2002 年 5 月在柏林洪堡特大学所做的 W. E. B. 杜波依斯演讲。《生物控制再生产时代的艺术品》应库伯高等科学艺术联盟学院人文学院院长约翰·哈灵顿之请,为 2000 年 11 月新院长就职仪式所做的演讲。后来发表于《现代主义/现代性》。《展示眼见》是应迈

克尔·安·霍利之请，为克拉克艺术学院2001年5月的"艺术史、美学和视觉研究"会议所写，曾载于克拉克艺术学院的会议程序，并发表于《视觉艺术杂志1》第二期（2002年夏）。

我还必须感谢为完成本书提供时间或资助的许多机构：芝加哥大学人文分部提供一小笔但却关键的基金；弗兰克人文学院的研究基金项目为我提供了时间；柏林美国研究院让我度过了腐败的2002年春天。2000年春杜克大学的本南森艺术史系列讲座给我提供了思考许多问题的机会，得到了许多学者的帮助。2002年11月墨西哥城的阿尔方索·雷斯系列讲座为我提供了最后重新思考的场所，如果没有我的编辑阿兰·托马斯的极力敦促，这个重新思考的过程永远也不会结束。

在下面的文字里我想感谢许多朋友、同事，（甚至）持不同意见者，他们帮助构成了本书的观点，但我应该提到几个人的名字，没有他们的帮助我早就放弃了本书的写作。乔艾尔·施奈德对我过去20年中提出的每一个观点都予以检验、挑战和深化。艾伦·爱斯洛克竟然能让我跟着感觉研究这个题目而不知去向。比尔·布朗的著述和指导始终是我的灵感源泉。詹尼斯·米苏莱尔－米歇尔最终总能证明自己是正确的。阿诺德·戴维森是比我灵光的兄弟。爱德华·德·阿尔梅达帮助我研究，引导我进入关于媒介的多媒体教学。我母亲列奥娜·加尔特纳·米歇尔·茅萍自我开始写作以来就是我的理想读者。我的令人难以置信的富有创造力的孩子们，卡门和加布里埃尔·米歇尔都是完美的图画，他们没有任何需求——或需求一切。

第一部分

形　象

形象就是一切。

——安德烈·阿加西,《佳能相机广告》

"形象就是一切"这一说法通常是抱怨，而不是赞颂，正如安德烈·阿加西臭名昭著的宣言（在他剃了头、变了形、由广告明星变成真正的网球明星之前很久就宣告的）。本书第一节的目的就是要展示形象并不就是一切，但同时也要表明形象如何设法说服我们形象就是一切。这部分是语言问题：**形象**一词的含混性是尽人皆知的。它既可以指一个物质客体（一幅画或一尊雕塑），也可以指一个精神想象的实体，一个心理意象，即梦、记忆和感知的视觉内容。它在视觉艺术和语言艺术中都发挥作用，作为一幅图之再现内容或其整体格式塔的名称（也即阿德里安·斯托克所说的"形式中的形象"）。它也可以指一个语言母题，一个被命名的物或性质，一个隐喻或其他"比喻"，甚或作为"语象"之文本的形式整体。它甚至可以跨越视觉和听觉的界限而表示"声象"的观念。作为表示相像性、相似性、形似性和类比性的一个名称，它具有一种准逻辑地位，表示三大符号秩序之一，即"图像"，（与皮尔斯的"象征"和"索引"一道）构成了符号关系的总体。[1]

然而，我所关注的与其说追溯符号学所涵盖的领域，毋宁说观察

[1] 休谟的三条心理联想规则（类似关系，接近关系，因果关系）与皮尔斯的符号三位一体构成了松散的对应。见 W.J.T.Mitchell, *Iconology: Image, Text, Ideology*（Chicago: University of Chicago Press, 1986），p. 58.

形象吸收人类主体和被人类主体所吸收的独特倾向，这些吸收和被吸收的过程看起来类似生物过程。我们在讨论形象的时候，有一种无法挽回的要堕入到活力论和万物有灵论的说话方式的倾向。这不是它们生产"生命的摹仿"（如有人所说）的问题，而是这些摹仿本身就具有了"自己的生命"。我在第一章中想要追问的是，在恐怖主义已经赋予集体想象以新的生机、克隆已经赋予生命的摹仿以新的意义的一个时代里，我们现在所说的那种生命究竟是什么，形象**现在**如何生存。在第二章中，我转向基于欲望——饥饿、需要、要求和匮乏——的一种生命模式，探讨"形象的生命"在何种程度上是据其欲望来表现的。在第三章中（"画画的欲望"）中，我把这个问题颠倒过来。不是问形象需要什么，而是问我们如何画画这样的欲望，尤其是在我们称之为"图画"的那种最基本的图绘形式之中。最后（在"形象的剩余价值"中），我将转向价值的问题，探讨高估和低估形象的倾向，有时同时将形象变成"万有"和"无有"的倾向。

1

生命符号／克隆恐怖

人们了解了一本书的内容的时候总是太迟了。比如，我 1994 年出版一本叫《图像理论》的书的时候，我以为我非常了解该书的目的是什么。它试图诊断当代文化中的"图像转向"，即已达成广泛共识的一个观点：视觉图像已经取代了词语，成为我们时代的主要表达方式。《图像理论》试图分析图像的或（有时被称作）"语象"或"视觉"的转向，而非仅仅接受其表面价值。[1] 它是为抵制关于"形象取代词语"的既定观念而设计的，也为了抵制不分青红皂白地把各个学科都搅在

[1] "生命符号"是 2000 年秋我和米歇尔·陶西格共同举办的纽约大学／哥伦比亚大学研讨班的名字，该文极大得益于与陶希格教授的合作。"克隆恐怖"为 2002 年 7 月在德国卡尔斯鲁厄举办的 Zemtrum für Kultur und Medien 而写。

以下各章将有对特定作品的引用，但有些关键人物和倾向现在就可以说明。"景观社会"（居伊·德波）、"监控社会"（米歇尔·福柯）和"仿真"规则（让·鲍德里亚）等概念当然是基础，如同女性主义中出现的"凝视理论"（琼·科普耶克、劳拉·穆尔维、卡佳·希尔威曼、安妮·弗里伯格）以及把法兰克福学派的批判理论向视觉领域的引入（苏珊·巴克－莫尔斯、米立安·汉森）。现在，视觉文化、视觉研究、"视觉霸权"和"视觉政权"等文集已经数不胜数；这个领域中最重要的人物是诺曼·布莱森、詹姆斯·埃尔金斯、马丁·杰、史蒂芬·麦尔维尔和尼古拉·尼尔佐夫。诸如戈特弗里德·波埃姆、霍斯特·布雷德卡姆和汉斯·贝尔廷等德国艺术史学家都在探讨 bildwissenschaft, bildanthropologie，以及"语象转向"等观念。这个名单甚至没有涉及电影学者（汤姆·甘宁、米立安·汉森）和人类学家（迈克尔·陶希格、卢西安·泰勒）的重要著作，或美学、认知科学和媒介理论的新作。

一起，无论艺术史、文学批评、媒介研究、哲学还是人类学。我不想依赖任何一种先存的理论、方法或"话语"来解释图像，而让图像自圆其说。从反映图像再现过程的"元图像"或图像开始，我想要研究自身作为理论化形式的图像。简言之，我的目的是图绘理论，而不是从外部引进某种关于图像的理论。

当然，我不是说《图像理论》没有接触丰富的当代理论。符号学、修辞学、诗学、美学、人类学、精神分析学、伦理和意识形态批评以及艺术史都（或许混杂地）交织成各种讨论，比如，图像与理论、文本和观者的关系；图像在诸如描写和叙述等文学实践中的作用；诸如文本在绘画、雕塑和摄影等视觉媒介中的作用；形象对于人、物和公共领域的特殊影响。但是，我深知我始终是在解释图像是什么，它们如何产生意义，它们在做什么，同时恢复了称作图像学的一门古老的跨学科研究（对各种媒介的形象进行的总体研究），开创了一种称作视觉文化的新领域（关于人类视觉经验和表现的研究）。

生命符号

于是，关于《图像理论》的第一批评理论出现了。《村社声音》（*The Village Voice*）的编辑们在评价上还算仁慈，但他们异口同声地抱怨说，该书的标题错了，它应该叫《图像何求？》。我即刻感到这一批评切中要害，便决定写一篇以此为题的文章。本书便是这一尝试的自然结果，汇集了我从1994年到2002年关于图像理论的批评成果，尤其是探讨形象之生命的文章。本书的目的就是检验赋予形象的各种能动性或生命力，使形象成为"生命符号"的动力、动机、自治性、光晕、繁殖力或其他征候。所谓"生命符号"，我指的不仅是标识生物的符号，而且指作为生物的符号。如果"图像何求？"这个问题有某

种意义的话，那一定是因为我们假设图像是与生命形式相似的东西，由欲望和嗜好所驱使的东西。[1]这个假设是如何表达（并被否定）的，它意味着什么，是本书所着重解决的问题。

但在此前，我们先来提一些问题。图像想要什么？为什么这样一个显然毫无意义、轻浮或荒谬的问题却是毋庸忽视的？[2]我所能给的最简短的回答只能是将其组织成另一个问题：人们为什么对形象、物体、媒介持如此奇怪的看法？他们为什么会以为形象是有生命的、艺术品有其自己的精神、形象具有影响人类的能力、向我们提出要求的同时说服、诱惑、把我们引入歧途呢？更令人迷惑不解的是，当向持如此看法和行为如此古怪的人提出问题时，他们又确定无疑地说他们非常清楚图像不是活的，艺术品没有自己的精神，形象如果没有观照者的合作就无能为力了呢？换句话说，这些人何以对各种媒介中的形象、图像和再现持有一种"双重意识"，徘徊于魔幻般信仰与无神论怀疑、幼稚的泛灵论与顽固的物质主义、神秘与批判态度之间摇摆呢？[3]

通常，厘清这种双重意识的做法是把其一重（一般是幼稚的、魔幻的、迷信的一面）推给别人，而声称顽固的、批判的和怀疑的立场

[1] 我偶然看到了阿尔弗雷德·葛尔的《艺术与动力：一种人类学理论》(Oxford: Clarendon Press, 1998)，但已为时过晚，不能在本书中充分利用，但他的理论在某些方面与我的理论非常吻合。如果我对葛尔的理解正确，他论证的是"美学"并不是人类学的普遍因素，对葛尔来说，普遍因素是"一种人类学理论，其中，**个人**或'社会代理者'……被**艺术客体**取代了。"（5）我同意这个观点，但有所保留，即，无生命的艺术客体的"生命"也可能以动物和其他生物，而不仅仅是以人为模式的。
[2] 我完全清楚有些批评家会把这个问题的纯粹娱乐性视作倒退甚至反动之举。维克托·布尔根就把"聚焦于自治物之内在生命"的观点视为主要"陷阱"之一（另一个是形式主义），等待没有符号学基础的艺术理论家自投罗网（*The End of Art Theory*［Atlantic Highlands, NJ: Humanities Press International, 1986］, p. 4）。
[3] 此处，W.E.B.杜波依斯的"双重意识"概念的回音并非是偶然的。见 *The Souls of Black Folk*（Chicago: A. C. McClurg, 1903）。

是自己的。有许多人属于这个"别人"的行列,他们相信形象是活的,并有所求:原始人,儿童,大众,文盲,无批判力者,无逻辑能力者,"他者"。[1] 人类学家传统上把这些信仰归于"野性思维",艺术史学家将其归于非西方或前现代思维,心理学家将其归于神经官能症或婴儿思维,社会学家将其归于大众思维。同时,作出如此归类的每一位人类学家和艺术史学家都曾犹豫不决。克劳德·列维-斯特劳斯清楚地表明,这种野性思维不管是什么,都对我们了解现代思维大有神益。像大卫·弗里伯格和汉斯·贝尔廷这样的艺术史学家都慎重思考过"艺术时代之前"形象的魔幻性质,都承认这些幼稚信仰在现代是否活着仍然是不确定的。[2]

我还是一开始就亮出底牌吧。我认为对形象的魔幻态度在现代世界与在所谓的信仰时代同样有影响力。我还认为信仰时代比我们所认为的要更具怀疑态度。我的论点是,关于形象的双重意识是人回应再现的一个根深蒂固的特征。它不是我们长大、成为现代人或拥有批判意识之后就"扬弃"的东西。同时,我并不认为对形象的态度千古不变,也不认为文化或历史发展阶段之间没有重大差异。关于形象的这种矛盾的双重意识有多得惊人的不同表达。有把这些现象看作关于艺术的通俗和高雅信仰,真正的信徒对宗教偶像的反应和神学家的反思,儿童(和父母)对玩偶和玩具的行为,民族和人民对文化和政治语象的感觉,对媒介和再生产技术的反动,以及古代种族原型的流

[1] 斯拉沃热·齐泽克称这个他者为"假定为信的主体"(the subject supposed to believe),其必然的对立面是"假定为知的主体"(the subject supposed to know)。见 The Plague of Fantasies (New York: Verso, 1997),p. 106。

[2] 见 David Freeberg, The Power of Images (Chicago: University of Chicago Press, 1989), and Hans Belting, Likeness and Presence (Chicago: University of Chicago Press, 1994)。详见本书第三章的讨论。

通。它们也包括批评本身必不可免的一种倾向，即开展偶像破坏的实践，对虚假图像进行去魅和教育性揭露。在我看来，作为偶像破坏的批判恰恰是作为形象生命之反面的一个症候，这个反面就是天真地相信艺术品具有内在生命。我希望在本书中探讨第三条路，也就是尼采用批评或哲学语言的"音叉""震聋偶像"的策略。[1]这将是并不梦想超越形象、超越再现的一种批评模式，打碎令我们迷惑的虚假形象的一种批评模式，甚或是能把真假形象严格区别开来的一种批评模式。这将是一种精确的批评实践，以恰当的力量击打图像，使其发出鸣响但又不打碎它们。

 罗兰·巴特在提及"公众意见……模糊地认为形象是抵制意义的区域——而且是以某种神秘生命观的名义：形象是再现，就是说形象最终是复活的"时，[2]已经清楚地谈到这个问题了。巴特写这番话的时候，他还相信符号学，即"符号的科学"，能够战胜形象"对意义的抵制"，给再现看上去像是一种"复活"的"神秘生命观"去魅。后来，当他反思摄影的问题时，在一座被誉为世界"照片迷宫"之中心的冬景花园里面对亲生母亲的照片时，他的"批判能战胜形象之魔幻力量"这一观点开始动摇。"当我面对冬景花园照片时，我被照片迷住了，被所有那些照片迷住了。"一张照片留下的创伤总能胜过它所传达的信息或符号意义。我的一位艺术史同行也提供了一个类似且更简单的例子：当学生们在嘲弄一幅图与图所再现的东西之间的魔幻关系时，让他们拿出母亲的一张照片，将其眼睛挖下来。[3]

[1] Friedrich Nietzsche, *Twilight of the Idols*（Orig. pub. 1889; London: Penguin Books, 1990）, pp. 31-32.
[2] Roland Barthes, "Rhetoric of the Image", in *Image/Music/Text,* trans. Stephen Heath（New York: Hill & Wang, 1977）, p. 32.
[3] 感谢 Tom Cummins 告诉我了这种教学方法。

巴特最重要的发现是，形象对意义的抵制，其神话的、生命的地位，都是一个"模糊的概念"。本书的全部目的就在于尽可能澄清那个模糊概念，分析形象何以看上去是活的，并有所求。我将此当作一个欲望的而不是意义的或权力的问题提出，追问形象想要什么或想做什么？意义的问题在诠释学和符号学领域已经得到了详尽的探讨——也可以说穷尽的探讨，其结果，每一个形象理论家都似乎发现在交往、意指和说服之外都有某些残留或"剩余价值"。另一些学者充分探讨了形象的权力模式，[1]但在我看来，这些研究并不是我所追问的悖论式的双重讨论。我们不必仅仅考虑形象的意义，还要考虑形象的沉默、缄默、野性和不可理喻的顽固。[2]我们不仅要考虑形象的权力，还要考虑它们的无力、无能和卑贱。换言之，我们需要掌握图像悖论的**两个方面**：它是活的——但也是死的；是有力的——但也是软弱的；是有意义的——但也是无意义的。欲望的问题非常适合这一探讨，因为它从一开始就深嵌于一种含混之中。追问图像何求？不仅给图像赋予了生命、权力和欲望，而且提出了它们**缺少**什么，它们并不占有什么，哪些东西是不能赋予它们的，等等问题。换言之，说图画"想要"生命或权力并不必非得意味着它们**具有**生命或权力，甚至不能说它们有此欲望。这只是简单地承认它们缺乏这种东西，这种东西失去了，或（如我们所说）在"需求中"。

然而，否认图像何求这个问题具有万物有灵论、生机论和人类学的弦外之音，否认这个问题能引导我们思考形象被当作生命体来处

[1] 主要有 David Freedberg。见本书第二章。
[2] 这一认识的迫切性并非我的原创。我们可以从罗兰·巴特和茱莉亚·克里斯蒂娃的符号学研究开始，他们各自对**创伤**和**克拉**的探讨，这两个概念将把我们从智力、话语和交流的门槛带入符号的生命。

理的例子，则是不诚实的。当然，作为有机体的形象的概念"只是"一个隐喻，必定是有某些限制的一种类比。大卫·弗里伯格曾担心这"不过"是一个文学发明，一个老生常谈或转义，接着又就他对"不过"这个词的轻率使用表示更多的焦虑。[1] 在我看来，活的形象既是语言的又是视觉的转义，是言语、视觉、图案设计和思想的一种比喻。换言之，它是对众多形象进行反思的二级形象，或我所称之为的"元图画"。[2] 因此，相关问题就是这种类比都有哪些限制？我们所说的"生命"究竟是什么意思？[3] 形象与生物之间的关联何以看似如此必然和必要，同时又几乎必然地引起某种怀疑："你真的**相信**形象想要什么吗？"我的回答是：不，我不相信。但我们不能忽视人类（包括我自己）在言论和行为上都表现出他们**的确**相信，这就是我所说的围绕形象的"双重意识"的意味。

克隆恐怖

本书的哲学立论如其纲要一样简单：形象好比活的生物；活的生物最好描写为具有欲望（如嗜好、需求、要求、动机等），因此图像何求的问题是显而易见的。但是，这个立论仍然有需要澄清的历史维度。用马克思的话说，如果人们制造看起来有其自己生命和欲望的形

[1] Freedberg, *The Power of Images*, p. 293. 弗里伯格担心"活的形象"这个观念"不过是文学的一个发明，不过是对艺术技巧的一个传统比喻"。然而，他认识到"围绕'不过'而产生的问题。"把活的形象说成是一个文学发明仅仅延缓了形象的问题，将其贬降为另一种媒介（语言）和另一种形式（语言叙事）。

[2] "Metapictures," chap. 2 of W. J. T. Mitchell, *Picture Theory* (Chicago: University of Chicago Press, 1994).

[3] 我再次推荐 Michael Thompson's "The Representation of Life", in *Virtues and Reasons: Essays in Honor of Philippa Foot*, ed. Rosalind Hursthouse, Gavin Lawrence and Warren Quinn (Oxford: Clarendon Press, 1995), pp. 248-296. 该文认为，生命是一个逻辑范畴，不接受经验的、实证的定义。生命形式的逻辑地位允许用"生命述词"描述像形象这样的无生命物体，反之亦然，这样，有生命物体，生物生命体"本身"，就可以当做形象来讨论了。

象，那也不是以相同方式去制造的，也不是在自选的条件下制造的。如果活的形象或动画现象在人类学上是普遍的，那么，就可以根据形象自体的一个特征提出这样一个问题：在时间的长河中它是如何变化的，如何从一种文化变成另一种文化的？它为什么在这个特殊历史时刻如此强烈地引起了我们的注意？如果活的形象始终是一种双重意识的主体，同时既信任又否认，那么，哪些条件使得这种否认在今天更难以维持？换言之，各种"偶像破坏"的形式——形象战争——已经如此明显地成为我们时代的图像转向的一部分了吗？

这个问题的答案不能抽象地得出，必须在特殊具体的形象中去寻找，这些形象最清楚地体现我们时代对形象制造和形象破坏的焦虑上。上面第一幅图是《绵羊多利》(图3)，已成为全球遗传工程偶像的克隆羊，随之而来是各种各样的希望和威胁。第二幅图是世贸中心双子塔被炸的情景(图4)，是由恐怖主义所界定的新世界秩序的一个景观。这两幅图的潜在倾向不仅在于其现实意义或时事流通，而在于其作为谜团和凶兆的状况，即对动荡的未来的预示。它们也展示了我们时代形象焦虑的感性光谱，一方面是压倒一切的大规模毁灭的创伤性景观，另一方面是克隆羊微妙的怪异性，它作为视觉形象实在没有什么出奇之处，但作为**观念**，却是一个相当可怕的形象。

克隆意味着我们时代创造新形象的潜力——新形象实现了创造"活的形象"的古老梦想，一个复制品或拷贝不仅仅是一个机械复制，而是一个活的生命体的有机的、生理上有生命力的仿真。克隆把动态形象的概念颠倒了过来，使人无法否认活的形象了。现在我们看到这不仅仅是某些形象看起来是活的的例子了，而是活的物体本身早就已经是一种或另一种形式的形象了。我们每次记录这个事实的时候都说"她像她母亲"，或就物种的观念与其外形之间的关

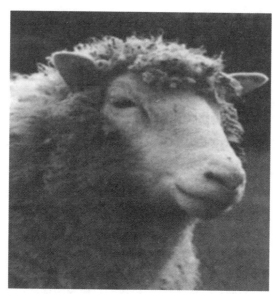

图3 绵羊多利,罗斯林设计。

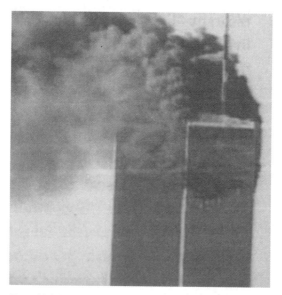

图4 被攻击的世界贸易中心,路透社,2001年9月11日。

联发表评论。[1] 就克隆而言，这些共性已产生新的共鸣，一个经典例子就是弗洛伊德所说的"怪感"，即被否认的迷信（壁橱里的怪物、活的玩具）的最普通形式作为无法否认的事实而存在的时刻。

对比之下，世贸中心图意味着我们时代毁灭形象的潜势，新的更加恶毒的偶像破坏的形式。双子塔本身已被广泛认作全球化和高度发达的资本主义偶像，这也是它们成了攻击目标的原因，攻击者认为它们是堕落和邪恶的象征。[2] 双子塔的毁灭不具有军事策略意义（有别于象征意义），而从恐怖分子的角度看，无辜之人惨遭杀害不过是令人遗憾的副作用（军事委婉语是"附带破坏"），或对于给美国"传递一个信息"仅仅是工具性的。真正的目标是全球可见的偶像，目标不仅仅是破坏它，而是将其毁灭作为媒体景观呈现出来。在这种情况下，偶像破坏自身又成了偶像，在全世界人们的记忆中打下印记的一种恐怖形象。

多利和世贸中心都是活的图像或动作偶像。多利实际上是活的生命体，是对其父母的确切的遗传复制。"双子塔"（如其"双子"名称所暗示的）已经拟人化了，甚或被克隆了。它们毫无疑问是活的，历史学家尼尔·哈里斯在他的《建筑生命》(*Building Lives*)中已经探讨

1 见《牛津英语词典》中关于物种的定义："某物的外观或面相，可见的形式或形象，构成了视觉的直接对象"；"某物投射在某一平面或从某一平面反射的形象；一种反映"；"看到的一物，一景，尤其是非真实的或想象的视觉对象；一个幻影或幻觉。"详见拙文"什么是形象？"*Iconology: Image, Text, Ideology* (Chicago: University of Chicago Press, 1986), chap. 1.
2 从一开始，它们的设计者山崎实就把双子塔视为"新千年的象征性丰碑，它将通过世界贸易引导世界走向和平"（引自 Bill Brown, "The Dark Wood of Postmodernism," *MS in Progress*, p. 31）。当然，许多人不同意把双子塔视为象征或偶像，因为这把其毁灭所涉及的真正的人类悲剧小化了。对我的文章（"The War of Images"，in *The University of Chicago Magazine*（December 2001, pp. 21-23；hppt://www.alumni.uchicago.edu/magazine0112/features/remains-2.html）报以回应的读者都谴责我不知道这个事件真的发生了！甚至像诺姆·乔姆斯基这样精明和毫不伤感的评论家也似乎在其卓越的 *9/11* 评论中不能接受这样的说法，即双子塔是由于其作为象征而被袭击的。见他的 *9/11*（New York: Seven Stories Press, 2001），p. 77.

过了。哈里斯旨在"通过把建筑视为仿佛构成了特定物种,某种杂糅种类而看它们会发生什么,……它们有限的生命阶段值得系统检验。"[1] 哈里斯注意到我们常常把建筑当作生物来谈论,仿佛它们与生物的亲密临近使它们具有了其居民的生命力。活的人体与建筑之间的类比就仿佛把身体比作灵魂的庙宇一样古老。只要建筑是建筑师构思的,从地面上建起,然后成为其他生物的居所,从人到寄生虫,那么,建筑就如同破土而出的植物,仿佛特里·纪廉姆的影片《巴西》(Brazil)中,摩天楼像豆梗一样拔地而起。年久时它们也会像人一样,有的寒酸无名,有的声名显赫。它们被抛弃的时候,就有曾经在那里居住过的人的鬼魂萦绕,仿佛灵魂已经离去的躯壳让人避而远之;当被捣毁时,它们就把可怕的复制品留在记忆或其他媒介里。

哈里斯很快就否认了把建筑比作生物这个比喻中暗含的万物有灵论。他承认,那是"概念的权宜之计",但却在我们关于建筑的思维和用以描述它们的形象中"根深蒂固"。在一种几乎与仪式一样熟悉的举措中,哈里斯把对建筑有灵论中的直接信仰移位给一个原始民族——"塔博马族,非洲的伏达克文化,他们把房子当人,他们的语言和行为都反映了这一信念。塔博马人向房子打招呼,喂养它们,和它们一起吃喝。"[2] 但我们现代人在把言语行为用于白宫或五角大楼时也是出于同样的构想。就世贸中心的例子而言,用批评家比尔·布朗的话说,这种拟人化有助于解释它们"何以例示了物的来世社会生活,代表不同日程的塔楼的不断流通,无论是卖汉堡的还是发动战争的。"[3]

但是,多利和世贸中心还有生命的一个附加维度,即它们都是生

1 Neil Harris, *Building Lives* (New York, CT: Yale University Press, 1999), p. 3.
2 Ibid., p. 4.
3 Bill Brown, "All Thumbs", *Critical Inquiry* 30, no. 2 (Winter 2004), p. 457.

命形式的象征——姑且分别称之为生物技术和全球资本主义——参与了它们所代表的那种生命进程。它们不仅仅以任意的或以某种传统的方式"意指"这些生命形式，如同**生物技术**或**全球资本主义**这些空洞的字眼儿。它们既代表它们所意指的症候，又作为这些症候而行动。双子塔不仅仅是世界资本的抽象符号，而是柯勒律治所说的"活的象征"，与其所指有着"有机的"关联，是传记的主体而不是历史的主体。[1] 从某些视角来看，多利和世贸中心也是"冒犯性形象",[2] 或人们所以惧怕和鄙视的那些生命形式的象征。也就是说，它们冒犯有些人的视觉，对于仇恨和惧怕现代性、资本主义、生物技术和全球化的人构成了侮辱或视觉冒犯。[3] 同时，它们又成为以破坏或毁容形式出现的攻击行动的目标。在宗教保守派眼里，克隆（而非克隆这个观念所代表的多利本身）被看作是怪物，而应该毁掉的非天赋生命形式，首先就是法律所禁止的。双子塔在"9·11"之前很久就是众所周知的破坏目标。从某些角度来看，道德律令是要冒犯这些形象本身，将其视为人类行为者，至少是代表邪恶的活的象征，因此要予以惩罚。

·只羊何以成为克隆和生物技术的偶像？其他动物在多利之前就或多或少被成功地克隆，但都没有像这个特殊生物这样受到全球关注。答案也许部分在于绵羊作为一种田园关怀所具有的先存的象征内涵——无害、无辜、具有牺牲精神以及被视为由权力中坚所率领的群氓（更多的是不祥之兆）——将被屠宰的羊。在有些人眼里，克隆羊表面祥和的形象同样表达了恐怖，是恐怖主义破坏的灾难性形象。一

1 Eric Darton, *Divided We Stand. A Biography of New York's World Trade Center* (New York: Basic Books, 1999）.
2 见本书第5章。
3 这里值得提及的是，双子塔受到广大建筑师和建筑批评家们的鄙视，他们抱怨双子塔对周围环境缺乏敬意，遮盖了整个曼哈顿的天际景观。

个形象的创造完全可能与毁灭一个形象那样令人深恶痛绝。而无论是创造还是毁灭，都涉及一种"创造性破坏"的悖论。[1] 在一些人看来，克隆代表对自然秩序的破坏，让我们想起无数神话，把人造生命描写为对自然禁忌的违背。从有生命的假人的故事到弗兰肯斯坦，再到当代科幻小说中的电子人，人造的生命形式都是对自然规律的畸形的违背。禁止制造偶像的第二诫命不仅禁止偶像崇拜，而且禁止制造任何形象，完全可能基于这样一种观念，即形象必然会有"自己的生命"，不管其创造者的目的多么清白。[2] 当亚伦制造一只金犊"走在"以色列人之前作为偶像时，他对摩西说这只金犊好像自己有了生命："我把金环放在火中，这牛犊便出来了"（《出埃及记》，[32:24][KJV]）。亚伦铸造的雕像意义含混，仿佛偶然，如同铸造一对儿骰子，而不是把金属锻造成先存的形式。金犊是魔幻的、怪异的创造，有其自行塑造的生命和形状的形象或偶像，所以人们常常说它是"铸造的犊"。[3] 只有上帝才可以制造形象，因为只有上帝才拥有生命的秘密。第二诫命充分地说明了上帝是嫉妒的上帝，他要的不仅是唯一的崇拜，而且是对生命秘密的独家监管。这暗示独家生产形象的权利。[4]

[1] 我用的这个短语是经济学家约瑟夫·苏姆彼得（Joseph Schumpeter）开创的，用以描写作为资本主义本质的"进化过程"。见"The Process of Creative Destruction", in *Capitalism, Socialism, and Democracy*（London: Allen & Unwin, 1943）。

[2] 皮埃尔·塞萨尔·波利说，"形象崇拜，不管形象代表什么"，都是"谴责偶像崇拜的最迫切需要"（Bori, *The Golden Calf and Origins of the Anti-Jewish Controversy*, trans. David Ward [Atlanta: Scholars Press, 1990], p. 9）。见乔埃尔·施奈德把第二诫命与摄影中形象的自动化生产相关联的精彩解读："What Happens by Itself in Photography", in *The Pursuits of Reason*, ed. Hillary Putnam, Paul Guyer, and Ted Cohen（Austin: University of Texas Press, 1992）, pp. 361-373。

[3] 关于这段话的阐释引起的争议，见 Brevard Childs, *The Book of Exodus: A Critical, Theological Commentary*（Louisville: Westminster Press, 1974）, pp. 555-556。

[4] 形象制造的知识与生命秘密之间的联系也许是生命之树与知识之树之间对立的基本意义。波利注意到偶像崇拜与"原罪"（吃智慧果）是同义语。见 Bori, *The Golden Calf*, p. 9。弥尔顿的《失乐园》深化了这一对比，暗示亚当和夏娃吃了智慧果之后开始崇拜知识之树。

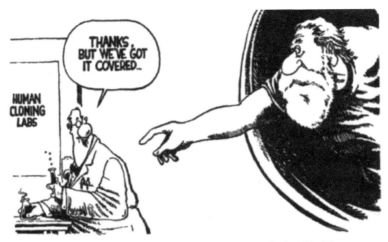

图 5 "谢谢,但我们已经把它包括进来了。"理查德·洛克尔,《芝加哥论坛报》。

 克隆的比喻综合了我们对自然法则和神圣法则的恐惧。《芝加哥论坛报》最近刊出的一幅卡通完美地捕捉到了这两种恐惧的聚敛(图5)。图中显示,米开朗琪罗的上帝伸出手来点化生命,而遇到的却不是醒来的亚当的接受,而是手拿试管的白领实验员,说,"谢谢,但我们已经把它包括在内了。"这说明对克隆的反对似乎超过了实用或实际的考虑。如果人们想要禁止再生性克隆只是因为克隆还没有完善,并有生产畸形或普遍生物体的倾向,那将是一回事儿。但是,作为一种思想实验,那就只需问:如果明天一位科学家宣布再生性克隆已经完善,因此能够生产的生物体(包括动物和人类)在每一工程方面都已完善,没有畸形,是捐赠者的健康漂亮的"双生子"——那么,这是否就解决了反对克隆者提出的问题呢?我以为没有。反倒会导致对克隆之政治反对意见的重组,把从实际出发提出的反对意见与基于自然或超自然法则提出的比较形而上的保留意见区别开来了。第二诚

命的真正意义,对形象制造的总体禁止,最终会清楚的。

在双子塔被炸的背景中第二诫命的意义则更加清楚。作为现代全球资本主义的偶像,双子塔在宗教激进主义者眼里就是一个偶像,与2001年春塔利班在阿富汗破坏的佛教庙宇毫无二致。"9·11"恐怖分子驾机冲撞双子塔时说的最后一句话是"真主伟大"。《古兰经》教导说,穆斯林的神圣职责是捣毁偶像,这与犹太教和基督教经典中的教导实际上完全一致。作为神圣职责的破坏行为并不是私下的或秘密的活动。它应该在公开场合、在众人眼皮底下进行,是一种训诫展示。[1] 第二次波斯湾战争期间,电视反复播放的捣毁巴格达的萨达姆·侯赛因雕像的场面显然是意在获得偶像地位的表演仪式。但这一仪式的语义含混性——对于砍下雕像之头的肖像或用美国国旗将雕像之头包裹起来,哪个更令人感到耻辱——反映了在何种程度上偶像破坏的算计已成为美国军队自觉媒体策略的组成部分。对一个形象的毁形、破坏或侮辱(如肢解人体一样——砍断头或脚、刺瞎双眼)都具有实际破坏的威力,因为这在偶像崇拜者的心中留下了与犯下偶像崇拜罪同样严重的罪孽的印记。换言之,破坏偶像绝不仅仅是毁坏形象;它是一种"创造性破坏",在"目标"形象被攻击的同时,一种毁形或灭绝的二级形象被创造出来。[2] 因此,作曲家卡尔海因兹·斯多克豪森把"9·11"场面描写为"撒旦最伟大的艺术品",在当时不管多么搅动人心,都怪异地准确,我们也因此不该忘记双子塔的创建在许多

[1] 古代前伊斯兰时代的石头偶像可以放在麦加的大门外,旁边堆着石头,这样,虔诚的穆斯林就可以丢石头击打偶像。

[2] 随着"9·11"事件真相的揭露,人们广为推论的是,第二座塔被破坏的时间,仅仅在第一座被毁后的几分钟内,其实是故意让全世界的媒体展示这一破坏景观的。对一个形象的破坏本身也是一个形象,这个观念正是在卡尔斯鲁厄举办的偶像破坏研讨会及其展览会的主题。

人眼里已经意味着曼哈顿下区的毁灭。[1]

古代关于形象的迷信——它们"有自己的生命",它们迫使人们做出非理性的事情,它们是引诱我们误入歧途的潜在力量——在我们时代尽管数量大大减少了,但在质的方面却极为不同。在新的科学技术、新的社会构型和新的宗教运动的语境下,这些迷信采取了全新的形式,但其深层结构仍在。那个结构不简单是关于形象的心理恐惧,也不能直接简约为一个民族可能遵守或违背的宗教教义、法律和禁忌。它是基于他性经验,尤其是基于把他者作为偶像崇拜者的集体再现的一种社会结构。因此,偶像破坏者的第一条原则就是:偶像崇拜者始终是别人:早期基督教反犹太复国主义时不时地提及金犊的故事,暗示犹太人本来就不是信徒,从亚当的原罪到耶稣的受难,他们始终都否认神性。[2] 实际上,偶像破坏的语法可以围绕单复数的第一、第二和第三人称——"我""你们""我们"和"他们"——而结合起来。"我"从来不是偶像崇拜者,因为我只崇拜真神,或者,我的形象只是象征形式,我是开化的现代主体,要比纯粹偶像崇拜深刻得多。"他们"是偶像崇拜者,因此必须受到惩罚,他们的偶像必须毁掉。最后,"你们"也许是也许不是偶像崇拜者。如果"你"是"他们"中的一员,那你就可能是。如果"你"是"我们"中的一员,你最好不是,因为对偶像崇拜的惩罚就是死亡。"我们"中间不允许有偶

[1] "2001年汉堡的一次新闻发布会上,斯多克豪森说,他认为撒旦(魔鬼)的破坏活动在今天的世界上是显而易见的,如在纽约。当记者请他详细说明时,斯多克豪森说,恐怖分子对双子塔的攻击是撒旦最伟大的艺术品。恰好在场的约翰·舒尔茨进行了一次恶意报道(略掉了撒旦一词和提问的语境),在德国电台播放。在电台未来得及纠正原错前,全世界的网络已经传开了这个故事,残酷而不公正地侮辱了这位作曲家。许多报纸在后来的文章中纠正了这一错误,但显然不那么引人注目。"引自斯多克豪森的非官方网站:http://www.stockhausen.org.uk/ksfaq.tml.

[2] 见 Bori, *The Golden Calf*, pp. 16-17.

像或偶像崇拜。

偶像破坏者的第二条原则就是相信他们的形象是神圣的、活的和有威力的。我们可以称此为"二级信仰"原则,或关于其他民族之信仰的信仰。偶像破坏不仅仅是一个信仰结构,而是关于**其他民族信仰之信仰**的一个结构。因此,偶像破坏取决于脸谱和讽刺漫画(寓于社会差异之边界的形象库)。脸谱可被视为治理其他民族标准图像的形象。一个脸谱确定了属于其他民族的一套普遍信仰和行为(如幽默家加里森·凯勒尔在《草原家居伴侣》中虚构的沃比根湖畔典型的明尼苏达人的描写:"所有男人都强壮,所有女人都美丽,所有儿童都超过普通人")。另一方面,这幅漫画采用脸谱,并对其毁形或破形,夸大某些特征,根据亚人类对象表现他者的形象,以达到侮辱或讽刺的目的(所有男人都是坏蛋,所有女人都是荡妇,所有儿童都是调皮蛋)。[1]讽刺漫画的典型策略是根据某种低级的生命形式表现人类形象,通常是动物。同样,反复出现的偶像破坏的转义是谴责万物有灵论和动物崇拜:他们声称偶像崇拜者崇拜的是残忍的形象,这种崇拜把崇拜者变成了残忍的亚人类,杀死他们不会令人感到内疚。简言之,偶像破坏者把其他民族建构成形象崇拜者,据此惩罚其他民族的虚假信仰和习俗,毁掉或破坏他们的偶像——既包括崇拜者建构和崇拜的形象,也包括偶像破坏者建构和辱骂的形象。在这整个过程中,真正的人类身体不可避免地成为了附带损伤。

因此,偶像破坏的深层结构在我们的时代是活的,而且活得很好。它甚至是比它努力征服的偶像崇拜更加根本的一个现象。我的意思是说,真正的偶像崇拜者(与偶像破坏者幻想的魔鬼般形象形成对

[1] 关于种族脸谱和漫画内容的详尽探讨,见本书第14章。

比)一般来说在信仰上相当自由灵活。一方面,大多数偶像崇拜者并不坚持让其他民族崇拜他们的偶像。他们认为那些神圣形象是他们独有的,其他民族崇拜它们是不合适的。多神教、泛神论以及关于神和女神的温和的多元主义,就是实际现存的偶像崇拜的普遍态度,不同于好莱坞影片和偶像破坏恐惧症所投射的幻影。对比之下,偶像破坏主要是三大宗教经典(基本上是同一本书)的结果。它首先源自第一原则,即形象是值得怀疑的东西,形象是危险的、邪恶的和有诱惑力的。它在对偶像崇拜进行何种惩罚方面相当严格,在把可怕的信仰和习俗归咎于偶像崇拜者方面也相当骇人听闻。偶像崇拜与偶像破坏聚合的地方最明显地见于围绕人类献祭问题的讨论。对偶像崇拜者采取零度容忍的、并非无意义惩罚的一个主要论点认为,偶像崇拜者向雕刻偶像献上人类祭品,在肮脏的、谋杀的仪式上杀害儿童、处女或其他无辜的牺牲品[1]("你……将给我所生的儿女献给他[偶像]"《以西结书》[16:20]。把这种习俗归于偶像崇拜者的做法是借口杀死儿童、把儿童献给那个不可刻画的、看不见的上帝,用我们的道德严肃性感动这个上帝。第二诫命凌驾于禁止杀生的戒律之上,因为在某种意义上偶像崇拜者已经不是人了。

偶像破坏与偶像崇拜之间的对称关系说明这种"创造性毁灭"的行为(臭名昭彰的屠杀或毁形)创造了"二级形象",这些"二级形象"以自己的方式成为偶像崇拜的形式,与它们试图取代的一级偶像毫无二致。在历史的这一时刻控制好莱坞影片和视听游戏的快乐原则是再明显不过的了;那是疯狂破坏的景观,从车祸到徒手武术搏斗

[1] Moshe Halbertal and Avishai Margalit, *Idolatry* (Cambridge, MA: Harvard University Press, 1992), p. 16.

到整个城市甚至整个世界都陷入毁灭性灾难之中的场面。双子塔倒塌的形象（在灾难影片之中反复出现）已经成了独立的偶像，证实向恐怖主义开战的合理性，因为恐怖主义把世界上最强大的国家置于一种不确定的紧急状态，并在那个国家释放出宗教原教旨主义的最反动的力量。它也将无疑激发模仿和重复的行为，试图展示同样壮观的偶像破坏的图景。因此，"恐怖主义"已经成为我们时代精神的语言偶像，一种喻指激进邪恶的比喻，只要启用就能取代全部讨论或反思。与克隆一样，恐怖主义是一个**看不见的偶像**，一个形状变异的幻想，几乎能以任何形式予以例示，从脸谱的（或带有"种族剖面"的）冠有阿拉伯姓氏的褐色人，到讽刺漫画中的狂热分子，被视为有心理疾病的人肉炸弹。恐怖主义是一种集体心理状态而非特殊的军事行动，就这一点而言，美国政府的策略选择——先发制人的战争，中止公民自由，警察和军事力量的扩张，对国际司法机构的拒绝——对于克隆恐怖，对于宣扬可怕的幻想和奠定全球流通的条件来说都是最好的机制。

 双子塔的"建筑生命"也许在最直接的相关事实中最为壮观：它们是**双生**，而且是同卵双生。对其毁坏的第一个反应就是克隆的冲动——在已死的废墟上建起复制品（甚或更加雄伟），重建更高大更宏伟的形式。[1] 临时的纪念活动，如零起点的"光之塔"建基，作为幽灵般的犹如幻影的复活景观都具有卓越的怪异的适当性。人们（一般都无意识地）意识到光塔设计曾经是希特勒的建筑和军械大臣阿尔伯特·斯皮尔所探讨过的，是纳粹大规模集会之偶像的一个重要特

[1] 感谢《纽约时报》建筑批评家大卫·邓拉普告诉我他关于双子塔之"孪生性"的想法。见他载于《纽约时报》的论建筑的文章：*New York Times* 2, 2001, edition: "Even Now, A Skyline of Twins"。

征,只不过更加突出了这个景观周围萦绕不去的谜团。显然这里——纽约城的人民,美国人和其他人,零起点工地本身——都需要更加永久的东西。

那么,双子塔需要什么?什么能足以医治其破坏带来的象征的、想象的、真实的创伤?显然,第一个回答是什么都不需要。维持那一片**空地**,挖空的地下层或(建筑师丹尼尔·李贝斯金德所敬仰的)"浴桶"一直是以各种纪念形象反复出现的主题。从建筑的角度看,公众非常不满于用功能的、纯粹的建筑群来取代双子塔,那只能满足许多相互竞争的财团。这里显然需要别的东西,而那些恢宏大胆的提议反映了公众对一个极为壮观的丰碑的渴望。双子塔毁坏留下的不可磨灭的形象要求的是一个纪念和再生的反形象。在我看来,目前最令人满意的设计,在形象和概念两个层面上,是绝对没有机会实现的一个提议。提出这个提议的不是建筑师,而是雕塑家艾德·夏依,他要把双子塔建在原地,顶部由一个哥特式拱形与一个波罗米尼结合起来(图6)。我认为这个设计既简朴又优雅,尊重双子塔原有的那些脚印,但又超越它们而把新事物(但在逻辑上又是可预见可计算的东西)带到这个世界。顶部几层楼的夜光灯可以用作纪念性灯塔,垂直的火炬形状,以示从双子塔燃起的永久统一的火苗。然而,重要的并不是将要建筑的元结构,而是将被想象的东西,只要能以此作为对埃里克·达顿在论双子塔的书中提到的"我们分立"这一象征主义的视觉回应。[1]

克隆的形象本身呈现一种较为阴险和渐进的偶像破坏热潮的客体,伴随着较具乌托邦性质的一种更加微妙的恐怖。阿诺德·施瓦泽

[1] Eric Darton, *Divided We Stand: A Biography of New York's World Trade Center*(New York: Basic Books, 1999)。

图6 爱德·沙伊,重建世贸中心的提案,2002。

尼格的影片《第六天》以其标题暗示了古代宗教法与现代技术恐惧之间的联系。"第六天"法由圣经创世神话得名,上帝在第六天创造了人类。这条法则禁止人类克隆,尽管允许克隆宠物和其他非人类活体。在影片中,人类克隆被禁止是因为结果证明不可能复制被克隆人的记忆和个性,所以新的活体(完全成年的)都是精神变态者。尽管较新的技术(一个类似于微软的邪恶公司秘密进行的实验)发现了既克隆身体又能克隆精神的方法,能够生产"原"活体死去后继续生活的克隆人。这轻易地保证了一小队雇佣杀手的生命力,他们总是在高速车祸中杀伤自己。不必说,这支敢死队绝对比不上两个阿诺德·施瓦辛格的合力,一个能动的二人组——甚至施瓦泽尼格本人也不可能说清

楚谁是原活体,谁是克隆。

也许总有一天我们将设计我们自己的复制品,可以在没有偶像破坏或其邪恶的孪生偶像崇拜的情况下和睦相处。在正面意义上,这显然是克隆的意义所在,是克隆的欲望所引发的。他们想让我们更完美地实现我们的遗传潜力。人类学家迈克尔·陶西格说,无论在传统还是现代社会里,摹仿都不简单是对"同一物"的复制,而是生产差异和变形的机制:"摹仿和摹仿得像的能力,也就是说,摹仿他者的能力。"[1] 医疗克隆旨在取代陈旧的器官和组织,赋予我们一种遗传学和谱系学的永生,甚至更加完善地实现一种欲望,这在生产自己的亲生孩子而非领养孩子的动机中早就清晰可见了。在非常直接的意义上,克隆人的欲望也就是我们自己作为人类要再生和改善的欲望。同时,他们当然激活了关于摹仿和拷贝的最深切恐惧,以及怪异替身的恐怖。在《星球大战》传奇的最新一集中,我们毫不惊奇地看到那些身穿白色盔甲的风雷战士无所畏惧地走向毁灭,他们都是一个勇敢的赏金猎人的克隆,只不过在遗传上加以修正以适应个体的主动性罢了。克隆是完美奴仆的形象,是实现主人-造物主意志的温顺的工具。但是,黑格尔提醒我们,狡猾的主奴辩证法永远不是稳定的;仆人是注定要背叛主人的。

因此,克隆向我们表明形象的生命是多么复杂,而图像为什么有所求和何求的问题永远不会有一个清晰确定的答案。克隆是瓦尔特·本雅明所说的"辩证形象",在一个静止点捕捉到历史的进程。它在我们面前以未来的形象出现,令我们感到在我们之后他们将成为取代我们的一个形象,并使我们再次提出我们自己的起源问题,即以

[1] Michael Taussig, *Mimesis and Alterity* (New York: Routledge, 1993), p. 19.

一个不可见的、不可理解的力量的"形象"制造的生物。这听起来很怪,但我们不能不问图像想要什么。我们不习惯提出这样的问题,因此感到不舒服,因为这恰好是偶像崇拜者会提出的问题,将使阐释程序趋向于一种世俗占卜的问题。形象想从我们这里得到什么?他们把我们引向何方?他们究竟缺少什么,以至于让我们去填充?我们把哪些欲望投射给他们?当他们把这些欲望还给我们时,向我们提出要求时,诱惑我们以特殊的方式感觉和行动时,这些欲望都采取了哪些形式?

这里,对我的整个立论提出的可预见的反对意见是,它赋予形象一股力量,而这是现代人的态度所不容的。也许,野人、儿童和文盲会像羊一样被形象引入歧途,但是我们现代人有知识。科学史学家布鲁诺·拉图尔在其精彩的著作《我们从来不是现代人》中为这一论点设置了一个决定性的障碍。现代技术非但没有把我们从我们自己人工建造的神秘氛围中解放出来,反倒生产了由"事实崇拜"构成的新的世界秩序,也就是一方面由科学和技术事实、另一方面由物崇拜、图腾崇拜和偶像崇拜构成的一种新的综合。如我们所知,计算机不过是计算的机器。它们也是神秘的新的活体(对此我们同样熟知),是令人发疯的复杂的生命形式,拥有寄生虫、病毒和它们自己的社会网络。新媒体已经使交际更加透明、直接和理性,但同时也使我们陷入新的形象、物体、部落身份和礼仪习俗的迷宫。马歇尔·麦克卢汉非常清楚地说明了这个讽刺,他指出,"通过不断地拥抱技术,我们作为奴性机体而与技术关联起来。这就是我们为什么必须使用它们,服务于这些物体,它们使我们延伸,是神或小宗教。印第安人是他的独木舟的奴性机体,正如牛仔是他的马的奴性机体,或者是时间的执

行者。"[1]

于是，我们必须提出这个问题，图像何求？并等着答案，即便这问题本身一开始就难以解答。我们或许可以用我所说的"批判性偶像崇拜"或"世俗占卜"来解读今天主导知识话语的那种反思性的批判性的偶像破坏。批判性的偶像破坏是处理形象的一种方法，它不想破坏偶像，把每一个毁形或毁容行为本身视为创造性破坏，我们必须对此负起责任。如我已经暗示过的，它可能把尼采的《偶像的黄昏》的开头作为灵感源泉，尼采建议用批评语言的锤子或"音叉""震聋"偶像。尼采想要打击的偶像，如他所说，是"永恒"，我理解那是不可毁灭的。因此，正当的策略不是试图毁灭它们，——偶像破坏注定会失败，而是利用它们，仿佛它们是乐器。偶像对人类精神的威力就在于它们的沉默，它们庄严的冷漠，它们麻木的矜持，不断地重复同一个信息（如令人悲哀的"恐怖主义"），以及它们吸收人类欲望和暴力、再将其作为人类献祭抛回给我们的能量。也在于其顽固的坚不可摧，这只能从伴随着要毁灭它们的徒劳尝试中获得的挫败感中汲取力量。对比之下，"震聋"偶像是利用它们的一个方法。这不是要打破偶像，而是打破沉默，让它说话，发出共鸣，将其空洞改造成人类思想的音箱。

1　Marshall McLuhan, *Understanding Media*（first pub. 1964; Cambridge, MA: MIT Press, 1994）, p. 46.

2

图像何求？[1]

最近视觉文化和艺术史的文献中就图像提出的主导问题都是阐释性的和修辞性的。我们想要知道图像是什么，它们都做什么——它们如何作为符号和象征进行交际，它们用什么力量影响人的情感和行为。欲望的问题一旦提出，通常就被置放在形象的生产者和消费者那里，把图像当作艺术家欲望的表达，或作为诱发观者欲望的机制。本章中，我想把欲望移植给形象本身，追问"图像何求？"的问题。这当然不是抛弃阐释和修辞问题，反倒希望使图像的意义和权力问题显得不同。这也将帮助我们掌握艺术史和其他学科中的根本转型，所谓其他学科我指的是视觉文化或视觉研究，我将其与大众文化和精英文化中的图像转向联系起来。

为了节省时间，我一开始就提出一个假设，我们能够暂缓在"图

1 本章是一篇已经发表过的同名文章的修改版和浓缩版。"What Do Pictures Want?" in *In Visible Touch: Modernism and Masculinity*, ed. Terry Smith（Sydney, Australia: Power Publications, 1997）。另一个较短的版本是"What Do Pictures Really Want?" in *October* 77（Summer 1996）: pp. 71-82。在此感谢劳伦·勃兰特、霍米·巴巴、T. J. 克拉克、安奈特·米歇尔森、约翰·利科、特里·史密斯、乔埃尔·斯奈德和安德斯·特罗尔森帮我解开了这个疑团。

像何求?"这个问题的前提中表达的不信任。我充分意识到这是一个很怪异、甚或可以反对的问题。我意识到这个问题涉及形象的主体化,对无生命物体的含混的人格化,稍加利用关于形象的一种落后的、迷信的态度,一旦认真对待,就将令我们回到图腾崇拜、物崇拜、偶像崇拜和万物有灵论的传统上去。[1]最现代、最开化的人怀疑地看待这些传统,视其传统形式为原始的、精神失常的或幼稚的(对物质客体的崇拜;把无生命物体当作玩偶,仿佛活着一样),并将其现代显示视作病理症候(商品或神经错乱的拜物教)。

我还充分意识到这个问题似乎是对一个适合留给别人的问题的毫无趣味的挪用,尤其是那些始终受歧视的、成为偏见性形象之受害者的阶级——在定型和讽刺漫画中"露面"的阶级。这个问题与敌对卑贱者和沮丧的他者、少数族裔或底层人的研究遥相呼应,即性别、性征和族裔研究之现代发展中的核心人物。[2]"黑人何求?"是弗朗茨·法侬提出的问题,冒着用一个句子把人性和黑人性物化的危险。[3]"妇女何求?"这是弗洛伊德发现自己难以回答的问题。[4]妇女和有色人努力斗争,要直接讨论这些问题,表达自己的欲望。很难想象图像会

[1] 关于这些概念,详见本书第7章。
[2] 少数族裔和底层人特征向形象的转移当然是下面要讨论的核心问题。读者可能会想到加亚特里·斯皮瓦克提出的著名问题:"底层人能说话吗?",见 *Marxism and the Interpretation of Culture*, ed. Cary Nelson and Lawrence Grossberg(Urbana: University of Illinois Press, 1988), pp. 271-313. 她的回答是否定的,当把形象当作沉默的或哑言的符号,不能言语、发声和否定时,我们听到了这个回答的回声(在这种情况下,对我们的问题的回答可能是:图像想要发声,想要一种表达的诗学)。形象的少数族裔位置最能体现在吉尔·德勒兹关于诗歌进程的言谈中,这个进程把"结巴"引入使诗歌"小化"的语言中,生产了"一种形象的语言,赋予形象以声音和色彩",当声音似乎消失的时候,借助普通的沉默在语言中"打洞"。见 Deleuze, *Essays Critical and Clinical*, trans. Daniel W. Smith and Michael A. Greco(Minneapolis: University of Minnesota Press, 1997), p. 109, p. 159。
[3] Franz Fanon, *Black Skin, White Masks*(New York: Grove Press, 1967), p. 8.
[4] 厄恩斯特·琼斯说弗洛伊德曾经对玛丽·波拿巴公主尖叫道:"女人想要什么?"(Was will das Weib?)见 Peter Gay, *The Freud Reader*(New York: Norton, 1989), p. 670。

做相同的事。或类似的探讨能够超越一种不真诚的或（充其量）无意识的腹语术，仿佛埃德加·伯根将要问查理·麦卡锡："木偶人想要什么？"

但我还是要继续追问，仿佛这个问题值得追问，部分地将其作为思想实验，只是要看一看将要发生什么，部分地出于这样一个信念，即这是我们已经提出的一个问题，我们情不自禁提出的问题，因此需要分析。马克思和弗洛伊德的先例给了我继续追问的勇气，他们都感到现代社会学和心理学都要探讨物崇拜和万物有灵论的问题，客体的主体性问题，物的人性问题。[1] 图像是标志人性和动画之全部特征的物：它们展示物质的和虚拟的身体；它们与我们说话，有时直接，有时委婉；它们或许隔着一道"未架起语言桥梁的鸿沟"沉默地回望我们。[2] 它们呈现的不仅是一个表面，而是一张**脸**，面对观者的一张脸。马克思和弗洛伊德都对人格化的、主体化的、激活的物表示深切的怀疑，将其各自的恋物服从于偶像破坏的批判，它们把精力都花在了详尽描述物的生命何以在人类经验中得以生产的过程上了。真正的问题是，至少在弗洛伊德的研究中，物崇拜这种病是否真的可以"医治"？[3] 我自己的立场是，以一种或另一种形式被主体化的、激活的拜

[1] 当然，说图像具有某些人性特征，我是在问人是什么的问题。这个问题的答案不管是什么，都必然会包含关于**人**的叙述，这种叙述如何使图像既再现人同时又使人**非人格化**了。这个讨论可以从 per-sonare（"让声音穿过"的意思）一词的词源开始，把人的形象根植于古希腊悲剧中用作人形图和扩音筒的面具之中。简言之，人和人格可能源自形象制造的特征，正如图像的特征可能源自图像所描画的人。

[2] 我引用的是约翰·伯格在其经典文章中论述动物凝视的话："Why look at Animals", in *About Looking*（New York: Pantheon Books, 1980），p. 3. 关于这个问题，详见我的文章："Looking at Animals Looking", in *Picture Theory*（Chicago: University of Chicago Press, 1994），pp. 329-344.

[3] 弗洛伊德关于物崇拜的讨论认为恋物具有明显的**满足**症状，他的病人极少就这类症状提出抱怨。"Fetishism"（1927），in *Standard Edition of the Complete Psychological Works of Sigmund Freud*（London: Hogarth Press, 1961），21, pp. 152-157.

物是不可救药的症状，最好把马克思和弗洛伊德作为理解这一症状的向导，或许可以将其改造成不那么严重的破坏形式。简言之，我们对物尤其是图像抱有魔幻的、前现代的态度，我们的任务不是要克服这些态度，而是要理解它们，弄清它们的症状。

当然，文学对图像的处理毫不脸红地赞扬其怪异的人性和生命力，或许因为文学形象是不必直接面对的，而被语言这个二级中介拉开了距离。魔幻肖像、面具和镜子，活的雕像，闹鬼的房子，在现代和传统文学叙事中比比皆是，这些想象形象的光晕已经渗透到关于真实图像的职业和通俗态度之中。[1] 艺术史学家可能"知道"他们研究的图画只是用色彩和形状标志的物质客体，但他们的举止言谈常常让人觉得图画是有感觉、有意志、有意识、有动机和有欲望的。[2] 每一个人都知道母亲的一张照片不是活的，但他们仍然不想涂抹或撕坏它。现代理性的俗人不会把图画当作人来看待，但是我们似乎总是愿意视某些情况为特例。

这种态度不仅限于对待具有个人意义的价值连城的艺术品或图像。每一位广告主管都知道有些形象（用行话来说）"有腿"——就是说，它们似乎有惊人的生产新方向的能力，能在广告战中带来惊人的转机，仿佛有其自己的智力和目的性。当摩西要求亚伦解释为什么

1 魔幻图画和激活的物是19世纪欧洲小说中尤其显著的特征。
2 西方艺术史话语中把艺术品比作人格化和"活的"物体的转义，有关方面的文献需要用一单篇论文来阐述。这样一篇论文首先要用三位艺术史之"父"瓦萨里、温克海姆和黑格尔的经典理论来审视一件艺术品的地位。这种审视将发现关于西方艺术进步和技术的叙事并不（像人们常常认为的那样）主要集中在现象或视觉现实主义上，而是像瓦萨里所说的集中在"生动性"和"动画性"如何融到客体上来的问题。温克海姆把艺术媒介看作有其自己历史发展的行为者，他把贝尔维德尔的阿波罗描写成一个充满神圣动力的雕塑，甚至把观者变成了皮格马利翁，一座具有了生命的塑像。这将是这篇文章的核心，正如黑格尔把艺术客体当作已经接受了"精神洗礼"的物。

制造金犊时，亚伦说他不过是把以色列人的金环放到火里，"这牛犊就出来了"（《出埃及记》，32:23[KJV]），仿佛那是自造的机器人。[1] 显然，有些偶像长了腿。[2] 形象有某种自己的社会或心理力量，这种说法实际上是当代视觉文化中普遍的陈词滥调。我们生活在景观、监督和仿真的社会里，这一主张不仅仅是前沿文化批评的洞见：体育和广告偶像安德烈·阿加西说"形象就是一切"，人们以为他不是**就**形象有感而发，而是**为**形象说话，认为自己"除了是一个形象别的什么都不是"。

因此，要说明图像的人性（或至少说明它们有灵魂）并不难，它们在现代世界如同在传统社会中一样都是活的。难就难在下面接着说什么。对形象的传统态度——偶像崇拜、物崇拜、图腾崇拜——真的又在现代社会发挥作用了吗？作为文化批评家，我们的任务就是给这些形象去魅，打破现代偶像，揭露迷惑人民的物崇拜吗？我们要把真的与假的、健康的与病态的、纯洁的和不纯洁的、好的和坏的形象区别开来吗？形象是政治战争进行的战场、表达新伦理观的场所吗？

有一种诱惑要以响亮的肯定回答这些问题，并把视觉文化批判作为直接政治介入的策略。这种批评把形象作为意识形态操控和实际人类损毁的代理者。其中一个极端是立法理论家凯瑟琳·麦金农的主张，色情文学不仅是对女性施加暴力和贬低的再现，而且是施加暴力的**行为**，色情图画——尤其是色情形象和电影——本身就是暴力的实

1 皮埃尔·波利注意到，金犊故事中的"自造"说是亚伦辩解的关键，也是教会神父谴责犹太人的关键借口。比如，马克里乌斯大主教说金子放到火里后"变成了一个偶像，就好像火模仿［人的］决定"（Bori, *The Golden Calf*[Atlanta: Scholar's Press, 1990], p. 19）。
2 或长了翅膀。我的同事 Wu Hung 对我说，佛陀的飞雕在中国传奇中比比皆是。

施者。[1]在对视觉文化的政治批判中也有人人熟悉的、不那么有争议的观点：好莱坞影片把妇女建构成"男性注视"的客体；没文化的大众被视觉媒介和大众文化的形象所操控；有色人是定型图像和种族主义视觉歧视的主体；艺术馆是宗教庙宇与银行的混杂物，是为获得大众崇拜的商品拜物仪式，是为生产审美和经济剩余价值而设计的。

我想要说的是，所有这些论点都有某种真实性（事实上，我自己也提出了很多这样的观点），但是它们也有非常不尽如人意的地方。最明显的问题也许是，对形象之破坏力量的批评揭露和消灭既是容易的但又是没有效果的。图像是流行的政治反角，因为人们用图像表达严苛的立场，但到每一天结束的时候世界还是老样子。[2]视觉王国可以一次次地被推翻，但却看不见对视觉文化或政治文化发生了什么影响。就麦金农的例子来说，这一事业的卓越、激情和无益是显而易见的。寻求社会和经济正义的一种进步人性的政治能量真的要用于荡涤色情文学吗？难道这充其量不过是政治失败的表征，或错误地使用进步的政治能量而与模糊的政治反动形式联合吗？往好里说，麦金农不是把形象用作一种能动的证据，以证明我们屡教不改地要把形象人格化并予之以生命的倾向吗？政治的徒劳能使我们洞察到图像的真谛吗？

无论如何，我们在视觉文化批判上下了政治赌注，现在也许该是

1 Catherine MacKinnon, *Feminism Unmodified* (Cambridge, MA: Harvard University Press, 1987)，尤其是第 172 –173 和第 192—193 页。
2 这种影子政治的最异乎寻常的例子是心理测试产业。这种测试的设计是为了表明视频游戏是青少年犯罪的动因。政治财团愿意用形象的、文化的东西代替实际的暴力工具，即枪支，因此支持这种测试，每年花费巨额公款支持视频游戏之影响的研究。详见 http://culturalpolicy.uchicago.edu/news_events.html#conf, "The Art and Humanities in Public Life 2001: 'Playing by the Rules: The Cultural Policy Challenges of Video Games'"，这是 2001 年 10 月 26—27 日在芝加哥大学召开第一次研讨会。

悬崖勒马、减少"形象力量"等修辞的时候了。形象当然不是没有力量的，但也许比我们所想象的要软弱得多。问题在于我们要精确和细化我们对力量及其作用的估计。这就是我从"图像**做**什么？"转向"图像**要**什么？"的问题的理由，也就是从力量转向欲望，从所要反对的主导权力模式转向要被追问或（更好的说法是）被邀请说话的底层人的模式。如果形象的力量就像弱者的力量，那也许是他们的欲望相应强烈的原因：以弥补其实际的无能。作为批评家，我们想让图像比实际更加强壮，以便我们自己在反对、揭露和赞扬它们的过程中增强力量感。

另一方面，图像的底层人模式打开了我们与图像关系中权力与欲望的实际辩证关系。当法侬就黑人性进行反思时，他把黑人性描写为在视觉接触的当下对黑人的一种"身体的诅咒"，比如"看，一个黑鬼。"[1] 但是，种族和种族主义定型的建构并不简单是把图像作为控制技术的实施，而是一种双重束缚的缠结，在欲望和仇恨的情结中，这种双重束缚既折磨种族主义的主体，又折磨它的客体。[2] 种族主义的目视暴力把客体分裂为二，将其分裂的同时表现为高度可见和不可见的客体，[3] 用法侬的话说，既是"憎恶"的对象又是"崇拜"的对象。[4] **憎恶**和**崇拜**恰恰是《圣经》中用于严厉谴责偶像

1　Fanon, "The Fact of Blackness", in *Black Skin, White Masks,* p. 109.
2　关于这种双重束缚的详尽分析，见 Homi Bhabha, "The Other Question: Stereotype, Discrimination and the Discourse of Colonialism", in *The Location of Culture*（New York: Routledge, 1994）, pp. 66-84.
3　拉尔夫·埃里森的经典小说《看不见的人》最生动地表现了这个悖论：正是因为这个看不见的人的高度可见性，他才是（另一种意义上的）看不见的人。
4　"对我们来说，崇拜黑人的人与憎恶黑人的人同样都是病态的。"（Fanon, *Black Skin, Black Masks*, p. 8.）

崇拜的词语：**由于偶像受到崇拜，所以惧怕偶像的人一定憎恶它**。[1]与黑人一样，偶像既是可憎的，又受到崇拜，由于**无身份**和奴隶身份而被辱骂，由于异己和具有超自然能力而感到恐惧。如果偶像是视觉文化迄今所知的具有形象力的最具戏剧性的形式，那也是具有相当的情感矛盾和意义含混的一种力。仅就视觉性和视觉文化已经被一种与偶像的"联想过失"和种族主义的邪恶眼光所污染这一点而言，难怪思想史学家马丁·杰把"眼"本身视为西方文化中不断"俯视"（或被挖出来）的东西，而视觉则是不断屈从于诋毁的东西。[2]如果图像是人，那么，他们就是有色的或被标记的人，而纯白或纯黑画布的丑闻，空白、未被标记的表面就呈现一副相当不同的面孔了。

至于图像的性别，显然形象"缺省"的位置是女性的，用艺术史学家诺曼·布莱森的话说，就是"围绕作为形象的女人和作为观看之载体的男人之间的一种对立建构观看"——不是妇女的形象，而是**作为妇女的形象**。[3]因此，"图像何求？"的问题就与"妇女何求？"的

1 如《列王记·下》(23:13)中描述的："为西顿人可憎的神亚斯他录、摩押人可憎的神基抹、亚扪人可憎的神米勒公所筑的邱坛"，《以赛亚》(44:19)："这剩下的，我岂要作可憎的物吗？我岂可向木根子叩拜呢？"《牛津英语词典》网络版列出了可疑的词源："可憎的，通常拼作 abhominable，解释为 ab homine，意思是'远离人类，非人类，具有兽性。'"我怀疑，这里把有生命形象与野兽的关联看作图像欲望的关键特征。**可憎**也是《圣经》中通常用来形容"不洁净"或禁忌动物的一个词。见卡尔洛·金兹伯格论偶像作为怪物形象的文章，这种偶像呈现的是人与动物特征不可能结合的"合成"形式，"Idols and Likenesses: Origen, Homilies on Exodus VIII. 3, and Its Reception", in *Sight & Insight: Essays on Art and Culture in Honour of E. H. Gombrich at 85*（London: Phaidon Press, 1994）, pp. 55-67.

2 Martin Jay, *Downcast Eyes: The Denigration of Vision in Twentieth Century French Thought* (Berkeley and Los Angeles: University of California Press, 1993).

3 Norman Bryson, introduction to *Visual Culture: Images and Interpretations*, ed. Norman Bryson, Michael Ann Holly, and Keith Moxey（Hanover, NH: University Press of New England, 1994）, xxv. 当然，关于图像性别和凝视的经典讨论依然是 Laura Mulvey's "Visual Pleasure and Narrative Cinema," *Screen* 16, no.3（1975）: 6-18.

问题不可分割了。早在弗洛伊德之前很久，乔叟的《巴斯太太的故事》就是关于这个问题的叙事。"女人最想要什么？"这是向一位骑士提出的问题，这位骑士由于强奸宫里的一位女士而判死刑，但获得一年的缓刑，以寻找这个问题的准确答案。如果他得到的是错误的答案，死刑将立即执行。骑士访问了许多女士，得到的答案都是错的——金钱、名誉、爱情、美貌、好看的衣服、床上的淫欲、众多追求者。不料答案结果是 maistrye，中世纪英语的一个复合词，介于世袭或推举的"控制权"与以超人力量或狡诈获得的权力之间。[1] 乔叟故事中公认的寓意是，毫无异议的、自由地授予的控制权是最好的，但乔叟的叙述者、阴险世俗的巴斯太太却懂得妇女需要（缺乏）权力，不管什么样的权力她们都要。

那么，图像的寓意何在？如果你能就一年中遇到的所有图画进行采访，它们会给出什么样的答案呢？当然，许多图像会给出与乔叟故事中一样的"错误"答案：也即，图像想要价值连城；它们想要被欣赏、被赞美；它们想要得到许多爱好者的溺爱。但是，最重要的是，它们想要以某种方式控制观者。艺术史学家和批评家迈克尔·弗里精确地总结了绘画的"原初习惯"："一幅画……首先要吸引观者，然后迷住观者，最后令观者神魂颠倒，就是说，一幅画必须引起某人的注意，让他在它面前停步，让他像着了魔似的无法离开。"[2] 简言之，画的欲望就是要与观者交换位置，使观者惊呆或瘫痪，把他或她变成供画凝视的形象，这就是人们所说的"美杜莎效果"。这个效果也许是我们最清楚的说明，即图像和妇女的权力是以相互为模式的，而这

[1] 关于乔叟的 maistrye 概念，感谢杰伊·施勒塞纳的帮助。
[2] Michael Fried, *Absorption and Theatricality*（Chicago: University of Chicago Press, 1980）, p. 92.

是图像和妇女共同拥有的一个模式,一个卑贱、被肢解和被阉割的模式。[1]他们想要的权力显示为**缺乏**,而不是占有。

毫无疑问,我们可以就图像、女性和黑人性之间的关联进行更充分的讨论,根据有关性别、性身份、文化定位甚至种属身份等其他模式来讨论形象之底层地位的其他变体。(比如,图像的欲望是否是以动物欲望为模式的?维特根斯坦常常把一些随处可见的哲学隐喻说成是"怪异的图画",这是什么意思?)[2]但我现在只想讨论乔叟的探寻模式,看看如果我们问图像想要什么,而不是把它们当作意义载体或权力工具时究竟会发生什么。

我从一幅毫不掩饰情感的画开始,也就是著名的"山姆大叔"在第一次世界大战期间为美国军队做征兵广告的画,由詹姆斯·蒙哥马利·弗莱格设计的(图7)。这幅画即使没有欲望但也有要求,而且非常清楚,聚焦于一个确定的客体:它想要"你",也就是说,适于服兵役的年轻人。[3]这幅画的直接目的似乎是美杜莎效果的另一种说法:即,它"招呼"观者,试图用直勾勾的凝视迷住观者,用(最美妙的图像特征)缩短的手指把观者挑选出来,谴责、指派、命令他。但是,

[1] 见 Neil Hertz, "Medusa's Head: Male Hysteria under Political Pressure", Representations 4 (Fall 1983): 27-54, 以及我本人在《图像理论》中关于美杜莎的探讨,第 171—177 页。

[2] 然而,在维特根斯坦的词汇中,**怪异**(queer)着重指的不是"反常"(wider-naturlich)而是"ganznatürlich",甚至指"奇怪"(seltsam)或"了不起"(merkwurdiger)。见 Ludwig Wittgenstein, *Philosophical Investigations*, trans. G. E. M. Anscombe (Oxford: Basil Blackwell, 1953), pp. 79-80, pp. 83-84.

[3] 这里我想让读者想到拉康在欲望、要求和需要之间做出的区别。乔纳生·司各特·李提供了一个有用的词条:"欲望就是要求在掏空自身之后留下的间隙里显露的东西……它是……任何要求在表达其需要之外令人想起的东西。"(Lee, *Jacques Lacan* [Amherst: University of Massachusetts Press, 1991], p. 58)又见斯拉热沃·齐泽克: *Looking Awry* (Cambridge, MA: MIT Press, 1992), p. 134. 动词 to want 当然包含所有这些意思(欲望、要求、需要),具体取决于语境。齐泽克对我说,把山姆大叔的"我要你"读成"我欲望你",而不当作要求和需要的表达就是反常的。然而,很快就会知道这幅画该有多么反常!

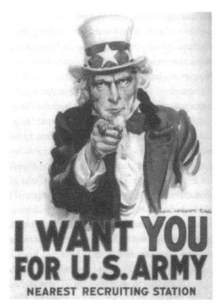

图 7 詹姆斯·蒙哥马利·弗莱格，山姆大叔，第一次世界大战。

要迷住观者的欲望只是暂时的、临时的目标。从长计议的动机则是感动和调动观者，把他送到"最近的征兵站"，最后到海外参加战斗，或许为他的国家而死。

然而，迄今这只是对所说的积极欲望的公开符号做的一种解读。指点和召唤的动作是现代征兵广告画的共同特征（图8）。更深入一点的话，我们需要问这幅画缺什么、想要什么。这里，美国的征兵广告与德国的征兵广告之间的对比就能说明这个问题。后者中，一个年轻士兵在招呼兄弟们，叫他们加入在战场上光荣殉身的兄弟会。对比之下，山姆大叔，如其名字所示，与潜在的征兵的关系则没有那么厚重和直接。他是一位老人，缺乏年轻人的战斗精神，也许更重要的是，

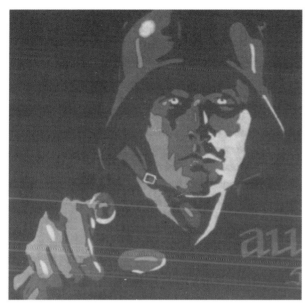

图 8 德国征兵广告画，约 1915—1916 年。

他缺乏祖国这个形象所激发的那种血缘关系。他请年轻人参加战斗，死于战场，但这场战争却是他和他儿子都不会参加的。山姆大叔没有"儿子"，如乔治·M.科恩所说，只有"真的活着的侄子；山姆大叔本人无儿无女，一种抽象的、纸板人物，没有身体，没有血液，但使这个国家非人格化了，号召别人的儿子捐献他们的躯体和血液。唯一合适的是把他看作英国讽刺漫画《杨基·杜德尔》的图像后裔，在整个 19 世纪，"杨基·杜德尔"这个讽刺形象使《潘趣》杂志的每一页增色生辉。他的终极祖先是一个真人，"山姆大叔"·威尔逊，1812 年战争期间是美国军队的牛肉供应商。可以想象山姆大叔在对一群将被屠杀的牛而非年轻人讲话的原始场景。难怪这幅画很快就被戏仿挪用，

第一部分 形　象　039

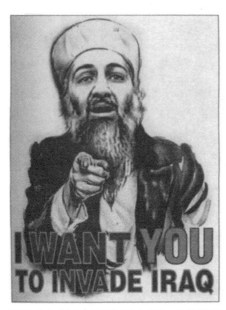

图 9 奥萨玛大叔。佛罗伦萨基金会的一项非利润性项目。

用于"奥萨玛大叔"敦促美国年轻人去伊拉克战场的漫画（图9）。

那么，这幅图想要什么？完整的分析将把我们深深带入一个国家的政治无意识之中。这个国家在名义上已经被当成一个脱离实体的抽象物，法律的而不是人的、原则的而不是血亲关系的启蒙政体，实际上体现为年老的白人把各个种族的年轻男女（包括比例失调的有色人）送上战场为他们战斗的地方。这个真实和想象的国家所缺乏的是肉——身体和血液——它派去获取这些东西的人是一个空心人，肉供应商，或许仅仅是一个艺术家。山姆大叔广告画的当代模特儿，结果证明就是詹姆斯·蒙哥马利·弗拉格本人。因此，山姆大叔是一位美国爱国艺术家以民族易装的形式画的一幅自画像，复制了几百万相同

的印版,这是形象和艺术家都唾手可得的那种多产。这个批量生产的形象的"脱体"恰恰与全国上下征兵站(和真正应征的身体)相关的**图画**[1]之具体体现和位置相遇了。

仅就这一背景而言,你可以认为这张广告画作为征兵手段会发生作用,那这真是个奇迹了,的确,很难得知这个图像的真实影响力。然而,我们仍然可以描述与力量和无能的幻觉相关的欲望结构。也许这幅图公开描写的苍白不育及其商业和讽刺漫画的源出使其看起来非常适合于用作美国的象征。

有时,表示想要什么就意味着缺乏,而不是控制的权力或提出要求,如华纳影业为表演家阿尔·乔尔森的《爵士歌手》(图10)所做的促销广告一样,其手势的内涵意义是恳求,乞求,爱的宣言,要感动"妈咪"和观众去往剧院而不是征兵站。这幅图想要的,事实上有别于所描画的形象所要求的,是图与底之间的稳定关系,是把身体与空间、皮肤与衣服、身体的外部与内部区别开来的一种方式。而这是它不能有的,因为种族和身体形象的特征已经溶化为黑白空间的变换穿梭,像电影媒体本身一样在我们面前"闪烁",又如它所许诺的种族化装舞会的场面。就仿佛这场化装舞会最终把身体的孔洞和器官都作为不可区分的区域而固定下来,眼睛、嘴和手都变成了恋物,成了看不见的人与看得见的人、内白与外黑之间明亮的门口。"我是黑人但我的灵魂是白的",威廉·布莱克说。但这幅画中灵魂的窗口却被描画为视觉、口和触觉——让你超越种族差异的面纱去看、去感觉、去说话。如雅各·拉康可能会说的,这幅画唤醒了我们看的欲望,这恰恰是它不能展示的。这种无能给了它所拥有的那股特殊力量,不管那

[1] 关于脱离形体的非物质形象与具体图像之间的区别将在本书第4章讨论。

图 10 沃纳兄弟，《爵士歌手》广告画，阿尔·乔尔森作。

是什么。[1]

有时，一幅图中视觉欲望之客体的消失则是用以追踪几代观者之活动的直接线索，比如 11 世纪的拜占庭微型画（图 11）。与山姆大叔和阿尔·乔尔森的图像一样，基督的图像直接面向观者，配有《诗篇》第 77 篇中的一句话："我的民啊，你们要留心听我的训诲，侧耳听我口中的话。"然而，从图像的物理证据可以清楚地看出，耳朵并没有像紧贴双唇的嘴那样倾听口中的话，整张脸的磨损近乎难以辨认。这些观者是按照大马士革的约翰的指示来"拥抱那双眼、那唇和

[1] 关于黑面孔的辩证法，以及种族定型和漫画，见第 14 章。

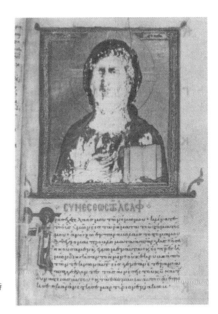

图 11 拜占庭偶像：基督。插图手稿，诗篇与新约（D.O.MS3）。拜占庭集。

那颗心的"。[1] 与山姆大叔一样，这个偶像是想要观者的身体、血液和精神的一个形象；与山姆大叔不同的是，它在相遇中给出了自己的身体，是以图像形式实现的圣体牺牲。这个形象的毁容并不是渎圣，而是虔诚的迹象，是被描画的身体以观者身体流通的一种方式。

当然，图像欲望的这些直接表达一般都与"庸俗的"形象制造相关，如商业广告和政治或宗教宣传。底层图像呼吁或提出某种要求，其准确的效果或权力产生于主体间的相遇，这种相遇是由肯定性欲望与缺乏或无能的踪迹合成的。但"艺术品"本身呢？仅仅被认为"处

[1] 详见 Robert S. Nelson, "The Discourse of Icons, Then and Now", *Art History* 12, no.2（June 1989）, pp. 144-155.

于"自治之美或崇高之中的审美客体吗？迈克尔·弗里德给出一个答案，他认为现代艺术的出现恰恰被理解为是对直接的欲望符号的否定或放弃。他所欣赏的图像诱惑之所以成功恰恰因为与其间接性构成正比，对观者的表面的冷淡，对自身内在戏剧的反戏剧性"专注"。令他陶醉的那种特别图像通过装作表面上不想要、装作什么都不需要的样子而得到了它们想要的东西。弗里德对让－巴普提斯特－西蒙·沙丁的《肥皂泡》和西奥多·热里克特《美杜莎的木筏》(图12、13)的讨论可引为例证，有助于我们理解这不仅是图中人物似乎想要什么的问题，即它们所传达的那些易懂的欲望符号。这种欲望可能是破裂的或思辨的，如《肥皂泡》中闪光颤抖的球，它吸引了图中人物，成了沙丁"作画时自身迷狂的自然对应物，预先反映出观者在成品面前对画家所信任之物的那种专注"。这种欲望也许是暴力的，如《美杜莎的木筏》，画面上"木筏上挣扎的人们"不应仅仅理解为与内在构图有关，与地平线上救生船的符号有关，"而且还要逃避我们的注视，结束我们对画面的占有，从一个不可避免的在场中逃出来，这个在场甚至有把他们的痛苦戏剧化的危险。"[1]

我认为，这种图像欲望的结点是现代主义抽象绘画的纯粹主义，理论家威尔汉姆·沃林格的《抽象与移情》阐述了这种抽象绘画对观者在场的否定，展示了早期的罗伯特·劳森伯格白色绘画中的最终简约，这位艺术家把其白色绘画的表面视为"超感膜……在漂白的皮肤

[1] Fried, *Absorption and Theatricality*, p. 51, p. 154.

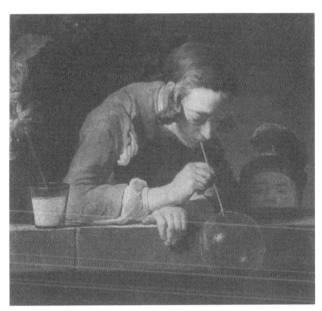

图12　让－巴普提斯特－西蒙·沙丁,《肥皂泡》,约1733年。

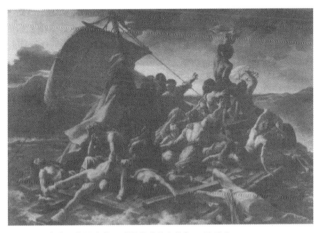

图13　西奥多·热里克特,《美杜莎的木筏》,1819年。

上打上了最微妙的现象的印记。"[1] 抽象绘画是不想成为图像的图像，是想要从图像制作中解放出来的图像。但这种不想表现欲望的欲望，如拉康所提醒我们的，仍然是欲望的一种形式。整个反戏剧传统再次使我们想到图像缺省的女性化，这被看作是唤醒观者欲望的东西，同时又不展示欲望的任何符号，甚至意识不到它正在被观看，仿佛观者是通过锁孔窥视的偷窥者。

芭芭拉·克鲁格的照片拼贴《你的凝视击中我的侧脸》（图14）则直接表达了这种纯粹主义的或清教式的图像欲望。图中的冷峻面孔仿佛沙丁画中专注于肥皂泡的那张脸，只露出侧面，完全不顾观者的注视或从上面扫射其面孔的光柱。图像的内向性、侧面的眼睛和石头般冷峻的表情，使其看上去超然于欲望，处于我们通常所说的那种古典美的纯粹静谧的状态。但贴在画面上的字帖却给出绝对相反的信息："你的凝视击中我的侧脸"。如果我们认为这句话是雕像所说，那么其面目表情就突然发生了变化，仿佛它是一个刚刚变成石头的活人，观者便被放在美杜莎的位置，用她那疯狂的、凶恶的目光注视着图像。但这些字帖的置放和分隔（自不必说"你的"和"我的"这两个词的转换了）似乎使这些字交替浮动，牢牢地粘在了照片的表面。这些字"属于"那个雕像，也属于照片和艺术家，艺术家的剪贴劳动被放在显眼的前景中。我们可能想要将此直接读作关于注视的性别政治，一个女性人物在抱怨男性"观看"的暴力。但雕像的性别十分不明确；

[1] Robert Rauscenberg, 引自 Caroline Jones, "Finishing School: John Cage and the Abstract Expressionist Ego", *Critical Enquiry* 19, no. 4（Summer 1993）, p. 647. 抽象与沃林格移情概念之间的关系在本书第 11 章中有更充分的论述。把图画表面视为感性皮肤的转义在柏林艺术家尤尔根·迈耶的温感绘画中有直接的表现，这种温感绘画吸引——实际上是**要求和需要**——观者有一种触觉反应才能达到正常效果。

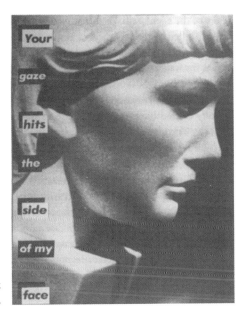

图14 芭芭拉·克鲁格,《无题(你的凝视击中我的侧脸)》,1981年。

他可能是一个盖尼米得。[1]如果这些字属于照片或整个构图,那么,我们该给它们赋予什么性别呢?这幅图至少发出了有关其欲望的三个不相容的信息(它想要被看;它不想被看;它不屑于被看)。最重要的是,它想要被**听到**——对一个沉默的、静物人像来说这是不可能的。与阿尔·乔尔森的广告画一样,克鲁格这幅图出现的力量来自一种变换阅读的闪烁,使观者处于麻痹状态的闪烁。面对克鲁格的卑贱/冷淡的图像,观者既是一个"陷入观看"的暴露的窥视者,同时又被誉为用目光置人于死地的美杜莎。对比之下,阿尔·乔尔森直接给予赞

1 Ganymede:希腊神话中宙斯爱上的一个美少年。——译注

誉的图像则预示着从麻痹和哑言状态中的释放,满足了沉默、静态人像对声音和运动的欲望——通过电影影像的技术特征而满足的一种需求。

那么,图像需要什么?从这番简要追溯中能得出什么结论呢?

我的第一个想法是:尽管我开始时意欲从意义和权力问题转向欲望问题,但我不断回归到符号学、诠释学和修辞学的程序上来。"图像何求?"的问题当然不能抵消对符号的阐释。它所完成的不过是对阐释对象的微妙移位,对我们拥有(或许签名)的图像的一次微妙改动。[1]这种改动/移位的关键是:(1)同意把图像的构成性虚构看作"生命"存在、半个代理者和虚拟人;(2)不把图像解作权力主体或解体的精灵,而解作底层人,他们的身体被打上差异的印记,在人类视觉的社会领域中他们既是"中间人"又是"代理人"。这一策略转变的关键在于,我们不把图像的欲望与艺术家、观者,甚或图中人像的欲望混为一谈。图像所要的不同于它们所交流的信息或它们所生产的效果。甚至不同于它们说它们想要的东西。与人一样,图像可能不知道它们想要什么;必须帮助它们通过对话来回忆它们想要的东西。

我可以让这种探究变得更难,即研究抽象绘画(不想成为图像的图像),或研究山水画,用拉康的话说,山水画中的人像只作为"精

[1] 乔埃尔·斯奈德认为,注意力的这种转移可以用亚里士多德对修辞(对意义交流与效果的研究)与诗学(对某一造物的属性的研究,仿佛它有灵魂一样)之间的区分来描述。因此,《诗学》讲的是"造物"或模仿(悲剧),而情节则是"悲剧的灵魂"。亚里士多德进一步解释了这个比喻,他坚持诗歌创作的"有机整体",像生物学家对自然物进行分类一样对待诗歌形式。显然,我们现在要提出的问题是,在电子人、人造生命和遗传工程时代,创造、模仿和有机体这些概念都发生了哪些变化?关于这一问题的思考,见第15章。

制品"出现。[1] 我开始时把脸作为模仿的原始对象和表面，从纹的脸到画的脸。但欲望问题存在于每一个图像，而本章不过是向你自己的尝试提出的一个建议。

图像想要的东西，我们未能给它们的东西，就是足以支持其本体存在的视觉性的观念。当代关于视觉文化的讨论往往误入发明和现代化修辞的迷途。它们想通过捕捉基于学科的文本以及电影和大众文化研究来更新艺术史。它们想要抹除高雅文化与大众文化之间的区别，把"艺术史改造成形象史"。它们想要突破艺术史对"相似性或模仿"的幼稚的依赖，对图像的迷信般的"天生态度"，这些都似乎难以磨灭。[2] 它们诉诸形象的"符号"或"话语"模式，以揭示其将被犀利批判所抵制的意识形态投射和控制技术。[3]

这不是说视觉文化的观点是错的或毫无成效。恰恰相反，它使死气沉沉的艺术史学术领域发生了巨大变化。但那就是我们所要的全部吗？或（更确切地说）那就是图像所要的全部吗？关于视觉文化之完整概念的探索将促成最深远的变化，即把重心转向视觉文化的社会领域，即看和被看的日常生活领域。视觉相互性的复杂领域不纯粹是社会现实的副产品，而积极地促成了社会现实。作为社会关系的媒介，看与语言同等重要，而且它不可被简约为语言、"符号"或话语。图

1 关于山水画中人和动漫作为偶像的讨论，见拙著"Holy Landscape: Israel, Palestine, and the American Wilderness", in *Landscape and Power*, ed. W. J. T. Mitchell, 2nd ed.（Chicago: University of Chicago Press, 2002）, pp. 261-290. 拉康把注视看作大地景色中"精制品"的观点，见 Jacques Lacan, *The Four Fundamental Concepts of Psychoanalysis*（New York: Norton, 1978）, p. 101. 关于抽象绘画的主张，见本书第 11 章。

2 见 Michael Taussig 对一些平庸之论的批判，即把"幼稚的模仿"当作纯粹的拷贝或现实主义再现：*Mimesis and Alterity*（New York: Routledge, 1993）, pp. 44-45.

3 在此我所总结的是 Bryson, Holly 和 Moxey 在《视觉文化》编者前言中提出的主张。关于新出现的视觉文化领域，见本书第 16 章。

像想要与语言享有同等权利,但不转变为语言。它们既不想被贬为"形象史",也不想被高抬为"艺术史",而只想被看作占据多重主体位置、具有多重身份的复杂个体。[1] 它们想要一个解释,回到艺术史学家厄文·潘诺夫斯基的图像学开头的姿态,即潘诺夫斯基说明其阐释方法、并把与一幅画最初的相遇与在街上遇到"向你脱帽致意"的"一个熟人"相比较之前的时候。[2]

于是,图像想要的东西就是不可阐释、编码、崇拜、粉碎、揭露或被观者神秘化的东西,或诱惑观者的东西。它们甚至不想被赋予主体性或人性,出于善意的评论家都认为说图像具有人性是对图像的最大恭维了。图像的欲望也许是无人性的或非人性的,最好模之以动物、机器、机器人的形象,甚或更基本的形象——即伊拉斯谟·达尔文所说的"植物之爱"。最终,图像想要的不过是它们想要什么这个问题,而且要明白这个问题也许根本没有答案。

后记　常见问题

下面是人们就本章内容经常提出的问题。非常感谢 Charles Harrison, Lauren Berlant, Teresa de Lauretis, Terry Smith, Mary Kelly, Eric Santner, Arnold Dadidson, Marina Grzinic, Geoffrey Harpham, Evonne Levy,

[1] 另一种说法是,图像不想被简约为基于笛卡尔主体的系统的语言学,但可以对茱莉亚·克里斯蒂娃所说的"言说的诗学",她在《语言的欲望》的经典文本中贴切地从文学转换到视觉艺术。*Desire of Language*（New York : Columbia University Press, 1980）。关于诗歌和诗学的核心性,见"The Ethics of linguistics";关于阿西斯壁画中欢愉机制,见"Giotto's Joy"。

[2] Erwin Panofsky, "Iconography and Iconology", in *Meaning in the Visual Arts*（Garden City, NY: Doubleday, 1955）, p. 26. 关于这一点的进一步探讨,见拙著"Iconology and Ideology: Panofsky, Althusser, and the Scene of Recognition", epilogue to *Reframing the Renaissance: Visual Culture in Europe and Latin America, 1450-1650*, ed. Claire Farago（New Haven, CT: Yale University Press, 1991）, pp. 292-300.

Françoise Meltzer, and Joel Snyder 等人的慷慨帮助。

1. 我发现当我想要把"图像何求？"这个问题用于特定的艺术和图像作品时，我不知道从哪里开始。与其说是怎样回答、毋宁说是怎样提出这个问题的？这里并不给出什么方法。可以认为这更多的是请你参加一次对话或即席谈话，谈话的结果是不确定的，不遵守一系列固定的步骤。其目的是要破坏现成的阐释模板（如潘诺夫斯基图像阐释的四个层面，或通过让我们停在一个先验时刻，事先就知道每一幅画都是心理或社会之表征的精神分析学或唯物主义阐释），也就是潘诺夫斯基把一件艺术品比作大街上见到一个熟人的时刻。[1] 然而，问题不是要把作品的人格化当作万能术语，而是要质疑我们与作品的关系，把形象与观者之间的这种**关系性**当作研究的领域。[2] 这就是要使图像不那么容易解读，不那么透明；也要把图像分析转向对过程、情感的追问，质疑观者的位置：图像想从我、从"我们"、或从"他们"

1 Panofsky, "Iconography and Iconology". 见我在 "Iconology and Ideology: Panofsky, Althusser, and the Scene of Recognition" 中的讨论。在把与一幅画的相遇从某种阅读或阐释模式转向认识、承认和（所谓的）表述/宣告的过程中，我当然是在用阿尔都塞把质询或"致意"作为观念之最初场所的阐释观，以及拉康把注视当作被他者观看时自身经历时刻的概念。见 James Elkins 的非常有趣的研究：*The Object Looks Back*（New York: Harvest Books, 1997）。

2 这里我想到的是 Leo Bersani 和 Ulysse Dutoit 的对关系性和"形式的交流"的探讨：*Arts of Impoverishment*（Cambridge, MA: Harvard University Press, 1993）。关于这一点，以及把"我们与艺术品的关系看作人际关系之讽喻的问题，见 "A Conversation with Leo Bersani", *October* 82（Fall 1997）: 14.

或任何人那里要什么?[1] 谁或什么是图像所要求/所欲望/所需要的目标? 我们还可以把问题转化为: 这个图像缺少什么? 它丢掉了什么? 它涂抹的是什么? 它的盲点是什么? 它的失真模糊了什么? 画框或界限排除了什么? 它的再现角度向我们隐藏了什么? 它需要从观者这里得到什么才能完成其作品?

比如,迭戈·委拉斯开兹的《宫娥》(图15)的布局就引发出观者惊奇的虚构,仿佛"身陷行为之中"。画面邀请我们参与游戏之中,发现不仅我们自己在后墙上的镜子中,而且在那些人物的认可的注视之中——即小公主、她的仆人和画家本人。这无论如何都像是图像的明显要求,起码是为掌握其魔力所需的一点点东西。但是,"残酷的事实"当然恰是其反面,显然是由一个兽类表明的——画面中离观者最近的位于前景的睡眼惺忪一动不动的狗。图像只是假装欢迎我们,镜子也不是真的要照我们或照先来的观者,即西班牙国王和王后,而是(如乔埃尔·斯奈德所示)在反射委拉斯开兹正在做的画板上的隐身形象。[2] 所有这些假象和骗局令我们想到图像的最直接的现实: 画面上的人并未真的"回视"我们;他们仅仅看上去如此。当然,你可能想要说这只是图像的原始方法,其内在固有的重叠和双重性,用什么也看不到的目光回视我们。然而,《宫娥》把这种方法强化到极致,

[1] 可以认为这比 Michael Baxandall 关于语言的敏锐认识更深一步,他认为我们描述图像的语言是"关于所见图像的思考的再现",也就是说,"我们处在图像与概念的关系之中。"(Baxandall, *Patterns of Intention* [New Haven, CT: Yale University Press,1985], p. 11) Baxandall 认为"这是令人警觉的动态而脆弱的解释对象",但也"极其灵活和活跃"(10)。我在此建议把生机论类比再向前推进一步,不仅把图像看作描述的对象或在我们的感知/词语/概念游戏中复活的艺词敷格,也将其看作总是已经与我们对话的一个物,具有(潜在)生命的一个主体,即将其视为"自己的"生命的一个主体,这样我们才能够描述图像的生命以及我们作为观者的生命。

[2] Joel Snyder, "*Las Meninas* and the Mirror of the Prince", *Critical Inquiry* 11, no. 4 (June 1985): 539-572.

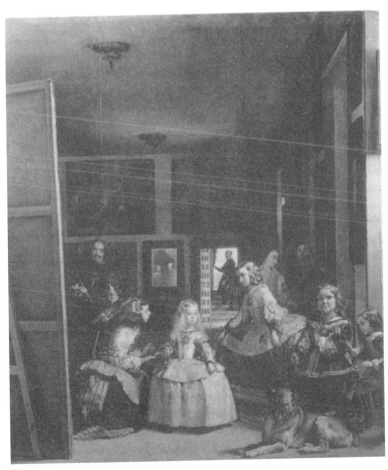

图 15　迭戈·委拉斯开兹,《宫娥》,1656 年。

为王室观者勾勒出鲜活的布局，而王室的权威却在受到恭维的同时受到微妙的质疑。这幅画不想从我们这里得到什么，但又装作完全是冲我们而来的。

所以，重要的是要记住，在称作"图像何求？"的游戏中，一个可能的答案就是："什么都不求"。有些图像可能什么都不想要（需要，缺少，要求，需求，寻求），这使它们自治、自足、完美、超越欲望。这可能是我们认为是艺术杰作的那些图像的属性，我们想要予以批评的杰作。但首先我们需要明白这是由超越欲望的一个鲜活之物引发的一种逻辑可能性。[1]

2. 把图像描绘为动态存在的全部努力提出了一整套先在的未得到回答的问题。是什么构成了动态或活力？是什么把一个活的机体与无生命的物体区别开来的？活的形象这个观念难道不是一个已经失控的比喻吗？海琳娜·柯提思的生物学教材对活的机体给出了下列标准：[2] 活物是有高度组织化的，稳态平衡（始终不变）的，成长和发展的，适应环境的，从环境中汲取能量，并将其从一种形式变成另一种形式，对刺激做出反应，有繁殖力。这个名单最先让我们吃惊的是其内在矛盾性和大惊小怪。稳态平衡显然与成长和发展是矛盾的。"高度组织化"既可以用来描绘汽车、官僚体制，也可用来描绘一个有机体。从环境中获取能量并将其变为另一种形式，这是机器和有机体的共同特征。"对刺激物做出反应"则模糊得足以包括照相仿真、风向标和

[1] 在我看来，超越欲望的立场就是迈克尔·弗里德所暗示的由艺术杰作引发的专注、在场、魅力和"信服"等观念。见本书第7章关于"艺术与卑贱"的讨论，以及《图像理论》第7章。

[2] Helena Curtis, *Biology*, 3rd ed. (New York: Worth, 1979)，pp. 20-21, 转引自 Michael Thompson, "The Representation of Life", in *Virtues and Reasons*, ed. Rosalind Hursthouse, Gavin Lawrence, and Warren Quinn (Oxford: Clarendon Press, 1955)．pp. 253-254. 关于作为拜物概念的遗传因子，见 Donna Haraway, *Modest_Witness@Second_Millennium* (New York: Routledge, 1997), p. 135.

桌球。严格说来，有机体的后代并不是自身繁殖的——它们生产新的标本，这些新的标本通常都是独立物种；只有克隆才接近于相同的自身繁殖。如哲学家迈克尔·汤普森所表明的，生命并"没有真正的定义"，没有任何清晰的经验标准能把活的物质与非活的物质区别开来（必须说明的是，汤普森正确地把 DNA 的存在看成是我们时代的拜物概念）。生命就是黑格尔所说的"逻辑范畴"，是许多古老概念中的一个，是整个辩证推理和理解过程的基础。[1] 的确，活物的最好定义是一个直接的辩证陈述：一个活物是可能会死的东西。

然而，问题还是没有解答：图像何以相似于生命形式？它们会死吗？它们会被杀害吗？柯提思的一些标准并不明显适合于图像，需要有所改动。"成长和发展"可以描绘这个过程的特征，即一个形象在图画或艺术品中的具体体现，而一旦完成，作品就是稳态的了（除非我们认为它像一个生命形式那样越来越老了，其接受史构成了一个"发展"过程；[2] 记得瓦尔特·本雅明认为历史和传统恰恰是给予艺术品以"光晕"——直义是"呼吸"——的东西。关于从环境中汲取能量的问题也与此类似，除非我们认为观者所需的精神能量也来源于这个环境，在接受的行为中经受了改造。对刺激物的反应直义上是在某种"互动"的艺术品中实现的，而比喻意义上则是在比较传统的作品中。至于"自身繁殖"，形象的多产在生物学数据中被看作一种传染病，其暗示意义已经非常明显了，如理论家斯拉沃热·齐泽克的《幻想的瘟疫》一书的标题所暗示的。幻想何以与一种传染病相提并论？被比作一种失控的病毒或病菌？将其作为对生命形式的"纯粹比喻"

[1] Thompson, "The Representation of Life".
[2] 见 Neil Harris 关于"建筑的生命"的讨论：*Building Lives*（New Haven, CT: Yale University Press, 1999），以及本书第 1 章。

或动漫制作将涉及一个至关重要的问题：形象、图像、画像的生命显然包括它们的比喻生命。活的形象这一比喻的失控本身就例示了这个问题：为什么这个隐喻有其自己的生命？它为何如此常见以至于我们称它为"死的"隐喻？意思是说它曾经是活的，可能还会活过来。

　　但是，这并不是让生物学教科书规定把一个图像看作活物的固定意义，而是告诫我们最好以我们自己的普通方式开始，讨论图像是否被赋予了生命。对"鲜活"形象的赞扬当然与形象创造一样古老，而一个形象的鲜活性可能完全独立于它作为再现的准确性。绘制的脸之怪异的"回视"能力和始终追随我们不放的那种超凡视觉技术现已无可厚非。数字化和虚拟形象现已能够模拟脸和身体随观者的转动而转动。实际上，静态形象与运动形象（或就此而论，沉默形象与说话形象）之间的区别已经成为日常生活中常见的关于生命的话题。运动形象何以被一成不变地用生机论隐喻描写为"运动"或"活的行动"？只说"形象运动"、"行动被描述"为什么并不足够？我们对这些比喻的奇怪生命熟视无睹；这使这些比喻在断言其生命力的同时也变成了死的隐喻。创造一个形象就是在同一个行为中既死亡又复活。众所周知，动漫电影不仅开始于某一旧的物质形象，而且开始于那个形象的石化，即已绝迹的生命的复活。动漫之父温索尔·迈凯伊把自己置于系列动漫之中，在自然史博物馆中观看恐龙的骨架，并向同行艺术家保证在三个月内让这个动物复活，这是他在早期动漫电影中创造的一个奇迹。[1]

　　电影理论家安德烈·巴赞在《摄影形象本体论》开篇就把动漫

[1] 详尽描述见 W.J.T. Mitchell, *The Last Dinosaur Book: The Life and Times of a Cultural Icon*（Chicago: University of Chicago University Press, 1998），p. 25, p. 62.

与拟人形象的创造放在一起来谈:"如果用精神分析学来衡量造型艺术,那么对死者进行防腐处理的做法就证明是造型艺术创造的根本因素。"[1] 然而,巴赞让我们相信,现代批评意识已经克服了古代对偶像、尸体和木乃伊化的迷信,他又用精神分析学安抚我们说:"人们不再相信模特儿和形象的本体认同了。"现在,形象"仅仅帮助我们想起那个主体,把他从第二次精神死亡中保存下来。"(10)但在几页过后,巴赞却径直自相矛盾起来,断言摄影的魔力是绘画所从未及的:"摄影形象就是客体本身……根据其自身生成的过程,摄影形象分享了模特儿的存在,也是模特儿的再生产;它就是模特儿"(14)。如果温索尔·迈凯伊的动漫使石化的动物再生,那么巴赞的影像所做的就恰恰相反:摄影"保存了客体,就仿佛昆虫的身体在琥珀中……完好无损,"而电影影像就"仿佛是防腐的变化。"(14—15)我们不知道导演史蒂芬·斯皮尔伯格在《侏罗纪公园》中是否把蚊子身体中保存的恐龙血液和 DNA 用作让恐龙复活的技术前提。

所以把鲜活形象的观念作为纯粹隐喻或仿古而打发掉是没有用的。最好将其看作无法摆脱却又值得分析的隐喻。我们可以根据决定其辩证关系的对立矩形通过生命本身的范畴来思考:[2]

 活的 死的
 无生命的 未死的

活的有机体拥有两个逻辑对立项或相反项:死的物体(尸体、木乃伊或化石),曾经活过;和无生命物体(惰性的、无机的),从未活

1 André Bazin, *What Is Cinema?* trans. Hugh Gray (Berkeley and Los Angeles: University of California Press, 1971), p. 9.
2 这里我用的是弗雷德里克·詹姆逊使用的"语义矩形",也即语言学家 A.J. 格雷马斯开创的、后来被克劳德·列维-斯特劳斯和雅克·拉康演化为其他形式的一个逻辑结构。见 Jameson, *The Prison-house of Language* (Princeton, NJ: Princeton University Press, 1972), pp. 161-167.

过。那么，第二个对立项就是否定之否定，即非活性物质中生命的回归（或到来），或生命在形象中的死亡（如在活人画［tableau vivant］中，活人扮演绘画或雕塑中的无生命形象）。"未死者"的图像也许是个显眼的地方，形象的怪异性在那里作用于日常生活语言和通俗叙事，尤其是在恐怖故事中，应该死的或应该从未活过的却突然活了过来。（这里想一想热内·王尔德在《年轻的弗兰肯斯坦》中宣布"它活着！"时给人欣喜若狂的虚拟恐怖和愉悦。再想一想巴赞的木乃伊以及好莱坞对木乃伊回归神话的无休止的迷恋。）难怪形象具有幽灵的/身体的以及视觉的在场。它们的幽灵在我们的视觉或想象中得以具化。

3. 你在形象的词语和视觉观念之间，在文字、图像符号与隐喻、类比和象征语言之间来回穿梭。"图像何求？"这个问题既可用于视觉图像又可用于语象和图画吗？是的，但有条件。我在《图像学》和《图像理论》中详尽阐述了语象和文本再现问题。我们应用于视觉艺术品的全部生命和欲望的转义都转换到并可转换到文本领域。这并不意味着它们不经过改变或翻译就是可转换的。我不是说一幅画仅仅是一个文本，或相反。词语与视觉艺术之间存有根本差别。但也有二者间不可逃避的互动地带，尤其是当提出"形象的生命"和"图像的欲望"这些问题时。于是就有了"已死的隐喻"的次要比喻和元图像，或常被提及的作者体验，即当一个文本"想要"以某种方式"继续"，且不管作者的意愿之时，它就开始"具有了生命"。这个陈词滥调讲的是一个仿声转义，把一个陈旧的思想或短语与图像制作过程联系起来，这又自相矛盾地成为了新词出现的时刻，即在掷骰子一决胜负的过程中伴随形象诞生的那个"咔嚓"声。这仿佛是说形象的诞生离不开它的死亡。如罗兰·巴特所看到的，"我在我的照片中所寻求的……

是死亡。"但这个陈词滥调或相机的"咔嚓"声却是"我的欲望所固守的东西,那突如其来的咔嚓声破坏了姿态的致命表层"[1]。

4. 你让我们相信图像拥有欲望,但并没有解释欲望是什么。你用的是谁的欲望理论?如何描绘欲望?图像欲望中起作用的是哪种欲望模式、理论或形象?你为什么一下子投入到"图像何求?"的讨论,而不先建立一个理论框架,比如精神分析学的欲望理论(弗洛伊德、拉康、齐泽克;力比多、爱欲、驱策力、幻想、症候、对象选择等等)?这个问题值得用一篇文章来讨论,这是下一章所提供的内容。

[1] Roland Barthes, *Camera Lucida*, trans. Richard Howard (New York: Hill & Wang, 1981), p. 15.

3

画画的欲望

> 说"这幅画没有图",就好比说一些其他形式"没有生命"。
> ——伊夫斯·波尼弗伊:《序曲:通往整体的狭路》(1994)

图像何求的问题必然让人想到我们欲求什么样的图像。当然,有人会说欲望是不可见的,不可再现的,依然是真实世界不可描述的一个维度。我们能够谈论或至少**围绕**精神分析学或生物学的技术术语讨论欲望,但我们从来看不到、更不能展示欲望本身。艺术拒绝接受这种禁忌,坚持要描绘欲望——不仅是可欲求的物体,美丽的、漂亮的、有吸引力的形状,还有欲望的力场和面孔,其景观和比喻,其形式和流动。爱欲之欲在人皆熟悉的幼儿丘比特的人格化之中,这位幼儿箭手拉开弓,射出了布莱克所说的"欲望之箭"。欲望在这个寓言中得以双重再现,一个人格化的男孩和作为比喻的一支箭。正是这个男孩和这只武器伤害了身体,动作者(箭手)和工具(弓与箭)。[1] 形象制作这个行为

[1] 丘比特原本是一位英俊的青年,不是男孩。希腊艺术中欲望的幼儿化也许在图像上预示了弗洛伊德向"幼儿欲望"这个重要概念的转向。感谢 Richard Neer 指出了这一点。

本身往往也被描写为欲望的症候——抑或相反呢？欲望是形象制作的症候（至少是结果）吗？形象一旦制作出来，就有获得自身欲望的倾向、并唤起别人欲望的倾向吗？据弥尔顿所说，上帝按照自己的形象创造了人，是出于不想独处的欲望。于是，人，作为上帝的形象，就有了自己的欲望，反过来就要求有爱的伴侣。那喀索斯在水中看到了自己的映像，他热情地注视着他错以为是的那位美少年，想要占有他，结果淹死了。皮格马利翁用象牙制作了一座美女雕像，痴心地爱上了它，结果美梦成真，雕像活了，成为爱妻，还给他生了个儿子。[1]

于是，欲望的问题就似乎与形象的问题不可分割了，仿佛这两个概念深陷于一个相互生成的循环之中，欲望生成形象，形象生成欲望。伟大的英国画家 J. M. W. 特纳把图画的源头追溯到爱的开端，而且给音乐中已经表达的真理增添了一个朴素的证据。特纳的诗《鲜红色的起源，或绘画和音乐之爱》重写了那个古老传奇，讲述第一笔画就是为了描绘所爱之人的轮廓，用的恰好是艺术家手上"偶然"放着的赭色或朱砂。

鲜红色的起源，或绘画和音乐之爱

在我们所不知的过去的日子里

[1] 皮格马利翁的加拉泰亚由于一吻而从无生命的形式中苏醒过来（Ovid, Metamorphoses, 10.261-326；参见第 2 章中对基督偶像的深情之吻的讨论）。"皮格马利翁效应"可与"美杜莎效应"构成对比，而"那喀索斯效应"则成了人皆熟悉的症状学，用以探讨观者–形象之间关系的基本可能性：作为致命诱惑的形象吞噬或淹死了观者，一种模仿的美把观者变成了一个瘫痪的形象；与观者为伴的一个实现了的幻想。见希利斯·米勒关于这个话题的讨论：Hillis Miller, Versions of Pygmalion (Cambridge, MA: Harvard University Press, 1990), p. 3. 米勒指出加拉泰亚的模制是一个"补偿行为"，皮格马利翁看到"丑陋的普罗珀艾提德"后发誓独身。普罗珀艾提德由于否认维纳斯之美而被贬为妓女。

> 当画家的眼光和平常人一样之时
> 音乐唱着真理的歌
> 却叹息绘画朴素的证词
>
> 谦虚的画笔给他鉴赏力
> 偶然的鲜红色占位第一
> 像蜗牛爬过清晨的露珠
> 他画出美的线条济济
>
> 鲜红色染红了那些微弱的线条
> 迷人的呼喊——景观的奇异
> 因为鲜红色我拥有我的荣誉
> 画家之手留下的魔幻踪迹[1]

如标题中的"绘画之爱"所清楚地说明的,这不仅仅是作为工具或爱的对象的绘画,而是作为本身去爱之物的绘画,被某一客体所吸引的物。如果我们思考一下图画的双重意义这就更加清楚了:画画一方面是勾勒或刻写线条的行为,另一方面是拉、拖、诱惑的行为,就好像我们谈论马拉车、从井里打水、或拉弓射出欲望之箭一样,或用那种最荒诞的死刑"拖拉和固定"一个人体。这样,"画画的欲望"就不仅仅意味着对一个代表欲望的场面或人物的刻画,也表明画画本身,即拖拉图画工具的行为,也是欲望的实施。画画就是要把我们画

1 *The Sunset Ship: The Poems of J. M. W. Turner*, ed. Jack Lindsay (Lowestoft, Suffolk: Scorpion Press, 1966), p. 121.

出来。欲望只是非常直接意义上的拖拉，或一种拖拉——拉力或诱惑力，这股力在图像中留下了踪迹。特纳坚持要说的是，这是一股自然力，画家就好比蜗牛在清晨的露珠上留下了他闪光的痕迹——肓目画出的蜿蜒的"美的线条"（比较拉康关于画家和"画笔之雨"的描述："难道鸟不是落其羽、蛇脱其鳞、树落其叶才能画画吗？）[1]。

威廉·霍加斯的美之蛇线（图16）以及布莱克和特纳漩涡中的螺旋轮廓可以看作欲望之力场的初等几何。[2] 霍加斯把蛇线与诱惑者撒旦的比喻联系起来，他"诱惑（夏娃的）眼睛"，用蜿蜒的形状吸引着夏娃。如我们将看到的，布莱克把蛇与以人形呈现的"已满足的欲望的轮廓"联系起来（图17）。作为英国最伟大的色彩画家，特纳坚持认为画画的诞生与绘画的诞生不可分割。第一幅图画不仅仅是黑白的图示轮廓，而是黎明的玫瑰色，露珠拖曳的闪光，大地和鲜血的红色，以及爱的红晕。最终，彩色绘画的诞生将变成一种形式的图像欲望的实验，完全抛弃了图画，使观者沉浸于把人像排除在外的色彩的海洋之中。

于是，人们不再从人的角度——也就是说，不再从人格化和欲望的心理学角度——来思考欲望的图像，而是从非人格化的角度，甚至把欲望的无生命图像视作一种磁力或引力（我所称之为的"作为吸引的欲望"）。古代的唯物主义者就把欲望看作把宇宙聚拢在一起的基本引力（恩培多克勒认为爱情与冲突[Eros and Strife]是两股原始力量）。亚里士多德认为天体是由爱聚拢在一起的，被爱者处于不

[1] Jacques Lacan, *The Four Fundamental Concepts of Psychoanalysis* (New York: Norton, 1977), p. 114.
[2] 关于详细说明，见我的"Metamorphoses of the Vortex: Horgath, Blake, and Turner", in *Articulate Images*, ed. Richard Wendorf (Minneapolis: University of Minnesota Press, 1983), pp. 125-168.

图 16　威廉·霍加斯，标题页，《美的分析》，1753 年。

图 17　威廉·布莱克，《特尔之书》，1789 年。标题页。

动之动者的位置,爱者处于运动着的天体的位置。[1] 弗洛伊德则认为快乐原则与死亡欲望之间就是"束缚"与"解脱"的交替转换。[2]

除了与冲突或侵犯原则构成对立关系外,人类欲望本身传统上就是以矛盾形式呈现的:一方面与邪恶激情、贪欲和动物性联系起来,另一方面则作为对完美、统一和精神启蒙的向往。毫不奇怪,图像的欲望将分成类似的两条线。同时,弗洛伊德把欲望看成是缺乏,也看成是对物体的渴求,对比之下,吉尔·德勒兹则把欲望看成是建构的具体元素的"组装",以在禁欲中建立的(但不是规训的)一种快乐为特征的一台"欲望机器"。[3] 德勒兹反弗洛伊德式的欲望图示不是受快感驱动,而是被快感打断。这在威廉·布莱克以《没有自然宗教》为题的反思中呈现为图画。"人的欲望是无限的,占有是无限的,而他自己也是无限的"(图19);"更多!更多!这就是犯错误的灵魂的呼喊,万有无法满足人类。"[4] 布莱克描绘了欲望的错误的图画(导向绝望或神经病、精神病和弗洛伊德所说的"幻想的传染病"的欲望),好像试图蹬着梯子上月球的人,大喊着:"我要!我要!"(图20)然而,这里的"错误"不是"对月球的欲求",其道德教训也不是"满足于少"。错误就在于对单一能指或局部客体的恋物般的固定,而未

[1] F. E. Peters, *Greek Philosophical Terms: A Historical Lexicon* (New York: New York University Press, 1967), S. V. "Eros", pp. 62-66.

[2] 在此我主要依赖 Richard Boothby 的卓越研究: *Death and Desire: Psychoanalytical Theory in Lacan's Return to Freud* (New York: Routledge, 1991). pp. 83-84. Boothby 尤其善于把弗洛伊德的死亡本能与任何自毁的生理要求区别开来,并给以精神分析学的解释,将其与打破偶像的驱策力联系起来,尤其是在讲述使自我或统一主体得以稳定的心理意象的例子时。

[3] Gilles Deleuze, "What Is Desire?" in The Deleuze Reader, ed. Constantin Bounds (New York: Columbia University Press, 1993), p.140: "禁欲始终是欲望的条件,不是对欲望的规训或禁止。如果你思考欲望,你总会发现禁欲。"

[4] 引自 *The Poetry and Prose of William Blake*, ed. David Erdman (Garden City, NY: Doubleday, 1965), p. 2.

图 18 威廉·布莱克,《没有自然宗教》(1788),VII,"人的欲望是无限的"。

图 19 威廉·布莱克,《没有自然宗教》(1788),VI,"绝望是他永久的命运"。

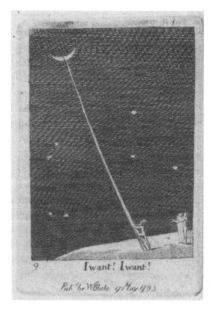

图 20 威廉·布莱克,《致两性:天堂之门》,"我要!我要!",复制品 D,约 1825 年。

能要求总体：不仅月亮，还有太阳，还有所有的星球——整个组装。而其"寓意"则在于坚持欲望的无限性。

但是，对欲望无限性的坚持是什么意思呢？是否仅仅意味着奥利佛·斯通的《华尔街》中资本主义投机商戈顿·盖克的信条"贪婪即善"呢？被保护者问盖克："什么时候你才能满足呢？你究竟想要多少汽车、飞机和房子呢？"回答是："你还没有呢，是吧，孩子？钱不过是积分的一个手段。"在这场游戏中唯一的重点就是"更多！更多！"但布莱克（与德勒兹一样）把欲望与禁欲联系起来，与束缚和解脱的辩证法联系起来。他的无限欲望并不意味着量的无限所指的"不确定"延伸和扩张，而是由"界线"所划定的"明确和确定的身份"——画出来的线同时跳出了它所界定的疆界，生产了一种"活的形式"。

布莱克把欲望的辩证法展示为人体与空间的关系。人们很快就想到其复活场面上的"满足的欲望的轮廓"，性交后的休息，摆脱奴役之后的解脱，或"在飞翔时亲吻的快乐"。但同样咄咄逼人的还有未满足的欲望的形象，如绝望，或满足的欲望的脸上表现出来的矛盾情感和妒忌。泰尔这个人像（Thel，也许是衍生于希腊语"意志"或"愿望"的一个词）看到了极乐的漩涡，她身体的均衡构图同时表达了对满足的欲望的吸引和拒斥（图17）。这个欲望漩涡鲜活地捕捉到布莱克《神曲》蚀刻中的"贪欲层"（图21），此时，但丁在看到一对情人保罗和弗朗西斯卡深陷情欲漩涡后昏厥过去、醒来瘫倒的状态。最复杂的也许是那幅被称为"理性欲望"的画面，那个手里拿着圆规的半神或造物神尤里曾的著名形象（图22）。这个形象捕捉到了欲望与驱策力结合的时刻，欲望的"束缚"和"解脱"在一个单一形象里的结合。尤里曾已经把自己刻在了一个地狱层，此时正值他刻写另一个

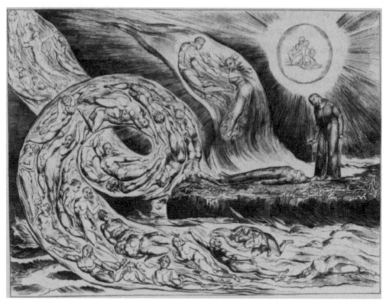

图 21　威廉·布莱克,《神曲》插图,贪欲之圈中的保罗和弗朗西斯卡("情人的旋风"),1827 年。

地狱层而打破此地狱层的节骨眼儿上。几乎没有比这个画面更生动的了,布莱克称之为"束缚之线",束缚、圈定、划定疆界的线,跳过疆界的线,仿佛瞪羚跳过一道篱笆。如果这就是对有序的、理性的疆界不断再生的无限欲望的话,我们也许可以将之与无疆界的对等物相匹配,这就是使麦子枯萎的"瘟疫之风"(图23)。从布莱克的角度看,甚至"幻想的瘟疫"也展示了其美丽快乐的一面,那就是充裕和丰富,而欲望则证明是一个创造性毁灭的过程。

我们可以对比分别基于缺乏和丰饶的欲望的两幅图(心理学的和本体论的,或弗洛伊德-拉康的和布莱克-德勒兹的),二者都渴求某种物体以及超越物体的占有。渴求的欲望生产幻想,转瞬即逝的、

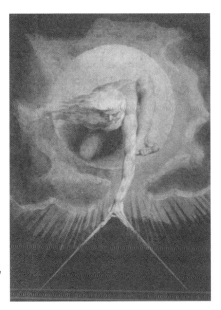

图22 威廉·布莱克,《欧洲》(1794),卷首插图("古代的时日"),复制品E,第1版。

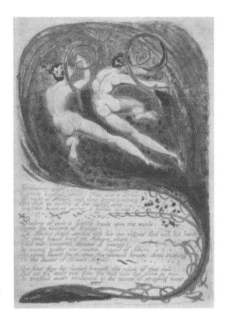

图23 威廉·布莱克,《欧洲》(1794,"瘟疫"),复制品E,第9版。

第一部分 形 象　　069

不断勾引却又躲避观者的视觉形象。占有的欲望生产德勒兹的"组装"（或被其所生产）。欲望的这两幅图在画画缘起于爱的古老传奇中偶然地汇聚在一起。老普林尼的《自然史》讲述了（与特纳相呼应的）科林斯少女的故事。她"爱上了一个年轻人。他出国的时候，少女在墙上画了他那被油灯照射的脸的影子"。这个经常在西方艺术中得以再现的场面（图24）在一个场景中表达了两种欲望的图画。画面上有蛋糕，有人吃了它。[1] 影子本身并不是活的，但其相似性和年轻人的投影却既是隐喻又是换喻，既是图像又是指数。因此，它是通过追溯轮廓（仿佛在绘图过程中）而固定的一个可怕的肖像，（在普林尼的进一步阐释中）最终以浮雕的形式由少女的父亲体现出来，大约是在出国的爱人去世之后。[2] 因此，形象产生于欲望，（也可以说）是欲望的症候，是不忘爱人的欲望的幽幻踪迹，是要在他不在场的时候保留他生命的痕迹。这个自然形象（影子）中的"想要"或缺乏就是它的无常：年轻人离开的时候——事实上即离开几步远——他的影子就消失了。画画和照相一样，源生于"固定影子的技艺"。[3] 因此，这幅轮廓画就表达了否认死亡或离去的愿望，不忘所爱之人，让他出现在眼前并永远"活着"——如巴赞影片中静态画面上的"木乃伊形象"一样。[4]

当然，这最后一个说法意味着画面可以同样读作一个愿望的症

1 关于这一主题的卓越讨论，见 Victor Stoichita, *A Short History of the Shadow*（London: Reaktion Books, 1997）, p. 16. 关于科林斯少女，见 Robert Rosenblum, "The Origin of Painting: A Problem in the Iconography of Romantic Classicism", *Art Bulletin* 39（1957）: pp. 279-290.
2 Pliny the Elder, *Natural History* 25. pp. 151-152.
3 William Henry Fox Talbot, "Some Account of the Art of Photogenic Drawing, or The Process by Which Natural Objects May Be Made to Delineate Themselves without the Aid of the Artist's Pencil"（London: R. and J. E. Taylor, 1839）. 塔尔伯特说："固定影子的技艺"是他的小册子第四部分的标题。感谢乔埃尔·斯奈德提供的这个参考资料。
4 见本书第二章讨论的巴赞使用的电影"木乃伊化"的隐喻。

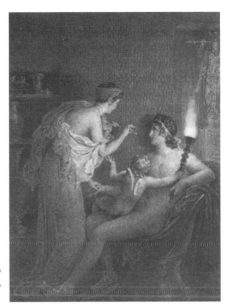

图24 安妮-路易·吉罗德-特里奥森，《画画的起源》，蚀刻源自《遗作全集》，1819年。

候，即希望一个年轻人死去，用死者形象代替生者的一个（解除誓言的）欲望。画面也意在表明"解脱"爱的束缚，让年轻人离开，把他存在的想象整体融化为影子、踪迹和实质几个部分。在形象魔幻的世界中，形象的生命可能取决于模特之死，模特通过其照相机中或手工制作的形象的陷阱"偷取灵魂"的种种传说在此也同样具有相关性。[1]我们可以想象年轻女人想让她描画的（甚至）雕塑的爱人看上去是一

[1] 乔治·卡特林讲述了关于印第安武士侧面肖像的一件轶事，模特看到了这幅肖像，预感到他要"失去脸"了（剖面中看不到的另一面）。这个预感变成了现实，武士就损害的相似性与另一位武士发生了争斗，在争斗中他的脸被削去了一半。见 North American Indians (New York: Penguin Books, 1996), p. 240; 原版 Letters and Notes on the Manners, Customs and Conditions of the North American Indians (1844)。

第一部分 形 象

个顺和和可靠的同伴,如果他回到科林斯就拒绝他。[1]

在安-路易·吉罗德-特里森的画中(图24),欲望本身以丘比特的形式出现,他拿着火把制造了投射的影子,把箭借给她用作画笔。这可以称作欲望的播撒,在此至少扮演了三个角色:画面内的代理者,画画工具的提供者,设计整个画面布局的舞台设计。于是,欲望被放在了爱的场面的"两端"、中间以及周围。

关于形象的基要本体论并没有绕开生与死、欲望与侵犯的辩证法。弗洛伊德的出现与消失的"去来"游戏,即在场与缺场、鸭与兔之间不断穿梭的形象,都是这个形象的组成因素。也就是说,形象构成的能力在弗洛伊德和德勒兹的框架中都是欲望的构成因素。形象"表达"我们已有的欲望,但首先是教我们如何去欲求。渴求与缺乏的独特物体,寻求快感的人像,他们自相矛盾地释放出大量形象,即幻想的瘟疫。作为组装,也即建构的集体,他们"通过建构使欲望成为可能的平原而创造了欲望"[2]。德勒兹认为,在这个平原上,快感仅仅是"欲望构成内在场域过程中的一次干扰"(139)。我认为这个场域主要是图像物质地组装形象与支撑、虚拟与实际能指的一个场所,一个观看的环境。

也许这就是我拒绝从弗洛伊德理论开始探讨图像欲望问题的原因。如果从弗洛伊德、拉康、齐泽克等人开始,那很快就会遭遇形象和图像的全部问题,包括心理意象、幻想、恋物、自恋、镜像阶段、想象界与象征界、再现、再现活动以及再现性;屏幕记忆、症候以及

[1] 这是杰奥夫里·哈噗汗向我提出的建议。
[2] Boundas, ed. *The Deleuze Reader*, p. 137.

（拉康的）驱策力的蒙太奇。[1] 换言之，人们会发现欲望的模特是围绕一整套与形象性质相关的假设建构的，关系到形象在心理和社会生活中的作用，它们与真实界，与恋物、偏执、自我建构、对象选择、身份认同等很多话题相关。因此，在重建欲望的精神分析图像以及形象在那个图像中的作用之后，你又要回到原初的问题：图像想要什么？[2] 我选择从这里开始，需要的时候才讨论精神分析学和其他欲望图像，如在特殊案例中。也许图像学能给精神分析学提供某些洞见。

在思考形象时不急于使用弗洛伊德的词汇显然还有其他理由。首先，使用这些术语肯定在普通读者中产生抵制（尤其在美国），他们早已决定不理睬**自我、超我、自恋主义**和**阉割**等字眼儿。我选择从比较为普通大众所接受的本土框架开始，即描述形象的普通语言，以及艺术史学家、图像学家和美学家的著作开始，他们的重点是世界中的形象而非心理形象。我希望不要因为我对被认为懂得弗洛伊德语言之人的权威（和极权）光环表示不耐烦就认为我是反思想的。我最喜欢面对非弗洛伊德心理学时的弗洛伊德心理学，如列奥·博萨尼和尤丽塞·杜托伊特等理论家的著述，或自言自语的齐泽克。

更为根本的是，精神分析学对形象和视觉再现存有结构性敌意。典籍上看，弗洛伊德认为形象只是症状，替代不可能实现的欲望，一种幻觉的相似性或"显在内容"，需要进行破解、去魅、最终消除，而热衷于语言中表达的隐在内容。在《释梦》中，弗洛伊德谈到"梦不能"表达逻辑关联和隐在的梦思，因为"与绘画和雕塑等造型艺术"

1 "如果说有与驱策力相像的东西的话，那就是蒙太奇。"（Jacques Lacan, *Four Fundamental Concepts of Psychoanalysis* [New York: Norton, 1977], p.169

2 我们可以认为这个策略是布莱克和德勒兹的。它把欲望看作组装，由各种元素组成一个具体的星群，图形与背景的关系，以及"满足的欲望"或"快乐"描画中表现的关联。

第一部分 形 象

一样,它们"艰难地……受一种可与诗歌相比的类似局限的束缚",即不能表达自己。[1]充其量,"心理意象的功能就是其统一和融合的力量",但这在人类主体的形成中又不幸地具有趋于时间惰性和固定性的倾向。[2]如人们常常看到的,精神分析学从根本上是作为语言转向建构的,即脱离了对症状之视觉观察的依靠。在当代的后拉康思想中,有一种倾向把幻想、视觉动力、心理意象(自我理想和理想自我)、建构的稳定自我、统一的主体性看作虚假形象,欺骗了应该相信的那些人。如果幻想是瘟疫,精神分析学就是医治良方。精神分析学对形象的怀疑产生了自相矛盾的结果,即,在某种程度上,全副武装要对欲望进行分析的那种话语却最不愿意提出图像想要什么的问题。

我认为齐泽克玩的是双面游戏,即精神分析学对形象及其打破偶像之批评反思的爱恨关系。他揭露被认为知道真相的权威人物,批评认为形象只是可以通过批判而扫除的虚假症候或幻象。"幻想并非简单地以幻觉形式实现某种欲望:其功能类似于康德的'超验图式'的功能:幻想构成我们的欲望……它教我们如何欲求。"[3]此外,幻想对齐泽克来说并不完全是私下的或主观的戏剧。它是"外部的",也是真理展示给所有人看的地方,尤其在大众景观和叙事之中。幻想大致与媒体对应,特定幻想对应于媒体中流通的形象。

在一场反对死亡本能的分解倾向的斗争(善)中,齐泽克针对某一统一自我的稳定形象(恶)而转向了摩尼教的伦理和政治讽喻,正是在此时,那种打破偶像的修辞再度回归,也激活了我的抵制。"'跟

1 Sigmund Freud, *The Interpretation of Dreams*, trans. and ed. James Strachey(New York: Avon Books, 1965), p. 347. 也见我的 *Iconology*(Chicago: University of Chicago Press, 1986), p. 45.
2 Richard Boothby, *Death and Desire: Psychoanalysis Theory in Lacan's Return to Freud*(Routledge, 1991), p. 25.
3 Slavoj Zizek, *The Plague of Fantasies*(New York: Verso, 1997), p. 7.

随本能'的现代伦理本身与传统伦理发生碰撞,传统伦理要求过一种用善的全部戒律衡量并服从于这种善的生活。"(37)这两种要求之间的某种协商可能存有某种"共识"的说法即刻被排除:"二者间永远不会达到平衡:把科学本能重新写进生活世界的束缚之中,这一观念是最纯粹的幻想——或许是根本的法西斯式幻想"(38)。(也许我没有理解这里所说的法西斯主义是什么。对我来说,法西斯主义就是警察在夜间私闯民宅,国家宣布不明确的紧急状态,以证明它的每一做法都是正确的,把一切权力集中在一个领袖或一个政党手里——即现状,顺便说一句,我指的是我自己的国家。)现代与传统伦理之间的"协商"给我最深的印象是艰难,但并非不可能,而且我不明白这种协商为什么是"法西斯式的幻想"。同样,齐泽克把美国左派"彩虹同盟"的政治斗争描写为"放弃对作为全球经济体制的资本主义的分析"(128),认为这些分析不仅失败了,而且纯粹是它们所反对的那种体制的症候,因此想要转向更具体的本土政治的争论。这些主张在卢布尔雅那里可能具有某种意义,但对芝加哥人来说却毫无意义。

所以对我来说有两个齐泽克:善的齐泽克,一个无政府主义者,一位了不起的、尽管有时刚愎自用的阐释者和思辨理论家,不必说难以置信的坦率的喜剧演员。用他引自列宁的话说,这是我"学习、学习、再学习"的一个人物。但还有一个恶的齐泽克。一个原教旨主义者,一个偏执狂,一位列宁主义者,也是一位道德家(可怕的诱惑)。[1]此二者也许不可分割,而且我并不要求他放弃其中之一。我的意思是说,"齐泽克效应"绝对依赖于这两面的共存。好的齐泽克证实想象

1 阿诺德·戴维逊提醒我,弗洛伊德把这个恶人等同于无政府主义者,具有原教旨主义的偏执狂症。

界的存在,把我们投入真实界之中;坏的齐泽克宣布象征界的法则。我愿意向好的齐泽克"学习、学习、再学习",学习他无情而肯定地致力于作为集体现实的幻想,排除促成这种幻想的政治——我认为在美国语境下并非有用的一种政治,不管在斯洛维尼亚的特殊环境中具有多大的影响力。在拥抱幻想瘟疫的同时,齐泽克把弗洛伊德传统推进了一步,对我们创造的形象和偶像进行尼采式的质询。

因此,我在此的目的不是防止而是延缓使用弗洛伊德的范畴来描绘欲望图像。最终,弗洛伊德理论阐述的死亡与欲望范畴将把我们带到形象的生命核心。其他学科——艺术史、美学、视觉文化、电影和媒体研究、人类学、神学——都不避讳图像想要什么的问题,但也许只有精神分析学能够真的通过深度探究形象——质询偶像——来回答这个问题。现在可以根据弗洛伊德的范畴开始重构欲望着的形象的问题了。

1. **欲望对抗本能**。如果我们把图像想要什么的问题理解为欲望或本能的问题,那会有什么区别呢?设想这个问题的一个方法就是思考静态与运动形象、单一与序列形象、或(如我们将看到的)图像(具体体现的物体或组装)与形象(未曾具体体现的母题,从一个图像循环到另一个图像并跨越媒体的幻影)之间的区别。图像想要在沉默中缓慢地抓住和抑制某一形象,将其木乃伊化。然而,一旦获得了欲望,欲望便驱使它运动、言说、消解、重复自身。所以图像是两个"想要"的交叉:本能(形象的重复、多产和传染)和欲望(生命形式的固定化、物化和死亡)。我们在科林斯少女(图24)的画面上清楚地看到了这一点。那里的轮廓画,父亲般的陶工对形象进行三维度的物质化和固定,那个年轻人,以及他的影子,都在一个形象诞生的画面上

共存。图像的本能（把自身复制成形象、纯粹的影子或痕迹）在此陷入一个单一静态的形象之内。画面是"图像想要什么、人们如何帮助它们得到所求"这个问题的元图像。这也许是德勒兹式的组装，表明（同一时刻）既拥有蛋糕又吃蛋糕的可能性。我将让别人自己去思考这个中意味，这个例子中的模特是一个男性，画家是女性，雕塑家是画家的父亲。表明绘画缘起于欲望的这个画面与男性艺术家与女性模特的定型搭配并不一致。

2. **视觉本能**。如果不致力于探讨视觉场域中欲望与侵略性的问题，实际上，关于图像想要什么的任何讨论都不能有多大的进展，视觉的认知和识别结构就是基本社会实践。因此，形象与视觉本能的关系需要彻底探究，不是把形象简约为本能的纯粹症候，而是将其视为视觉过程本身的模特和构建计划。如果图像教我们如何欲求，那么，它们也教我们如何看——去看什么，如何安排和理解我们所看到的东西。此外，如果拉康所说本能只能用蒙太奇来再现是对的，那么，看本身就只能在各种图像中才是可见的和可触的。图像作为视觉凝练的问题也就成了探讨图像之纯视觉观念之局限、以及图像作为视觉媒体之概念的必要成分了。[1]

3. **要求／欲求／需求**。图像需要什么？一种物质支撑，一个身体媒介（染料，像素）和一个供观看的地方。它们要求什么？被看，被欣赏，被爱，被展示。它们欲求什么？由于欲望在要求（看的愿望或象征性命令："勿视"）与需求之间，因此可以想见图像什么都不欲求。它们能够拥有一切所需，它们的要求能够得到满足。而事实上，大多数图像都想要点什么。想想普通的肖像吧。它们与数百幅其他肖

[1] 本书最后一章将详尽探讨这些问题。

像站在肖像画廊里,等待着人们的注意。普通肖像——由于忘记了画家而忘记了人的传统的官方肖像——是最孤寂的人物,渴望得到承认。除历史学家和专家外没有人关心他们。然而,被囚禁在画面上的是与曾经活着的个人相似的影子,他可能相当自尊;他能够要求为自己制作一幅肖像就说明了这一点。这幅肖像陷入欲望的迷宫,要求被注意、被欣赏、被取其"表面价值"(面部价值),不断地剥去了纯粹生存的必要性(这也是令人怀疑的,因为如果它消失了,没有人会怀念它)。类似的命运降在家庭照片上,当所有家人都走了,再没有人能认出他们来。对比之下,布朗宁的《最后一位公爵夫人》中公爵夫人的肖像却是超越欲望的:她什么都不缺,藏在幕后微笑着,公爵把她藏在幕后"仿佛她还活着",以她持续的与以往一样随意的目光折磨着凶手。[1] 我们可以把奥斯卡·王尔德的道莲·格雷的画像拿来进行深层对比,这幅画的画面表面上看道莲屈服于无限冲动的本能,画面因而取得了毁容效应。

4. 象征界/想象界/真实界。 当然,图像是此三者的聚敛。没有语言就没有图像,反之亦然。任何图像都必然有要再现的真实客体,在真实的客体中图像才能显现。这里当然承索绪尔符号之所教,以词/形象能指/所指为象征,中间的横杠表示真实界的侵入,即索引、存在符号的介入。皮尔斯的象征、图像和索引与拉康理论构成严格对应,不仅仅是结构上的符号语域。对皮尔斯来说,象征是一个"型符",习惯、法律和立法构成的符号;索引与其所指代的东西具有"真实"或生存关系;是表示创伤的伤疤或痕迹,是与指涉相关并与

[1] 见我在一篇文章中对这幅诗画的讨论:"Representation", in *Critical Terms for Literary Study*, ed. Frank Lentriccia and Thomas Mclaughlin (Chicago: University of Chicago Press, 1990), pp. 11-22.

指涉一起运动的一个"转换器"的局部客体或影子。最后，图像是现象学理解的"首要"，是在场与缺场、本质与影子、相似与差异之间的基础游戏，正是这种游戏使认知和图像制作成为可能。想象界，准确说是图像和视觉形象的领域，传统上与弗洛伊德的固定和束缚理论相关（因此镜像阶段看到的稳定和统一的身体是"虚假"形象）。但想象界远远超越了"自身"界限，充斥于象征界（直义上说就是书写比喻，词语形象或隐喻，巧妙构思或类比等）。想象界跨越其他两界，作为本能（重复、再生产、运动、解脱）与欲望（固定、稳定化、束缚）之间的交叉点而与第一和第二过程结为联盟。回想一下布莱克在想象界捕捉到的辩证关系，他把在铜盘上蚀刻的图纹说成是"跳跃的线条"，一语双关地把束缚（binding）之人聚拢在界限之内，而跳跃（bounding）则指跳出界限的运动。如他所说，想象界是由"跳跃的线条"表达的，这个线条创造了"具体确定的身份"，让我们把一物与另一物区别开来（作为"种属"标记的形象）。但想象界也使这个线条跳跃，跳动生命的脉搏，意味着甚至在静物形象中也能捕捉到运动和生命力，其物质剩余把虚拟形象变成了真实图像——一种组装。

5. 爱、欲望、友谊、快乐。当形象或图像介入时，本能对象的这四种关联方式会发生什么变化呢？[1]这四种关系与标准的圣像和圣像实践之间出现了确切的对应：爱属于偶像，欲望属于恋物，友谊属于图腾，快乐属于打破偶像，即偶像的破碎或融化。当一个图像想要爱，或更专横地要求爱，但并不必要或不想回报爱、或隐约以沉默表示爱的时候，它就变成了偶像。它想要声誉。当它请求打破、毁容或融化的时候，它就进入了亵渎、暴力或祭祀形象的领域，成为打破的目

[1] 据齐泽克所说，"有四种基本模式与本能对象相关"，见 The Plague of Fantasies, p. 43.

标,成为死亡本能的图像对应,或疯狂地打破与亢奋相关的自我。当成为固定、强迫性重复的对象,成为说出的要求与动物需要之间的裂隙,永远玩缺乏和丰饶的"去来"游戏并跨越本能和欲望时,它就是恋物(科林斯少女显然牢牢地被控制在可预见的物恋之中,这是一种焦虑,唯恐丧失爱的对象,于是就创造一个补偿性幻想——离开之前的"去来"游戏)。对"9·11"的大多数反应都属于古典恋物模式,飘扬的旗帜、受害者的侧面肖像,以及无休止的圣徒赞美。所有这些都是通过一种好战的教条主义进行的,已经濒于偶像崇拜的边缘。就好像我们有勇气诋毁民族偶像,或(同样)我们被迫尊敬民族偶像,不然就后果自负。

最后是友谊(我把亲族关系也包括进来),其恰当的形象类型是图腾。图腾崇拜是一种偶像实践,对亲族、部族或家族意义重大,该词的字面意思是"他是我的家人"。图腾崇拜把我们带入理论家热内·吉拉德所称的"模仿性欲望"的领域,这种"模仿性欲望"指的是因为别人想要所以我也想要的一种倾向。[1]这也使人想到精神分析学家D. W. 威尼克特所称的"过渡性对象",典型的玩物,学/教机器,爱与虐待、动情和忽视的对象。比之物恋对象,即对偏执式依赖之物的渴求,过渡性对象(顾名思义)是"放手"的焦点。如威尼克特所说,一旦被抛弃,它就"既没有被忘记,也没有被悼念"[2]。关于这个范畴我有更多的话要说,我觉得这个范畴在图像学、精神分析学和人类学的理论话语中被不公平地忽略了。为了正确对待这个问题,我们

[1] Rene Girard, *Violence and the Sacred* (Baltimore: Johns Hopkins University Press, 1977) , p. 145: "当两种欲望偶然聚焦于单一对象时并不产生争夺;主体对对象的欲求恰恰是因为对手对它的欲求。"

[2] D. W. Winnicott, *Playing and Reality* (London: Routledge, 1971) 。

必须讨论形象价值的问题,包括我们借以评价形象的过程,以及形象本身固有的价值,它们带给世界的价值,同时教会我们如何欲求,在我们前面引路。

4

形象的剩余价值[1]

> 起来,为我们做神像,可以在我们前面引路。
>
> (《出埃及记》32:1)
>
> 形象什么都不是。渴才是一切。
>
> (雪碧广告)

不幸的是,每个人都知道形象太有价值了,这就是要压制形象的原因。纯粹形象统治世界。它们似乎模仿一切,因此才必须展示为纯粹虚有。这种自相矛盾的魔幻/非魔幻的形象是如何生产出来的?当一个形象成为高估和低估的靶子、当它成为某种形式的"剩余价值"时,会发生什么?形象何以增加其价值以至于失去与其真实重要性的平衡?哪些批评活动能够真实地评估形象?

[1] 本章是1999年在英国南汉普顿大学艺术学学会上的主题发言。感谢这个协会的款待,尤其是布兰顿·泰勒热情而令人兴奋的陪伴。同时感谢阿诺德·戴维森、查尔斯·哈里森、丹尼尔·蒙克、乔埃尔·斯奈德、理查多·马奇和康达斯·沃格勒对本章不同草稿提出的非常有用的建议。本章后来发表于跨学科的文学杂志:*Mosaic*, vol. 35, no. 3(September 2002): pp. 1-23. 一个较短的版本发表于:*Die Address des Mediens*, 1999年科隆大学开启媒体研究的研讨会发言稿。

提出"剩余价值"这个概念，我当然是在召唤马克思价值理论的幽灵，即通过工人阶级的产品，从劳动中榨取"高于工人工资"的利润。[1] 然而，如我处理弗洛伊德的欲望理论一样，我暂不提马克思的分析，而从形象和"形象科学"的角度考虑价值问题。

形象与价值的关系已是当代批评的核心问题之一，在职业和学术文化研究中如此，在公共新闻领域亦如此。我们只需要听一听瓦尔特·本雅明、马歇尔·麦克卢汉、古伊·黛博拉和让·鲍德里亚这些名字就能了解到"形象研究"、图像学、媒体学、视觉文化、新艺术史等宏大的总体理论规划。形象批判，"图像转向"，已经在不同学科——精神分析学、符号学、人类学、电影研究、性别研究，当然还有文化研究——之间发生，随之而来的是新问题和新范式，它们大多聚焦于语言何以促成了哲学家理查·罗蒂所称的"语言转向"的。[2] 在公共批评方面，大众媒体的统治显然使形象成为主导。形象是万能的力量，可以谴责从暴力到道德败坏等一切恶习——或被作为"虚有"、无价值、空洞和虚荣而被抛弃掉。这后一种空洞叙事被漂亮地包裹在"电影制作人"中，这是最近的一期雪碧广告。画面上是一组"创新"广告、媒体、市场销售和电影制作的专职人员在进行"洗脑"。[3] 制作人大步走进会议室，说，"好了，朋友们，有什么想法？"回答是："死亡懒汉。大蜥蜴出局了。"于是一个新的广告形象宣告诞生了，取代90年代初恐龙肖像的是一场现成的商业搭卖运动：懒汉拖鞋、懒汉

1 Tom Bottomore, ed. *A Dictionary of Marxist Thought* (Cambridge, MA: Harvard University Press, 1983), p.474.
2 见我对罗蒂及语言转向的讨论：W.J.T. Mitchell, *Picture Theory* (Chicago: University of Chicago Press, 1994), chap. 1.
3 这个广告的题目就是"电影制作"，是1998年纽约罗威/SMS合伙公司的可口可乐公司创造的。它在电影院和电视里广泛播出。

第一部分　形象

拉普录像机、懒汉卷饼、懒汉棍子快餐。死亡懒汉的实物头像是可以从窗口摔出的一把绿色黏液,对制作者和观众屏住呼吸的欣赏而言,"它留下了一道黏液踪迹!"(图25,26)满意的制作经理宣布一切都"好,可是片子该怎么办呢?"回答是:"嗯,我们还没有脚本,但周五之前我们就可以突击出来。"这幅商业广告的寓意,如果还不甚清楚的话,是口述的,最终是一个字一个字排出来的。一个权威声音最后说:"不要买好莱坞的宣传,买你想要的。"接着是文字:"形象什么都不是。渴才是一切。听从你的渴求。"(图27,28)关键画面:一瓶雪碧(图29),仿佛一个审美对象,在漆黑的背景下随灯光旋转着。这次上演的是真货(雪碧是可口可乐的辅助饮品),是真实欲望的对象,"你想要的",不是形象制作者想让你要的。

"电影制作人"卓越地反映了广告制作中形象的剩余价值,即在强化商品形象时的动员功能。这个商业广告声称比那一切都重要,不在商业、宣传、虚假的形象制作之内。其结束时的口号"形象什么都不是"实际上是对此前佳能照相机的系列广告的回驳,该广告主演是网球明星安德烈·阿加西,并借他的形象反复推出"形象才是一切"的口号。这个雪碧广告意在说明,对照相机和电影制作来说,形象可能是一切,但当涉及**口渴**,一种真正的身体需要,而非虚假的、引发幻想的欲望时,它就什么都不是。这个广告面对的是老练的观众,也许他们读过赫伯特·马尔库塞和法兰克福学派关于文化工业制造"虚假需要"的著作。[1] 更普遍和可接受的是,"电影制作人"自认为是

[1] 或者韦恩·布斯:"The Company We Keep", *Daedalus* 3, no. 4(1982), p. 52. 文中强烈谴责广告是一种色情片,"引发贪欲,但又拒绝**在那种形式内部**满足这些贪欲",就像传统艺术形式那样。把"电影制作人"中的脚本转为事后添加的东西("周五之前我们就可以突击出来")也是给老练的影迷递的一个眼色,因为他想要的是有意义的故事和文学价值。

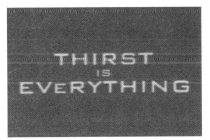

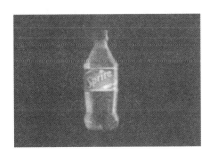

图 25-29　广告"电影制作人"剧照（1998）。

第一部分　形　象

"反商业的商业广告",吹捧观者的善意和怀疑主义。如果广告的一般倾向是"通过**价值转换**的过程……创造产品的正面评价"(用训练手册的行话来说),摆脱普遍正面的文化联想,那么,这个广告用的就是**反面**价值转换的反策略。[1] 它为我们打开了一个窗口,使我们得以窥见形象制作的世界,进而嘲弄他们把价值转向本来就令人反感的产品,这是一种见利忘义的行为。最令人反感的是当着你的面把懒汉摔向"第四堵墙",从电影/电视屏幕和窗口摔进了会议室。[2]

关于"电影制作人"直截了当的寓意只有一个小问题——或许是最终的一点聪明把商业广告的讽刺置于顶端。我指的不是确凿的明显事实,这不过是个商业广告而已,而且它不是在广告界之外使用反讽的、否定的、"价值转换"这个人皆熟悉的策略的。欲望的真实客体,**真实的物**,拜物的商品,本身不过是个形象,并没有"啪"的一声摔在观者脸上的懒汉那么可触,而这并非明显的事实。不。我在每一个课堂上展示的、有意无意让学生们讨论的正是商业广告的一个特征,即色彩的使用。懒汉的绿色黏液结果恰恰与在结尾展示的雪碧的绿瓶子颜色相同。这是一个内部玩笑吗?广告商聪明地偷偷插入一个次要反讽,通过把反感的负面价值移植到商品上,而不是与之相对比而贬损了其使命。不然就是商业广告在形象中调动起来的一种剩余价值,一个意料之外的结果,把意义注入一个新领域——绿色,钱本身在穿越欲望和反感时留下的一道黏黏的踪迹,终极价值和肮脏的利润。

[1] John Corner, *Television Form and Public Address*(London: Edward Arnold, 1995), p. 119.
[2] 从符号学视角看,这个广告把**形象**做成令人作呕的东西,为的是支撑其**词语**(词语表达的寓意),将其作为纯洁和真实的声音。关于把作呕的各个范畴当作确立(相当不可靠的)禁忌的手段,以便保证象征秩序和社会稳定,见 Julia Kristeva, *Powers of Horror*(orig. pub. 1980; New York: Columbia University Press, 1982), especially chap. 3, "From Filth to Defilement"。

我要你们自己做决定。但我希望到此时已不言而喻的是，对"图像转向"的研究绝不仅仅是老练的评论家和文化批评家的事，而是本土日常生活的组成部分，正是这种生活使广告语言被广泛接受。在图像转向中，形象就是一切——但也什么都不是。它只是电视商业广告所依赖的一个普通事物。然而，这种商业广告所提出的一个更深刻的问题就是巧妙地把**形象**与**渴**、**视觉**与**口**对立起来，用雅各·拉康的话说，是把视觉本能与声音本能对立起来。形象与渴的关系是进入形象与价值问题的颇有前景的入口，尤其是形象本身被消费或"被喝"的方式，以及它们消费观者的方式。从拜占庭肖像的吻（第二章，**图11**）到《录影带谋杀案》中尼基·布兰德诱人的嘴（前言，**图1**），其惊人的发现是，口表现的形象比视觉形象更有威力：即是说，我们不仅仅"看"图像，我们还用眼睛"喝"形象（莎士比亚恰当地称之为"盲目的嘴"）；而图像反过来也有吞噬我们的倾向，或（如常言所说）把我们灌进去。但是，人人都知道形象也是不能令我们解渴的一种饮品。其主要功能是唤起我们的欲望；制造而不是满足饥渴；通过明显把某物呈现在我们眼前、同时又把它拿走而激起我们的缺乏感和欲求。（也许除了"美杜莎"、"皮格马利翁"和"那喀索斯"效应外，我们还应加上"坦塔罗斯效应"，即形象诱惑观者的方式。）[1] 我们可以将此外推到雪碧的口号，一个逻辑关联："正是**因为**形象什么都不是所以饥渴才是一切。"[2]

[1] 坦塔罗斯，是朱庇特和普鲁托的儿子，吕迪亚的国王，所受的惩罚是"难以满足的饥渴，头上方结满了鲜嫩水果的枝头，只要他一伸手试图摘取，一阵风突然刮来就把枝头吹走"。见 Homer, *Odyssey* 11. pp. 719-732 and *Classical Manual; or a Mythological ...Commentary on Pope's Homer*（London: Longman at. Al., 1827）, p. 326.

[2] 偶像崇拜与贪吃、眼的贪欲与口的贪欲在《出埃及记》中被清楚地关联起来：吃喝盛宴与金犊崇拜。见 Pier Cesaire Bori, *The Golden Calf*（Atlanta: Scholar's Press, 1990）, p. 34.

在形象与饥渴的有与无之间的选择中,还有第三种可能性:即承认形象并非纯属无,渴也并非全是有。这个中间在历史上就被渴的纯化也即品味所占据。用"好的品味"来衡量形象,把真与假、害与益、丑与美区别开来的形象批评似乎是批评的根本任务之一。仅就**批评**一词意味着好与坏的区分而言,形象问题似乎直接涉及评价问题,更为迫切的是解决价值"危机"问题,这种危机似乎使真正的批评由于缺省而自呈为一种打破偶像的努力,也就是打破和揭露那些对我们有害的虚假形象。吉尔·德勒兹认为这种批评的根基是柏拉图要把虚假形象或相似性与真实形式区别开来的努力,而这意味着"哲学由始至终在完成同一件任务,即图像学。"[1] 我们时代关于形象的大多数有力批判,尤其是对视觉形象的批判,在性质上都是打破偶像的(如思想史学家马丁·杰所指出的)。[2] 他们把形象当作一个学科的主题,能够系统地调节价值判断的价值论或标准论。他们认为关于"形象和价值"的关键问题是如何评价形象,如何揭露虚假形象。

不幸的是,我既没有体系,也没有可供借鉴的实践。我一般把形象价值的判断留给艺术批评家或鉴赏家。当对新艺术品进行评价时,我便以批评家列奥·斯坦伯格的话引以自娱:

> 对付新艺术刺激的一个方法就是站稳立场,保持严格的标准。……另一个方法就是屈服。对一种新呈现感兴趣的批评家将保留他的标准和品味。由于这些标准和品味是用于昨天的艺

[1] Gilles Deleuze, "The Simulacrum and Ancient Philosophy," appendix to *The Logic of Sense*, trans. Mark Lester with Charles Stule (New York: Columbia University Press, 1990), p. 260.

[2] Martin Jay, *Downcast Eyes* (Berkley and Los Angeles: University of California Press, 1993). Jean Baudrillard's *The Evil Demon of Images* (Sydney: Power Institute of Fine Arts, 1987) 道出了偶像破坏的修辞在当代理论中的个中意义。

的，所以他并不认为它们可以随时拿来用于今天的艺术。……他先不做判断，直到作品的意图成为焦点，而他对这个焦点的反应——就字面意义来看——是同情的；没有必要去证明，但要有同感，仿佛它是独一无二的。[1]

我认为对评价的这种"屈服"是最重要的原则。我且来谈谈我们将关心的斯坦伯格标准的另两个特征。第一个是标准并不是在遇到形象之前孤立地到来的，而是根据昨天的艺术形成的。"形成"是一个非常准确和脆弱的词，暗示与艺术品相遇时价值的相互构成，仿佛艺术品是块砧，人们在它上面锤炼价值，或模板，人们用它来模铸价值。第二个是精灵崇拜的暗示，斯坦伯格主张我们必须与艺术品有"同感"。

我所说的"屈服"的评价就是在数年前诺斯罗普·弗莱给《批评的剖析》写的"论战前言"添加的一些军事术语。[2] 弗莱的著名论断是，"系统的"文学批评必须抛弃价值判断的诱惑。他说，"价值判断是建立在文学研究上的；文学研究永远不能建立在价值判断之上"。他认为，通过采纳"自然科学背后有自然秩序，文学不是'作品'的堆积而是词语的秩序这个假设"（17），文学批评才能获得科学的地位。他继续说，"鉴赏的历史不过是批评结构的一部分，就好比赫胥黎与威尔伯福斯之争是生物科学结构的一部分"（18）。弗莱赞扬约翰·罗斯金著作中的这种"系统"批评（嘲笑马修·阿诺德对价值力量的那种鄙俗的信心）。弗莱写道，罗斯金"从伟大的图像学传统学会了批评的路数，这个传统从古典和《圣经》研究一直到但丁和斯宾

[1] Leo Steinberg, *Other Criteria: Confrontations with twentieth Century Art*（Oxford: Oxford University Press, 1972）, p. 63.

[2] Northrop Frye, *Anatomy of Criticism*（Princeton, NJ: Princeton University Press, 1957）, p. 20.

塞……融入中世纪的大教堂,他对这些细节观察入微"(10)。

弗莱对价值判断的怀疑,他把批评比作自然研究和科学研究的做法,在我们的时代遭到怀疑,把研究重心转向特定的政治和伦理价值上来,并对自然和有时被认为是模仿自然的形象抱有根深蒂固的怀疑。当达尔文主义再次统治意识形态,中产阶级文学把弗洛伊德和马克思当作恐龙而打发掉(《纽约客》和《纽约时报》)之时,我们当然要对自然主义保持警觉。然而,弗莱坚持把系统批评,尤其是**图像学**,与价值判断的搁置联系起来,这是值得谨记的,即便这仅仅使作为价值源头而非评价对象的形象批判成为可能。在一次重大转变中,弗莱把价值批评与意识形态等同起来,强制推行某种礼节,等级制的鉴赏,这些都是"社会的阶级结构所决定的"(22)。但是真正的批评,也就是弗莱的"图像学","必须从理想的无阶级社会的角度来看待艺术"(同上)。这并不是说一切形象都是平等的,或具有同等价值,而是说批评的意义不是排序或从事偶像破坏的实践。排序和等级制(以及偶像破坏的插曲)在把不同艺术领域区别开来的结构和历史事件中发生,即把各种媒介的艺术分为形象、文本和再现。

我发现这种价值中立的策略在《最后的恐龙书》中是绝对重要的,那是我对"大蜥蜴"的图像研究,从1840年代恐龙形象在维多利亚时代的英格兰的首次出现,到目前以地球上最高度公开化的动物形象在全球的流通。首先,对题目——恐龙——的选择似乎揭示了一种有问题的形象品味。艺术史学家没有人讨论这个话题,因为这个话题使批评家自动落入最糟糕的低级趣味和通俗文化的罗网。从古生物学的角度看,唯一值得研究的恐龙形象就是真品,被纪律最严格的论辩证实为准确的一种形象。过时的、老式的和流行的恐龙形象充其量好玩,但最糟糕的则是使科学研究严重脱离真理的轨道。而另一方面,

从图像学的角度，恐龙图像的科学真理价值不过是另一个事实，而不是批评理解的必备基础。作为"某一文化图像之生命和时代"的历史，《最后一部恐龙书》收集了各种恐龙图像，而这些图像的价值却完全参差不齐。[1] 有些恐龙形象是有价值的，因为它们给人留下深刻的印象；另一些也有价值，因为它们很酷或可怕；还有有价值的，是因为它们准确、有趣或激发思想。一个形象可以在许多不同的地方落脚——电视、玩具店、小说、卡通、广告——似乎应该具有某种内在价值。可真的是这样吗？是形象本身具有价值，还是它所出现的地方或呈现的物品有价值？我们在画廊买画；我们不在画廊里买形象。我们只借、租或偷（复制）作品的形象，我们都熟知瓦尔特·本雅明的论断，即复制品榨干了艺术品的价值和光晕，使其一钱不值。形象具有价值，但似乎比图像或雕像的价值易滑，雕像指的是在特定地点把形象具化的物理丰碑。形象无法毁掉。《旧约》中的金犊可以被碾得粉碎，但其形象却——在艺术品、文本、叙事和记忆中——活了下来。

 对这个话题（尤其是在英语语言中）考虑时间越长，就越清楚地看到在形象与图像、形象与具体艺术品之间存有地方性差异，明显体现在关于图像和肖像等再现形式的普通讨论中。[2] 如维特根斯坦所说，"一个形象不是一幅图像，但图像可以与形象对应"（Eine Vorstellung ist kein Bild, aber ein Bild kann ihr entsprechen）。[3] 普通的而非哲学语言

1 W. J. T. Mitchell, *The Last Dinosaur Book: The Life and Times of a Cultural Icon* (Chicago: University of Chicago Press, 1998).

2 这种差异在法语或德语土语中并不明显。Horst Bredekamp 指出，德语中 Bild 既指图像（picture）又指形象（image），这就是形象学科或 Bildwissenschaft 如此显见于德语之中。见他的文章："A Neglected Tradition: Art History as Bildwissenschaft", *Critical Inquiry* 29, no. 3 (Spring 2003): pp. 418-428.

3 Ludwig Wittgenstein, *Philosophical Investigations,* trans. G. E. M. Anscombe (Oxford: Basil Blackwell, 1953), p. 101.

引导我们把形象作为非物质符号形式来思考,从定义完全的几何形状到无形的块体和空间,到可识别的喻体和相似物,到可重复的象形文字和字母。在普通语言中,形象也是精神物,居于梦、记忆和幻想的心理媒介之中;或者是语言表现("词语形象"),为可能是也可能不是隐喻或讽喻的具体物体命名。最后(也是最抽象的),在各种媒体和感觉渠道中招致或多或少系统对应的"相似性"或"类比"。[1] 于是,C. S. 皮尔斯把图像看作"表示相似性的符号",把从照片到代数公式等一切图示都包括了进来。[2]

那么,究竟什么是图像?我们还是从本土说起吧。你可以挂一张图像,但你不能挂一个形象。形象似乎在没有任何物质支撑的情况下漂浮,一种幻影般的、虚拟的或幽灵般的存在。它可以从图像上升华出来,转换到另一个媒介,翻译成艺格敷词,受版权法的保护。[3] 形象是"知识财产",一旦被拷贝就逃脱了图像的物质性。图像是形象加支撑;是非物质性形象在物质媒介中的表象。所以我们才谈论建筑、雕塑、电影、文本甚至精神形象,同时明白物质内外的形象并非就是其全部。

人们可以花很长时间来辩论以这种方式讨论形象是否会导致某种

[1] 关于视觉类比的辩护,见 Barbara Stafford, *Visual Analogy: Consciousness as the Art of Connecting* (Cambridge, MA: MIT Press, 2001)。

[2] 见 C. S. Peirce's "Logic as Semiotic: The Theory of Signs", in *Philosophical Writings of Peirce*, ed. Justus Buchler(orig. pub. 1940; New York: Dover, 1955), pp. 98-119. 尤其是 pp. 104-108.

[3] 见 Otto Pacht 的经典文章:"The End of Image Theory"(1931),是抨击形象概念之"非科学性"和诗歌性的,恰恰因为有人(错误地)认为形象是可以在艺术品的语言描述中得以翻译或复制的; *The Vienna School Reader: Politics and Art Historical Method in the 1930s*, ed. Christopher S. Wood(New York: Zone Books, 2000), chap. 4. 关于艺格敷词,见 Mitchell, *Picture Theory*, chap. 5. 一件作品的形象复制当然是版权法的一个重要特点。"版权的拥有……不同于拥有作品得以具体体现的任何物质客体"(1976 年版权条例, S.202 [Title 17 U.S.C. 90 Stat. 2541 et seq., Public Law 94-553])。

不正当的柏拉图主义,即让形象的概念发挥柏拉图的理式或理念的作用。这样,形象就会在某些原型领域持续下去,等待着在具体的图像和艺术品中具体呈现。亚里士多德也许是引导我们进入形象与图像关系领域的最佳向导。从亚里士多德的观点看,用康达斯·沃格勒的话说,形象不是"像许多等待着出生的幽魂"。形象是"图像的种类",图像的分类。图像就与物种一样,就像有机体一样,其种类是由物种决定的。柏拉图主义关于"物种"的说法更加生动、物质和庸俗,将其看作实际存在的实体,而不是纯粹的名字或概念工具。柏拉图主义给我们建立了形象理论的本土传统,依据一整套超价值的元图像结构的传统,其中著名的是洞穴寓言,把具体的感性世界当作非实质性形象的影子,而理式的理想世界则是真实本质的世界。[1]

就形象和图像而言,偶像破坏者的任务就如同自然历史学家对待物种和样本一样。("物种"一词本身源自"镜面"形象的比喻,这有助于启动这种类比研究,就如同反复诉诸相似性、可识别性和血统繁殖等标准来研究形象和物种一样。)[2] 在识别美的、有意义的或新的样本时,我们不是要忙于价值判断,而是要解释事物何以如此,世界上何以有不同物种,它们做什么、意味着什么,它们如何随时间而变

[1] 感谢芝加哥大学哲学系的康达斯·沃格勒,她建议我用柏拉图和亚里士多德的形象论。关于"元图像"概念,见我的《图像理论》中的同名文章。

[2] 关于生物学中的物种概念,见 Peter F. Stevens, "Species: Historical Perspectives" 和 John Dupre, "Species: Theoretical Contexts", in *Keywords in Evolutionary Biology,* ed. Evelyn Fox-Keller and Elisabeth A. Lloyd (Cambridge, MA: Harvard University Press, 1992)。然而,如果期待生物学家准确无误地掌握物种/样本之间的区别,那将会相当令人失望,并发现促发"形象科学"的那场唯名论/现实主义争论正在生命科学中甚嚣尘上。仅举一例,Ernst Mayr 就认为物种的概念仅就其假设一群有机体对另一群有机体的"孤立繁殖"这一点而言,实际上仅局限于性有机体,并未应用于植物等非性有机体,并称这些非性有机体为"旁系物种"或"准物种"。如果形象构成了文化内部的第二自然,我们不应该期待它们在分类或族谱上比第一自然简单。

化。谈论好的物种是有道理的，但忙于对物种进行价值判断却非常奇怪。一个物种既不好也不坏：它只是**存在**，只有当我们处理个体样本或样本群的时候才会涉及价值问题。

或许这个结论来得过急。也许我们有理由评价形象，至少有理由参与文化选择的过程，这种选择像是一种评价形式。有些生物物种存活下来，兴旺发达。另一些则位于边缘，甚或绝迹。我们能把这部分应用于形象和图像的类比吗？我们能否谈论形象的起源、进化、变异和灭绝？新的形象是怎么出现的？在以象征形式构成的文化生态中它们何以成功或失败？形象或物种之生命进程的背后隐藏着什么法则，这似乎很清楚，有些形象耐力很强（如恐龙和蟑螂），而另一些则几乎熬不过个体样本的寿命（自然界的变异体和反常体）。二者中间是物种（如我们自己所属的物种），对这个物种，陪审团似乎仍然没有资格评判。人类是地球上最年轻、最脆弱的生命形式。尽管它暂时主控生态系统，但没有任何东西能保证这种状态继续下去。现代全球文化中流通的有关人类未来的形象大都把我们描述为濒危物种。

因此，我们也许有一种方法来谈论形象的价值，即把形象作为进化的、至少是共同进化的实体，是（像病毒一样的）准生命形式，它们依靠有机体寄主（我们自身），没有人类参与就无法繁殖自身。这个框架有助于我们区分我们赋予形象的那种价值，恰好与我们对特殊样本、艺术品、丰碑、建筑等的评价相反。差别就在于在存活性与繁殖性之间的判断，一方面是进化的繁荣，即对代表"物种"的个体进行判断。关于图像或样本，我们问：这是 X 的一个好样本吗？关于形象，我们问：X 无处不在吗？它繁荣、繁殖、发达和流通吗？广告执行经理在广告战中只用一个简单的问题来评价形象：它有腿吗？也就是问，它能到别处去吗？像维特根斯坦所说的那样，"继续走"，并

进入未预见到的联想之中?[1]当以色列人请求把上帝的形象放在"人们的前头"时,他们希望这个形象"有腿",能够带他们走出去,并替代他们丢失的领袖,即摩西。[2]

形象能"继续走"或走在我们前头吗?你可以对我在前几页中构建的形象提出这个问题。这个形象是词语的和话语的,是图像世界与活物世界之间、图像学与自然史之间的一个复杂的隐喻或类比。[3]这是一个好的形象吗?它能带我们走出去吗?这是一个奇特的、怪异的、只能带我们走到认知的死胡同的类比吗?你会发现,这个问题非常不同于我能否在本章中相加说明的那个问题。如果把形象比作物种、图像比作样本、文化符号比作生物学实体这个基本理念具有某种价值的话,那么,在这个特殊文本久已被忘记之后它仍将存活很久。

我碰巧对这种类比还有些信心,相信它能存活下去,恰恰因为这不是我的无缘无故的发明。它是关于形象的一个非常古老的思想,一种元图像,很容易追溯人类在历史上就相像性和模仿制造肖像或符号的思想史。我们可以从最早的艺术形式中动物所占的形象位置、最早的宗教形象中自然界的重要性,以及"动物学"形象中早期书写形式的出现开始讨论。[4]我们要认真思考约翰·伯格提醒我们的:"绘画的第一个主题是动物。也许第一种颜料是动物血。在那之前,也没有理

1 见路德维希·维特根斯坦关于"继续走"和"被导引"的讨论: *Philosophical Investigations*, trans. G. E. M. Anscombe(London: Basil Blackwell, 1958), pars. pp. 151-54, 172-79)。
2 参见关于驴崇拜的古典传奇: 普鲁塔克和塔西佗讲述的金驴的故事。根据波利:"在跨越沙漠的艰难时刻,金驴充当了向导。""偶像就是能'把人们带出沙漠'的人,不管是谁,在摩西不在的时候'走在人们前头的人'"(*The Golden Calf*, pp. 106-107)。
3 见皮尔斯关于相像性、相似性和类比的图像再现回顾的讨论:"Logic as Semiotic: The Theory of Signs,"以及斯塔夫德在《视觉类比》中对类比式思维的辩护。
4 Jacques Derrida, *Of Grammatology*, trans. Gayatri Spivak(Baltimore: Johns Hopkins University Press, 1976)。见德里达关于"野人"书写和绘画中的动物肖像的讨论,第292-293页。

由认为第一个隐喻不是动物。"¹ 或埃米尔·涂尔干较一般的论点，图腾，也即把自然界改造成神圣的动物形象，是最早的、最基本的宗教生活。² 或者我们想从人类形象开始，创世神话把上帝描写为艺术家，把人类描写为动漫形象、雕像或可以吹入生命的容器。或者我们可以看看艺术史学家亨利·弗西林的描述，他把艺术形式描写为"一种缝隙，成群的形象争夺着从那里蹦出"，进入世界，进入科学史学家唐娜·哈拉维和布鲁诺·拉图尔著作中幻想的电子人和人造生命形式的新世界。³

因此，形象与活的有机体之间的类比（双重连接，既是隐喻的又是换喻的）并不是我的发明。它已经在人类历史上存活了几千年。我唯一的贡献就是将其更新，将其插入生物科学和进化论思想的新的语境之中，提出图像学与自然史的一种普遍化的相互测绘。毫无疑问，这一做法将会使你感到焦虑。肯定会使你晚上睡不着觉。形象作为活的物种，这个思想使艺术史学家非常不安，不必说普通人了，在当代生活中，认为人类创造有其自己的生命这已习以为常了。艺术史学家担心这会大大减少艺术的能动性。如果形象像物种一样，或（较普遍

1　John Berger, "Why Look at Animal?" in *About Looking*（New York: Pantheon Books, 1980）, p. 5. 见我关于动物形象的讨论："Looking at Animals Looking"，*Picture Theory*, chap. 10.
2　Emile Durkheim, *The Elementary Forms of Religious Life*（1912）, trans. Karen Fields（New York: The Free Press, 1995）.
3　Henri Focillon, *The Life of Forms in Art*［1934］, trans. Charles D. Hogan and George Kubler（New York: Zone Books, 1989）；见我关于弗西林的讨论：Mitchell, *The Last Dinosaur Book*, p. 54. 见 Donna Haraway, "A Manifesto for Cyborgs"，in *Smians, Cyborgs, and Women: The Reinvention of Nature*（New York: Routledge, 1991）. 布鲁诺·拉图尔论"事实崇拜"（"factish"）概念的讨论，见 "Few Steps toward an Anthropology of the Iconoclastic Gesture"，in *Science in Context* 10（1997）: pp. 63-83. 关于依据生物隐喻生产形象的讨论，见 Dan Sperber, "Anthropology and Psychology: Toward an Epidemiology of Representation"，*Man* 20（March 1985）: pp. 73-89; and Andrew Ross, "For an Ecology of Images," in *Visual Culture*, ed. Norman Bryson, Michael Ann Holly, and Keith Moxey（Middletown, CT: Wesleyan University Press, 1994）.

地说）像以病毒形式出现的进化生命形式一样，那么，艺术家或形象制造者就纯粹是寄主，携带着大群纯粹自生的寄生虫，并偶尔在我们称作"艺术品"的那些著名样本中显示出来。如果这个模式具有某种真实性，那么，社会史、政治学、审美价值、艺术家的创造意图和创造意志、观者的接受行为会有何变化呢？我的回答是只有时间才能告诉你。如果这是不能再生的不育症的形象，我的任何论证都不能赋予其生命。而另一方面，如果它"有腿"，那就没有什么能阻止它。

那么，我们权且假定我勾勒的作为生物的形象还有几分道理，至少是一个思想实验。那么，价值问题又会怎样呢？显然，答案在于我把价值问题改造成了生机（Vitality）问题，而这个问题在形象/图像区分的两个方面都发挥价值判断的作用。对于图像，生机问题是根据活性或生动性来提出的，感到一幅图"捕捉到［模特的］生命"，或它本身就具有能动、鲜活、生命表象的形式属性。对于形象，生机问题更多地关涉其繁殖力和生产力。我们可以问一幅图是好是坏、是活的还是死的样本，但就形象，我们只能问：它能否继续和再生，增进其数量或进化为惊人的新形式？因此，形象的生命往往与再现实践的种类或样式——肖像画、风景画、静物画、偶像崇拜——相关，或与更大的种类如媒介和文化形式相关。这就是我们何以无法挽回地说"从今天起，绘画死了"的原因，我们悲悼小说和诗歌之死，庆祝电影、电视、电脑等信息媒介的"诞生"。我们时代发展最快的媒介也许是"死亡媒介"（手动打字机、即时成像相机、油印机、八道磁带录音机），它们在恒常发明的时代以指数的速度生产。[1]

一个形象的生命力和一个图像的价值似乎也是独立的可变体。

1 见 *The Dead Media Project*, 编制这些过时技术实践的档案网站：hppt://www.deadmedia.org/.

以数百万计拷贝存活数百年的一个形象（比如金犊）可能出现在一个完全没有生气和毫无价值的一幅画里——仿佛死胎。一个已死或不育的形象（一个变态、变种或怪物）可能会消失，但总是有复活的机会。有些类别的图像（最明显的是静物画）专为已死动物、枯萎花朵和腐烂水果和蔬菜提供活的再现。一个已死图像通常永久消失，搁置在博物馆的阁楼或地下室里，或在垃圾堆里腐烂。另一方面，一个化石是一个自然形象（一个已死样本的肖像或指数），一个灭绝物种总能够在物质地消失之后奇迹般地存活下来，留下一条能够在人类想象中复活的踪迹——即在图像、模型、语言描述和电影动漫之中。[1]

作为生命形式的形象，这一整个元图像本身就有生产大量令人眼花缭乱的第二形象的倾向，与生物科学中第一自然同样复杂的第二自然。形象是可以创造或毁坏的吗？"原创形象"的观念是创世论神话的文化翻版，还是共有祖先之生物原理的翻版？一切形象都与生命形式一样有共同祖先吗？形象会绝迹吗？它们如何进化？能够把形象得以出现的文类、形式和媒介理解为样本得以繁荣再生的居所、环境或生态系统吗？[2] 环境或生态系统本身何以具有形象性或肖像性，以至于使形象以同心的形态寓于相互之间？一个样本为另一个样本构成居所，比如人类身体是数百万微生物的寄主，而它本身又寄居于一个更大的社会和自然环境之中的？比如，以风景之名划分的等级实体：首先是一个样本（约翰·康斯特布尔的一种特殊绘画）；其次，一种样式（西方以及其他地方绘画史上称作风景画的一整个分类）；第三，

[1] 见 "On the Evolution of Images", in Mitchell, *The Last Dinosaur Book*, chap. 13.
[2] 这里有些问题是多伦多大学和纽约大学的"媒介生态"运动提出来的，这场运动现已变成一个职业协会，每年一度的会议，和一个网站：hppt://www.media-ecology.org/mecology/。还有芝加哥大学土生土长的学生组织：芝加哥媒介理论学派（CSMT）；hppt://www.chicagoschoolmediatheory.net/。

被认为是媒介的景色,现实中的乡村或一个民族的居住地,包括康斯特布尔生活和作画的叫做斯图尔的那个特殊地方。物种与样本、固定形式与个体、种类与成员、形象与图像的辩证关系跨越所有这些注意层面。所以,**景色**本身是一个含混的术语,指一幅画中的主题,画本身,同时又指它所属的一种样式。[1]

我把形象的元图像看作活的有机体,并不是简化形象的价值问题,或将其系统化,而是要炸开这个问题,使其产生众多次要的隐喻。这里没有把生物学当作万能钥匙或确定的领域,并依次来测绘形象的野性。如果诉诸生物学家寻求物的确定性,如物种与样本之间的关系问题,那就重又陷入了唯名论-现实主义的争论。生物物种真的是生存之物吗?或者,它们是名义上的实体,是人类理智的造物——被错误地物化和具化为本质的形象?那么,开始于"看来相似"原则的生物物种的视觉-肖像模式的界限又是什么?[2] "繁殖孤立"和"交配识别"的标准又有什么可说的呢?这些标准在物种形成理论中起到了重要作用,以至于与物种内部成员的视觉-肖像的识别,也就是对同种个体的识别,取代了客观的植物分类学家俯瞰各类清晰生命形式的神圣视角。生物学本身是否也带着相似性图表从百科全书似的物种图像学转向了对"目光与注视"的沉浸?与他者的相遇也成为了物种区分和自行繁殖的机制了呢?我们这些图像学家该如何处理无性有机体(主要是植物)呢?这些无性有机体中不存在物种,只有"寄生物种"(Ernst Mayr)或"伪物种"(M. Ghiselin),郁金香或水仙花都

1 关于这一点的深入讨论,见 W.J.T. Mitchell, ed., *Landscape and Power* (Chicago: University of Chicago Press, 1994; 2nd ed., 2002), especially "Space, Place, and Landscape",第二版前言,以及介绍"帝国风景"的那些文章。

2 见 Stenvens, "Species: Historical Perspectives", p. 303, 以及本章注释 17。

没有"本质的"形式,而只有无休止的杂交生产。[1] 如果形象与有机体一样,而有机体又只能通过我们称之为认知模板的东西来识别,那么,也许该是图像学家再次思考田间的百合花如何生长的问题了。

视形象为生物的最有趣的结果就是它们的价值问题(解作生命力)被置于社会语境之外了。我们需要想到我们并不仅仅评价形象;形象把新的价值形式引入这个世界,挑战我们的标准,迫使我们改变我们的心智。维特根斯坦把形象产生和再生的时刻说成是"一个方法的黎明",即看待这或那的一个新方法。[2] 形象并不仅仅是与人类寄主共存的被动实体,就如同寄生在我们五脏之内的微生物。它们改变我们的思、视与梦。它们重启了我们的记忆和想象力,把新的标准和新的欲望带进这个世界。当上帝把亚当创造成第一个"活的形象"时,他知道他是在创造一个能够创造更多新形象的生物。事实上,这就是为什么形象是活的这一观念如此令人不安和危险,上帝在以自己的形象造了亚当之后又颁布法律禁止人类制造形象的原因。如果形象的价值在于生命力,这并不是说活的形象就必然是好的。活的人造形象也同样可以看作邪恶的、堕落的和病态的生命形式,对其创造者和寄主构成威胁的生命形式。关于形象之生命的最有力证据来自对那种生命最恐惧最厌烦的人,他们视这种生命为道德败坏、堕落、像原始迷信的倒退、幼稚症、精神病,或野蛮的行为方式。在承认形象有生命的同时,我们是在玩弄偶像崇拜和拜物教,这使我们成为傻瓜或恶棍,被我们投注在物之上的或(更糟)变态地、阴险地渗透给他人的幻觉所迷惑。如果我们创造走在我们前头的形象,它们也许会带领我们走

[1] Dupre, "Species: Theoretical Contexts", p. 315.
[2] Wittgenstein, *Philosophical Investigations*, par.194. 见 Stephen Muhall's *On Being in the World: Wittgenstein and Heidegger on Seeing Aspects*(New York: Routledge, 1990).

上通往天谴的享乐之道。

历史上，把生命赋予形象都是在对价值极其不确定的时候。活的形象并非清晰地具有正面价值，而是（如我们看到的）爱与恨、喜欢与惧怕的客体，是崇拜、迷恋和尊重等高估的形式，或贬低或低估的形式——恐惧、厌恶和深恶痛绝。形象之生命的最佳证据是我们力图破坏或灭绝它们的激情。打破偶像和惧怕偶像只对视形象为活物的人才有意义。

或更确切地说，打破偶像和惧怕偶像基本上只对认为**其他人**认为形象是活物的人才有意义。形象的生命不是私事或个人的事。形象的生命是**社会的**生命。形象活在谱系或遗传系统中，随着时间而繁殖，从一种文化转入另一种。它们也在或多或少不同的年代或时期里集体共存，受我们称之为"世界图景"的非常大的形象构型所主导。[1] 这就是形象的价值何以在历史上是可变的、不同时期的风格何以总是诉诸新的评价标准、打压一些而推崇另一些的原因。因此，当我们把形象作为寄生于人类寄主的伪生命形式来讨论时，我们并不仅仅把它们描写为人类个体身上的寄生虫。它们构成了一个社会集体，与人类寄主的社会生活相共存，与它们所表征的物质世界相共存。形象也因此而构成了"第二自然"。用哲学家尼尔森·古德曼的话说，它们是"制造世界的手段"，是对世界的新的安排和认知。[2]

因此，形象的价值和生命最有意义的时候就是它们作为社会危机之核心而出现的时候。关于此或彼艺术品质量的争论是有益的，但不过是小打小闹，更大的社会冲突剧场似乎总是聚焦于形象的价值，就

1 我沿用海德格尔对这 短语的用法，但不局限于其现代技术科学的表征。见前言。
2 Nelson Goodman, *Ways of Worldmaking* (Indianapolis: Hackett Publishing Co., 1978). 古德曼继承了康德和卡希尔的传统，研究"世界"通过"使用符号从无到有"的方式。

如同对食品、地域、住房等物之"真实价值"的争论一样。争夺巴勒斯坦和科索沃等"圣地"的战争，如果还需要我们说的话，事实上都是关于形象的——地点、空间、景物的偶像之地。[1] 使用价值能维持我们生命，给我们营养，但创造历史、发动革命、移民和战争的却是形象的剩余价值。如马克思早就指出的，剩余价值只有根据动漫形象的逻辑才是可解释的。为了解释资本主义社会的价值之谜，马克思指出，根据实际用途、劳动时间或任何其他合理的实用标准衡量商品价值是不够的。要理解商品，"我们必须依靠云雾缭绕的宗教世界。人类大脑的产品在那个世界里作为被赋予生命的独立事物出现，进入了相互关系以及与人类的关系之中。"[2] 正是商品拜物教向活的形象的变形，使其能够在螺旋式上升的剩余价值中繁殖。马克思认为，这种上升伴随着不断上升的社会矛盾——剥削、吝啬和不平等。也正是形象的商品化（如版权法所不断提醒我们的）把图像变成了拜物，给它们以剩余价值，成为意识形态幻想的承载者。[3]

但是，马克思并未简单地以偶像破坏者的身份著述，并不相信要清除世界上的所有形象才能创造一个真正的人类社会。把形象当作真正的敌人将重新陷入青年黑格尔派的窠臼，尽管他们打赢了反对精神

[1] 见我的文章："Holy Landscape: Israel, Palestine, and the American Wilderness", *Critical Inquiry* 26, no. 2（Winter 2000）；重印于 Mitchell, ed. *Landscape and Power*, 2nd ed.（Chicago: University of Chicago Press, 2002）, pp. 261-290.

[2] Karl Marx, *Capital*（1867）, trans. Samuel Moore and Edward Aveling（New York: International Publishers, 1967）, 1:72. 见我关于马克思关于形象及其遗产的讨论, "The Rhetoric of Iconoclasm: Marxism, Ideology, and Fetishism", in W.J.T. Mitchell, *Iconology: Image, Text, Ideology*（Chicago: University of Chicago Press, 1986）, chap.4.

[3] 关于形象的法律和商品化（有别于商品的形象），见 Bernard Edelman, *The Ownership of the Image: Elements for a Marxist Theory of the Law*, trans. Elizabeth Kingdom（London: Routledge & Kegan Paul, 1979）, 以及我的讨论：*Iconology*, pp. 184-185. 又见 Jane Gaines, *Contested Culture: The Image, The Voice, and The Law*（Chapel Hill: University of North Carolina Press, 1991）。

偶像的幻想之战。要改变的是社会秩序，不是形象。马克思明白形象需要理解，而不是打破。所以他才愿意做一个图像主义者。他不急于打发掉他的物神和偶像，像尼采那样使用语言的音叉，让他们作为可以"发声"的具体概念在文本里流通。[1] 他暗示有一种与生产方式和意识形态反映相关的形象的自然史。物神和偶像，迷信的和原始的形象，在马克思的著作中并未被消灭。他们发出了声音，就像重新获得了生命的已死的隐喻，从古老的过去回到了现代的现在。

大卫·弗里伯格和汉斯·贝尔廷近来关于形象的研究已经证明对拜物教和偶像崇拜的这种重新评估成为艺术史学家可思考的对象，对比之下，这要比上一代艺术史学家容易多了。[2] 弗里伯格探讨的是形象的权力，贝尔廷则研究"艺术时代之前"的形象史，他们带我们走出艺术史的藩篱而进入视觉文化的更普遍的领域。这两位作者聚焦于"迷信的"或"魔幻的"形象，尤其是我们称之为"艺术"的形象。贝尔廷认为，在"艺术时代"到来之后，艺术家和观者"抓住了主控形象的权力"，使其成为了反思的客体。

贝尔廷并不否认对传统形象与现代形象的这种区分是过分简单化，对一个特殊时代来说也是一种必要的历史主义简约。他指出："人类从未从形象的权力控制之下解放出来。"[3] 然而，他把艺术作品集的形成看作证据，即能动性已从形象转向被其启蒙的、有思辨能力的消费者，形象中的任何"权力"现在都被细致调整为"审美反应"，不像

1 Friedrich Nietzsche, *Twilight of the Idols, or How One Philosophizes with a Hammer* (1889), in *The Portable Nietzsche*, ed. Walter Kaufmann (New York: Penguin, 1954), p. 466.
2 David Freedberg, *The Power of Images: Studies in the History and Theory of Response* (Chicago: University of Chicago Press, 1989); and Hans Belting, *Likeness and Presence: A History of the Image before the Era of Art* (Chicago. University of Chicago Press, 1994); orig. pub. under the title *Bild und Kult* (Munich, 1990).
3 Belting, *Likeness and Presence*, p. 16.

传统宗教和魔幻偶像那样以绝对优势压倒观者。弗里伯格也表示一种类似的矛盾情感："绘画和雕塑现在已不、而且不能够"像在信仰和迷信年代里那样"对我们为所欲为了"。但他仍然犹豫不决："它们能吗？也许是我们在压制物。"[1]

贝尔廷和弗里伯格就他们自己关于非现代时期形象的二元叙事抱有矛盾认识，这并不错。他们把非现代的形象与现代艺术对立起来。如果当代形象理论具有某种共同之处的话，那么，事实上，今天的形象（而非艺术品）才是古代偶像崇拜者及其对手偶像破坏者所梦想不到的一种权力。你只需提一提鲍德里亚和德波的名字就会想到作为准代理的形象，独立存在的一股力量，已经活了，而且活得非常好。马丁·杰提醒我们，视觉形象的理论史，实际上也是视觉自身的历史，大多是焦虑史；而形象的理论，如我在《图像学》中所说，实际上是讨论对图像的恐惧。我们生活在电子人、克隆和生物遗传工程的时代，古代创造"活的形象"的梦想已经习以为常。机械理性一旦耗尽了形象的光晕、魔力和崇拜价值，本雅明所说的"机械复制的时代"就被"生物控制复制"的时代所取代，在这个时代里，装配线是由计算机控制的，下线的商品都是活的有机体。况且，甚至在本雅明的时代，他所叙述的正在逝去的崇拜价值就已承认了"展览价值"和观看的新形式，而当形象受到政治党派和大众文化的调动时，也即法西斯主义和发达资本主义的文化工业控制时，这些新形式就已令人不安地预示了一种新的无法控制的权力。

那么，我们是否要解决艺术价值和形象价值之间正在形成的分裂呢？即把后者视为一个垃圾堆，都是贬值的商品拜物教、大众歇斯底

[1] Freedberg, *The Power of Images*, p. 10.

里和原始迷信，而前者则是文明价值的宝库，是为拯救批评思考的形象呢？现代主义时期一些有影响的批评家都采纳这个策略，最著名的是克里门·格林伯格。这个策略最近又被《十月》杂志更新，用来抨击形象和视觉文化研究。[1]《十月》声称，视觉文化威胁到艺术史的根本价值，恰恰因为它把我们的注意力从艺术转向形象。我们得知，该是回归艺术品之物质性和具体性的时候了；要拒绝对形象的非物质化，这种非物质化只能模糊艺术与形象、艺术与文学之间的区别，只能消除历史而热衷于对形象的人类学研究，只能为下一阶段的全球资本主义准备主体。

在当代艺术史研究或视觉文化研究中就价值划分战线的方法并非特别有效。在艺术品的具体性和形象的非物质性之间真的非要做出政治选择吗？形象真的是艺术史和图像学不可或缺的一种辩证关系吗？形象总是以一种或另一种方式显示为非物质的。新的媒介不过是以新的方法明确显示形象的根本本体。精英文化与大众文化之间的战争极易引起道德论争，但几乎不能澄清二者的意义或价值，发动高雅的空袭来解放愚昧的大众。在我看来，形象和视觉文化研究恰恰是测绘和探讨这些争议界限的有利视点，也包括视觉与语言媒介之间的争议界限。至于人类学所说的非历史性，过去十年中没有人在该领域内部读到相关内容。[2]

那么，我们就把形象价值和视觉文化研究的问题留给了下一阶段的全球资本主义。如果的确在为这个勇敢的新世界"准备主体"，我们或许不过是完成我们的任务而已，尤其是这种准备涉及对形象进行

[1] "Questionaire on Visual Culture", October 77 (Summer 1997). 当然，我在此总结的是各种不同的观点。
[2] 对视觉文化的比较全面的辩护，见本书第 16 章。

批判、阐释和评价的新技术的发展，清楚地了解它们是什么，它们是怎样把新的价值形式介绍到这个世界上来的。我愿意在概念上提出一个方法，来重新评价被评价过高、估计过高（因此被鄙视和毫无价值）的形象。接着简要分析正值诞生或揭幕时刻的两个特殊形象。

在西方批评话语中，传统上与形象的过高或过低评价相关的有三个名称：偶像崇拜、物崇拜和图腾崇拜。在这三个名称当中，偶像崇拜历史最长，展示出过高评价的最大剩余价值（作为终极价值的上帝形象）。物崇拜作为具有剩余价值的形象仅次于偶像崇拜，主要表现为贪得无厌、堕落欲望、物质主义和对物质的着魔。对比之下，图腾崇拜在关于形象价值的公开讨论中并未广泛使用。

我建议与物崇拜和偶像崇拜一起重新思考图腾崇拜，也将其作为形象之剩余价值的一种独特形式。我这样做的目的是充实被高估形象的历史记录，提供一个模式，不从令人质疑的偶像破坏开始，而以一种确定无疑的好奇心开始研究"原始的"评价形式何以仍然对我们"现代人"有用。把图腾崇拜作为第三个术语来用也有助于打破艺术史把"形象时代"与"艺术时代"对立起来，（甚或更糟）把"西方"艺术与"其余地区"的艺术对立起来的二元模式。事实上，图腾崇拜是偶像崇拜和物崇拜的历史延续，是对他者被过高评价的形象的一种命名方式。它也是对物和偶像的一种重新评价。如果偶像是或代表一个神，物则是含有精灵或恶灵的"人造物"，那么，图腾就是"我的一个亲属"，这是奥吉布瓦族语中"图腾"一词的字面意思。[1] 这不是说图腾本质上不同于偶像和物；但区别是极难找出的（比如一个偶像可能是一个亲属，但通常是父辈人物，父亲或母亲，而图腾则似乎与

1　Claude Levi-Strauss, *Totemism*, trans. Rodney Needham（Boston: Beacon Press, 1963）, p. 18.

兄弟姐妹更近)。在某种意义上，图腾崇拜的概念是要把现代人与非现代形象相遇的方式综合在一个新的更深刻的结构之中。

图腾崇拜被认为是最基本的宗教生活方式，如涂尔干所说，比偶像崇拜和物崇拜更深刻更古老。[1] 偶像崇拜首先在犹太－基督－伊斯兰教传统中出现，被视为与偶像破坏的一神论作对的最大罪恶，但按照涂尔干的说法，却是相对晚期的发展。偶像崇拜把神圣的图腾，也即氏族或部落的象征符号，变成了神。偶像不过是膨胀了的图腾，更有威慑力，更有价值，因此也更加危险。物崇拜在变态形象的历史序列中居第二位。如人类学家威廉·皮埃兹所指出的，它出现于17世纪的重商主义，尤其是非洲与葡萄牙之间的商务往来（feticho 一词由此而来，意思是"人造物"）。[2] 它作为被鄙视的**他者**对象的名称而取代了偶像崇拜。偶像崇拜由于其与希腊罗马艺术的关联而被提高了价值，但物崇拜却沦为物质主义，成为污秽、淫猥、生殖器崇拜、魔法、私利以及合同商品交换的代名词。可以认为拜物是虚假的、被贬低的小小图腾。用克劳德·列维－斯特劳斯引用的人类学家安德鲁·麦科勒南的话说："物崇拜是没有异族通婚和母系遗传的图腾崇拜。"[3] 简言之，拜物是没有群体投资的图腾。它是图腾的碎片，部分的物体，往往是身体的一部分，被从集体隔离开来的一个个人。与这些被过高评价的形象相关的性行为是这一点的最强烈表现。传统上，偶像崇拜与通奸和乱交相关（狂热追求怪神），[4] 物崇拜与性变态和肮脏的生殖器崇拜

1 Durkheim, *The Elementary Forms of Religious Life*.
2 William Pietz, "The Problem of the Fetish," parts 1-3: *Res* 9（Spring 1985）, 13（Spring 1987）, and 16（Autumn 1988）.
3 Andrew McLennan, 转引自 Levi-Strauss, *Totemism*, p. 13.
4 见 Moshe Halbertal and Avishai Margalit, *Idolatry*, trans. Naomi Goldblum（Cambridge, MA: Harvard University Press, 1992）, chap. 1, "Idolatry and Betrayal". 要了解物崇拜与性变态之间的关联，仅仅在网页上搜搜即可。

相关。对比之下，图腾崇拜却是对合法性行为进行规范，禁止乱伦，鼓励正常的异族通婚。

我并不是要把图腾崇拜理想化，而是捕捉其历史和图像意义，将其带入现时代。重要的是，弗洛伊德在《图腾与禁忌》的开篇就指出，"禁忌仍与我们共存……相反，图腾崇拜却与我们的当代感觉相去甚远"[1]。图腾礼仪的复杂性，社会差异的疯狂遮盖，泛灵论、自然主义和孝顺祖先，所有这些使我们难以用现代形象来测绘图腾崇拜。更糟的是，图腾崇拜作为武器在现代主义的价值战争中毫无用处。称某人为图腾主义者简直缺乏论战力度；几乎是不合规矩的。图腾崇拜基本上是社会科学中的一个技术术语，实际上与作为学科的人类学同时兴起。图腾崇拜标志着从打破偶像的修辞向科学兴趣的修辞的转化。如果偶像崇拜者是必须躲避或杀死的敌人，而物崇拜者是需要贸易的野人，那么，图腾主义者就是在向现代性的进化中被抛在后面的一个正在消失的种族。因此，对待图腾的态度不是偶像破坏者的敌意或道德说教，而是出于好奇心的关注。可以把对偶像和拜物进行的新的艺术史评价看作是对它们的一种"图腾化"，也即是了解使得这些形象拥有如此多的剩余价值的社会历史语境、礼仪习俗、信仰系统和心理机制。

作为一个分析概念，图腾崇拜流露出对偶像崇拜和物崇拜的道德判断，而代价是以仁慈和屈尊俯就的态度把图腾送回到种族的"童年"。图腾变成了古代与现代形象文化之间的分野。它被自动排除在现代形象分析之外，这种分析一方面专注于偶像崇拜和物崇拜的领域，另一方面专注于已被评价的审美客体。（当然有无数的交叉：艺术

1　Sigmund Freud, *Totem and Taboo*, trans. James Strachey（New York: W.W. Norton, 1950）。

史学家梅耶·沙皮罗指出，对现代抽象艺术的最高评价似乎不可改变地使用了物崇拜的语言，超现实主义和种种以政治和性别为指向的后现代艺术形式也广泛使用物崇拜的语言。[1]尽管在大卫·史密斯的雕塑和杰克逊·波洛克的绘画（以及我所说的极简主义美学和罗伯特·史密森的"古艺术"实验）中均有明显体现，图腾崇拜似乎在当代艺术话语中没有立足之地。[2]对图腾崇拜概念更加致命的打击在于文化人类学将其作为分析工具而抛弃。我不能在此一一赘述，但列维-斯特劳斯把图腾崇拜作为虚构概念而打发掉，将其比作精神分析学中的歇斯底里，这足以说明图腾崇拜已被当作装满形象、信仰和礼仪习俗的一个大杂烩了。

如果图腾甚至对原始形象的分析也没有用，那么，就很难看到它在现代性分析中会有什么作用——至少迄今为止，现代性本身已经开始退入历史的后视镜，生物学、生态学和进化思维的一种新综合已经能够把图像学作为形象的自然史来重新思考。最重要的是，图腾崇拜扎根于自然界的形象之中，尤其是动物和植物。如列维-斯特劳斯所说："图腾崇拜这个术语包含**自然**与**文化**两个系列之间的意识形态关系。"[3]因此，图腾是意识形态形象，因为它是社会和文化归化自身的工具。民族（nation）成了出生、遗传、谱系，当然还有种族。它根植于一片土壤，一块大地，仿佛一个植物实体或区域性动物。

图腾崇拜的其他特征——与祖先崇拜的关系，与性与繁殖规范

1 Meyer Schapiro, "Nature of Abstract Art"（1937）, in *Modern Art: 19th and 20th Centuries*（New York: George Braziller, 1978）, p. 200; and Hal Foster, "The Art of Fetishism: Notes on Dutch Still Life," in *Fetish, The Princeton Architectural Journal*, vol. 4（1992）: p. 6-19.
2 见我在《图像理论》第八章中关于罗伯特·草里斯的讨论，Smithson in "Paleoart," *The Last Dinasaur Book*, pp. 265-275.
3 Levi-Strauss, *Totemism*, 16; 黑体为原文所加。

的关系（异族通婚和母系血统繁衍），对以社群进餐或节日为中心的祭祀活动的重视——都是对被低估和高估形象之作用的详细说明和划分。不过，图腾说到底是一个形象，是以图像或雕塑为形式的一种再现，也就是列维－斯特劳斯所说的"图像'本能'"（71）。如涂尔干所指出的，"图腾的形象比图腾本身神圣得多。"[1] 对涂尔干来说，人类社会的诞生是与形象的诞生同义的，尤其是把社会整体投射到某一自然形象之上的人类社会形象。在最基本的宗教生活中，上帝并未依照他的形象造人；人根据他在日常生活中遇到的永恒的自然形象创造了上帝，是标识进行中的生活和氏族身份的一个方法。

现在，我想就可以称作形象之诞生的两个画面进行思考，并以此作为结论。这两个画面以高度戏剧化的形式展示了价值的多余或剩余，以及图腾崇拜的诸多特征，尽管二者均未被如此命名（图30，31）。它们在历史文化的地点和绘画风格上都相去甚远；但在图像学层面上，你可以无限制地发现其奇怪的相似性，因此也成为了对古代和现代场景中被高估形象进行比较研究的典范。这两个画面都由一个动物形象所掌控；都在为一个形象的诞生而举行热闹的庆祝活动。古代形象拥有了一个形象所能拥有的最高价值。在字面意义上它**就是**一个神。也就是说，它并未纯粹相似或再现别的什么地方的神，而自身就是一个活的神。以色列人并未请亚伦为他们制造神的象征或相似物，而是一个神本身（elohim）。[2] 并为此目的而使用了最有价值的材料。以色列人从埃及带来的金银首饰为制造金犊而熔化了。[3]《禽龙

1 Durkheim, *The Elementary Forms of Religious Life,* p. 133.
2 Pier Cesair Bori, *The Golden Calf*（Atlanta: Scholar's Press, 1990）, p. 15. 关于尼古拉·普桑的画，见 Charles Dempsey, "Poussin and Egypt", *Art Bulletin* 45, no. 2（June 1963）: pp. 109-119.
3 Dempsey（"Poussin and Egypt", p. 118）指出，普桑可能为了迎合他所处时代的考古学发现而把金犊再现为埃及神牛的，并暗示这一事件是向埃及偶像崇拜时代的倒退。

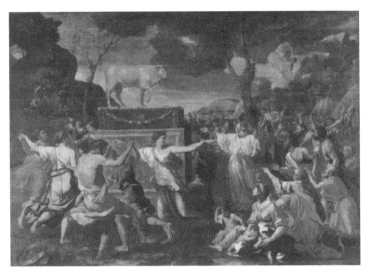

图30　尼古拉斯·普桑，《金犊崇拜》，伦敦国家艺术馆。

图31　《禽龙土包里的晚餐》，1854年。《伦敦插图新闻》，1854年1月7日。

第一部分　形　象

土包里的晚餐》里的现代恐龙形象具有科学奇迹的价值。它不简单是对一种绝迹动物的复制。铸此雕塑的人是雕塑家本杰明·沃特豪斯·霍金斯，用他的话说，现代艺术和科学在这件作品中联手"重现"了古代世界，让死人堆里的"干骨头"复活，在干骨谷里重新上演了以西结预言的一场现代戏。

但是，这两个形象都萦绕着贬值的影子。我们知道金犊（不管对我们多么具有吸引力）在上帝面前都是坏的，都将被碾为碎末，烧过后放到水里让那些有罪的偶像崇拜者喝掉。恐龙也将基督教原教旨主义者当作坏东西而诅咒，而在第一次露面之后的一个半世纪里，它的价值也将继续在崇高与精巧，感人至深的丰碑与愚蠢的、令人鄙视的失败的光晕之间浮动，而这种光晕正是观者所能屈尊俯就的。

如果尼古拉·普桑所描绘的金犊被置于乱交和酗酒狂欢的画面中央，那么，恐龙就成了男性联姻的一个画面的框架，一个新的现代职业阶级（我们称之为"金装"的阶级）出现在这头野兽的肚腹之中，其象征性生活将超越他们在1854年所能想象的任何事情之外。事实上，恐龙将成为现代性的图腾动物。它的巨大身躯将是现代技术的活的形象（尤其是摩天楼）；其暴力和贪婪消费的弦外之音将汇入把资本主义当作"自然"社会秩序的新达尔文主义模式；其作为灭绝物种的地位将与群众性屠杀和种族灭绝的出现形成共鸣，成为20世纪的全球现实，与不断加快的发明和过时同步。作为科学和大众创新的恐龙也象征着古老和过时，这是现代性的根本矛盾。

除了形式和功能上的这些相似点外，这两幅图之间的差别也同样惊人。普桑的《金犊崇拜》是环绕这头圣兽的庆祝场面；《禽龙土包里的晚餐》则在野兽的肚腹里大摆盛宴，同时暗示约拿被鲸鱼吞入腹内的人的形象。如果这种阅读似乎有些牵强，但却没有逃脱当代观者

的眼睛。《伦敦插图新闻》为恐龙肚里的绅士们出生在现代而表示祝贺，因为如果他们出生在古代，他们将是那头野兽的腹中餐。我们也有幸知道那些绅士们在做什么。他们举杯庆贺，唱着为这一特殊时刻编写的歌曲：

> 它的骨架在地下
> 掩埋千年，
> 现在身体大而圆
> 生命再次呈现！
>
> 亚当尸骨裹泥间
> 肋骨如铁坚
> 今日恐龙活世间
> 谁敢来驱赶，
>
> 它皮下腹内藏着
> 活人的魂，
> 谁敢用它体内的生命
> 把蜥蜴玩？
>
> 合唱：快乐的老兽
> 没有死
> 体内再次有生还。[1]

1 *London Illustrated News*, January 7, 1854.

这不仅是说动物形象表演了一个灭绝物种的奇迹性生还，而且是说这个形象的制造者们，新生的现代科学人，似乎都是从这个动物形象的腹中生下来的。是我们创造形象？还是形象创造我们？从涂尔干的图腾崇拜观点来看，回答完全是含混的。图腾是人造物，人造形象。但它们具有独立的生命。它们似乎创造了自己，也创造了它们所指代的社会构型。[1]以色列人，尤其是亚伦，创造了金犊，但他们创造它是为了让它走在"前头"，它是生下以色列这个民族的领袖、先驱和祖先。金犊和恐龙的确是走在我们"前头"的动物。[2]

结论

我们可以用相当冗长的篇幅讨论这些形象的意义和价值，而我的讨论几乎就是隔靴搔痒。我的主要目的不过是提出关于形象和价值的一些问题，确定一套价值标准，继而评价这些形象。在确立和改变价值的游戏中形象是积极的玩家。它们能够给世界引入新的价值，因而威胁旧的价值。无论好坏，人类通过在周围建立起第二自然而确立集体的历史身份，这个第二自然中包含的形象不仅反映其制造者的意识价值，而且放射观者在集体和政治无意识中形成的新的价值形式。作为剩余价值和同时被高估和低估的价值，这些形象位于最基本的社会冲突的界面。它们是幻影般的非物质性实体，一旦在世界上具体出现，就似乎具有能动性、光晕和"自己的心智"，这是集体欲望的投射，对于在形象周围或内部尽情饕餮的人来说必然是模糊的，就好像霍金

[1] 关于金犊的迷信和自发创造，见 Bori, *The Golden Calf*, p. 87, p. 97。
[2] 我推荐阅读德里达关于动物在西方哲学中的作用的论述，"The Animal That Therefore I Am (More to Follow)", *Critical Inquiry* 28, no. 2 (Winter 2002)：pp. 369-418. 又见 Cary Nelson, *Animal Rites: American Culture, the Discourse of Species, and Posthumanist Theory*（Chicago: University of Chicago Press, 2003），以及我的前言，"The Rights of Things."

斯画中的科学家或普桑画中的狂欢者。这对现代和古代形象同样是真实的。如布鲁诺·拉图尔所说,在形象的问题上,我们从来不是、也许将来永远不会是现代人。我已经建议把图腾崇拜作为探讨这些问题的理论框架,因为这涉及游戏层面上的形象价值,就好比是亲朋好友之间的游戏,而不是把形象分成宠爱的或邪恶的、崇拜的或打碎的森严的等级制。图腾崇拜允许形象与观者处于一种社交的、谈话的和辩证的关系,就如同洋娃娃或填充型动物玩具与儿童的关系。我们成年人能够以他们为榜样,也许能用在我们与形象的关系上,出于某种神秘的理由,这种关系似乎对我们至关重要。

第二部分

物

思想只存在于物中。

——威廉·卡洛斯·威廉斯

形象不仅在一种意义上是重要的。也就是说，它们制造差异，提出要求，并且很重要。但它们本身是物质；它们总是以物质性的客体体现，以物体现，无论是石头、金属、画布、电影胶片，还是生命实体的迷宫及其记忆、幻想和经验。本章，我们从形象的幻影般的非物质领域转向实体的领域。实体当然指许多物。这些物是"客观"描写和再现的目标，是客观性话语的产物。它们构成了与"主体"相对立的一个世界，这些"主体"指的是人、个人、有意识的存在。（在精神分析学的语言中）物也起着主体的作用，最明显的是物关系理论（object-relation theory），其中，"物选择"决定性取向，而"好物"和"坏物"可以"作用于主体"，构成一种滋养、破坏或二者兼具的关系（如"分裂的物"的例子）。[1]

应该清楚的是，如果不存在没有物的形象（如物质支持或参考目标），那么，也就不存在没有形象的物。梅拉尼·克莱恩指出，"心像是真实的物被幻影般地曲解的图像，心像就是以这些物为基础的。"[2] 但

[1] J. Laplanche and J. B. Pontalis, *The Language of Psychoanalysis*（New York: Norton, 1973），pp. 278-279.
[2] Melanie Klein, "A Contribution to the Psychogenesis of Manic-Depressive States"（1934）, in *Contributions to Psycho-Analysis*（London: Hogarth Press, 1950），p. 282.

她也可以说"真物"也是心像的产物，它们被广泛分享、有实用价值并能得到公开证实。本部分所论的物将是跨越这个疆界的物。也就是说，我原则上不关心个体心理学的客体、神经病或变态行为的客体，而关心具有社会作用的物，它们的地位（好/坏，正常/变态，理性/非理性，客观/主观）恰恰是争论的问题。因此，我们可以把它们看作**令人反感的物**，物的教训，甚或是丢脸的、被抛弃的**卑贱的物**。最后一个范畴是第五章的话题，讨论当代艺术中"重拾之物"的理论。由此我们转向（第六章）肯定令人反感的物，"冒犯性心像"的产物。第七章将回到美学中关于"物性"问题的讨论，追溯其根，即关于图腾崇拜、物崇拜和偶像崇拜的帝国/殖民话语。第八章追溯现代意义上的"身体"的出现，浪漫主义时期泛灵论和生机论的出现，聚焦于图腾和化石之新的概念和科学的心像。

对图腾崇拜、物崇拜和偶像崇拜这三者感兴趣的任何读者应该马上阅读重述这些概念之间关系的第九章。

5

建基性之物

"物"出现在近来的新闻中。2001年2月24日的《纽约时报》在"艺术与思想"栏发布了一条消息,说学术界对物质文化的兴趣激增。微不足道的物品——拖鞋、铅笔、手套、茶壶——不再是天真被动的实体,而"有其自己的生命"了。它们有故事要讲,有声音要诉说。"物质文化"这门尊贵的亚学科有消息要发布。[1] 如果马克思的幽灵现在就在桌边坐着,他无疑会提醒我们他在《资本论》里说的话:

> 一旦(桌子)作为商品摆放出来,它马上就变成了超验的东西。它不只是四腿落地,而且,在与所有其他商品的关系中,它还倒立着,从其木头大脑中生发出荒诞的思想,远比"转表格"美妙得多。[2]

[1] 关于最新条目,见 Journal of Material Culture (London: SAGE Publications, 1995-), ed. Christopher Pinney and Mike Rowlands.
[2] Karl Marx, *Capital*, vol. 1, trans. Samuel Moore and Edward Aveling (New York: International Publishers, 1967), p. 71.

但是"物"何以突然变得如此有意义？是不是对电子空间和虚拟现实造成的现实感丧失的补充？对各种形式的物质主义回归的怀旧，历史的、辩证的，甚至经验的怀旧，在维多利亚的一次降神会上，当最重要的商品是形象和思想等虚拟或知识财产、而不是大麦的表格或产量的时候，马克思主义难道不显得有些古怪吗？这是不是高雅艺术与低俗艺术之间的又一次"越界"呢？现在这种越界如此频繁以至于几乎不存在了，而废物、垃圾、过时的技术产品和其他垃圾产品的展示已经成为当代艺术展览空间中的一个样本了。

不管原因是什么，结果非常明显。今天我们不知不觉地用一种新的声调讨论实物的问题。"物"不再被动地等待某个概念、理论或主权主体的出现，以便按照物性的等级秩序来排列。"物"抬起头——粗野的野兽或科幻怪物，受压抑的回归者，顽固的物质性，绊脚的障碍物，以及物课程。关于物质文化的跨学科讨论团体在研究性大学里组建，《批评探索》也发表了专号，名称就叫"物"。[1]

在这股热潮中（不能夸大其影响，仅仅因为关于物性这个观念有人故意缄口和谦虚），似乎应该重新讨论现代艺术中"重拾之物"这个传统问题了。然而，我最近给知名学者发出了简短问卷，结果令人吃惊。每个人都知道"重拾之物"是什么，但没有人能真正有力而令人信服地阐述这个概念。策展人狄安娜·沃尔德曼就这个主题举办了重要展览《拼贴、组装和重拾之物》，如此广博包容、兼收并蓄，以至于像物本身一样，无法进行理论的反思。[2] 而对这个主题的最好的批

[1] Bill Brown, *Critical Inquiry* 28, no. 1 (Fall 2001). 在学术杂志编辑会议上，"物"被认为是2001年学术杂志的出色专号，2004年以书的形式出版。

[2] Diane Waldman, *Collage, Assemblage, and the Found Object* (New York: Harry Abrams, 1992).

判阐释,如艺术史学家哈尔·福斯特的《夺人之美》,则倾向于探讨特定的艺术运动。福斯特专论超现实主义对重拾之物的使用,将其与精神分析学之物关系理论中的两个动力因素以及批判理论的商品拜物教联系起来。福斯特的基本论点是,重拾之物是超现实主义先锋运动的批判武器,表明精神和社会生活中"被压抑者的回归",异类在部族生活、手工艺以及(也是最重要的)过时消费品中的爆发。

然而,福斯特第一个承认他自己理论和超现实主义对重拾之物的使用的局限性。他指出,重拾之物的惊人之处,尤其是19世纪资产阶级的碎石瓦砾,已经被各种各样的"仿古"派彻底借鉴和商品化,而超现实主义在轻浮地使用古代厌女症的暴力和死亡幻想方面也被揭露为"法西斯主义的批评替身"(189)。福斯特想要我们超越"超现实主义原则"而走向被压抑者的第三次回归。他提醒我们马克思在《雾月十八日》中提出了历史重复理论,按照这个理论,先发生的事件是悲剧,接着是闹剧,而第三个阶段则是他所说的"喜剧"——"似乎把主体从幻觉和死亡中解脱出来的喜剧结局",或"至少……把其批评介入的力量转移到社会和政治问题上来了"(189)。但在这一点上,这第三条路似乎只是黑暗中的嘁哨。福斯特阐释的重拾之物,如我所预见的大多数阐释一样,似乎没有走出物崇拜的窠臼——无论是心理要求/欲望/需求的物崇拜,以其可预见的主奴的虐待受虐、卑贱和牺牲的礼仪,还是更具强制性的无休止的商品循环。对超现实主义人皆熟悉的举措来说,这些物已不再是重拾的,而是建基性的。我们时代重拾之物的新模式甚至声称不具有过时或废弃商品的异类恐惧:它们是杰夫·库恩崭新的地板蜡(图32),或阿兰·麦克科伦用恐龙骨铸造的"失去之物"——如此古老以至于来自于人类历史全然无法企及的一个时代。这些物中并

图 32　杰夫·库恩斯，新胡佛豪华洗发露，新谢尔登湿/十洗发露，十加仑三层展示，1981/87 年。

没有"压抑者的回归"。库恩那里没有回归，[1] 马可科伦那里没有压抑（实际上，认为恐龙遗骨是被压抑的又有什么意义呢？）。[2]

如果重拾之物没有在充足的理论中找到位置，那也许是因为它们还没有感到需要这样一个位置。每个人都知道判断重拾之物只有两个标准：（1）它必须是普通的、不重要的、被忽视的、（在重拾之前）无人问津的；它不能是美的、崇高的、美好的、惊人的或明显地超群

[1] 当然这是可以讨论的（如杰里米·吉尔伯特-罗尔夫向我建议的），库恩的吸尘器并不是真正的"重拾之物"，而是对现成品的戏仿利用，这种利用依赖一种熟练的艺术界"话语"以便引领潮流。

[2] 见我关于麦克科伦的《失去之物》的讨论：W. J. T. Mitchell, *The Last Dinosaur Book: The Life and Times of a Cultural Icon*（Chicago: University of Chicago Press, 1998），p. 114, pp. 266-269.

第二部分　物

的;否则它早就会被挑选出来,成为要"寻找"的对象了。(2)它的寻找必须是偶然的,不是有意的或计划的。如毕加索的名言所示,人们并不刻意寻找重拾之物,只是**发现**它。或者说:它发现你;像拉康的沙丁鱼罐头或马塞尔·布鲁德塔尔的《眼睛》里的坛子,它们回头望着你。[1] 重拾之物的秘密是最难追寻的:它就隐藏在平凡可见的地方,像艾伦·坡的失窃的信。然而,一旦发现,重拾之物就应该是建基性的,如超现实主义的实践所示。它可能经历一次神化过程,普通之物的重构,获得艺术的救赎。现成品可能会获得一个新名称——便池成了"喷泉"。然而,如果这真的起作用,我们暗中怀疑,重构是个戏法,由一位神仙设计的戏弄;而那平凡的旧物和它那朴素得人人皆知的名称还在那里,在审美观照的聚光灯下含羞地对我们傻笑着,或者全然无视我们。杰夫·库恩把光滑的新器皿装在陈列橱窗里这一机智做法的本质特征在于他明晃晃地**拒绝**为这些物体重新命名,并迂腐地坚持使用原名:New Hoover Deluxe Shampoo Polishers, New Shelton Wet/Dry 10 Gallon Displaced Triple-Decker。[2] 真正的重拾之物从不忘记它来自何处,从不相信它在观看和展览中的提升。它由始至终还是卑

[1] 关于"回头"的沙丁鱼罐头,见 Jacques Lacan, *The Four Fundamental Concepts of Psychoanalysis*(New York: Norton, 1978),pp. 95-96.

[2] Raimonda Modiano and Frances Ferguson 把重拾之物与反戏剧的专注和对观者的冷淡联系起来,使人想到迈克尔·弗里德的著名概念,见他的 *Absorption and Theatricality: Painting and Beholder in the Age of Diderot*(Berkeley and Los Angeles: University of California Press, 1980)。见本章中莫迪阿诺的评论和佛古森:*Solitude and the Sublime: Romanticism and the Aesthetics of Individuation*(New York: Routledge, 1992)。

贱的，被欲望和需求拉拉扯扯的一件可怜之物。[1]

关于重拾之物的理论目前还没有提出，因为与所论之物一样，这太明显、太普遍。这是道格拉斯·科林斯就重拾之物提出的论点，而就我所知这是最好的。[2] 科林斯的基本介绍很简单："由于重拾之物是现代哲学的全部，那么，那里的一切又有什么不是重拾之物呢？"[3] 这听起来有些冠冕堂皇，但很容易对其进行直接的辩证反思，只需问一问：有什么不是重拾之物？回答是：被寻找之物，所欲求之物，美或崇高之物，有价值之物，审美之物，生产的、消费的或交换的物，给予或拿来之物，象征之物，恐惧或仇恨之物，善与恶之物，丧失或消失之物。这些是单独拿出来供批判理论和精神分析学进行理论研究之物，是我们事先关心的物，我们正在寻找的，供理论研究的物。然而，构成所有这些物之局限和对立面的就是这些漠然之物，我们周围无处不有的"可怜之物"，充其量引起"不在意的好奇心"之物。在要全面掌握物的冲动中，在对本物（proper object）进行理论化的幻想中，理论忽视了它们。它们在被物化之前是商品，甚至在商品化之前

[1] 希望罗萨琳·克劳斯还没有来得及去掉给毕加索的拼贴画中的重拾之物贴上的"专有名词"（Krauss, "In the Name of Picasso", in *The Originality of the Avant-Garde* [Cambridge, MA: MIT Press, 1985]），仿佛它们只是摆脱索绪尔的能指之后的倒退消遣："模仿的形象（或再现）就像传统上理解的专有名词。……它指代那个物。但没有内涵或引申意义。"(27) 首先，专有名词可能不像克劳斯想的那么简单。更重要的是，重拾之物在身份建基中的作用最终将使我们回到另一个场景，把专有名词不仅仅看作"不足以表达古典模仿论"之症候的东西（27）。关于对库恩之物的类似看法，见 Alison Pearlman, *Unpackaging the Art of the Eighties* (Chicago: University of Chicago Press, 2003), pp. 134-144.

[2] 我不能不提到科林斯教授，我在研究过程中偶然发现科林斯教授的著作，当时还以为是毫不相关的话题：浪漫主义文学对乡村的再现。

[3] 电邮，2001年2月12日。科林斯的文章发表于在线杂志：*Anthropoetics* (http://www.anthropoetics.ucla.edu)。特别是：L'Amour Intellectuel de Dieu: Lacan's Spinozism and Religious Revival in Recent French Thought, (Spring/Summer 1997) 3, no. 1; "From Myth to Market: Bataille's Americas Lost and Found," (Fall/Winter 1999-2000) 5:2; and "Justice of the Pieces: Deconstruction as a Social Psychology," (Spring/Summer 1998) 4:1. 感谢科林斯与我分享了他的书稿：*The Prowess of Poverty: Miserable Objects and Redeemed Tradition on Modern French Philosophy*.

是商品，默默无闻，懒散地放在无人光顾和被嘲弄的地方。当然，这意味着物一旦被发现就会发生变化，它们"被发现""被揭示""被重构"，展示出来，最终成为崇拜物，（如果幸运）也会成为整个系列的新发现和挪用的基础。重拾之物的时间性便是关键，使人感到这是一种从无到有的经历，其卑贱的出身是其生命循环的主要部分。

在此，我无法公正地评价科林斯教授对以巴塔耶为核心的法国哲学的广泛探讨，以及对斯宾诺莎、康德、黑格尔、尼采、马克思和弗洛伊德的研究。我只能概述我在其理论指导下探讨的物性的两个领域，或对我来说只是部分清楚但他的理论已经证实的发现。我想到的是重拾之物作为美学范畴的初次出现，即浪漫主义对景物的着迷及其对图腾崇拜概念的种族志式的梳理。

首先是景物画。如莱蒙达·莫迪阿诺（也受到科林斯的启发）所指出的，景物是"可怜的物"，是贫穷的象征，如吉卜赛人、乞丐、乡巴佬或废墟。[1] 她认为，"这些穷人发挥自恋式自我理想的作用，象征着未受干扰的自足和专注"（196）。他们并不激发嫉妒或爱，但提供了一种摆脱财产和社会责任的不可妒羡的自由形象。就其最崇高的形式而言，他们可能意味着华兹华斯的水蛭收集者的"决心和独立"，一种有尊严的但却全然无趣和轻松的贫穷。因此，景物画中的物位于美的色欲和崇高牺牲的致命深渊之外。作为废墟，"他们已经成了牺牲品，不能再次成为牺牲品以便构成摆脱暴力威胁的安全港"（196）。作为"有魅力"之物，他们并不招惹（或威胁）人们的占有，除非在景物素描和照片中。他们占据了被否定或制止的欲望，通过视觉的景

[1] Raimonda Modiano, "The Legacy of the Picturasque: Landscape, Property, and the Ruin", in *The Politics of the Picturesque*, ed. Stephen Copley and Peter Garside (New York: Cambridge University Press, 1994), pp. 196-219.

物经验得到了满足。他们因此在19世纪末的美学中起到了关键的意识形态作用，疏通了占有和抛弃财产的双重欲望，即占有乡村而不拥有真正的所有权，给景色塑形同时又保留其荒野的幻觉。"因此"，莫迪阿诺结论说，"景物画中的典型物不是通过礼物转移而拥有或获得的物，而属于'重拾之物'的范畴"（197）。

我不想用冗长得让你讨厌的长篇大论讨论景物画传统露骨的意识形态性，或复述它如何大张旗鼓地走出浪漫主义高潮期的美学而热衷于崇高和美。[1] 完全可以说，景物画是被忽视的破解浪漫主义美学的钥匙，这种美学唯一注重的就是普通、平凡、细小、吝啬、贫穷。从布莱克的"苍蝇"到华兹华斯的"绽开的最吝啬的花"，到雪莱的"敏感的植物"，到柯勒律治的火炉里鼓翼的灰，重拾之物是浪漫主义的灵魂，比极令人失望的勃朗峰峰顶更确凿无疑。[2] 然而，当重拾之物自呈为**主体**，作为乞丐或吉卜赛人，我们便惊而生厌，极像早期现代派在麦克斯·厄恩斯特的拼贴画里发现了维多利亚时期的小古董一样。一想到重拾之物可能是一个可怜的人，一个孤儿，一个流浪汉，总是件不愉快的事。我们不知道怎样去发现这些人像的栩栩如生，这等于说，我们根本不知道怎么去发现他们。

1　见 John Barrell, *The Dark Side of the Landscape* (New York: Cambridge University Press, 1980)；Ann Bermingham, *The Ideology of Landscape* (Berkeley and Los Angeles: University of California Press, 1986)；和我的文章："Imperial Landscape," in *Landscape and Power*, ed. W. J. T. Mitchell, 2ed. (Chicago: University of Chicago Press, 2002)，文中讨论了对贫穷的审美化和对景物画中占有的掩饰。

2　甚至 J. M. W. 特纳崇高的景物画也常常在前景中放上一堆垃圾，在海景中参入浮料弃物，或用工人阶级游客编织崇高的远景。如伊丽莎白·赫尔辛格所注意到的，罗斯金发现这些画面"不幸地证实了透纳的庸俗"（Helsinger, "Turner and the Representation of England," in Mitchell,ed., *Landscape and Power*, 110)。Ronald Paulson 将其视为一种形式的"涂鸦"，对图像的一种毁形：Paulson, *Literary Landscape: Turner and Constable* (New Haven, CT: Yale University Press, 1982)，pt. 2, "Turner's Graffiti: The Sun and Its Glosse"，pp. 63-103.

重拾之物作为"可怜的物"的一个最明显的例子就是老妪的形象,最常见的是身穿破衣的老妪,如托马斯·罗兰德森的古典讽刺画《寻找景物画的句法先生》。在 H. 默克模仿罗兰德森的一幅名画中,我们看到了这位景物画家的败笔。画架折叠起来,伞撑开来,画家本人却匆忙地与景物画中的经典物擦肩而过(图33)。但那老妪为什么是景物?因为她并未表现一个吉卜赛男人可能暗示的那种崇高的危险(萨尔瓦多·罗莎笔下的强盗),也没有表现出那个农民少年所提供的色情注视。与大地母亲本身一样,她不过是一个独特的引起好奇心的物,用来表示耐力和毁灭的一个经过风吹雨淋的样本。那老妪避开了俄狄浦斯式专注的危险。她不是哺乳的妈妈,她的乳房也不是欲望、妒羡和获取的对象,她那枯萎的身体说明她是过渡性来访——今天来了,明天就走了——的丈母娘,符合重拾之物的时间性。《妻子与岳母》这幅著名的经典固定形象以单一的格式捕捉到了她的独特性(图34)。与类似的鸭兔动物画或其精神分析学的替代物"去来"游戏一样,重拾之物可以失去或重拾而不产生任何焦虑。与 D. W. 威尼克特的过渡性物品一样,重拾之物不是商品,不是拜物,而是具有时间性的玩物,就此玩物我们可以说来得容易,去得也容易。[1] 或许我们可以把这句话改为"来得容易,留得也容易"。因为解开重拾之物之谜的另一把钥匙是其一旦找到就不愿意离去的倾向,仿佛语义学上的捕蝇纸或感光面那样收集价值和意义。

我从罗萨林·克劳斯论罗伯特·劳森伯格的综合文章中借用了感光面这个隐喻,劳森伯格的综合(如人们常常认为的)是拼贴或组装,

1 见 D. W. Winnicott, *Plaything and Reality*(New York: Basic Books, 1971),以及我在 *The Last Dinosaur Book* 中关于过渡性物品的讨论。

图 33　H. 默克模仿罗兰森，在威尔士旅行的艺术家，1799 年。

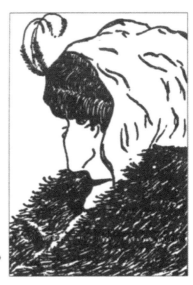

图 34　《妻子和岳母》。载《美国心理学杂志》第 42 期（1930）：444-445.

即把重拾之物放置在同一个画框内。[1] 克劳斯谈到劳森伯格把作品"作为水平平面接受器,物品散放在上面",然后再"从这个平坦的床上起来,……回到框内,再次成为图像表面的橱窗模特"。[2] 不必说,把重拾之物重新放置于画框内的做法已经是景物画以及摄影媒介的一个重要特征了。我们可以说,景物画想要的就是把物抬高,把它们从卑贱的仰卧的状况中抬起,展示它们同时又不忘记它们的源出。库恩的地板抛光机可同时完成这两项任务:把百货仓库或商品展示中处于卑贱状态的器皿抬起来,放到博物馆和陈列玻璃橱窗的审美空间里,但(就 New Hoover Deluxe Shampoo Polishers, New Shelton Wet/Dry 10 Gallon Displaced Triple-Decker [图32]的情况看)却把抛光机放在仰卧的水平状态,就像停尸房里的死尸或双层床上的儿童,而把三层吸尘器放在了主导监督的位置。哈尔·福斯特对这类作品不屑一顾,视其为对"现代主义与大众文化之间辩证关系"的解构,摈弃了"现成品曾经表达的艺术与商品之间"的生产性张力,因此与"符号拜物教"构成了不加任何批判的共谋。[3] 但我认为,福斯特最初吸收这些物品时洞察多于戒备。在他眼里,这些展示的器皿"就像许多现代遗物或图腾",不能仅仅将其与物崇拜相提并论,而可能会颇有成效地与其区别开来。

1 见 Rosalind Krauss, "Perpetual Inventory",此文为劳森伯格古根海姆回顾展目录而作,追溯了劳森伯格把三维的重拾之物与其对图像平面之统一的信念相调和的经历,即将摄影过程作为发现的指数和库存: *Robert Rauschenberg*: A *Retrospect* (New York: Guggenheim Foundation, 1997), pp. 206-223. 克劳斯把重拾和被贬值之物与景物画关联起来,见"Warhol's *Abstract Spectacle,*" in *Abstraction, Gesture, Ecriture: Paintings from the Daros Collection* (Zurich: Scalo, 1999), p. 130.

2 Krauss, "Perpetual Inventory", p. 216.

3 Hal Foster, "The Future of an Illusion, Or the Contemporary Artist as Cargo Cultist", in *Endgame: Reference and Simulation in Recent Painting and Sculpture*, ed. Yves-Alain Bois, David Joselit, and Elizabeth Sussman (Cambridge, MA: MIT Press, 1986), p. 96.

艺术史学家埃里森·珀尔曼对我想要称之为库恩的"小器皿"进行了卓越的解读，有助于说明遗物或图腾何以更适合于物品而非拜物的范畴。[1] 珀尔曼实际上细心地检验了这些物品，超越商品拜物的单一范畴而注意到他们不可改变地展示了物品的集体性，而不是单一实体，而这些展示并未模仿物品的商品拜物化，即将其作为私人占有的闪光的商品，而是将其作为物的群体。珀尔曼注意到它们利用"产品展览的身体语言"和借自时尚的"模特展示"（135）。既如此，它们就参与了——男性／女性，父母／儿女，活的／死的，醒着的／睡着的，积极的／被动的——一系列社会关系，将其视为一种生命形式的样本，而非我们必须拜物地重新占有以便使我们自身完整的"失去之物"或"零碎物品"。作为题为《新物》（1980—1987）的系列产品中的组成部分，它们颠倒了现代主义"创新"的律令，把崭新的商品看作它们必将要成为的东西，即文明的遗物，视作它们始终未变的东西，即物品社区——甚或家族——的成员。[2] 这伴随着抬高物品，以新的方式装框，正如劳森伯格把他的"重拾之物"置入有尊严的画框中，或（在这种情况下）置入保护遗物的玻璃展览橱窗中一样。

如从威廉·吉尔品到罗伯特·史密森等批评家所看到的，景物画被置于崇高的宏大矫饰和死亡本能与对美的痛苦渴望和迷恋之间的辩证空间之中。[3] 当物变成崇高时，它就是一切，总体和莫测高深。简言之，它变成了偶像。当物是美的时，我们要拥有它，占有它，控制它，

1　Pearlman, *Unpackaging the Art of the 1980s*.
2　这个重组新物品的策略被凯伊·拉森谴责为"求新主义"（neoism），这个标签完全没有捕捉到库恩用图腾圣物边框颠倒"创新"教条的真正用意。Larson, "Love or Money", New York, June 23, 1986. 关于这个问题的讨论，见 Pearlman, *Unpackaging the Art of the 1980s*, pp. 22-23.
3　Robert Smithson, "Fredric Law Olmsted and the Dialectical Landscape", in *The Writings of Robert Smithson*, ed. Nancy Holt（New York: New York University Press, 1979）.

当然也成了它的奴隶。简言之，它是拜物。那么景物的物又如何呢？在我论述的三个审美客体的神圣先驱中，剩下的就是图腾了。

提醒你一句，图腾是重要的物，但作为偶像和拜物自身就没有那么重要了。埃米尔·涂尔干坚持认为，当它们是圣物时，它们不是神，它们一般不被赋予拜物所具有的医治或魔幻力量。[1] 它们从根本上是个人和集体认同的物。图腾也许是个人的神灵代表或氏族的族徽，正是此物给个人或氏族以名称。给物的命名也是给个人或集体主体的命名，如吉祥物组合一样。[2] 作为实物，图腾在存在的等级制中一般属于低级的物：动物、植物、矿物，罕有人类，它们是作为与人的对立面而被采用，物的社会，我们可以通过这个物的社会思考人的社会。图腾是日常生活中熟悉的物，通常采自自然，通过涂尔干所说的"偶然状况"发现并挑选出来，后来成为身份的基础。

在《图腾与禁忌》中，弗洛伊德很快就越过詹姆斯·弗雷泽伯爵所叙述的关于图腾的偶然发现："当一位妇女感觉她是一位母亲的时候，一个精灵进入了她的身体，这是离她最近的图腾中心，死者的灵魂聚集在这里等待着投胎。"[3] 弗洛伊德不过将此作为一个解释，因为

1 见 Emile Durkheim, *The Elementary Forms of Religious Life*, trans. Karen E. Fields（New York: Free Press, 1995）："我们必须不要把图腾崇拜看作动物崇拜。对他所冠名的动物或植物的态度绝不是信徒对待神的态度。"（139）
2 吉祥物（mascot）是值得更加深入探讨的话题。该词本身与面具（mask）和睫毛膏（mascara）是同源的，与19世纪的巫术和拜物教相关。选择殖民的"他者"作为吉祥物的普遍做法——尤其是美国的土著——是一种特殊习惯的延伸，这就是在某一"自然"啄食的顺序选择被视为较为低级的人，然后将其头像作为氏族或组织的徽章。这个习惯的一个极限例子就是黑脸仪式（在第14章中有较详细的论述），其中，"所采纳的"的面具表达了复杂的情感和直白的种族仇恨。与美国土著的对比是惊人的：自命为"红皮肤"的体育队似乎没有任何问题，但如果用"黑皮肤"或"黑鬼"就似乎非常奇怪了。感谢 Laurel Harris 在研讨班上提交的优秀论文："Totemism, Fetishism, Idolatry"（University of Chicago, spring 2003）. 该文对这个问题进行了深入探讨。
3 Sigmund Freud, *Totem and Taboo*［1913］（New York: Norton, 1950）, p. 117. 这里弗洛伊德在引用弗雷泽的《金枝》。

这已假定图腾崇拜存在了，也因为这取决于不知道婴儿从何诞生的无知。最糟糕的是，它不把图腾崇拜当作男性发明（像弗洛伊德那样），是解决俄狄浦斯情结之崇高冲突的方法，而当作"女性的创造，而不是男性精神的创造；其根在"孕妇的病态幻想之中"（118）。把重拾之物（found object）之根放在弃儿（foundling）之中，还有比这更好的地方吗？一个刚要成为某物的可怜的弃婴。发现重拾之物的时刻正是发现自己怀孕或刚要采纳（将成为同一物的）某物的时候。[1] 我认为这完全不同于发现所失之物（物崇拜）或崇高的观念之物（偶像）的时刻，后二者既不惊人也不能把新事物带给世界。

图腾崇拜是思考重拾之物与形象创造之间关系的生产框架。尽管图腾一般开始于某物（通常是像木蠹蛾幼虫或袋鼠这类物），只能以某种再现形式才能获得图腾的地位。如涂尔干所说："就其本身而言，护身符与许多其他物品一样是木制或石制物品；它们区别于其他世俗之物的唯一特殊之处，是它们上面刻着或画着图腾的标记。那个标记，而只有那个标记，赋予了它们神性。"[2]

涂尔干对比了图腾的象形和图像性——通常是图绘的雕塑——与拜物，在拜物中，实物本身就是神圣或魔力的场所（121）。[3] 因此，袋鼠也许是部落图腾，但任何一只特殊的袋鼠都不如其再现具

1 库恩把盛装吸尘器和篮球的玻璃橱窗看作"子宫一样的"封闭空间。见 Giancarlo Politi, "Luxury and Desire: An Interview with Jeff Koons," *Flash Art*, no. 132（February-March, 1987）, p. 73. 玻璃橱窗作为后现代艺术生产的主要手段的出现，如库恩所说，具有"生物学含义，"与生物体外受精的形象产生共鸣。

2 Emile Durkheim, *The Elementary Forms of Religious Life*, p. 121.

3 这里一条很有希望的研究线索将是大卫·史密斯的彩绘"图腾"雕塑。在艺术界的一件丑闻中，有人铲去了雕塑上的彩色，即克里门·格林伯格"纯化媒介"的现代主义手法。在此我援引肯尼斯·布鲁梅尔于2003年春在我的芝加哥大学研讨会上写的文章："Totemism, Fetishism, Idoilatry"。

有神性。金犊本身是"走在前头"的神:它具有神性不是因为它再现的是一只牛犊,或因为它是金子制作的,而因为它是个形象。"形象赋予物体神性"(122),而非相反。而这里的"物",应该说明的是,既是描绘或援引的对象,又是图画得以刻写、图绘或蚀刻其上的客体。劳森伯格把重拾之物"提升"到画框垂直而有尊严的高度,又把卑贱或贫穷的人物提升到景物的位置,这是图腾礼仪的现代版,不是被压抑者的拜物回归,而是思考、命名和将其看作某物的时刻。

诚然,我在图腾崇拜的大量例子中找出与我讨论的重拾之物的图像相符合的话题。事实上,有寻找图腾的礼仪(幻想探索),如劳森伯格在社区内寻找垃圾以期放入他的结合体内,这种寻找似乎太集中、太任性、太有目的性,而缺少我们想要的真的重拾之物的偶然性。但在这个话题中没有纯粹的,而"愉快的偶然"则是艺术家始终准备好时刻予以认可的。然而,问题仍在。如果我们想要越过被压抑者的悲剧性或闹剧性回归,以趋于福斯特所希望的喜剧脚本,我们就必须摆脱拜物或偶像崇拜的依附,而直面物体和要"掌握"这些物体的理论模式。如果只有直接产生于物的观念,这些可怜的物和我们为叙述它们而发明的贫乏虚弱的理论,那么,我们时代废弃的、风化的、过时的物就恰恰是我们现在无法思考的了,也即我们自身、那些最新的器皿和器物,从吸尘器到电脑。我认为这是现在广为流传的"后人文"时代的真正信息,重拾之物的新形式可以在当代人性的废墟中找到,甚至在被不断加快的过时循环所促使的人文主义中找到。也许这就是当下重拾之物(如杰夫·库恩的吸尘器和篮球)并未表现为古老遗物或化石的原因,它们是绝对时髦的当代物。与崇拜原始和过时之物的超现实主义相比,后现代主义(没

有比这更好的字眼儿了）把新奇和发明之物图腾化。如果这些物是"风化"之物的话,那它们就被置于"当代古生物学"的框架之内,这种再现结构从史前时间的视角看待当代性,把人类自身看作可能的过时之物。[1]

[1] 关于"当下的古生物学"概念的深入讨论,见第15章。

6

冒犯性形象 [1]

本章可以叫做"令人反感的物",因为所讨论的形象经常被视为实物,并遭到身体的滥用。但是,如我们在前章中看到的,物——尤其是令人反感的和神圣的物——从来就不纯粹是实物。我认为有些物"本身"就是令人反感的,不必有什么引人注目的再现或表现形式。粪便、垃圾、生殖器、尸体、怪物等本质上就是令人作呕的和令人反感的。然而,我所感兴趣的(我怀疑也是大多数人感兴趣的)就是当把这些物故意放在我们眼前的时刻,无论是语言的还是视觉的,再现的还是用其他媒介的。这就是令人反感的(或非冒犯性的)物通过描写、再造、刻画而变形的时刻,通过提升、演出、装入框内展示而变形的时刻。所以,物的问题总是要回到形象上来,我们还是要问,是什么给形象如此大的力量以至于令人反感?

1 本章是对一篇同名文章的改写。该文于 2000 年 2 月 12 日在芝加哥艺术学院宣读。那是芝加哥大学文化政策项目就布鲁克林博物馆知觉展览召开的一次会议。稍短的一个版本发表在:Lawrence Rothfield, ed., *Unsettling "Sensation": Arts-Policy Lessons from the Brooklyn Museum of Art* (New Brunswick, NJ: Rutgers University Press, 2001), pp. 115-133. Copyright ©2001 by Rutgers, The State University. Reprinted by permission of Rutgers University Press.

再清楚一点地问，是什么让人们如此容易受到形象的冒犯？对冒犯性形象的反应为什么常常是一种互暴力性行为，通过破坏、捣毁或禁止与公众见面而"冒犯形象"？偶像破坏，对形象的毁容或破坏，是理解冒犯性形象之本质的最好开端。[1]致使人们被一个形象所冒犯的心理力量是看不见的和不可预见的。但当人们着手冒犯一个形象时，审查、指责或惩罚一个形象时，他们的行为是公开的，都是在我们看得到的地方。打碎、烧毁、肢解、漂白、扔鸡蛋或粪便等过分的表演仪式把对形象的惩罚变成了自足的形象表演（世界贸易中心的毁灭是我们时代最恐怖的例子）。[2]苏联解体时，劳拉·穆尔维所说的"丢脸的丰碑"（在她的同名影片中）的场面，把对列宁和斯大林雕像的毁坏和侮辱制成了奇妙的电影，就好比 2003 年春巴格达失败后萨达姆·侯赛因的雕像被推倒被制成有效电视一样。但这究竟是什么样的奇观？什么样的结果？是什么让我们以为"冒犯性形象"是处理这些问题的最好方式？究竟是哪些假设使这些行为变成人们可理解的了？

图 36：丹尼斯·海纳在布鲁克林博物馆涂抹奥菲利的圣母玛利亚的脸。菲利普·琼斯·格里菲斯。巨幅照片。

当人们冒犯形象时，似乎有两个信仰在起作用。第一个是认为形象是透明的，直接与所再现的东西相关。对形象所做的似乎就是对它所代表的东西。第二个认为形象具有某种生命的、活的性质，因此它能够感到人们对它做了什么。它不仅是传达信息的清晰媒介，而是有

[1] 关于反响和深入讨论，见我的文章："The Rhetoric of Iconoclasm", in W. J. T. Mitchell, *Iconology: Image, Text, Ideology*（Chicago: University of Chicago Press, 1986）. 其他有用的文章包括：Bruno Latour, "Few Steps toward an Anthropology of the Iconoclastic Gesture", *in Science in Context 10*（1997）: 63-83; David Freedberg, *The Power of Images*（Chicago: University of Chicago Press, 1989）, Michael Taussig, *Defacement*（Stanford, CA: Stanford University Press, 1999）.

[2] 见本书第 1 章。

生命的活物，有感觉、意图、欲望和动力的物。[1] 实际上，形象有时被当作准人类——不只是能够感觉痛苦和快乐的知觉物，而且是有责任的、反应灵敏的存在者。[2] 这种形象似乎总是回视我们，与我们说话，甚至在承受暴力的时候能够忍受伤害或魔幻般地传递伤害。

如我们看到的，对形象的这种魔幻看法往往把形象说成是我们的源出——一个前现代问题，一种迷信，只有在高度宗教的社会里才有，或在人类学研究的原始文化中才有。[3] 或被表达为一种"半信仰"，既受到证实又遭到否定。我希望这一点是不言而喻的，即，在赋予形象以权力这方面存有重大的历史和文化差异，但赋予形象以生命和直接性（然后否定那种赋予并将其给予别人）的倾向则是形象本体论的根本，或使我们称之为"形象的存在者"的一种生命形式的根本。现代城市文化也许没有许多圣人或神圣偶像，但他们的确有足够的魔幻形象——各种各样的拜物、偶像和图腾，在大众媒介和各种亚文化中获得生命。此外，被认为过时的或古老的形象迷信总有办法进入彻底现代化的城市，如纽约和伦敦。所以人们仍然被肖像吊着，仍然不能随便扔掉或毁掉亲人的照片，仍然亲吻十字架，仍然跪倒在偶像面前或毁掉偶像。当形象冒犯我们时，我们仍然报复。在现代，形象绝没有被拔去毒牙，而仍然是魔幻思维的最后堡垒之一，因此也是最难以

1 见本书第2章。
2 关于作为人和活物的形象，见 Hans Belting, *Likeness and Presence: A History of the Images before the Era of Art*（Chicago: University of Chicago Press, 1994）, chaps. 13 and 14.
3 见 Belting,（*Likeness and Presence*, p. 16），他指出,（从古代到中世纪的）宗教膜拜的"形象时代"已经被"艺术时代"所取代，在这个时代里，在集体和审美经验方面"主体抓住了控制形象的权力"。弗里伯格也在 The Power of Images 中提出了类似观点，尽管贝尔廷认为弗里伯格的立场是非历史的（见 xxi）。我认为没有关于形象的恒定观念就不可能有形象的历史。问题不在于形象是否"活着"，而是它们在哪里活着，怎样活着，过着什么样的生活，人们又是如何回应那种生活的。

用法律和理性建构的政策加以协调的事物——事实上，如此困难以至于法律也似乎受到魔幻思维的感染，像是一套非理性的禁忌，而非牢固基于理性的一套规则。[1]

部分而言，冒犯性形象的棘手之处在于其处于社会和政治冲突的前线，从古代偶像破坏者的口角，到天主教与新教之间的冲突，到现代派先锋艺术的丑闻，到最近15年来使玫瑰政治话语大大贬值的文化战争。他们出现在这些冲突之中不仅是作为原因和激励，而且作为战士、受害者和煽动者。为了提醒你一些已经成为关于审查之争论焦点的臭名远扬的冒犯者，我提供了一些几乎任意罗列的古今例子：

1. 理查德·塞拉的《倾斜的拱》，由于干扰了纽约市联邦广场的空间而冒犯了工人们，曾经多次被公开破坏，最后被搬走了。[2]

2. 林璎的越战纪念碑，被谴责为反战的反纪念碑，贬低了人们对美国士兵英雄主义的记忆，但因此经过了卓越的改造而成为美国最受尊重的纪念碑之一。[3]

[1] 安东尼·朱利乌斯的一部很有趣的书，*Transgressions: The Offences of Art*（Chicago: University of Chicago Press, 2003），很晚我才注意到，所以不能纳入我的论述。如标题所示，朱利乌斯主要讨论了视觉艺术内部的冒犯性形象问题，而非从可能包括本土和大众媒介形象的较一般的图像学的角度。他还集中讨论了僭越的问题（因此也讨论了法律、规则和编码的问题），而非行动和信仰。当然，僭越与冒犯并不是一回事儿。如朱利乌斯所说，在艺术界，冒犯性的物会生产一种**不能**以任何方式僭越的艺术品，而仅仅是免疫的安全的。"法律"与"禁忌"之间的界限是我和他的另一个交叉处。我认为每一个有趣的形象几乎都具有朱利乌斯所说的那种"僭越"性的原因就在于每一个形象内部都固有僭越性（但也许并不冒犯）。这当然是十诫的第二诫所明确说明的，而不是暗示的，即禁止任何种类的偶像制造。

[2] 见塞拉自己关于这件作品的辩护以及关于这一争议的其他讨论：*Art and the Public Sphere*, ed. W. J. T. Mitchell（Chicago: University of Chicago Press, 1993）。

[3] 关于越战纪念碑的最彻底的讨论，见 Levi Smith, "Objects of Remembrance: The Vietnam Veterans Memorial and the Memory of the War"（Ph.D diss., University of Chicago, 1997）。

3. 罗伯特·迈普尔索普的《穿涤纶套装的人》(1980)冒犯了保守观者,他们发现它淫秽色情,也强化了种族主义者对黑人的脸谱式描写。[1]

4. 米开朗基罗的《大卫王》,被认为肆无忌惮地展示其阴茎而具有冒犯性,尽管有时也用一片无花果叶子遮着。就我所知,从来没有人谴责它强化了白人的原型形象。[2]

5. 据老普林尼所说,120英寸高的罗马皇帝尼禄的亚麻布肖像令众神极为不满,所以他们用雷电击中了它。[3]

6. 万字饰,作为宗教象征的漫长历史之后被用作希特勒德国民族社会主义的徽章,而现在则几乎被普遍视为不可饶恕的罪恶的象征。

7. 南卡州议会大厦顶空飘扬的南联邦旗帜始终用作抗议和立法动议的标志,但其目的就是自身的移除。

8. 迦斯珀·约翰的《旗帜》(1955)在冷战时期的美国引起了一场丑闻,被认为贬低了美国国旗,现在却被看成是现代绘画的杰作之一。[4]

9. 英国艺术家马库斯·哈维的画《米拉》(1995),十英尺高的米拉·辛德莱肖像,臭名昭著的序列儿童凶杀的共犯。这幅

[1] Kobena Mercer, "Reading Racial Fetishism: The Photographs of Robert Mapplethorpe," in *Visual Culture: The Reader*, ed. Jessica Evans and Stuart Hall (London: Sage Publications, in association with the Open University, 1999), pp. 435-447.

[2] 这里我可以把美国司法部前面坦胸露乳的女性雕像包括进来,出于对前任大法官约翰·阿什克罗夫特的道德感性的尊重而被遮盖起来了。

[3] Pliny, *Natural History*, 10 vols., trans. H. Rackham (Cambridge, MA: Harvard University Press, 1952), 9: 277. 又见 W. J. T. Mitchell, *Picture Theory* (Chicago: University of Chicago Press, 1994), pp. 337-338.

[4] 关于这个问题的深入讨论,见 Mitchell, *Picture Theory*, chapter 7, pp. 236-238.

画是用一个孩子的手印做成的，1995年在皇家艺术学院的知觉展览会上被认为是最具冒犯性的形象，受到大众新闻的严厉斥责，导致皇家艺术学院的一些资深院士辞职，画作被当众毁坏。1999年在纽约布鲁克林博物馆展出时也没有引人注目，克里斯·奥菲利用粪便图绘圣母玛利亚时将其置放在画面后部。[1]

10. 克里斯·奥菲利的《圣母玛利亚》（第一版）成为布鲁克林博物馆知觉展出的争论焦点，被纽约市长鲁道夫·吉尤利安尼谴责为淫秽和亵渎宗教，并试图削减布鲁克林博物馆的市政基金。一位天主教徒毁坏了该画，用白漆将其涂抹了。（图35）

11. 达米恩·赫斯特的《去市场的小猪》（1996），原本以为会冒犯布鲁克林博物馆，但却没有引起众怒，甚至动物权益的倡导者也未注意这幅画。

12.《金犊崇拜》（图30），17世纪初尼古拉·普桑的圣经偶像画。金犊如此冒犯了上帝致使他命令摩西将其融化，强迫以色列人将其喝掉。然后他下令杀死了三千人，包括妇女儿童，因为他们违反了他尚未向他们颁布的诫命（第二诫命）。另一方面，普桑的画就我所知没有因为违反第二诫命而受到谴责，尽管1978年在国家艺术馆展出时被人用刀划痕。[2]

我列出这些形象是为思考一般冒犯性形象提供宽泛的语境，以及

[1] 也许值得思考皇家艺术学院与布鲁克林博物馆之间的对比，其丑闻可说是双城记和双"母"记。在伦敦，这个丑闻是把有罪的母亲提升为大众偶像，在歇斯底里式的普遍鸡奸和虐待儿童的语境中自由同情的一个焦点。在纽约，其丑闻是用不适当的图像描画了一个好的母亲，冒犯了基督教和一般有组织的宗教。冒犯性形象显然不仅是个人的事，也是更大的社会构型和地方文化能量的避雷针。

[2] 弗里伯格在《形象的权力》（421ff）中讨论了这次事件，指出划痕者没有给出任何理由。

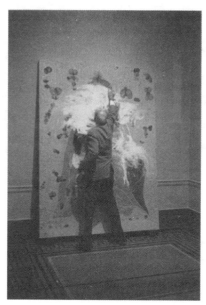

图 35 丹尼斯·海纳涂抹奥菲利的脸,1999 年。

布鲁克林博物馆臭名昭著的知觉展览这个特殊案例。这个语境能帮助我们回忆起形象之冒犯和僭越的复杂性和多样性,以并不那么明显的方式表明这些形象仿佛被当作人或有生命的存在者了。下面是其明显的意义:

1. 冒犯性形象从根本上说是不稳定的实体,其对伤害的容忍取决于复杂的社会语境。社会语境是能改变的,有时是围绕某一形象的公开争论的结果,但经常是因为最初的震惊减弱而被习以为常甚或情感所取代。一个形象的冒犯性不是写在石头上的,而是派生于特殊的物与社群之间的社会交往,这些社群本身就是不

同的,对物的反应也各不相同。

2. 冒犯性形象并不都以相同的方式冒犯。有些冒犯观者,另一些冒犯所再现的物。有些冒犯常常是因为它们贬低有价值的物,或亵渎圣物,另一些则因为它们美化可恨和被人蔑视的物。有些破坏了道德禁忌和礼仪标准,另一些则是政治冒犯,侮辱民族荣耀或让人想起不光荣的过去。有些冒犯是因为再现的方式,所以,一幅讽刺漫画或脸谱式漫画不是因为再现了谁,而是因为再现的方法而冒犯的。与人一样,形象可能会由于受某些人、价值或物质的牵连而"有罪"。

3. 如果一个形象冒犯了许多人,早晚人们会诉诸法律,随之而来的就是法官、立法者、政策制定者和警察。"应该由法律制裁"的呼声会越来越高,因此会召开研讨会制定政策路线。与人一样,形象甚至可以成为"立法主体",成为法律程序中的证人或被告,现成的案例包括:美国与37幅照片,或美国与12 200英寸的超8毫米胶片等。[1]

4. 最后,形象并非是以相同形式被冒犯的。有时是全部的根除(如金犊的融化),使形象从世界上彻底消失,使其绝迹。有时则是偶像破坏之举,只破坏其部分,毁容,毁形,肢解,砍头或其他破坏但不消灭整体,而只是以某种方式侮辱或"伤害"之。[2] 这个策略的效果非常不同于灭绝的策略。物不是要使形象消失,而是要把它留在身边,以新方法表现之,即对形象及它所

[1] *United States Reports, Cases Adjusted in the Supreme Court, October Term, 1970 and 1972*. 感谢杰奥夫·斯通提醒我这些案例。
[2] 贝尔廷注意到对"'受伤的'形象"的反应就好像面对"哭泣或流血的活人"一样(Likeness and Presence, 1.)。

再现的东西的冒犯。在这个意义上，讽刺漫画就是毁形和破坏的一种形式。最奇怪的是既不毁形也不破坏，但试图让形象"消失"，隐藏、掩盖、埋藏或不让人看见，这个策略也许不是"冒犯"形象的方法。如我们将看到的，这与保护形象不受亵渎的方法相并存。总之，似乎有三种偶像破坏的基本方法：灭绝、毁形和掩藏。

形象从一开始就冒犯人，因为上帝根据他自己的"形象和相似性"创造了人，而那个造物却开始违背上帝的旨意。形象不仅仅"像"人；它与人的关系要比那明显得多。[1] 在创世神话中，人实际上被当作形象而创造出来，这是非常普遍的（通常是用泥土或石头表现的雕像）。[2] 在大多数版本中，（人类）形象"有其自己的心智。"在圣经故事中，亚当和夏娃（上帝的形象）受到遭禁知识的诱惑，很快就摆脱了造物主的控制。受到造物之不服从的冒犯，上帝把亚当和夏娃驱逐出乐园，判他们死刑。实际上，他们犯的罪过就是破坏偶像，毁损了上帝在他们身上体现的形象。当上帝决定给他的选民第二次机会的时候，只要他们遵守他的律法，他规定的第一条诫命就是禁止制造偶像：[3]

> 不可为自己雕刻偶像；也不可做什么形象仿佛上天、下地和地底下、水中的百物。不可跪拜那些像；也不可侍奉它，因为

[1] 如贝尔廷所说，"形象……不仅再现人，而且被当作人来对待"（同上，xxi）。
[2] 见本书第 12 章。
[3] 我称此为"第一律法"，尽管它是第二条诫命，因为第一条实际上并不是真的诫命，而是上帝在宣告他是谁，他不是别人。这引出了对崇拜其他神的禁止，尤其是以形象形式出现的神。

> 我耶和华是你的神，是忌邪的神。恨我的，我必讨他的罪，自父及子，直到三四代；爱我的，守我诫命的，我必向他们发慈爱，直到千代。(《出埃及记》20：4－6)

就我所知，这条诫命从未得到透彻的理解，当然也从未从字面意义上被违背，在摩西十诫中显然是最重要的。上帝用来解释和定义这一条的时间比用于其他各条的时间加在一起还多。似乎清楚的是，这是他最认真对待的一条，真正"写在石板上"的那条。像"不可杀人"等诫命都不是绝对诫命，而是告诫。[1] 当环境需要时，那些诫命就停止了。最明显的是，当杀生作为对偶像崇拜的惩罚时不杀生的诫命就停止了。当以色列人违背了第二条、制造了金犊时，上帝就晓谕摩西和利末人杀死参与这桩最让人恨的勾当的兄弟，制造偶像是冒犯上帝。

金犊为何冒犯了上帝？最简单的回答是妒忌：金犊是上帝的替代物，就好像丈夫不在家，情人进了房。[2] 以色列人在"和陌生的神行邪淫"，偶像崇拜就是通奸。所以金犊没有什么特别的；那就好比制造一头羔羊、一只鹰或一个人的偶像一样坏。哪怕是摩西自己的偶像。被任何偶像所取代上帝都会不安的。因此，第二诫命是禁止制造**任何物**的偶像。它并没有说仅仅上帝的形象或敌对神的形象是被禁止的，而是"任何相似的"——大概是以任何媒介（金子、石头、染料、泥

[1] 见瓦尔特·本雅明在《暴力批判》中所论这条诫命的偶然性："Critique of Violence", in *Reflections*, ed. Peter Demetz (New York: Harcourt, Brace, Jovanovich, 1978)："因此，把杀害一个又一个人的暴力谴责基于这条诫命的人错了。这条诫命不是作为判断的标准，而是作为行动的指导，针对那些对这条诫命熟视无睹的……人和群体。"(298)
[2] 见《耶利米书》3:1："人若休妻，妻离他而去，作了别人的妻，前夫岂能再收回她来？若收回她来，那地岂不大大玷污了吗？但你和许多亲爱的行邪淫，还可以归向我吗？——这是耶和华说的。"

土、甚至词语）——天上的、地下的、水中的。[1] 就字面上看，其隐含意义在于有一个"滑坡"原理：如果你开始制造形象，那形象就必然像我们所说"有其自己的生命"，成为偶像，取代上帝，因而具有了冒犯性。那么，最佳策略就是把冒犯消灭在摇篮里，禁止制造任何形象。不必说，这是一条不可能的诫命，犹太人和其他任何无偶像的一神教都没有按字面意思遵守这条诫命，而总是想方设法绕过去，将其消解掉。[2] 美国政客周期性地把十诫贴在公学教室里（往往是在暴力事件爆发之后）。但就我所知，他们谁都没有注意到，如果遵守了这些诫命，艺术课就将遭禁，艺术教师和学生将会被乱石砸死。

但是，除了作为形象，金犊还有什么特别的地方冒犯上帝了吗？对第二诫命的普通解读是，形象把非物质的和不可见的变成了物质的和可见的了。根据这个观点，偶像"就是崇拜木头和石头"，[3] 对低贱材料的一种偏执式拜物。糟糕的是，使用金子这种特殊材料意味着铜臭味；更糟糕的是，这是以色列人从埃及带出来的金银首饰，这使人想到犹太人在埃及的被囚禁和埃及宗教的偶像。那么，形象的冒犯性

1　这条诫命指的是用木头或石头雕刻的偶像，但一般认为，所禁止的也包括金属制造的形象。"禁止形象制造进一步附属于一个特殊明律（禁止'相似物'），这把这条诫命扩大了，把每一种再现形式都包括进来了。Temunah 这个术语指一物的形式或外部形状"（Brevard Childs, *The Book of Exodus: A Critical, Theoretical Commentary* [Louisville: The Westminster Press, 1974], pp. 404-405）。在迈蒙尼底等评论者看来，对相似偶像的禁止扩展到了修辞语言和具体描写或任何形容词，所以，最终圣经语言本身也成了偶像崇拜的诱惑，而崇拜者只好沉默。见 Moshe Halbertal and Avishai Margalit, *Idolatry* (Cambridge, MA: Harvard University Press, 1992), pp. 56-57.

2　更加惊人的是，评论者们倾向于完全忽视字面意思，假设形象的冒犯性并未"内嵌"于那些诫命之中，而是被错误地附加其上的（金犊崇拜），错误的再现形式（这个形象再现的是陌生之神，错误的神）。见 Kelman Bland, *The Artless Jew* (Princeton, NJ: Princeton University Press, 2000)，该书彻底拒绝把犹太教视为无偶像和偶像破坏的文化，认为犹太人有许多方法回避对禁止形象制造的直接理解。

3　Halbertal and Margalit, *Idolatry*, p. 39. 当然，除了贬值的物质性之外可能还有其他冒犯的原因。冒犯指的是用了错误的形象（牛犊），这把上帝贬降到牲畜的地位；或来自对任何形象的崇拜，不管它再现什么。

就在于它似乎要说的话（"我是神"）以及它所是——低级庸俗的埃及金子。金犊是被污染的钱制造的——仿佛是污秽的金钱收益。

那么，就布鲁克林博物馆知觉展览的丑闻，这个金犊给了我们哪些教训？克里斯·奥菲利的圣母所具有的冒犯性似乎从一开始就几乎与作为通奸"替代神"的偶像崇拜毫无关系，但却与其制作材料有着千丝万缕的联系，即臭名昭著的大象粪（第一版）。与金犊一样，奥菲利的圣母（至少部分地）由肮脏的金钱收益制作——肮脏是因为它是粪便，但"金钱收益"却是因为（如奥菲利所辩）它在非洲文化中具有相当大的象征价值，即作为大地母亲之肥沃和哺育的符号。然而，奥菲利宣布的意图受到决心被冒犯的评论者们的广泛忽视。这位艺术家令人羡慕地使用大象粪，这被认为是对圣母形象的侮辱。[1] 然而，问题仍在：冒犯人的究竟是材料，还是对材料的解释，即认为这是向圣母发表声明，或针对圣母的形象**采取行动**，玷污她的"肖像"？我们如何判定大象粪是具有重要价值和令人敬仰的象征（如艺术家所坚称的），还是侮辱和贬低？我们怎样才能知道圣母对粪便做了什么，还是粪便对她做了什么？粪便降低她的身份了吗？她抬高了粪便的价值了吗？她的形象的出现拯救了最卑贱的物了吗？

奥菲利的圣母有助于我们看到形象之极其复杂的间接的和经过中介的冒犯性。比如，你可以说不是艺术品中的形象冒犯了我们。相反，是（圣母的）形象**正在**受到冒犯。虔诚的天主教徒不是被奥菲利的圣母形象所冒犯，而是被表现这个形象的方式所冒犯，也即用以表现这个形象的材料。由此我们看到在形象或"母题"（将其与其他圣母像，

[1] 大象粪究竟是否是非洲宗教的圣物似乎是令人怀疑的。然而，奥菲利用大象粪为美国非裔英雄作画似乎证明了她所宣布的意图，且不管其在非洲的价值究竟是什么。

如里斯本、拉斐尔、达·芬奇等人的圣母像联系起来的这幅画的特征）与某一特定图像的具体物质性之间加以区别该由多么重要。冒犯人的不是物种（包括圣母像在内的一类肖像画），而是样本,是物种在某一丑陋或令人作呕的版本中的特殊"化身"。[1]而观者的被冒犯感不是直接的,而是间接体验到的。其逻辑有如下述：圣母的形象由于用粪便材料表现而受到冒犯；如果她的形象被冒犯,那么她本人也必然受到冒犯。如果她受到冒犯,那么,尊敬她和她的形象的所有人也一定受到冒犯。如果我喜欢或爱的物受到侮辱,那么我也受到了侮辱。

　　因此,对奥菲利的圣母像的愤怒就不仅仅是受到一个形象的冒犯的问题了。这愤怒是针对破坏偶像的行为的,或针对某一形象施加的暴力的,这幅画本身被看作亵渎、毁形和毁容行为。语言似乎无法克服对这个形象的想象性侮辱。奥菲利就好心虔敬的意图和明显美妙的构图提出的抗辩都不足以抵御这愤怒。其最明显的表达,即丹尼斯·海纳对这幅画的毁容（图35）,采取了值得详细思考的一种非常特殊的形式。海纳并没有诋毁那幅画或拿着标语去布鲁克林博物馆门前示威。他没有攻击那幅画,没有用刀划或扔鸡蛋和粪便。他小心翼翼地故意用白色涂抹了奥菲利的画。海纳没有采取暴力的毁容或破坏,而是采取了被称作"蒙面"或"抹除"的策略,一种保护和谦虚之举。水溶染料很容易就抹除了,对画面构图却无任何伤害。因此,海纳的行为还不足以说是为保护圣母的圣像而采取的当众破坏,以抵制这幅画的亵渎性毁容。

　　如果艺术家宣告而不是否认侮辱和贬低圣母**的确**是他的意图,那

[1] 关于作为"物种"和"样本"的形象与图像之间区别的深入讨论,见本书第4章。形象作为"母题"的概念源自 Erwin Panofsky, "Iconography and Iconology", in *Meaning in the Visual Arts*（Garden City, NY: Doubleday, 1955）, p. 29.

么，思考人们对奥菲利的画的反应将是非常有趣的。比如，可以想象一位虔诚的穆斯林——或一个犹太教徒或一位基督教原教旨主义者——认为第二诫命使这样一种行为成为了一项圣职，即冒犯或破坏一切形象，尤其是一幅描绘圣母的画，因而使他完全进入了向偶像崇拜的滑坡。这整个丑闻中的最奇怪的时刻将是犹太人的各种组织与罗马天主教团结一致，共同对付冒犯性的圣母。还有没有人记得玛利亚崇拜和圣母的形象崇拜违背了第二诫命呢？[1]

似乎得体的是，对粪伊圣母提出的道德异议在直义上是与肮脏的金钱收益的书写并行不悖的。知觉展览之所以是更大的丑闻，原因就在于它揭示了（一次了不起的感悟！）艺术博物馆与电影、商业中心和主题公园之间构成了竞争。事实证明，艺术与财富和投机资本密切相关。如果资本主义文化机构能用镜子照照自己的脸的话，那么将不再有比这更大的道德教化了。令博物馆界的那些道德高尚之人（如大都会博物馆馆长菲利普·德·蒙提贝罗）感到震惊的是，首先是皇家艺术学院、接着是布鲁克林博物馆与萨奇斯家族的关系，以及由此导致的美学、策展和自治制度方面的堕落。[2] 他们是现代美第奇吗，还是肆无忌惮的叫卖者？在与萨奇斯家族的交往中，布鲁克林博物馆真的犯有不道德的职业罪过吗？或者纯粹是粗心所致，过分公开地炫耀所有艺术馆都习以为常的一种做法？对当代艺术之

1 一些评论家们的确想到过真正的冒犯也许是圣母的**黑肤色**，这对看惯了金发蓝眼睛的圣母形象的人真是一种冒犯。在这种情况下，海纳对这幅画的漂白就真有了种族内涵。就我所知，目前还没有人敢公开冒天下之大不韪。见贝尔廷对玛利亚崇拜的卓越分析：*Likeness and Presence*, chap. 3, "Why Images?" pp. 30-47.

2 又见 Rothfield, ed., *Unsettling "Sensation"* 中哈佛艺术馆的詹姆斯·库诺的文章。他认为令人尊敬的干净的金钱（梅伦家族？和埃斯特家族？）与萨奇斯家肮脏的金钱（靠广告挣得）之间是有区别的。在同一本书中，吉尔伯特·埃德尔森论述了实际的财政安排，这是博物馆与富裕收藏家之间关系的基础，艺术市场将是对这类问题的最好说明。

财经基础毫无保留的直率在艺术界从来就不是受人欢迎的。汉斯·哈克由于展示了纽约一些房屋的照片而得罪了古根海姆博物馆,这些房屋归这家博物馆的一些主要信托人所有。[1] 可以认为哈克采取了与奥菲利相反的策略。哈克不是让一幅圣像亲密接触亵渎神圣的材料,而是把肮脏现实的形象带入博物馆的神圣空间中来。贫民窟房屋的丑陋外表揭露了淫秽的金钱交易,而正是这种金钱交易支撑着美学的审查制度。

粪便在冒犯形象领域里的作用并没有因其象征性的渎圣或毁形而穷尽,或由于作为纯洁艺术之物质和财经基础而枯竭。另一个关键问题是人们有时所说的坏的艺术。我认为艺术界内外有许多人认为相当一部分当代艺术是狗屎。虽然艺术界对布鲁克林博物馆予以胆怯的而且迟来的辩护,但知觉展览的每一个辩护者几乎都感到有义务展示他/她的趣味,公开说参展的大多数作品都是平庸的"坏艺术"。(为瑞秋·怀特海举办了例外的仪式,一位地位牢固的经典艺术家,其很有品位的铸造艺术似乎不能冒犯任何人。)其秘密在于:证实大家都知道的东西何以会冒犯人呢?90%的艺术生产很快就会被忘掉。这几乎算不上什么臭名昭著的感悟,而不过是普通常识而已。至少从逻辑上看,有一半艺术品"低于普通"的水平;只有在加里森·凯勒尔的沃比根湖,所有儿童才高于普通。而这个事实又没有什么可感叹的和可惊奇的——丑闻是遮不住的。大量的二流艺术必须生产出来,作为罕见的真正卓越作品之花的护根或肥料。到现在,人们会认为像艺术界这种珠光宝气的群众该会接受这种情

[1] 见 Haakce's *Shapolsky et al Manhattan Real Estate Holdings, a Real-Time Social System, as of May 1, 1971*; 1972 年第一次展出。

况了，视其为一种自然法则，无论何时，当一群年轻的、新的艺术家出现时，他们都会放弃装腔作势的歇斯底里。知觉展，如同大多数这种团体展一样，也是一个万宝囊，也有一些卓越的和前景可观的作品，也有大量有能力的令人难忘的努力。我自己对这次展出的感觉是，除了所述事实外，就技术、智慧和职业表现而言似乎高于普通。

至于把垃圾当作艺术品来展出，艺术鉴赏家们当然要提醒愤怒的大众，这种事情自"肮脏画家"或描绘卑贱者时就有了，曾经受到底比斯法律的禁止。[1]粪便，如雅各·拉康（以及每一个孩子）所提醒我们的，是艺术表达的第一种媒介。[2]关于当代艺术中的同类，我们可以举罗伯特·莫里森的"零散的碎片"或约瑟夫·博伊斯塞满腐烂肥肉的角落为例。奥菲利颇有品味的漆粪堆是对一个悠久著名的艺术传统的继承；确切地说，他们是物质和精神财富的象征性支柱，艺术就是靠他们的支持——艺术的炼金术将其转化为金的赃物和垃圾。[3]与布鲁克林博物馆一样，奥菲利的罪过只是坦诚。现代主义艺术"纯洁"的伟大倡导者克里门·格林伯格早就说过，先锋用金子做的脐带与统治阶级连在一起。[4]现在对博物馆发火，说它们迎合富人的口味、必须这

1 关于古代民法对艺术的控制，见 G. E. Lessing, *Laocoon: An Essay upon the Limits of Poetry and Painting*, trans. Ellen Frothingham (New York: Farrar, Strauss and Giroux, 1969)，p. 9; and Mitchell, *Iconology*, p. 108.

2 Jacques Lacan, *The Four Fundamental Concepts of Psychoanalysis* (New York: Norton, 1981)："绘画的权威性在我们人类当中已经越来越小了，事实上，我们只能在所能找到的地方获得色彩，那就是粪便"（117）。拉康把粪便主题与"祭献、礼物的领域"相关联，这是画家的"驱策力"："他奉献让眼睛饕餮的东西"（104，111）。

3 关于绘画与炼金术之间的关系以及画家对"卑贱物质"的改造，见 James Elkins, *What Painting Is* (New York: Routldege, 1999)。

4 Clement Greenberg, "Avant Garde and Kitsch", in *Clement Greenberg: The Collected Essays and Criticism*, ed. John O'Brian, 14 vols. (Chicago: University of Chicago Press, 1986)，1:11; 该文 1939 年秋首次发表于《党派评论》。

样做以求得生存，不是有点太晚了吗？

尽管艺术博物馆在制定展览政策时常常用自由言论的框架确保最大维度，但是否有必要考虑言论与形象制造之间的区别呢？当保守派立法理论家们遵照第一修正案拒绝给艺术形象以任何保护时，这个问题就出现了；他们认为形象不是任何意义上的"言论"。[1]冒犯性形象与冒犯性词语之间有什么区别？当现代世俗法论及形象时，通常都以言论为模式——即语言、话语、修辞为模式——来讨论第一修正案对言论自由的保护。调控言论的法律一般不论及诗学问题，即形式上构建以创造模仿再现或形象的语言，语言艺术品，但涉及说服、论证和述行（如"言语行为"中用于许诺、威胁或侮辱的）语言。为色情文学之冒犯性定义的大多数尝试都基于涉及色情和电影形象的案例，仿佛形象具有言语行为的功能，侮辱、贬低和羞辱所再现的主体（大多数是女性），在引申意义上，包括所有其他女性。

但形象不是词语。并不清楚它们实际上在"说"什么。它们也许展示什么，但词语信息或言语行为必须由观者带给它们，观者赋予形象以声音，从中读出故事来，或诠释其词语信息。形象是浓缩的、肖像的、（通常是）视觉符号，传达非话语的、非词语的信息，这些信息的陈述意义通常是含混的。有时，一只烟斗或一支雪茄的图像只是直言不讳，如"这是一只烟斗。"但是，视觉形象的本质似乎在于它们总是在说（或展示）什么，而且是词语信息所难以捕捉的东西——甚至与它们似乎在"说"的东西直接相反（如："这不是一只烟斗"）。所以才说一幅图值一千言——因为为一个形象解码或总结的词语是不

[1] 同样重要的是要记住冒犯性艺术的言论自由保护冒着在法庭上"赢得"空洞胜利、但在公共领域却转化为长久失败的危险。见 David A. Strauss, "The False Promise of the First Amendment", in Rothfield, ed., *Unsettling "Sensation"*, pp. 44-51.

确定的和含混的。

因此，一幅图并不像一个说话者那样无限衍生言语，不是那种陈述或言语行为。一个形象不是阅读的文本，而是我们把自己声音投进去的傀儡口技表演者。当被形象"说"冒犯时，我们就像受到自己傀儡侮辱的口技表演者。你可以把傀儡叛逆的声音解释为无意识的话语，被抛进木制物品的一种图雷特综合症。我们也可以简单地承认傀儡的这种怪异性，即有了"自己的生命（声音）"的怪异性，乃是口技表演的根本。不能简单地把声音"扔进"无生命的物；必须使物像是用自己的声音说话的样子。优秀的口技表演者并不简单地把声音强加于哑言的物，而以某种方式表达那物的自治性和特殊性。当马克思在《资本论》中问如果商品会说话，它们会说什么时，他明白它们要说的不仅仅是他想让它们说的话。它们的言论不是任意的或强加给它们的，而必须反映它们作为现代拜物的内在本质。那么，当我声称形象做出的冒犯性陈述实际上是观者投射的时，我并不是说这个陈述的认知不过是一个错误或误释。

这就是有时候何以感到惩罚形象既是对的又是徒劳的原因，即为了它们对我们的冒犯或所"说"而去冒犯它们。我们应该比通过反形象法的上帝要聪明呢？那条法律没有人懂，更不用说遵守了。我们总是在导向偶像崇拜、冒犯性形象、渎圣和偶像破坏的滑坡上，人类似乎是屡教不改的形象制造者——有其"自己的心智"并失控的形象。

形象与言语行为的混淆是人们被从未见过的形象所冒犯的一个理由。吉尤利安尼市长，以及发现克里斯·奥菲利的圣母像具有冒犯性的许多人，实际上从未见过那幅画。对他们来说，听说就足够了，尤其是听说它是用大象粪制作的。仅仅听说过这幅画的许多人猜测（如立法学者斯蒂芬·普莱塞）大象粪是抹上去的或"捆上去的"，而非

小心翼翼地装饰的，如你自己亲眼看到的。[1]纯粹的语言报告——"大象粪做的圣母像"——足以判定这幅画的冒犯罪了。恰恰相反，亲眼看到的奥菲利的圣母像却奇怪地毫无冒犯之意。大多数观者都觉得它亲切无害。激起冒犯认知的是语言标签，是对那粪的命名，据此而结论说这幅画一定是在传达一个不敬的信息。与安德烈·色拉诺的《尿基督》一样，材料的名称和内涵意义冒犯了人们，而不是实际的视觉形象；冒犯人们的是词语激发的想象的、幻想的形象而不是实际看到的视觉形象。色拉诺的尿在十字架上的基督周围画了一道金环，使人想起往往与圣像相关的光晕或光环。如果色拉诺给这幅画起名为《金光中沐浴的基督》，他不会遭到谴责的，除非某个狡猾的批评家把这次"金色沐浴"解释为变态的性行为。

那么，所有这些对于艺术博物馆、文化政策和法律具有什么隐含意义呢？我是说，知觉展览丑闻的重要意义在于它是一种古老病症的相对仁慈的爆发，我们可以称这个病症为"图像恐惧综合症"。人们害怕形象。形象令我们焦虑。我们争夺形象，破坏形象，为我们的坏习惯谴责形象，就如同我们谴责"媒体"怂恿道德堕落和暴力。我不是说我们总是错误地谴责或禁止形象，也不是说法律不该禁止或控制形象。我感到不安的是，纽约的一家艺术馆竟然展出20世纪初美国私刑的照片。我想要知道展示这些恐怖折磨人的照片究竟出于什么目的，是为了满足艺术馆观众的偷窥癖吗？[2]然而，即便我有那个权力，我也

[1] 见斯蒂芬·普莱塞关于"捆大象粪"的美学的言论："Reasons We Shouldn't Be Here: Things We Cannot Say", in Rothfield, ed., *Unsettling "Sensation"*, p. 54.

[2] 写这些话的时候，我已经看过了纽约历史协会的展出，我完全相信这些展出只是出于剥削的和偷窥的目的。然而，事实恰恰相反，那次展出庄重睿智，安静而谦虚的展出增强了人们几乎虔诚的注意。我发现其中没有什么冒犯，而只为那些认为美国种族问题已经过去之人感到痛心、震惊和耻辱。

不会审查它——而只是想将其保护和掩盖起来，不致落入闲散的好奇和不敬。我是说，法律的力量只有在冒犯性形象被迫强加于不情愿的观众之时才应该介入。人们有权利不让人把冒犯性形象放在自己的眼皮底下；人们也有权利观看其他人认为具有冒犯性的形象。

人们有展示冒犯性形象的自由，这方面的问题实际上是关于语境而非内容的问题——何时何地向何人展示这些形象。言论自由的权利，甚至政治言论自由的权利，并不允许我在凌晨四点钟用一辆卡车撞到你的房子。对形象的限制也同样——也许我们应该称之为"眼皮底下"原则，并用这条原则控制形象的展出，如南联邦旗帜、万字饰或在公共场合强加给不情愿的观众的涂鸦，尤其是像具有代表性公共功能的南卡罗莱纳州议会大厦这样的空间。另一方面，艺术博物馆则是非常特殊的地方，其展出应该尽最大可能不受政府的干预。其制度的自治性需要免受过渡性的政治压力，不受少数人声音和大多数人道德的摧残。博物馆前的游行说明国家管理是健康的，不应该被调好的政策作为令人遗憾的反常现象而规避。只有留出一块艺术特许的自由空间，容许冒犯性形象在那里露面，我们才有希望理解究竟是什么给予形象如此大的压制人民的权力，人们又是究竟为什么把这个权力带入这个世界的。

因此，我要以一个建议结束本章，这是给名叫"冒犯性形象"的一次轰动展出提出的建议。它将把最异乎寻常的冒犯者聚集起来。[1] 这

[1] 这样一种展将会体现布鲁克林博物馆的宏大规模，即 1992 年由约瑟夫·科苏斯安置的《不可提及的游戏》。然而，科苏斯的重点也就是尤里乌斯的《僭越》的重点：探讨艺术何以违背普通的道德感性，并随着鉴赏力的发展而被经典化、被接受。"冒犯性形象"会更进一步，探讨是否有从来不会被接受的形象的可能性。这种形象并不提供艺术界高度评价的具有挑战性的"僭越"，但却永久地令人作呕。也许并不存在这种东西，而这次展出将有助于表明这一点。感谢杰西卡·萨克提醒我这次展出，并寄给我展出目录：*The Play of the Unmentionable*（New York: New Press, 1992）。

首先是要描述和分析各种形式的冒犯性，诊断导致这些冒犯性得以产生的社会力量。其目的是追溯跨越多个文化边界的冒犯性形象的悠久历史，探讨艺术界和大众媒介中偶像破坏和偶像恐惧的爆发。这是让人们了解常常潜藏在冒犯性形象背后的人类堕落、剥削和非人化历史的机会。问题将是：谁被冒犯了？谁冒犯的？冒犯了什么？怎样冒犯的？所要探讨的是冒犯的性质，形象所引起的震惊、创伤或伤害，识别形象从纯粹冒犯到**有害**、在拥挤的剧院里发出与图像相同的"开火！"的叫喊。最后，这次展出将包括所有冒犯性形象的一长串虚拟仿制，并给参观者提供必要的冒犯者的材料。石头、锤子、粪便、染料、血液、粪土和鸡蛋将应有尽有，参观者将尽情地投石、涂抹和击打。这将提供仁慈的疗法，允许律师和政策制定者聚焦于较容易解决的问题。这也能有效地将其纯粹令人反感的物性归还给这些物，祛除其作为冒犯性形象的魅力。

令人反感的物和冒犯性形象的故事显然超越了关于布鲁克林博物馆的争议和奥菲利圣母像的限阈。但这个插曲却表明"坏物"是何以产生于边界环境之中的。在这种情况下，边界就是年轻的英国艺术家突破大英帝国而在美国的一次展出，一位非洲艺术家的一部特殊作品冒犯了被认为"属于"跨大西洋第一世界的形象。如一个乐谱的深度低调一样，帝国主义和殖民主义的问题贯穿这一整个插曲——英国等老牌帝国的"衰落"，婉转地以"全球化"著称的美帝国主义的新型霸权，以及来自非洲的艺术新贵，都在后殖民的物质性中洗心革面。但是，要以更大的框架来检验这些问题，我们需要直接转到艺术与帝国主义的问题上来。

7

帝国与物性[1]

> 帝国追随艺术,而不是像英国人所认为的,是艺术追随帝国。
>
> ——威廉·布莱克《乔舒亚·雷诺兹伯爵讲话注解》(约1798—1809)
>
> 如果殖民帝国主义使……原始物品物质可触,但在信的形式概念出现之前,这些物品几乎没有任何审美情趣。这些形式概念只有像本质的人一样对本能、自然和神话充满新评价时才与原始艺术相关。……被征服的落后民族的艺术,在被征服世界的欧洲人发现之后,经历了一个非凡的过程而成为了那些曾经抛弃它的人的审美标准。
>
> ——梅耶·沙皮罗《抽象艺术的本质》(1937)

艺术与帝国的关系是什么?乔舒亚·雷诺兹伯爵所说艺术追随帝国,宿营者奉承强权者的一贯做法,这正确吗?或像布莱克在雷诺兹

[1] 本章是2001年7月7日伦敦泰特艺术馆召开的一次会议上所做主旨发言《艺术与大英帝国》的修改和扩展版。

所著《论艺术》的边白上所写，艺术起主导作用，帝国追随之？不必说，我站在布莱克一边，尽管我不认为他的观点必然会令艺术家感到欣慰。"起来，为我们做神像，可以在我们前面引路，"是向艺术家（亚伦）发出的召唤，让他领路进入有待被征服和被殖民的应许之地。所以，如果帝国追随艺术，那并不能保证它引领的是正确的方向。

但是，为了表明布莱克关于艺术先于帝国的说法何以正确，我们需要把"艺术"的问题放在对物性问题的一般的（也即帝国的）思考之中——包括艺术客体，但并不为其所穷尽。什么是帝国的物质的（如果你愿意）和非物质的"物"？帝国生产、依靠、欲求哪些种类的物？哪些是他们憎恶、试图毁掉或归化的物？当他们进行一种"世界化"循环、跨越边界、从地球的一部分流动到另一部分时，物都发生了哪些变化？用理论家阿君·阿普杜莱的话说，这生产了一种"物的社会生活"吗？[1] 在帝国的物中还有其他形式的万物有灵论吗？根据广泛的物和物的类型来思考帝国，这意味着什么？这些物的目标是什么？他们在建构物性和物训过程中起什么作用？[2]

最后，我想要讨论我以前没遇到过的三种特殊的物，它们普遍存在于帝国主义和殖民主义的话语之中：图腾、拜物和偶像。我将论证这些都是殖民话语的生产，通常被认为是帝国的"坏物"，生产矛盾心理、需要被规划、容忍或被毁掉的物。它们也是在殖民相遇中似乎（或真或假）"获得生命"的物——往往是艺术品，即无生命物的生命形式。本章的目的之一就是通过并超越这些物来看待帝国的历史和

[1] Arjun Appadurai, *The Social Life of Things: Commodities in Cultural Perspective*（New York: Cambridge University Press, 1986）。

[2] 关于这些问题的更多讨论，见我的"Imperial Landscape", in *Landscape and Power*, ed. W. J. T. Mitchell, 2nd ed.（Chicago: University of Chicago Press, 2002），pp. 5-34.

逻辑。

但我同样感兴趣的是帝国对物的建构是怎样生产了关于物性的众多概念的，这些概念如何在美学、尤其是**艺术品**的概念中起到核心作用的——这正是（艺术史学家沙皮罗所说的）"被征服的落后民族的艺术……成为［各种现代文化之］审美标准"的过程。[1]本章标题利用"艺术和物性"这篇出自艺术批评家迈克尔·弗里德之手的经典文章，在许多方面记叙了从现代主义向后现代主义艺术的过渡，尤其是在美国。[2]我启用弗里德的文章是为了开发文中的辩证和论战的动力，尤其是不仅把"物性"用作一般的中性范畴而包含作为亚范畴的全部艺术品，而且把艺术品与新的准艺术品（一般被标识为极小主义、自由主义、表演主义）相**对立**的一个范畴。简言之，弗里德的文章可以命名为《艺术对立于物性》。对弗里德来说，艺术（尤其是现代主义艺术）恰恰是"打败"物性的那种艺术。"在戏剧与现代主义绘画之间正在进行一场战争"，他说（160），正在极小主义的"直接的物"与现代派的图像美学之间进行。对弗里德来说，现代主义艺术恰恰是拯救了物的直接物质性的美学，唾手可得之物的直接"在场"，并将其抬高到一种"现在性"，一种相当于蒙恩状态的内在的非时间状态。

艺术品与尚未赋形的纯粹物性之间、艺术与非艺术之间的这种划分，我认为，是与帝国和殖民化有深切关联的。这不仅仅是艺术观念

[1] 也许物性之殖民范畴最著名的"还乡"的例子是把拜物教用于现代艺术，首先是梅耶·沙皮罗论抽象的经典文章，接着是许多后现代主义理论家，他们把对拜物教的批判、评价和挪用放在现代艺术实践的整个范畴之中（见本书第五章中关于哈尔·福斯特的讨论）。见 Shapiro, "Nature of Abstract Art", in *Modern Art: 19th and 20th Centuries*（New York: Braziller, 1978）, pp. 185-211.

[2] 迈克尔·弗里德的"艺术与物性"首先见于 Artform 5（June 1967）, pp. 12-23，现已重印多次，并有延伸性注解，与弗里德60和70年代写的其他文章一起集成 *Art and Objecthood*（Chicago: University of Chicago Press, 1998）, pp. 146-172.

自发地产生于某种文化之内、接着那种文化便卷入一种帝国或殖民相遇而受到检验或抵制的问题。艺术作为物的独特范畴（以及比较普遍的物的范畴）是在殖民相遇中形成的。用最强调的语气说，我主张把艺术和物性都看作帝国（和专横的）范畴，而作为艺术判断之准科学的美学则是为赋形的物与被诅咒的物、纯化的物与堕落和贬值的物的分离。作为一种帝国实践，美学启用了宗教、道德和现代进步的全部修辞以对"坏物"进行判断，这些"坏物"终究要在殖民相遇中露面的。[1] 尽管帝国主义一般采取权威的和客观的观点，对各种物进行分类、保护、合理排序，但其核心是判断行为，即去伪存真的辩证鉴赏。正因如此，"原始艺术"这个短语从来都不是容易发出口的。要么它是一个矛盾修饰法，指（贝尔廷所说的）"艺术时代之前"的物制造，要么就冒犯多元主义者的感性，这种感性想要在人类文化的每一种表现中发现艺术（非原始的艺术）。

弗里德的《艺术与物性》中最明显的帝国修辞就是佩里·米勒的开篇，他引用了17世纪清教徒乔纳生·爱德华兹对"全新创造的……一个新世界"的认知："我确信世界每一个时刻都在更新；物的存在每一时刻都在停止，每一时刻都在更新。历久弥新的信仰是，'我们每一时刻都见到一个上帝的相同证据，这是我们应该见过的上帝，如果我们曾经看到他首先创造了世界的话。'"[2] 这条教义中的"新世界"及其永恒的再创造恰恰是弗里德所需要的框架，并借此把"现在性"和"蒙恩"的救赎经验置入可靠的艺术品之中。但在新英格兰，这当

[1] 所谓"坏物"，我当然不是简单指直义的"坏"，而是指在主体内部搅起不安、不确定性和矛盾情感。这个术语借自物关系理论，尤其是梅拉尼·克莱恩提出的理论（见下）。又见：J. Laplanche and J.-B. Pontalis, *The Language of Psychoanalysis*, trans. Donald Nicholson-Smith (New York: Norton, 1973), pp. 278-281.

[2] Perry Miller, 引自 Fried, *Art and Objecthood*, p. 148.

然也是那个时刻的重演,当时的新世界被(误)视为一片空旷的荒野,就像被创造的当天那样清纯,等待着美国亚当的殖民化。[1]

然而,不要将此当作对弗里德修辞进行道德的和政治的判断,仿佛那纯粹是赤裸裸的帝国主义态度的重复。我的意思是说,美学判断的全部语言,尤其是表达艺术与物性之区别的语言,已经浸透了殖民话语。这不是要为之哀悼或克服、而是要理解的一个事实。这番话语必然表达的最清晰的符号就在于对"拟人论"的谴责是针对弗里德和极小主义者之争论的双方所发的。弗里德引用唐纳德·朱德对这一姿态的批判,谓之为"一部分一部分"焊接的大卫·史密斯和安东尼·卡罗的雕塑:"一根梁伸出来;一块铁一个姿态;它们一起构成了一个自然主义的拟人形象。"[2] 对此,极小主义者们要求看到"整体性、独特性和个性","特殊物"的美学,以抛弃现代主义绘画和雕塑的全部拟人风格为特征。但当弗里德把矛头转向极小主义者时,他又用拟人论来责怪他们:"一种潜在的或隐藏的……拟人论,那是拘泥字义的理论和实践的核心"(157)。令人感到极为明显的是,极小主义的形式就像"替身",它们在场的经验"并非……不同于被另一个人的沉默在场拉开的距离或拥挤";作品的大小"与人体的大小非常相近","最直接的作品的……空洞——具有**一个内部**性质——几乎是公然拟人的。"(156)

因此,现代主义艺术和极小主义物性都是谴责拟人论的,一个谴责其姿态性,另一个谴责其空洞和戏剧性。(当然,空洞是对偶像崇拜的传统控诉之一,此外还有戏剧性幻觉、纯粹动物的物质性以及对

[1] 我这里暗指的是 R. W. B. Lewis 的经典研究: *The American Adam* (Chicago: University of Chicago Press, 1955)。
[2] Fried, *Art and Objecthood*, p. 150.

无生命物的虚假的拟人化。)这场争论的意义并不在于哪一方正确,而在于对拟人化的抨击对于双方来说都易如反掌。人格化的(或有生命的)物,如我们所看到的,是美学中深切焦虑和否认的时刻。我们想要艺术品有"其自己的生命",但也想要保持和控制那个生命,避免取其直义,确信我们自己的艺术品是纯洁的,没有受迷信、唯灵论、生机论、拟人论以及其他前现代态度的污染。保持形象之生命的难度和"图像想要什么"这个问题的棘手之处就在于有关拟人论的矛盾情绪,即与作为他者的物的相遇。接下来是在与他者之物的相遇中追溯**作为他者的物**的演进。

帝国与物性

帝国主义时代已经结束,因此是该谈论帝国的时候了。无身体的、非物质的虚拟性和赛博空间的时代已经到来了,因此,我们不得不思考物质的物。帝国主义的终结和物的非物质化并不纯然是平行的或偶然同时发生的事件,而是相互错综复杂地纠缠在一起。也许它们是从两个不同角度看待的同一个事物。我们知道,帝国主义在我们的时代已经被"全球化"所取代,这是信息循环和流动的母体,没有中心、确定地点或装饰外表的母体。(但我总是喜欢提醒人们阿兰·赛库拉的机警的观察,在这个星球上,实际的商品流通的速度在今天几乎与在1900年完全相同。)[1] 全球化没有皇帝,没有资本,没有结构,只有公司合并、政府官僚和空前多产的非政府组织的无休止的迷宫。这

1 Alan Sekula, *Fish Story* (Rotterdam: Witte de With, Center for Contemporary Art; Dusseldorf: Richter Verlag, 1995), p. 50。赛库拉猛烈地批判了"附属于那个大体上属于玄学的建构即'赛博空间'的夸大了的重要性,以及遥远空间之间'瞬间'接触的必然神话……大规模的物质流动依然是难以控制的"。

是网络、网站、媒体景观的块茎生长,金钱从未停止,电话树从未停止成长,而且无人负责。一个微笑的冒牌货占据世界上最有权势的办公室,连锁公司利益的温和的化身,这些利益包括武器、生物权力、能源,也是到处弥漫的新自由主义意识形态的化身(也以"富有同情心的保守主义"著称),以"民主"和"自由"为幌子增进未受控制的资本主义和美国军事冒险。在这个新世界秩序中,自由意味着商品的自由(而不是人身自由),商品可以自由地跨越边界流通;而民主则意味着消费选择的无限度生产,而政治选择则越来越狭隘。那么,在庆祝帝国主义的灭亡之前,我们最好反思一下取代它的帝国的诸多形式。在扬帆进入环球网无身体的乌托邦之前,我们最好自问要把哪些事物抛在身后,对留下的真实身体和物质的物会产生什么影响。

 帝国主义的终结和物的非物质化生发出当代对殖民主义黄金时代的各种怀旧。英国电影工业在帝国的高峰期为维多利亚生活提供了一个玫瑰色的窗口(这是 20 世纪 30 年代以来英国一直采取的策略,作为与好莱坞电影帝国主义相抗衡的唯一出路;其理论是:英国电影工业将有一个世界市场等待其产品,使其与好莱坞得意的国内利润率相抗衡)。[1] 国家信托提供了物质基础:时尚、家具、乡村房屋和城堡、花园、艺术品、过时的科学仪器、老照片和商人－象牙生产公司的小古董,都为定期的怀旧提供了慷慨的资源。美国电影制片商用未来主义或古代的帝国幻想弥补了帝国的终结——《星球大战》的邪恶帝国,《角斗士》中的罗马复兴,《黑客帝国》中的赛博帝国,迪士尼《亚特兰蒂斯》中的消失的帝国——所有这些都产生了最新的特殊效果和数码形象化。在第二次世界大战之后那个通俗文化时期,美国电影以

[1] 感谢汤姆·甘宁给了我这个信息。

埃及、罗马和航海帝国的黄金时代（无数的海盗影片）反映了美式和平的出现，同样，在21世纪初，电影以增高的虚拟模式重演了帝国景观，比以往任何时候都炫耀暴力及其效果。

与此同时，在学者和知识分子中，所谓的后殖民时代所生产的不过是对帝国时代的告别。从埃里克·霍布斯鲍姆的经典研究，到吉奥瓦尼·阿里吉的《漫长的20世纪》，从早期现代时期到现在的帝国辩证法的权威研究，到爱德华·赛义德的《东方主义》，到霍米·巴巴的《文化的定位》，我们时代的新世界秩序已经偏执地反映了帝国主义的"旧世界秩序"。对帝国主义的历史和理论研究已经成为学术界的发展工业。安东尼奥·奈格里和迈克尔·哈特走得如此之远以至于论证帝国主义之死也是"帝国"作为一个完全阐发的概念和现实的诞生。哈特和奈格里说：

> 我们的基本前提是，主权已经采取了新的形式，由民族的和跨民族的有机体在一个单一的统治逻辑之下构成。这个新的全球的主权形式就是我们称之为的帝国。……与帝国主义相比，帝国并没有确立地区的权力中心，并没有依赖固定的疆界或障碍。一个无中心的和解域化的统治机器正在逐渐把整个全球领域融合在其开放的、扩展的疆界之内。帝国通过调整控制网络来管理混杂的身份、灵活的等级和多元的交换。帝国主义民族色彩纷呈的世界地图已经融汇成帝国的全球彩虹。[1]

[1] Michael Hardt and Antonio Negri, *Empire* (Cambridge, MA: Harvard University Press, 2000), xii-xiii.

我不知道是否应该接受哈特和奈格里描绘的相当具有乌托邦色彩的后现代和后殖民的大写的 E 的 "帝国"。其颇有意味的地方在于坚持连续的、实际上是强化的帝国作为当代概念的重要性，以及把帝国与传统帝国主义的目标的消失联系了起来，也即真实的地域，主权的固定位置，以及（隐含的）帝国的主要对象，即像神一样统治世界的皇帝。哈特和奈格里描画的帝国图景的关键是把帝国的新目标描述为 "民族的和国际的有机体"，现已扩展到公司、非政府组织和民族 – 国家的一个生机论隐喻。

如果帝国主义的消失哺育了对帝国的偏执，虚拟化和非物质性形象的胜利就伴随着对物质性的物的前所未有的迷恋。我在此想到的不仅仅是当代消费文化中蔓延的物质主义形式，运动型汽车和郊区城堡的巨大比例，还有影响内脏的身体现实，不可回收（但有时是可收藏）的垃圾产品的无限档案，过时器皿的过剩，这些充斥于整个世界，把世界变成了一个巨大的垃圾场。当代艺术装置有时看上去仿佛《马路勇士》三部曲中的巴特镇组合，而垃圾的展示，物质的 "无形" 组装的展示，已经成为自治的美学范畴。[1] 混合的媒介拼贴、重拾之物和现成品占据当代艺术生产的中心展台，而像抽象绘画这种视觉和图像指向的模式已经转移到一个特别不起眼的位置。[2] 同时，物性也被放在了学术劳动的前沿。如比尔·布朗在《批评探索·物》专号的前言中所说，"这年头，你可以在铅笔上、拉链上、厕所里、香蕉上、椅子上、土豆上、圆顶礼帽上读书。这年头，历史可以厚颜无耻地以物开始，

[1] 2001 年 2 月拼贴艺术协会会议包括了 "垃圾"，是丽莎·魏因怀特组织的一个会场，讨论的是重拾之物的理论。见本书第 5 章。同样有趣的是 1996 年巴黎波堡博物馆举办的 Informe 展览，策展人是伊芙思·阿兰 博伊斯和罗萨林 克劳斯。见 *L'informe: mode d'emploi*（Paris: Centre Pompidou, 1966），追溯了这种美学在超现实主义中的谱系。
[2] 关于这方面的深入讨论见本书第 5 章和第 11 章。

以微妙理解它们的感觉开始;如一首现代主义诗,它开始于街头,有煎油的味道,粗烟草和未洗的啤酒杯。"[1]

新的物性不纯粹是一场趋向于经验主义和物质主义的空想运动,或新历史主义者对细节和轶事的编织,而是回归到对持续的物质之物的根本的理论反思,仿佛我们的虚拟时代在迫使我们从物的本体论重新再来,重温海德格尔关于物之存在提出的偏执式问题。[2] "物质"似乎以一种新的鲜活迫切的方式变得"重要"了。阿君·阿普杜莱的《物的社会生活》,哈尔·福斯特的《真实的回归》,朱迪思·巴特勒的《身体重要》,是对这次复兴的比较突出的贡献,我相信,我们可以罗列物质文化作为一个新学科在新杂志、学术会议和学术项目中确立身份的方式。足够讽刺的是,弗里德的《艺术与物性》在一个物性似乎决定性地战胜了弗里德所理解的艺术的世界里回归了,这就是以大卫·史密斯、杰克逊·波洛克、莫里斯·刘易斯和弗兰克·斯泰拉为缩影的世界。弗里德关于极小主义物性的抱怨——除了拟人论——主要在于极小主义展示了纯粹直接的物质的物,如管子和石板,尚未经过任何虚拟或比喻处理的、未受到任何幻想或想象作品之非物质化的东西。对比之下,现代主义艺术客体的宗旨就是"通过形状的媒介打败或停止自身的物性。"[3] 就仿佛美国作为世界霸权刚刚崛起的时候,它挪用现代主义抽象艺术策略的时候,直接与拒绝虚拟性和视觉性的另一场艺术运动形成对峙,这场运动拒绝接受现代主义为拯救艺术客体

1 Bill Brown, "Thing Theory", introduction to "Things", *Critical Inquiry* 28, no. 1 (Fall 2001), p. 2.
2 关于海德格尔对物的分类,见 Martin Heidegger, "The Origin of the Work of Art", in *Poetry, Language, Thought* (New York: Harper & Row, 1971), pp. 15-88. 关于可以称作"物质之图像学"的主题的卓越讨论,见 Daniel Tiffany, *Toy Medium* (Berkeley and Los Angeles: University of California Press, 2000)。
3 Fried, *Art and Objecthood*, p. 153.

的原物质性而采取的全部策略,而热衷于肯定物性和客体性。[1]

因此,帝国的艺术必须放在与物和物性的更大关系中来看待。首先,艺术本身的观念,在其传统意义上包括"艺术和科学"——所有手工艺、技艺以及使帝国主义成为可能的技术——使艺术成为较广范畴内物的提喻——不仅是艺术正身,还有武器、身体、建筑、仪器、船只、商品、原材料、动物、纪念碑、机械、绘画、雕像、制服、化石——博尔吉斯的全部帝国档案,(如你所记忆的)它开始于"皇帝拥有的一切物品",也就是说,绝对拥有**一切**。因为那正是帝国这一概念的真实意义。这个名称的意思就是完全统治物质的物和人,(潜在地)关系到极权主义,关系到"绝对统治权",人类的乌托邦式统一和人所居住的世界;或者是完全统治的幻灭景象,广大民众的压迫和痛苦,把人类生活简约为广大民众的"赤裸生命"。[2]因此,帝国是深刻矛盾的客体,完善了大规模死亡和毁灭、征服和全民奴役的艺术,同时也生产了伟大的文明,以及普遍规律、人权和全球和谐等观念。布莱克不仅是"反对帝国的先知",而且是正面的理想帝权的先知,喻指的是失去的亚特兰蒂斯的文明或耶路撒冷的天堂之城。[3]哈特和奈格里的《帝国》受到左翼的批判,主要是因为它描画了潜伏在全球化复杂网络之内一幅太过粉红的乌托邦图画。[4]瓦尔特·本雅明说

[1] 关于第二次世界大战后现代主义从欧洲向美国的迁移,见 Serge Guilbaut, *How New York Stole the Idea of Modern Art* (Chicago: University of Chicago Press, 1983)。

[2] 关于"赤裸生命",见 Giorgio Agamben, *Homo Sacer* (Stanford, CA: Stanford University Press, 1998)。

[3] 布莱克在《美洲:一个预言》(1793)中提到了"金色世界/一座古老宫殿,强大皇权的原型,/……建在上帝的森林中"。*Poetry and Prose of William Blake*, ed. David Erdman (Garden City, NY: Doubleday, 1965), p. 54.

[4] Timothy Brennan, "The Empire's New Clothes", *Critical Inquiry* 29 (Winter 2003), pp. 337-367.

"任何文明的文献同时没有不是野蛮时代的文献的"[1]。这同样适用于帝国主义。

物在帝国图景中作为图像而出现；叙事和行动让图像运动起来。瓦斯科·德·伽马的轻帆快船，伯里克利的战船，扬基人的快速帆船，尼尔森的无畏号战舰，达尔文的比格尔号，库克的发现号，以及船上的货物（香料、糖、面包果、烟草、银、陶器、金、地图、六分仪、短剑、大炮、硬币、珠宝、艺术品），在历史的后镜中流经帝国的大地景观。当然，我们区分这些构型。我们坚持"帝国正身"是相对近代的一个构型，也许是现代的构型，其最佳例子是大不列颠。罗马、雅典、荷兰和中国是完全不同的帝国形式，如此不同以至于我们需要把该词放在引号之内。但把全部帝国形式统一起来（同时也区分开来）的东西则是对物的急需，众多的物需要到位以便能够想象帝国——工具、仪器、机器、商品。

这就是为什么一个帝国要求不仅有许多东西，而且还要有米歇尔·福柯所说的"物的秩序"的原因。"物的秩序"是一个认识领域，使人认识物的种类、物种形成的逻辑及其分类。一句话，帝国要求和生产物性，而随之而来的是一种客观性话语。接着它围绕一个理想的客体，一个目的或目标，动员所有这些力量，将这个目标作为帝国征服的动机，使其成为帝国自身的目的和生命。人们（通常）并不为了帝国而建造帝国。他们内心里总是有清晰的（尽管有时是矛盾的）目标。17世纪阿伦代尔伯爵在殖民占领马达加斯加时就说过，我们的目

[1] Walter Benjamin, "Theses on the Philosophy of History", in *Illuminations*, ed. Hannah Arendt（New York: Schocken Books, 1969）, p. 256.

标是"传播基督教信仰，实施东方特拉菲克。"[1] 全球化通常并不把利润的最大化和对越来越受压迫的劳动阶层的剥削宣布为其目标，而说是传播繁荣和民主，诺姆·乔姆斯基所说的"对未受控制市场之绝对正确性的一种宗教般的信仰。"[2] 我们可以认为宗教目标是纯粹意识形态或宣传，但在帝国进程中也是同样强大和坚定的力量。上帝和金钱，欲望的终极"大物体"和许多微物体，聚合起来构成了帝国的物的选择。当帝国衰落的时候，因为它必然要衰落，它只留下了物——遗物和废墟，碑文和纪念碑——必然被阐释为为后续帝国留下的"物的教训"。"看看你的力量和绝望吧，"这就是雪莱在王中王奥兹曼迪亚斯已成废墟的巨型雕像所读出来的东西。在英帝国的黄金时代，沃尔尼的《帝国的废墟》和吉本的《罗马帝国衰亡史》都是不列颠人所熟悉的经典，他们思考在帝国交替中，即在从东方向西方的帝国转换中自身的位置，沉思他们的前辈留下的物的教训。

物体与物

物体、目标、物的教训和物性把物置于一个总体系统之内的循环之中。另一方面，"物"本身有打破回路的习惯，打碎视觉物体和想象目标的母体。这里我用的是一个辩证概念（也是人人都熟悉的普通区分），即**物体**（object）与**物**（thing）之间的区分。[3] 物体是物呈现给一个主体的方式——也就是说，有一个名称，一个身份，一个格式塔或定型的模板，一种描述，一种用法或功能，一段历史，一种科学。

[1] Ernest Gilman, "Madagascar on My Mind: The Earl of Arundel and the Arts of Colonization", in *Early Modern Visual Culture: Representation, Race, Empire in Renaissance England*, by Peter Erickson and Clark Hulse (Philadelphia: University of Pennsylvania Press, 2000), pp. 284-314.
[2] Noam Chomsky, *Profit Over People* (New York: Seven Stories Press, 1999), p.8.
[3] 关于这一区分的详尽分析，见 Brown, "Thing Theory."

另一方面，物是模糊的和麻木的，感觉既具体又朦胧。当你忘记一个物体的名称时，物便作为替代而出现。如比尔·布朗所提醒我们的，在忍受失去认知物体的痛苦时，我们说"把那个东西递给我，绿色的旁边的那个。"所以，物扮演原生物质的角色，无形、无状、纯粹的物质性，等待着一个物体系统的组织。当一个物体无用、过时、绝迹的时候，或（相反）当它具有了剩余的审美或精神价值的时候，物便以剩余、瓦砾和废物的象出现，即"我不明白的美"，给商品以生命的物崇拜，你并不懂的那种"野性的物"、"甜蜜的物"或"黑色的物"。物作为真实之无名的象出现，不能感知或再现的象。当它有了独特可辨的面孔，一个稳定的形象时，它就成了物体；当它不稳定，或在多面形象的辩证面相中闪烁时，它就成了一个杂交的物（如鸭兔），需要有不止一个名称，不止一个身份。物对于主体是不可见的、模糊的、难辨认的。它标志着物体成为他者的时刻，沙丁鱼回望的时刻，哑言的玩偶说话的时刻，主体感觉物体怪异的时刻，在这样的时刻，主体感觉需要福柯所说的"物体的形而上学，或更准确的说法，具有从来不能客体化的深度的形而上学，物体就从那里出现而进入我们肤浅的知识"[1]。

我想在此把客观性（objectivity）与客观主义（objectivism）区别开来：前者是与科学研究相关的一种公平的怀疑的态度，后者则相信我们一定能拥有或在一定的时候拥有对物体的完整叙述，给"给定"

[1] Michel Foucault, *The Order of Things: An Archaeology of the Human Sciences* (New York: Random House, 1970), p. 245. 沙丁鱼也在拉康的著作中出现过：*Four Fundamental Concepts of Psychoanalysis* (New York: Norton, 1981), p. 95.

之物一个彻底的永久包容的描述。[1]客观性和客观主义是原型帝国主义的构型。客观性是那开放、好奇和未决的心理框架的本质成分，正是这个心理框架使其与新的外来现实的相遇成为可能的和可欲求的——当然是任何成功的殖民冒险的必要条件。客观主义是客观性的意识形态戏仿，对主权主体对真实的把握确信无疑。客观主义是对卢梭所说的"主权主体"的幻想，把观者描绘成帝国专横跋扈的意识，能够勘测和整治整个客观世界。客观性与客观主义之间的隔阂可以认为是"物"出现的时刻。这是不确定性和有限性的时刻，矛盾情感就在这个时刻产生。

我想要做此区分是为了提出一个观念，即能够也应该放弃客观性而采纳某种形式的主观相对性。客观性是帝国文明所取得的最重要也是最持久的成就（以及普遍性和人类作为种属的观念），无论我们怎样拒绝帝国主义的可憎特征，它都将幸存。事实上，主体性和相对性等观念是帝国客观性话语的组成部分，而非其对立面。相对主义的意义在于要懂得世界上有相当不同的主体性，而这个理解也只能是对懂得世界上还有许多其他文化、其他社会和政治以及其他物体的人而言。

偶像／拜物／图腾

在进入帝国客观性视域之内的许多种物体之中，有一些我们可

[1] Pierre Bourdieu, *Outline of a Theory of Practice* (Cambridge: Cambridge University Press, 1977)："客观主义把社会世界构成呈现给观者的一种景观，观者采取某种行为视角，退后以便观看它，把他与物体的关系原则传输到物体中去，视其为只为认知的一个总体，把一切互动都简约为象征性交换。那个视点是社会结构中的高位提供的，由此而把社会世界视为一种再现……"（96）。见 Robert Nelson 在艺术史中对这个概念的应用："The Map of Art History", *Art Bulletin* 79（1997），即把"基督徒绅士"视为客观性形象，因此隐蔽地把野蛮人、妇女和"低级秩序"排除在真理话语之外。

以称作坏物体、他者的物体。我在此松散地采纳精神分析学家梅拉尼·克莱因的"角色－物体"分裂观，更确切地说，是"心理意象，真实物体的被幻想地曲解了的图像，这些真实物体正是这些心理意象的基础。"[1]因此，坏物体不仅是直义的坏。它们是矛盾情感和焦虑的客体，既相关于迷恋又相关于厌恶。

至少在一开始时坏物体不是诱惑殖民远征的商品（香料、金、糖、烟草），也不是皇帝之间交换的象征性礼品，用赠礼者的富有和高雅打动受礼者。[2]相反，这些物体一般被看作毫无价值的，从帝国视角来看是令人作呕的，但都懂得对于殖民他者来说那是非凡的，无疑就有剩余价值。[3]这些物体通常都有某种宗教的或魔幻的光环和一种活的动态性，从客观的帝国视角来看，这纯粹是主观和迷信的产物。尽管这些物体在被殖民民族的语言中有许多不同的名字，但我想要集中讨论物的三个范畴，它们在欧洲帝国主义的历史上具有相当悠久的生命力，在帝国主义对其"自己的"物体的描画中，尤其是在艺术品中依然保持其生命力。这些物体就是拜物、偶像和图腾，常常相互混淆的术语，在技术——即刻能想到的就有神学、人类学、经济理论和精神分析学——的讨论中具有特殊意义，但据我所知，却从来没有进行过系统的比较和区分。

这也恰恰是险些使客观性与客观主义之间的区别陷入危机的三种物体。它们是怪异之物，我们应该不难将其视为原始主体的幼稚、迷信之物而打发掉，但与此同时也唤醒关于我们自身范畴之可靠性的怀

[1] Melanie Klein, 转引自 Laplanche and Pontalis, *The Language of Psychoanalysis*, p. 188.
[2] 托尼·卡特勒的《物的帝国》是一本手稿，讨论了拜占庭与伊斯兰国家皇帝之间交换的象征性礼物，其中有些重要观点在其文章中已经表达："Gifts and Gift Exchange as Aspects of Byzantine, Arab and Related Economies", *Dumbarton Oaks Paper* 55（2001）, pp. 247-278.
[3] 关于他者形象的过分评价和低估，见第 4 章。

疑。我们知道被针扎得苍白的伏都玩偶不能真的伤害我们；其魔力完全是心理上的，取决于信者的轻信，而不取决于真实客观世界的真实力量。但我们依然犹豫不决，不能当即弃之。[1]圣母雕像并未真哭，儿童玩偶不能真痛，但聪明的父母出于对孩子感受的尊重而不能滥用或破坏这个物体。因此，对坏物体的一种相当仁慈的建构就是称其为他者的"过渡之物"，即 D. W. 威尼克特所说的想象嬉戏的物，它有助于抒发认知和道德情操。[2]

在某种意义上，帝国的历史和逻辑可以用偶像、拜物和图腾这个三位一体来"讲述"。偶像与帝国主义旧的行政区一致，这是通过征服和殖民化扩展的，物质地占领某人的地盘，奴役或驱逐该地的居民。在这个过程中偶像起到两个作用：一方面，它是一个竖起或推倒的区域标志，如游牧民的巴力，一个地方之神。[3]另一方面，那是"走在前头"率领征战的殖民者的偶像或形象。当皇帝本人扮演神的角色时，他的形象以雕像和硬币的形式流通，成为崇拜的核心，古罗马的皇帝偶像崇拜就是这样获得的。[4]作为神的象征或实际化身，偶像是最有力的帝国物体，表现出最大的危险，提出最大的需求。偶像的特征是想要人类祭献，而对偶像崇拜的惩罚则是死亡。当然，并不是每一个偶像崇拜者都是帝国主义者。原则上，小的部落可能崇拜偶像。我怀疑，偶像崇拜凝结成帝国想象是随着一神教的兴起而到来的，伴随着足够的技术资源以装备军事力量。帝国要么被一个神统治，一个活

[1] 关于面对圣物时的犹豫不决的精彩论述，见 Bruno Latour, "Notes Toward an Anthropology of the Iconoclastic Gesture", *Science in Context* 10（1997）, pp. 63-83.
[2] D. W. Winnicott, *Playing and Reality*（London: Routledge, 1971）.
[3] 见我在《神圣景象》一文中讨论的作为地方之神的巴力神：Mitchell, ed., *Landscape and Power*, 2nd p. 277.
[4] 关于罗马皇帝崇拜的问题，感谢我的同事理查·尼尔。

的偶像，要么与所有地方形式的偶像形成对峙，使偶像破坏成为殖民征服的一个重要特征。《民数记》把这条教义推向了极致："你们过约旦河进迦南地的时候，就要从你们面前赶出那里的居民，毁灭它们一切錾成的石像，和他们一切铸成的偶像，又拆毁他们一切的邱坛"（33:52-53）。极具讽刺意味的是，帝国主义的这一面与经济学家约瑟夫·苏皮特所说的相一致，即"在国家方面是向毫无限制的武力扩张的**无目的的**移位。"（黑体为我所加。）一种军阀文化外加一个无限贪婪和嗜血的神，他不容许他前面有任何其他神，要求捣毁所有偶像，这是无疆界的帝国的模式，只进行破坏的帝国，苏皮特追溯的不同表现形式包括从亚述和埃及直到路易十四。[1]

人类学家威廉·皮埃兹已经表明，拜物教是后来的发展，在早期现代欧洲一个时髦用语出现，在荷兰、葡萄牙、日内瓦和17世纪的大英帝国等重商航海帝国中流行。拜物（fetish）源自葡萄牙语，意思是"做成的物"（与制作 facture 相比）。[2] 欧洲人对拜物的态度是讨厌和迷恋的复杂混合。有时它们被视为与偶像同等地位的本地之神，但有时又没有偶像那么重要和强大，并被认为与个人私利相关。拜物几乎不可改变地受到蔑视，被视为粗糙、迟钝、难闻、肮脏、低贱的物质性物体，在难以置信的落后、原始和野蛮人中还只能靠魔力来获

[1] Joseph Schumpeter, *Imperialism and Social Classes* (New York: A. M. Kelley, 1951), p. 7.
[2] William Pietz, "The Problem of the Fetish", pts.1-3: Res 9 (Spring 1985):5-17; 13 (Spring 1987): 23-45; and 16 (Autumn 1988): 105-123. 与全能的偶像相比，物崇拜（或"制造拜物"）把物体当作仪式表演中的道具，而不是自由自主的物。参见：David Simpson's Fetishism and Imagination (Baltimore: Johns Hopkins Press, 1982)，该书论述了赫曼·麦尔维尔描述的波利尼西亚圣物的脆弱性和瞬间性——前一分钟时还是圣物，眨眼就丢进了垃圾堆。皮埃兹认为，物崇拜原指葡萄牙水手在西非遇到的仪式用圣物，而非洲人使用拜物的方式多种多样：表示权力的物，护身符，医用咒文，记录重要事件的纪念装置，包括婚姻、死亡和签署合同等事件。物崇拜很快就在非洲贸易中成为一个艺术术语，欧洲人带到非洲的小装饰品和小玩意儿也都有了拜物之名。

取。人们往往把拜物与偶像加以对比：偶像是相对高雅的神的肖像符号，而拜物则不是象征符号，而是生命活力的真实在场；因此，物崇拜常常被与原始物质主义等同起来，以对立于偶像崇拜的相对高雅和复杂。[1]对清教帝国来说，野蛮人的偶像崇拜直接与罗马天主教帝国相关，因此，物崇拜很快就与偶像崇拜与反对教皇制的圣战联系起来，接踵而来的就是在全世界范围内消灭异教偶像崇拜的传教运动。然而，欧洲派往非洲的贸易者们发现有必要容忍物崇拜，甚至接受他们所遇到的部落内部流通的社会和文化通货。就某一拜物发誓，为纪念协议的达成而把钉子钉入一个权威图像，是保证达成某一项交易的唯一方法。仅就这一商业背景来看，当马克思想要用一个比喻来定义西方资本主义商品时，似乎唯一合适的比喻就是拜物，以此来说明对交换价值的理性化的、客观的评价。

最后是出现于19世纪的图腾，是他者之物序列中的最后一个，是在关于北美和南非的人类学著作中出现的。图腾没有偶像那样危险，也没有拜物那样具有冒犯性，一般属于自然物或其再现，很少被视为具有神力。它们反倒是与部落或氏族相关的"身份"物体，偶尔也把个别部落成员作为守护或保护精灵。如列维－斯特劳斯所指出的，"图腾"一词"源自奥吉布瓦语，北美五大湖以北地区阿尔冈昆人的语言，"[2]通常被译成"他是我的亲属"之意。在全部帝国物体中，图腾是最仁慈的。偶像崇拜一般被谴责为淫秽、变态、魔鬼信仰而被消灭，而图腾崇拜则常常被描述为一种幼稚的天真，基于与自然的纯然合一。黑格尔在《精神现象学》中讨论"花"和"动物"宗教时，强

1 关于这一区别，见我的文章："The Rhetoric of Iconoclasm", in W. J. T. Mitchell, *Iconology, Image, Text, Ideology* (Chicago: University of Chicago Press, 1986)。
2 Claude Levi-Strauss, *Totemism*, trans. Rodney Needham (Boston: Beacon Press, 1963), p.18.

调了自然中这些早期精神直觉的无害和仁慈。因此，图腾之物很少成为狂热的偶像破坏的靶子。相反，帝国对图腾的特别态度是好奇和展览渴望。图腾崇拜代表了詹姆斯·弗雷泽爵士等人类学家所说的"人类的童年"，因此始终被待以容忍和俯就。实际上，弗雷泽向全英国的传教士、医生和政府管理人员发出问卷，为其第一部书《图腾崇拜》(1887)征集信息。[1]

此时，重要的是要清楚可能是最明显的东西：这些物体——图腾、拜物和偶像——不过是客观的。它们实际上是客观主义者投射的一种集体的帝国主体，关于其他民族的幻想，尤其是其他民族关于一些物体的信仰。在这个意义上，图腾崇拜、物崇拜和偶像崇拜是"次要信仰"，[2] 即关于其他民族信仰之信仰，因此与种族和集体偏见不可分割（事实上，是这些偏见的构成因素）。它们涉及有关"野蛮"或"原始"精神之运作的非常一般的观念——土著必然是易受骗的和迷信的；他们生活在一个恐惧和无知的世界上，这些物补偿了他们的软弱；他们缺乏区别有生命和无生命物体的能力。此外，这些崇拜是牢固的集体和官方的帝国信仰体系，是种族志和比较宗教等科学话语的原理，而非私下的意见。比如，关于偶像崇拜者的信仰——他们相信偶像听见了他们的祈祷，将代表他们进行调节，并乐于接受他们的献祭——也是偶像破坏的信仰条款，为打破偶像者要把偶像崇拜者当作亚人类而灭绝提供了充分的理由。葡萄牙商人不得不相信他的非洲贸易伙伴所真诚相信的做法，即就某一拜物发的誓是约束性的，即便他

[1] Sir James Frazer, *Totemism* (Edinburgh, A. & C. Black, 1887)；关于弗雷泽的方法，见"A Chronology of Sir James George Frazer"，xlvii, in Sir James Frazer, *The Golden Bough*, 第二和第三版的简写本，Ed. Robert Frazer (New York: Oxford University Press, 1994)。

[2] 参见本书第 4 章关于次要信仰的讨论。

自己并不拥有这种信仰。（对比之下，偶像崇拜者是不可相信的："他们对你们就不顾戚谊，不重盟约"〔古兰经9:8〕——尽管《古兰经》现实地认为妥协是必要的。）[1] 当本地告密者讲述某一特殊图腾仪式的魔幻信仰时，英国人类学家必须相信他讲的是实话。土著必须真的相信在入教的死亡仪式中，他们的灵魂被抵押在图腾物中保存起来，即便土著有时似乎完全意识到他们在仪式中扮演了某种角色。维特根斯坦注意到弗雷泽对土著信仰的直接照搬使他未能领悟更加复杂的仪式和宗教观念的乐趣，这些仪式和宗教可能是嬉戏与严肃性的一种复杂综合。[2]

一件诱人的工作是把帝国主义的历史当作从偶像崇拜（征服和占领地域的帝国）到物崇拜（重商主义，航海帝国）到图腾崇拜（成熟的，也就是不列颠帝国的形式，综合了重商主义和领土扩张，贸易垄断和宗教传教的扩张）的序列来总结。帝国理论一般喜欢三重叙事——社会主义者吉奥瓦尼·阿里吉的热那亚/荷兰/不列颠"积累"和"领土扩张"是经典例子。[3] 人们感到偶像崇拜、物崇拜和图腾崇拜这三个概念隐约勾勒出词语及其应用的一个历史序列。偶像崇拜显然最早出现，可追溯到古希腊和希伯来的文本，其话语包含偶像破坏和偶像恐惧、法律、道德、民族身份和帝国命运（锡安山和应许之地的比喻后来成了现代尤其是新教帝国的核心意识形态）。对比之

1 见《古兰经》第九章（忏悔），第八节论述了不能与偶像崇拜者建立亲属或契约关系（对立于物崇拜的契约功能和图腾崇拜的氏族核心）。在这个问题上，《古兰经》的现实主义也是明显的：偶像崇拜者必须杀死，但如果他们忏悔也可以原谅他们（9:5）；如果他们来避难，就收留他们；如果你在圣寺附近与他们签约，你就要信守，只要偶像崇拜者不毁约。见南加州大学网页版《古兰经》；http://www.usc.edu/dept/MSA/quran/.
2 Ludwig Wittgenstein, *Remarks on Frazer's Golden Bough*, trans. A. C. Miles (Atlantic Highlands, NJ: Humanities Press, 1979), pp. 1-18.
3 Giovanni Arrighi, *The Long Twentieth Century* (New York: Verso, 1994).

下，物崇拜和图腾崇拜是作为一种殖民混杂语出现的现代词语（随同词语还有禁忌［taboo］、超自然力量［mana］、富豪［nabob］、被骗［bamboozled］、赃物［loot］）。如我所说，拜物是17世纪的"发现"或"发明"——世界上的一个新词儿、概念和形象。同样，图腾崇拜出现于19世纪北美的"荒野"边疆（美国大革命时期的加拿大），一个名叫约翰·朗格的英国皮毛商在备忘录里用了这个词儿，于是进入了英语语言。[1]

因此，偶像／拜物／图腾这个序列影射帝国坏物体的历史展开，循序从坏到被容忍到展出到收藏。也许这就是衡量现代帝国主义不断增强的力量的方法。根除偶像崇拜只有对没有把握控制殖民领土的帝国，或狂热地投身于宗教传教或热爱战争的帝国，才是有意义的。对比之下，物崇拜是商人的宗教。那是与魔鬼签署协议。图腾崇拜则是——而这才是问题，不是吗？这个术语在许多方面不同于另两个术语。其最明显的区别也许是（1）在人类学和比较宗教学中作为一个术语，指帝国的一个普遍因素，能够解开原始宗教和原始人的精神谜团。（2）在一种被削弱和模糊的"象征"意义上，土著人将其用作一种万能的流行肖像，即"图腾柱"和"图腾动物"，后来成为公共纪念碑、公司徽章、团队或俱乐部的吉祥物的原型（麋鹿、驼鹿、鹰、猛禽等）。"图腾崇拜"作为流行标语的最显眼的地方是它缺乏论战性：偶像崇拜和物崇拜都是谴责；图腾崇拜是对物体和物体选择的中性分类。

关于偶像／拜物／图腾的任何历史叙述都必须认识到它们的故事完全可能是另一种讲法。如在涂尔干的著述中，图腾崇拜是最早的现

[1] 关于约翰·朗格的讨论，见第8章。

象,而偶像崇拜和物崇拜则是后来的发展。[1]当然,这是一种不同的历史:社会学和人类学,而不是语文学。涂尔干并不在乎**图腾**一词的现代起源。他在乎的是它作为一个概念的应用,就用来解释宗教生活的基本形式。所以,尽管这三个术语隐含着历史的序列,我建议对此还是保持警惕,灵活处理。这三个术语的意义随语境的不同而变化。其真正的意义在于其既是历史序列的问题,也是逻辑结构的问题,正因如此,它们才能在同一个历史时刻作为关于坏物性之最适用的话语而共存。同一件物可以从不同角度同时采纳这三个名称。物崇拜常常与偶像崇拜形成对比,即给无价值物体赋予生命和价值的比较粗糙、更具物质主义意义的变体。如其理论的发明者人类学家安德鲁·麦科勒南所做的,图腾崇拜可以定义为"物崇拜外加异族通婚和母系遗传"。[2]这三种物体可以严格区分为三个不同范畴:神(偶像)、自然力(图腾)和艺术品(拜物)。在精神分析学的家族罗曼斯的框架内,偶像是父亲,或大他者;拜物是母亲的乳房,或小他者;而图腾则是兄弟姐妹或亲族。或者把这三个物体放在滑动的天平上,根据刻度来区别,这样,拜物就不过是图腾的微缩版(缺乏群体投资),而偶像则是一个膨胀的扩大版(坚持其极高的重要性和帝国的野心)。

不列颠帝国对这些坏物体的最明显使用是将其自身与坏的、旧的偶像帝国和现代天主教对手区别开来。弥尔顿的乐园是这一对比的开端。伊甸园是一座殖民"种植园",其中天真幼稚的土著在拉斐尔仁慈的监管下从事轻松的农业工作("美好的园艺劳动"[第四卷,第

[1] Emile Durkheim, *The Elementary Forms of Religious Life* [1912], trans. Karen E. Fields (New York: Free Press, 1995).
[2] Andrew McLennan, "The Worship of Animals and Plants", *Fortnightly Review*, vols. 6 and 7, 1869-1870; 转引自 Levi-Strauss, *Totemism*, p. 13.

328 行])。上著被告诫要有耐心和忠诚,不要去学超出其理解能力的被禁止的知识,尤其不要"被低劣敌人的某种似是而非之物"所误导。[1]最终,他们将获得解放,在天堂帝国里与天使平起平坐。与此同时,撒旦被描写为一个帝国航海家,"驶出好望角",路过莫桑比克,[2]嗅闻着乐园的香料和甜蜜的味道(第四卷,第160行)。他宣布他的动机是获得新奴隶,"通过征服这个新世界/以更大的复仇获得荣誉和帝国"(第四卷,第390—91行)。但他的渴求也有宗教维度。他是反基督徒,统治恶魔的世界,这些恶魔将扮演异教偶像的历史角色(巴力,别卜西,阿什脱雷思,莫洛克,玛门,彼勒等等;见第一卷)。撒旦本人是"第一个神偷",爬进了上帝的皱褶之中,"为了钱而爬进了教会"。简而言之,撒旦是对手天主教帝国的精神领袖,他奴役其殖民庶民,通过鼓励他们信奉偶像崇拜的宗教而维持其野蛮状态。如威廉·博斯曼在《几内亚描述》)(1704)中所说,"如果能够把黑人皈依基督教,罗马天主教可能比我们更成功,因为他们已经在几个细节方面达成一致了,尤其是荒谬的仪式。"[3]不必说,从新教的观点看,那些仪式实际上与异教偶像崇拜无所区别。

在这一点上,图腾崇拜可以看作帝国根据殖民战争和皮毛贸易的所需而做出的妥协。约翰·朗格1791年把图腾崇拜一词和概念带回英国,与齐佩瓦族印第安人并肩作战抵制北美殖民者长达20年。他已经"变成土著"了,成为图腾兄弟,胸前纹有他的图腾动物像。作为皮毛贸易商,他感兴趣的是保护加拿大的荒野,以便进行持续的猎捕,

[1] John Milton, *Paradise Lost*[1667], ed. William G. Madsen(New York: Modern Library, 1969). 注意撒旦为了吹捧夏娃而称她为"皇后"(第六卷,第626行)。

[2] Gilman, "Madagascar on My Mind".

[3] 博斯曼著作的摘录集于: Modern Mythology: 1680-1860, ed. Burton Feldman and Robert D. Richardson(Bloomington: Indiana University Press, 1972), p. 46.

反对美洲殖民者的突破式定居、推行杰佛逊式农业和印第安人移居的政策。[1]图腾崇拜标志着他者的坏物体被帝国征服者采用的时刻,当异族通婚、外族通婚和殖民交换的可能性——实际上是必然性——在身体层面上可以想象的时候。它也标志着他者的坏物体,以及支撑它的整个文化已经如此岌岌可危和软弱,以至于从偶像破坏厌恶的物体变成展出诱惑和伤感的物体的时候。

化石

如果偶像、拜物和图腾是帝国主义的坏物体,那么,我们就需要自问**帝国**的坏物体是什么,我们现在居住的非物质化的、全球化的虚拟世界的坏物体是什么。我的回答很简单:是化石,理解为绝迹生命的物质形象。不同于偶像、拜物和图腾,化石被视为纯粹客观的,纯粹的天然物体,没有受到人类艺术或幻想的污染。化石因此也更比拜物、偶像和图腾具有根本的他者性,它们象征着自然史失去的非人类世界和深度的地质时间。它们也象征着一种根本的死亡形式,超越了任何帝国征服者所实施的大规模屠杀。它们象征着物种死亡,有生命物的总体消失。

同时,化石亦非全然的他者,而是现代科学和客观理性的创造。化石是**我们的**物。原始社会从不明白化石作为科学对象的真正意味。他们视之为禁忌物体,或自然的异物。这种情况从原始社会直接持续到欧洲启蒙运动,直到18世纪90年代,当居维叶整理了运到巴黎的帝国收集的、作为比利时征服者之硕果的化石时,化石的现代意义才得以揭示出来。构想化石的并不是法国天主教的偶像崇拜,而是笛卡

[1] 关于朗格和图腾崇拜的出现的讨论,见第8章。

尔的理性和关于活的有机物的机械论。19世纪成熟的帝国主义及其全球扩张和关于活的有机物的档案是发现化石作为绝迹生命形式之遗骸的先决条件。

与所有其他坏物体一样,化石激发矛盾反应。其罕见性使其成为迷恋的对象。其与绝迹的关联必然使其成为庄严、甚或忧郁的形象,极像帝国文明的遗物所提供的悲悼性物体的教训。这在恐龙崇拜中尤其明显。恐龙占据了大帝国城市的自然史博物馆,仍然被描写为曾经统治整个世界的"帝国"动物。[1] 此外,恐龙作为物的教训已经成为我们时代流行的陈词滥调。创新和过时的循环是技术进步和资本发展的特点,曾经闭锁在达尔文适者生存斗争中的巨大的新的联合身体的出现,想象的无能为力,如理论家弗雷德里克·詹姆逊所说,资本主义的终结作为比较合理的结局而非人类物种的消亡——所有这些加在一起构成了同一个观念复合体,使化石成了我们时代的坏物体。我们现在处在一个世界秩序的入口,这个世界秩序可能会威胁到每一个人的生存,我们似乎创造了莫洛克式的母体,它要求人类整个物种的牺牲。如果乔舒亚·雷诺兹是正确的,艺术只能做的就是步帝国的后尘,贪恋新皇帝的宫殿。如果布莱克是正确的,那么,艺术和科学就处在一个更加复杂的位置。一方面,它们制造了一切统治和剥削的技术,提供了使这个过程看起来自然而必然的意识形态,这是新型帝国所依赖的。另一方面,它们也提供了预言般的视野,让我们看到在到达那里之前我们正走向哪里:像旧的偶像,它们带领我们走向可能的和或然的未来。如何解开这些缠结的目标,如何改造我们的物体和我们自

[1] 关于恐龙作为帝国肖像和现代图腾的比较充实的讨论,见 W. J. T Mitchell, *The Last Dinosaur Book: The Life and Times of a Cultural Icon*(Chicago: University of Chicago Press, 1990).

己，这是我们时代的艺术——和帝国——的重要任务。

什么是"我们的时代？""9·11"后的恐怖主义和新型法西斯主义的世界吗？是从塔利班到美国帝国主义的世界吗？这是后现代主义的时代，或者（如哲学家-人类学家布鲁诺·拉图尔所论证的），是一个可能从未存在过的现代主义的时代吗？这是一个由新媒介和新技术所定义的时代，用"生命控制复制"取代瓦尔特·本雅明的"机械复制"的时代吗？是马歇尔·麦克卢汉的"网的世界"取代了机器与有机体之间差异分明的时代吗？这是世界上的新物体生产新的客观主义哲学、旧的生机论和万物有灵论似乎（像化石形成一样）获得了新的生命的时代吗？

下章中，我想要继续探索被赋予生命的形象-物体，将其置于可以回溯到18和19世纪的更大的历史视角之中，那是启蒙运动和浪漫主义的时期，现代主义之前的时期，如艺术史学家T. J. 克拉克所说，那个时期如此遥远以至于需要用考古学来重新挖掘。但我的基本目的不是提供一个全景浏览，而是给一个特殊的历史时刻拍个快照，那就是18世纪90年代的欧洲，那时，两个新型物体进入这个世界，改变了世界进程中的整个物理现实。

8

浪漫主义与物之生命

 本章原本是2000年9月北美浪漫主义研究协会年会的主题报告。[1] 年会的题目《浪漫主义与自然界》暗示对物质文化、物体性和物性的流行兴趣，这些问题（如以往一样）渗透文学和文化史的各个经典时代。然而，浪漫主义成为近来对英国文学史的重构中的一个主攻时期。一边是扩张的"漫长的18世纪"，另一边是维多利亚和一开始就贪婪的现代主义时期，被挤在中间的浪漫主义像是史上文学特质中的一个濒危物种，现代语言协会年度职务空缺报告证实了这一点。[2] 这种历史的挤压又由于文化批评家和史学家持续的习惯而雪上加霜，他们常常不假思索地把情感主义、伤感主义和理想主义视为"纯粹浪漫"的现象，被倔犟的现代主义和觉醒的后现代主义终结了。我的论文在当时具有

1 本章最早以"物"为题，刊于比尔·布朗主编《批评探索》专号：*Critical Inquiry* 27, no.1（Fall 2001）：167-184. Copyright © 2001 by The University of Chicago. 版权所有。特别感谢组织这次年会的 Mark Lussier。同时感谢 Bill Brown, James Chandler, Arnold Davidson, Marilyn Gaull, 和 Françoise Meltzer, 关于本章讨论的问题，他们提出了无数宝贵的建议。

2 William Galperin and Susan Wolfson, "The Romantic Period", *Romantic Circles*, April 30, 2000, http://www.rc.umd.edu/features/crisis/crisis.html.

双重意义：把浪漫主义与一些学科新兴的对"物"的兴趣联系起来，同时把那种兴趣的谱系追溯到浪漫主义的核心，即对相当特殊和相当重要的"物性"的概念和形象的历史性发现。

与此同时，我把这篇文章构想为本书探讨的一部分，即被赋予生命的物体/形象/物的问题，尤其是根植于欲望和渴望的生命形式。因此，本章的立论是要把所提出的问题——图像何求？——放入一个历史时期，在那个历史时期中，现代性和启蒙运动首次在生命科学的革命中相遇，并在我们的时代到达危机点。浪漫主义不仅是欲望的时代（感情、感觉和激情），也是生机论、有机论和万物有灵论首次向物质世界的机械模式提出重大挑战的时代。也是在这个历史时刻，形象、想象力和想象界的问题也成为认识论和美学的一个不可逃避的问题。因此，对形象之生命和图像之欲望的任何历史性探讨都似乎不得不在此驻足。

与浪漫主义的物质接触

在文化理论中，浪漫主义研究始终是当代问题的风向标，这部分因为通向现代性的条条大路似乎都可以回归浪漫主义时期，部分因为浪漫主义似乎始终不止是一个文化史时期，其本质和重要性要求富有激情的投入和持续的争论。"做"一个浪漫主义者，以浪漫主义文学或文化研究为职业，所引出的似乎不只是"做"一个研究18世纪的学者，甚或做一个较普遍意义上的文学史学家。

文化研究中的对话近年来已经转向物质文化、物体性和自然物。因此，毫不奇怪，这些问题已经渗透到19世纪初，"浪漫主义与自然界"的关系也便提到议事日程上来。当然，过去人们讨论的问题是"浪漫主义与精神"（或心智、心理、理想、非物质、形而上学）。我

们会引用布莱克的"只有精神的物才是真实的",以及华兹华斯关于心智和精神的蒸发的狂喜。但是,如果条条大路通向浪漫主义,那么,它们也必然携带着我们现在所关心的行囊——后殖民性、性别、种族、技术和现在的"自然"。

究竟何为"自然"?是物质的身体吗?还是较一般意义上的自然的、物质的世界,自然科学、尤其是物理学(而非生物学)的对象?自然领域,华兹华斯所说的"岩、石、树"的非人类领域,包括大地、海洋、天空、星球等其他领域?把"自然界"作为浪漫主义的一个主题的修辞或理论意义何在?这是否暗示一种新的唯物主义,是对唯心主义和黑格尔的又一次颠覆?这是否反映了当代批评中时髦的"身体重要",如果是,那么,这是自然的身体还是文化的身体?一个虚拟的技术身体,一个性别的、激化的、欲望的身体?或一个没有器官的身体?在关于自然和文化的无休止的争论中,对自然界的祈求把我们置于何处,自然科学还是人文科学?这是否重演了旧的浪漫主义对自然与物质的划分,即有机的活的物质与惰性的、已死的或机械的物质之间的划分?

对浪漫主义者的最大诱惑就是认为我们"与浪漫主义的物质接触"这一举动本身就是一大成就。我们已经濒于下列危险的边缘,即认为向自然界的转向似乎就是倔犟的现实主义之举,就是在政治上接触具体事实,即顽固的物本身的进步之举,就是从旧的"浪漫主义理想主义"的逃离。当然,我们越是紧密地观察浪漫主义和自然界,就越是难以维持这样一种幻觉。自然是一个完全形而上的概念;具体(如黑格尔指出的)是我们拥有的最抽象的概念;身体是精神实体,是幻想的建构;物体只有与思考的、说话的主体关联起来才有意义;物是短暂的、多元稳定的现象;而物质,如我们从古代唯物主义者那里

所知，是"抒情的内容"，更近似于彗星、流星和电子风暴，而非坚实统一的块体。[1]

物的生命

因此，"与浪漫主义的物质接触"如果不同时形而上地接触就绝对毫无进展。如果我们看一看我们时代的物质的雕像就一清二楚了。我们生活在文化史上的一个奇怪的时刻，最极端的物质身体性和极端的暴力都是由虚拟的、无身体的表演者实施的。如凯瑟琳·海勒斯所表明的，今天天上和地下的物，尤其是活物，比物理神学、自然哲学和浪漫主义理想主义所梦想的还要多。[2] 我想用"生物控制复制"的时代来命名生物工程学与信息科学之间的连结，这使得在真实世界中从点滴数据和惰性物质中生产身体有机体成为可能。[3] 瓦尔特·本雅明的"机械复制"，即基于组装线和机器人、照片、电影序列等典范形象的文化和技术生产范式，现已被克隆和电子人等无法预测的、可采用的机制所取代。过去机械与有机之间的对立已经失去了意义，或在《终结者2》这样的电影中重演，只是为了表明"老一代"终结者使用的绳索、装置、滑轮和摩托车与新一代的活的、液体金属之间的区别。

因此，我们时代的口号不是"物的瓦解"而是"物的复活"。现代主义者据结构坍塌而产生的焦虑已经被结构毫无控制的发展而产生的恐慌所取代，而这些发展均有其自己的生命——癌症、病毒和蠕

[1] 关于"诗歌内容"和物质图像的详尽卓越的讨论，见 Daniel Tiffany's *Toy Medium* (Berkeley and Los Angeles: University of California Press, 1999)。

[2] 见 Katherine Hayles, "Simulating Narratives: What Virtual Creatures Can Teach Us", *Critical Inquiry* 26, no. 1 (Autumn 1999) : 1-26.

[3] 见第 15 章。

虫，它们既能残害电子网络和权力结构，也能残害物理身体。[1] 急于破解生命之谜的预兆重复了人人熟悉的浪漫主义的一个转义，如我们在弗兰肯斯坦的叙事与其当代后裔《侏罗纪公园》之间所看到的共鸣。这两个故事都围绕对死亡的傲慢征服和新的活物的生产，它们都有毁灭其创造者的危险。区别在于弗兰肯斯坦的怪物是人，是由刚刚失去的身体即刚从墓地拾来的尸骨制造的。我们当代的怪物恐龙是非人，只被欲望所驱使的巨兽，而且是从不仅久已死亡、绝对惰性、石化和风化的物质中复活的。从化石中幸存的并不是原始机体组织的身体残骸，而是形象或印象，纯粹的形式踪迹，其中原体的每一个原子和粒子都已变成石头。这似乎像是依据当代生物控制论换取可信性的叙事，但我认为，这也是可以在浪漫主义时期找到根据的一个故事。

在浪漫主义文学中，"物的生命"有时被错误地描写为未被掺杂他物的庆祝，如华兹华斯称赞"那被福佑的血"，其中，"由于深切的和谐和欢乐的力量而变得冷静的眼睛"看到了"物的生命"。[2] 进一步细读这几行人们称颂不已的诗就会发现这个认知中含有自然身体之死的意味：

> 直到我们这躯壳中止了呼吸，甚至我们的血液也暂停流动，我们的身体入睡了，我们变成一个活的灵魂。（王佐良译）

当布莱克提出"什么是物质世界，它死了吗？"这个问题时，答

1　2003 年 8 月 15 日北美大停电的最恰当描述不是机械电力故障，而是权力结构的"免疫系统"的瘫痪和过度反应。见 Steven Strogatz, "How the Blackout Came to Life", *New York Times*, August 25, 2003, A21.

2　William Wordsworth, "Lines Composed a Few Miles above Tintern Abbey," in *Selected Poems and Prefaces*, ed. Jack Stillinger (Boston: Houghton Mifflin, 1965), II, pp. 47-49, pp. 43-46, p. 109.

案来自一个精灵，他（微醉时）许诺展示一个"全都活着的/世界，每一粒灰尘都呼出快乐。"[1]然而，精灵继而把物质的生命描写为响彻"蜻蜓雷声"的一场暴风雨，瘟疫和嚎叫的恐怖，把"被吞噬的和吞噬的"元素唤醒，而人类历史，欧洲的"1800年"的历史，像一场梦在被强暴的无名的影子般的女性心中掠过。浪漫主义的万物有灵论和生机论并不是没有混杂的肯定，而是复杂的、矛盾的编织，其中有童话和反讽，神话般的出神和焦虑，也有欢乐和悲伤。尤里曾石头般的睡眠也许是可取的——等同于！——生命形式的痛苦和恐惧。华兹华斯诗中死去的露西"与岩石树木一起随地球的白昼滚动"，懂得了这一点又会带来什么安慰呢？或者，他对她生命力的自满的肯定只能用一次"睡眠"来表达，那睡眠像墓碑一样闭锁了诗人的精神，让他看到她像"一个不能感觉的物，触动地球的年轮"吗？[2]

对"物性"——对物质性、身体性、物体性——的这种新的、强化的感知究竟是什么？福柯在《词与物》中给出一个答案。如果"物"在浪漫主义时期焕发了新生，如果生物学作为前沿科学取代了物理学，如果古老的万物有灵论和生机论的新形式似乎在每一方面都脱颖而出，那是因为历史本身抛弃"人"而进入了非人的世界，自然物的世界。我们通常所假设的情况是其反面。如福柯所说：

> 我们通常倾向于相信，主要由于政治和社会原因，19世纪密切地关注人类历史。……根据这个观点，经济学，文学史和语

[1] William Blake, Europe: A Prophecy (1794), plate iii, in *The Poetry and Prose of William Blake*, ed. David Erdman (Garden City, N.Y.: Doubleday, 1965), p. 59.

[2] William Blake, "A Slumber Did My Spirit Seal", in *Selected Poems and Prefaces*, II. pp. 7-8, pp. 3-4, p.115.

法学，甚至生物的进化都仅仅是……首先在人身上揭示出来的一种历史性扩散的结果。而事实恰恰相反。物首先接收了一种属于它们的历史性，把它们从连续的空间中解放出来，这个空间把强加给人的相同的年代顺序强加给物。于是，人发现被剥夺了构成其历史的最显在的内容。……人类不再有什么历史了。[1]

发生最大历史动荡的时代，大规模政治、历史和文化变革的时代，"历史"本身的发明的时代，如黑格尔所坚持认为的，也是"历史终结"的时代，这句浪漫主义的口号在我们自己的时代发出了冷战结束时的回声。[2]

生物学再次成为科学的前沿；新的非人的生命形式到处出现；新的自然物的历史也似乎开始抬头。克隆羊、自行复制的机器人和西伯利亚猛犸的冷冻的DNA都成了首条新闻，绝迹怪物的死而复活的形象充斥着电影景观的世界。浪漫主义时期"物的生命"何以有助于阐明这些形象呢？

海狸和猛犸

考虑一下18世纪90年代来到欧洲的两种自然物——事实上是两种动物。一个是猛犸，1795年居维叶在巴黎将其重建以展示他提出的新化石理论，这种理论把化石从自然的怪异物或纯粹的新奇之物转变成绝迹生命的踪迹，使其成为地球历史上一系列灾难性进化的证据。[3]

[1] Michel Foucault, *The Order of Things: An Archaeology of Human Knowledge* (New York: Vintage Books, 1973) , p. 368.

[2] Francis Fukuyama, *The End of History and the Last Man* (New York: Free Press, 1992) .

[3] Martin J. S. Rudwick, *Georges Cuvier, Fossil Bones, and Geological Catastrophe* (Chicago: University of Chicago Press, 1997) .

另一个是海狸。它1790年来到伦敦,一个叫约翰·朗格的人,行走于加拿大五个印第安部族中的一个皮毛商人,把它纹在胸前。朗格曾经被接受为齐普瓦部落武士,用现在的话说是印第安部落的军事顾问,他们站在英国人一边与美国殖民地打仗。朗格极少的传记研究必然会提出这样的问题:他参加袭击时是否杀死或活剥过美国公民或士兵的头皮?[1]但朗格本人关于他参与暴力事件的问题却保持沉默。他描述了三天的入门仪式中受到的剧烈折磨时却是最令人信服的。

> 他经历了下列活动。后背被展开后,族长用一根尖尖的棍子画了一个他想画的图,蘸了蘸融化火药的水;之后,用十根固定在小木框里的蘸了朱砂的针,刺出已经画好的部分,在较粗的轮廓上把打火石刺进肉里。在空地儿,也就是没有用朱砂标识的地方,用火药擦,显出红绿的颜色,再用火烧焦伤口以防腐烂。[2]

朗格给刺在身上的动物起名叫"图腾",来自奥吉布瓦族语,通常译作"我的一个亲属",与动物、植物、有时还有矿物的"监护精灵"有关,因此也与命运、身份和群体有关。

用福柯的话说,巴黎展出的猛犸和约翰·朗格胸前的海狸是"可见的动物形式"。它们是世界上的真实物体,但它们也是形象和语言表达。朗格的"图腾"在英语中是个新词儿,很快就在朗格回忆录的

[1] 罗德岛普罗维登斯的约翰·卡特·布朗图书馆藏的朗格回忆录包括老乔治·科尔曼手写的一张字条,抱怨说"这本书最好不要出版,因为它给英国民族增加了耻辱,伤害了我们的性格,它表明我们既不像基督徒,也不像加拿大普通的诚实人。"(*A Catalogue of Books Relating to North and South America in the Library of John Carter Brown*[Providence 1871], vol. 2, pt 2)。

[2] *John Long's Voyages and Travels in the Years 1768-1788*, ed. Milo Milton Quaife(Chicago: Lakeside Press, 1922), p. 64.

法文和德文版中流传开来。[1] 当然，关于这个词的较长记录都是传奇。到19世纪中叶，它已经成为早期人类学和比较宗教学研究常用的一个词。它旅行到澳大利亚和南非，人们在那里发现了土著人中最纯粹的图腾崇拜。在涂尔干和弗洛伊德的著作中，它成为一个关键词，不仅用以解释原始宗教，而且也用来说明社会学和心理学的基础。它成为列维-斯特劳斯偏执式批判的靶子，与太平洋西北岸印第安人所谓的图腾柱子一起进入大众意识。其普通用法常常与物崇拜和偶像崇拜混淆，或被等同于万物有灵论和自然崇拜。[2]

如果朗格通过来自新世界的一个新词儿而把新的物体带到了这个世界，那么，居维叶就用了一个旧的词-象-意复合体，即化石，并赋予其一个新的革命的意义。福柯再明确不过地说："总有一天，到18世纪末，居维叶将推倒博物馆的玻璃坛子，打开它们，切开古典时代在其中保留的所有那些可见的动物形式。"[3] 在这场认识革命中，自然史第一次成为真正的历史，打开了华兹华斯可能会说的要比人类历史大得不可想象的"时间的鸿沟"。我们可以就居维叶的化石理论进行无休止的探讨，将其作为被地质革命扫除的一种生命形式的踪迹，而

[1] 虽然无法追溯朗格回忆录的销量，但该书似乎流传很广。皇家艺术科学院主席约瑟夫·班克斯位于订书单之首。《月评》给以好评（Monthly Review, June 1792, pp. 129-137），并被译成法语（1794,1810）和德语（1791, 1792）。见 Quaife, "Historical Introduction", *John Long's Voyages and Travels*, xvii-xviii. 该词及其概念在18世纪90年代与19世纪50年代之间命运如何，仍然是思想史上缺失的一页，将是一个迷人的话题。对这个话题的探讨将涉及这个北美印第安人的词儿何以与波利尼西亚的mana（魔法）和tapu（禁忌）一起出现，安德鲁·麦科勒南和E. B. 泰勒在19世纪后半叶将其固定在一起，用于比较宗教和民族志的研究之中。在此感谢芝加哥大学人类学系的雷蒙德·福格尔森与我分享了他尚未出版的朗格回忆录。

[2] Emile Durkheim, *The Elementary Forms of Religious Life* [1912], trans. Karen Fields (New York: Free Press, 1995); Freud, *Totem and Taboo*, in *The Standard Edition of the Complete Psychological Works of Sigmund Freud*, trans. James Strachey, 24 vols. (London: Hogarth Press, 1953-1974), and Claude Levi-Strauss, *Totemism*, trans. Rodney Needham (Boston: Beacon Press, 1963).

[3] Foucault, *The Order of Things*, pp. 137-138.

这场地质革命又是对法国革命的回应。或者，认为那场革命本身就是新的自然史的产物。[1] 无论如何，化石的新意义很快就成为人类历史和自然史的隐喻，尤其是法国大革命留下的人类残骸。英国小说家爱德华·布尔沃-立顿在巴黎的一些街区发现了"旧政权的石化立顿残骸"，把一个上了年岁的英国准男爵说成是"在法国风俗的浪潮荡涤古老习惯之前目睹英国奇迹的一块化石"[2]。简而言之，"化石论"是革新自然史和归化人类革命史的一个方法。在这个隐喻之下，政治革命越来越不被看作革命动力和控制，而是非人性的、非个人化的力量的产物，身体之物的生命在灾难性的动荡中变得不可控制了。

可见的动物形式

> 两个事件的同时发生是一个历史事实，这与其接续一样重要。
>
> ——福柯[3]

化石与图腾这两个现象之间是什么关系？福柯在《词与物》中把化石视为知识转型史的核心。化石是这种新的独立于人类事务和人

1 我认为，揭露这场争论的徒劳无益乃是福柯对历史研究的最大贡献之一。我在此的目的是要描写而非解释化石何以变为了新的认知系统和知识关系的核心。关于这种非因果性历史变化的讨论，见 Arnold Davidson's "Structures and Strategies of Discourse: Remarks Towards a History of Foucault's Philology of Language", introduction to Davidson, ed., *Foucault and His Interlocutors* (Chicago: University of Chicago Press, 1997), pp. 1-17; and Paul Veyne 集于此书的重要文章,"Foucault Revolutionizes History", pp. 146-182.
2 Edward Bulwer-Lytton, *Pelham; Or, the Adventures of a Gentleman* (London: 1828), p. 186, p. 273.
3 Michel Foucault, "Sur les Façons d'écrire l'histoire", in *Dits et écrits*, 1:586-87; 转引自 *Foucault and His Interlocutors*, ed. Arnold Davidson (Chicago: University of Chicago Press, 1997), p. 10.

类历史的"物之历史性"的主要例子。但对另一个新的自然物体图腾他却保持沉默。这当然是因为图腾崇拜的出现极不引人注目,在一个名不见经传的英国人的回忆录里和人类学家的脚注里出现。对比之下,居维叶提出的化石概念则是一个革命性突破,轰动了国际学界。

然而,18世纪90年代却怪异地适合于这两个概念的出现,使二者产生了共鸣,体现在其内在逻辑上,也体现在后续知识史的职业生涯中。化石和图腾都是"可见的动物形式",自然物的形象,寄寓在艺术品与自然之间的边界上。化石是最好的"自然符号",通过石化而在石头上留下的印记。然而,把化石看作图像或符号要求人眼能在石头母体中识别出形象和有机物。甚至像黑格尔这样的铁杆反进化论者也不得不说化石是可以阅读的形象。他的策略是否认化石

> 实际上曾经活过、然后死掉了。它们是死胎。……正是给器官造型的自然生成了有机体……使其成为已死的形状,一次又一次地具体化,仿佛艺术家用石头或在平面画布上再现人形。他没有杀人,烘干他们,把石料注入他们,或将他们挤压成石头……;他所做的就是根据他的观念借助工具进行生产,生产再现生活但本身又不是活着的生活:而自然却不需要任何中介地直接生产。[1]

图腾也占据了自然/文化的前沿:传统上图腾是手工图像,用木头、石头和皮制作的某一动物的肖像。常常也有植物或矿物物体。动

[1] *Hegel's Philosophy of Nature* (pt. 2 of *Encyclopedia of the Philosophical Sciences*, 1830), ed. A. V. Miller (Oxford: Clarendon Press, 1970), p. 293. 感谢罗伯特·皮品帮助我从黑格尔哲学和自然史中走了出来。

物本身也是图腾（尽管涂尔干坚持认为形象比它所再现的物更神圣）。[1]自然有机体不仅本身是实体，而且也是自然符号、活的形象的一个系统，是动物图像或动物书写、是一种自然语言，从古代的动物寓言集到 DNA 和新的生命之书，继续把宗教——动画——重新引进物及其形象。[2]

古生物学和人类学这两种古代生活的孪生科学，其核心的物理之物是在同一个年代里构想的：现代（有别于传统的康德式）人类学被理解为野性的科学，是生活在"自然状态"中的原始祖先的科学；古生物学，人类生活出现很久以前就存在的、即我们在周围看到的自然生命形式出现之前很久就存在的连续"自然状态"的科学。到 19 世纪末，化石和图腾将成为自然史博物馆展出的主要物体，尤其是在北美。古代生命和所谓的原始生命将成为这些机制的生物和文化两翼。

化石和图腾是进入深度时间和梦幻时间的窗口，也是进入人类童年和人类居住的这个星球的最早阶段的窗口。化石论是现代化的自然史，其基础是比较解剖学、物种身份观念和动物生理学的机械模式。[3]图腾崇拜是**原始的**自然史，是人类学家现在所称的种族动物学和种族

1 "我们得出的了不起的结论，那就是，图腾物的形象**比图腾物本身还要神圣**"（Durkheim, *Elementary Forms of Religious Life*, p. 133; 黑体为涂尔干所加）。这的确是因为图腾动物的形象，与化石的样本一样，是个体的物种存在得以"具化"的场所，并被表现为一种具体的普遍。

2 DNA 革命并未像人们所认为的那样彻底地把活有机体的概念世俗化。罗伯特·波洛克，詹姆斯·华森的合作者，发现位于圣书核心的圣城的形象是细胞的理想隐喻："一个细胞不仅仅是一种化合汤，而是一座分子城，批评信息从其核心流淌出来，那是金·大卫的耶路撒冷的分子版。那座围着城墙的城……中央有座大庙，庙的中央放着一本书"（Robert Pollack, *Signs of Life: The Language and Meanings of DNA* [Boston; Houghton Mifflin, 1994], p. 18）。

3 见 Rudwick, *Georges Cuvier, Fossil Bones, and Geological Catastrophe*, 论述了居维叶所坚持的解剖学的机械模式："他坚决依赖地图，把他的有机论观念解释为……具有统一功能的'动物机器'。"（15）

植物学,即魔幻故事与民间智慧的结合。[1]化石是已经消失的生命形式和一个已经消失的世界的踪迹;图腾是一种正在消失的、濒危的生命的形象,一个正在消失的世界的踪迹,这个世界恰好是在将化石作为绝迹生命之踪迹概念的那种现代文明发展之前开始消失的。如果化石证明"第一自然"完全与人类文化无关,那么,图腾就证明了我们可以称之为的一种"第一第二自然",更接近于自然而非我们的现代世界的一种文化状态。化石和图腾都是自然的形象,表达人与非人之物质世界的关系,一个由"动物、植物和矿物"构成的物质的世界。根据居维叶,不存在人的化石,而图腾几乎从来不是人的形象,但却必然来自自然界,这一特征使它们区别于偶像和拜物之拟人倾向。

作为化石的图腾,作为图腾的化石

在一种非常真实(即便隐喻)的意义上,图腾是化石,化石具有成为图腾的潜能。弗洛伊德在《图腾与禁忌》中展示了第一种可能。他开宗明义,指出"禁忌仍然在我们中间",还说"在心理性质上与康德的'范畴律'并非不同,以一种强制的方式运作,拒绝任何意识动机……相反,图腾崇拜相异于我们当代的感觉——久已被作为事实而抛弃的、被新的形式所取代的一种宗教-社会体制。它只在今天的文明民族的宗教、风俗和习惯中留下些微踪迹。"[2]弗洛伊德继续说,自然史与文化史之间的平行在世界上的一个地方保持下来,那就是图腾崇拜得以幸存的地方:"人类学家描写为最落后的最痛苦的野人居住

1 见 Scott Atran, *The Cognitive Foundations of Natural History*(Cambridge: Cambridge University Press, 1992),关于民间分类学和种族生物学,见我的文章, W. J. T. Mitchell, *The Last Dinosaur Book: The Life and Times of a Cultural Icon*(Chicago: University of Chicago Press, 1998)。

2 Sigmund Freud, *Totem and Taboo*(1913), trans. James Strachey(New York: W. W. Norton, 1950)。

的部落，澳大利亚的土著人，最年轻的大陆，我们仍然可以观察那里的动植物，古代的、在别处早已消亡的动植物"（1）。澳大利亚是活化石之地，那里并存着图腾和"古代"的生命形式。现代人类学的创始人 E. B. 泰勒以其"幸存理论"创建了"社会进化"论的基础，保存了《人类学词典》所说的作为"活的文化化石"的"文化的过时的或古代的面相"。[1]

另一方面，化石变成图腾，一旦它们逃离（而且必然逃离）科学分类，成为公共展览和大众神话之时，就必然成为化石。我在《最后的恐龙书》中追溯了这一过程，探讨了美洲猛犸或乳齿象如何在杰佛逊时代成为了民族偶像，以及恐龙作为不列颠帝国的图腾在 19 世纪的出现，并作为美国现代性的图腾在 20 世纪的出现。[2] 化石，以其灾难性灭绝、过时和技术现代性等内涵，标志着现代帝国主义"坏物"的特征。[3]

仅就图腾与化石之间的无数平行和类比，人们或许要问，它们何以从未建立隐喻的、尤其是历史的关系？这主要是生物学与人类学之间的分野造成的，也即自然博物馆里的"自然"一翼和"文化"一翼。化石和图腾不能在这些学科框架内相互比较；它们在话语上不是互补的。一个是绝迹动物的踪迹，用现代科学方法重构的一种形象。另一个是活的动物的形象，如在前现代和魔幻仪式上所建构的。比较化石

[1] Thomas Barfield, "Edward Burnett Tylor", in *The Dictionary of Anthropology*, ed. Barfield（Oxford: Blackwell, 1997）, p. 478.
[2] 显然，化石骨对前现代和古代文化已经具有了图腾意义。杰佛逊收集了特拉华印第安人中流行的乳齿象的传说，后来的种族志学家注意到苏族印第安人的地下怪物传说可能就是基于人的化石骨。安德里安·马耶尔的新著 *First Fossil Hunters*（Princeton, NJ: Princeton University Press, 2000）指出，希腊和罗马的格里芬形象和关于原始巨人和怪物的传奇式战争都非常可能是依据在土耳其和小亚细亚发现的大化石骨编写的。
[3] 见本书第 7 章。

和图腾就等于破坏科学与迷信之间的区别，违背了把不同种类的物与话语类型相混淆的禁忌。

然而，公开展览的化石与图腾形象之间的相近性，尤其是在纽约、华盛顿特区、匹兹堡、芝加哥和多伦多等地的北美自然史博物馆中，这些形象不可避免地构成了换喻（即便不是隐喻）关系。也许最富戏剧性的是芝加哥田野博物馆的中央大厅，其中展出的最显眼的物就是来自太平洋西北的夸扣特尔图腾柱和一条叫苏的暴龙。[1]化石和图腾在北美是自然史博物馆中并存和相互招呼，即便尚未承认其血缘关系。这些制度的浪漫主义和北美谱系使其在北美浪漫主义研究协会上的相遇越发适宜了。

浪漫主义形象与辩证之物

所有这些加在一起对浪漫主义及其遗产究竟意味着什么？当然，在某种意义上，我不过是重温浪漫主义研究中一个陈旧和熟悉的领域，思想史家亚瑟·洛夫乔伊早就将其命名为"有机论"和"原始主义"。[2]化石和图腾都是具体的例证，用以例示非常宽泛概念的物理的、微不足道的细节。它们每一个都是"有机的"和"原始的"，从自然和文化的不同角度为探视遥远的过去和物质之物的当下投上一瞥。你或许会问：聚焦于如此细微的物体范例会得到什么益处呢？

当然，我们希望那种具体性和特殊性将是自身增值的源泉。马克思对思想史的重要贡献，在我看来，就是他坚持追溯他所说的"概念

[1] 当苏在田野博物馆大厅里引起人们的注意之前，"她"的前任是给人印象颇深的腕龙，现在它正在阿哈尔机场刮擦美联航航站楼的天棚呢。

[2] Arthur Lovejoy's classic essay, "On the Discrimination of Romanticisms", in PMLA 39, no. 2（1924）, pp. 229-253.

的具体性",直至其实践和历史环境的源头(我在《图像学》中详尽探讨过)。[1]但他的这一行动并未把形而上学的源头固定在物质之物中,而是追溯物体的辩证运动,其在人类历史上的变换的位置和意义。商品拜物的理论进而拒绝把商品或其人类学同类"拜物"简约为偶像破坏的批判,否定或破坏"物的生命"。马克思没有像尼采那样采纳直接打碎精神、部落或市场之偶像的策略。相反,他用自己批判语言的音叉"震响"偶像,让它们说话和产生共鸣以便暴露其空洞,如他曾经让商品谈论他自己的生活。[2]

图腾和化石作为物质之物体的具体性不过是半个故事而已。另一半是抽象的、形而上的和想象的,这些物体的生命不仅是真实的,而且作为词语在古生物学和人类学(及其他学科)的新话语中,在新的普通表达和诗学转义中流通。但称它们为转义就已经把它们与那个奇怪的诱惑者,即形象,联系起来了,那个把浪漫主义诗学妖魔化的形象。浪漫主义偏执式地围绕形象的观念流通,被理解为文学表达的缘起和终点,从柯勒律治的"诗歌想象的活的抽离"到布莱克的图像形象,鼓励我们作为"朋友和伙伴"进入它们的胸膛。

在其经典散文《浪漫主义形象的意图结构》中,保罗·德·曼开篇就毫无争议地宣称形象和想象(与隐喻和比喻一道)前所未有地占据了浪漫主义诗学的核心,而这又伴随着一种新的对自然的聚焦:"一种丰富的形象与同样丰富的自然物体的量相偶合,想象的主题松散地与自然的主题联系起来,这就是作为浪漫主义诗学之特征的根本

1 W. J. T. Mitchell, *Iconology: Image, Text, Ideology* (Chicago: University of Chicago Press, 1986), chap.6.
2 Friedrich Nietzsche, *The Twilight of the Idols* (1888; London: Penguin Books, 1990):"至于偶像的发声,这次它们不是时代的偶像,而是这里用锤子如同用音叉打击的**永恒的偶像**"。(32)

含混性。"[1]为什么这是含混？用德·曼的话说，这为什么构成了"两个极端之间的张力"？而不是两个领域之间的自然相合，即精神与世界、形象与自然物体之间的相合呢？德·曼的回答是，语言本身使得诗歌、甚至想象不能使用"自然形象"，因此把浪漫主义诗歌谴责为"对物的怀旧"的表达。"谈及物质与意识'和平相处'的批评家们"，他论证说，"没有看到二者间的关系是建立在语言媒介之内的，这表明它在现实中并不存在"（8）。

我始终认为这个解释的问题在于：语言因浪漫主义的忧郁的意识而受到太多的谴责和太多的归咎。如果这样的语言是造成浪漫主义忧郁的原因，那么，德·曼所描写的那种奇怪的矛盾情感就将是所有诗歌的条件，而非仅仅是18世纪末19世纪初欧洲和英国所特有的。德·曼坚持认为，"词语始终是精神中的自由在场，借此自然物体的永久性便在不断加宽的辩证螺旋中一次又一次地受到质疑和否定"（6）。

但是，假定自然的物质的物体在受到"词语"的质疑之前就已经陷入这种辩证关系之中了呢？假定形象，如德·曼似乎想到的，并不纯粹是语言刻意表达的要接近自然物体的欲望，而是一个可见的物质实体呢？是像石头或人体这种物质媒介中的再现呢？再假定这些种类的再现首先在欧洲以具体的公共展示出现，并与当时的重大历史事件形成共鸣了呢？当然，居维叶的乳齿象化石和朗格的海狸图腾都是新词，或旧词新意。但是，它们也是物质显示，是用破碎的化石骨重构的组合，是在印第安战争中的一位退役老兵的胸前刻烧的形象。语言固然重要，但并非就是一切。而诗歌语言是超越语言之外的世界得以

[1] Paul de Man, *The Rhetoric of Romanticism*（New York: Columbia University Press, 1984）, p. 2.

栖居的场所，至少是临时的。

因此，我建议修订德·曼的浪漫主义形象理论，保留其辩证性质，把反讽与伤感综合起来而趋于表达自然界的具体物。浪漫主义形象是两个具体概念的合成，即化石和图腾。图腾崇拜象征着亲密接触自然的渴望，把自然物作为"朋友和伙伴"——从华兹华斯的水仙花到柯勒律治的信天翁到雪莱的西风，构成守护精灵的整个阵容。如这些例子所提醒我们的，这也是内疚、丧失和悲剧性僭越的比喻，只有当自然物体进入具有人类意识的罗曼斯家族时才是可以想象的。图腾动物不能杀害；夜莺不是向死而生的；然而，信天翁被杀害了，一切活着的都得死去，哪怕是夜莺。

这就是化石的比喻进入图像的时刻，随身带来的不仅有个人的死，还有物种的灭绝。如果图腾崇拜显示了浪漫主义要与自然重归于好的愿望，相似于黑格尔提出的位于精神与自然相遇的源头的"花朵和野兽的宗教"，[1]那么，石化论就表达了现代性和革命的反讽和灾难性意识。作为已经失去的生命的风化印记、图像和索引，化石已经是一个形象了，而且是一个"自然形象"，这是我们所能理解的最字面的意思了。此外，作为词语肖像，化石恰恰是德·曼与"语言媒介"相关联的那个过程的形象。爱默生也许是第一个清楚地说明这一点的人，他宣称：

> 语言是风化的诗歌。如大陆的石灰岩包含无限的动物躯壳的块体，语言也是由形象或转义构成的，现在，在其次要的用

[1] 见 Georg Hegel, *The Phenomenology of Spirit*, trans. A. V. Miller (Oxford: Oxford University Press, 1977) , section 7, "Religion," pt. A, "Natural Religion"，关于"植物和动物"的讨论，pp. 689-690。

法中已经不再能让我们想起其诗歌源头了。但是，诗人由于亲眼见到物而为物命名，或者比其他任何人都更接近物。这种表达或命名不是艺术，而是第二自然，它产生于第一自然，好比叶子生于树。[1]

如果浪漫主义要用形象稳定与自然的亲密交流本身就是一种形式的图腾崇拜，那么，化石就为这种欲望的必然失败命了名，它证明是已死形象的名称，也正是这些已死的形象构成了语言。语言的活的源头是隐喻。而最初的隐喻，如从让-雅各·卢梭到约翰·伯格等评论家所说，乃是动物。如伯格所说（就像卢梭那样自信地写道），"绘画的第一个主题是动物。或许第一种颜料是动物的血。在那之前，并非没有理由假设第一个隐喻是动物"[2]。图腾和化石都是动物形象，一个是活的、有机的和文化的；另一个是已死的、机械的和自然的。

当西奥多·阿多诺在《否定辩证法》中批判"世界精神和自然史"的时候，他的目标不仅是推翻黑格尔提出的自然之彻底的非历史性和神话观——化石形象的器官造型艺术家。与瓦尔特·本雅明一样，他也以辩证和批评形象的形成为靶子，这些形象将捕捉作为一种"自然史"的"历史生活的客观性"。阿多诺提醒我们，马克思是"一位社会达尔文主义者"，他发现任何批判都不能允许"现代社会经济

[1] Ralph Waldo Emerson, "The Poet"（1984）, in *The Selected Writings of Ralph Waldo Emerson*, ed. Brooks Atkinson（New York: Modern Library, 1950）, pp. 329-330.

[2] John Berger, "Why Look at Animals?" in *About Looking*（New York: Pantheon, 1980）, p. 5. 见我的文章"Looking at Animals Looking", in W. J. T. Mitchell, *Picture Theory*（Chicago: University of Chicago Press, 1994）, chap. 10.

运动"的"自然进化方面""从生存中溜走或排除"。[1] 当然，关于自然史的这种动力和进化观变成了僵化的意识形态，把因循守旧的序列"阶段"视为它所反对的"观念"自然的永恒秩序。从浪漫主义时代石化论和图腾崇拜同时开始的事实中，我们懂得了当新的物体在世界上出现时，它们也随之而带来了新的时间秩序，新的辩证形象，它们相互干涉和纠缠。梦的时间和深度时间，现代人类学和地质学，在浪漫主义时代的诗歌中共同编织了自然形象的魔力，这种形象仍然萦绕着今天的批评理论。

或许并不如此惊人的是，浪漫主义形象结果证明是石化论和图腾崇拜的结合，行动与风化的辩证比喻，灾难的毁灭性踪迹，以及一种"生命迹象"。无论如何，浪漫主义本身在我们对文化和文学史的理解中就扮演了这一双重角色。被称为"浪漫主义研究"的职业构型何以在文化史的学术研究中具有如此独特和持久的生命力？这难道不是因为我们对这个时代及其意识形态不仅仅有职业的兴趣吗？我们不满足于对浪漫主义进行"历史化"，而想让它为我们做更多的事情，即复兴和翻新我们的时代。浪漫主义本身难道不是文化史上的一块化石吗？这不仅因为它执迷于失去的世界、废墟、仿古、童年以及理想的情感和想象观，还因为它本身就是一个失去的世界，被它试图批判的现代性潮流荡涤的世界。因此，浪漫主义难道不也是一个图腾之物吗？成为被称为浪漫主义者的文化史学家部落的集体身份，此外，也成为自称为"浪漫派"的任何人唾手可得的一种情感结构吗？这种情

[1] Theodor Adorno, *Negative Dialectics*, trans. E. B. Ashton (New York: Continuum, 1973), pp. 354-355. 关于阿多诺和本雅明对自然史的利用，尤其是在其寓言理论和形象理论中风化和石化的比喻，见 Beatrice Hanssen, *Walter Benjamin's Other History: Of Stones, Animals, Human Beings, and Angels* (Berkeley and Los Angeles: University of California Press, 1998).

感结构的幸存,以及它随时可提供的诗歌和批评资源,是一个我在此无法讲述的故事。足可以说明的是,贯穿马克思、尼采、弗洛伊德、本雅明和阿多诺的整个现代性批判,如果没有浪漫主义留给我们的这种特殊形式的自然史,以及在石化和图腾的图像中捕捉到的特殊性,就是想都不敢想的。布鲁诺·拉图尔告诉我们,事实上,"我们从来不是现代人,"[1]不用我说,这必定也意味着我们始终都是浪漫派。浪漫主义也许仅仅是机械论与生机论、无生命物体与有生命身体、顽固的物质与光谱的心像在充满矛盾欲望的图像中得以接合的一个历史化标签。

[1] Bruno Latour, *We Have Never Been Modern* (Cambridge, MA: Harvard University Press, 1993).

9

图腾崇拜，物崇拜，偶像崇拜

我们对浪漫主义的物、冒犯性形象以及帝国和建基性物体的追溯曾不断回归到"坏物"这个基本范畴上来，这是西方宗教、人类学、心理学、美学和政治经济学等批判所特有的。这似乎该是停下来就图腾崇拜、物崇拜和偶像崇拜等范畴进行反思，并对其概念和历史关系予以初步概述的时候了。

首先来强调几个重要主张：图腾崇拜、物崇拜和偶像崇拜不能被看作物的相互分离却又本质的范畴，仿佛要提供一番描述以便基于视觉、符号或物质特征而把形象和艺术品倒入三个不同的垃圾箱。反倒要把它们看作三个名称，表示物的三种不同的关系，即"客体关系"的三种形式，[1]如果愿意，我们可以在经验中构成无限变体的具体实体（包括词语和概念）。因此，重要的是要强调同一个物体（比如金犊）

[1] Jean Laplanche and J.-B. Pontalis, in *The Language of Psychoanalysis* (New York: Norton, 1973) 二位论者认为"客体关系"这个术语可能是误导的，暗示"客体"实际上不是主体，即"作用于主体"的人或活物（278）。然而，从偶像/拜物/图腾概念的角度看，客体完全可以是作用于主体的无生命的物，同时不与主体关于客体的幻想合作。因此，这里的策略就是对"客体关系"的概念重新解释，把"客体"令人误解的含义作为需要探讨的东西。

根据其社会实践和叙事可以发挥图腾、拜物或偶像的功能。当把金犊视为上帝的奇异形象时，它是偶像；当将其视为自觉生产的部族或民族（涂尔干所说的"社会"）形象时，它就是图腾；当强调其物质性时，它就被看作"私人物品"，即以色列人从埃及带出来的金银首饰的熔铸品，于是就成了集体拜物。把金犊看作"**熔铸犊**"的圣经所指反映了它是一个流动的、多元稳定的形象，一幅高度负荷的鸭兔图。这个形象所进入的物体关系就如同维特根斯坦的"看作"或"看的面相"；金犊是一个变形的假想，随主体的认知格式的变化而变化。然而，与维特根斯坦的多元稳定形象不同，变化的并不是形象的认知或感知特征（没有人把牛犊说成是骆驼），而是其价值、地位、权力和生命力。因此，图腾－拜物－偶像的区别，并不必是**可见的**差异，而只能通过形象的**发声**来理解，即探讨其所说和所做，它周围流通的礼仪和神话。普桑卓越的金犊画也许最好看作是一种解放或重新评价，把形象与自觉复活的古代物品联系起来，以满足于现代美学和现代文明的需要。它作为群体节日的核心而登上舞台，以其迷人的新异教抢了摩西的风头，那个黑肤色孤独的人从山上下来传达上帝之言，在涂尔干看来，这个场面是先于文字的图腾崇拜，或许是现代艺术的开端。

图腾、拜物和偶像不必是艺术品，甚或不必是可见的形象。弗朗西斯·培根提出了著名的论断，即有四种"精神偶像"科学必须清除："部落的偶像"是集体共犯的错误，源自人的感觉器官的局限性；"洞穴的偶像"是个人的偶像，是个人天生局限和经验的产物；"市场的偶像"是语言的偶像，"话语"的媒介和"人们相互间的交流和交往"；"戏剧的偶像"是我们现在称作"世界图景"的东西，是哲学"接收的系统"，像"那么多舞台剧一样，再现他们依照非真实的时

尚场面创造的世界。"[1]培根隐喻地把偶像崇拜引申为概念的、认知的和词语的形象,为后来一系列把批评本身作为偶像破坏实践的努力奠定了转义基础。尼采《偶像的黄昏》中发声的"永久偶像",以及马克思对资本主义和犹太-基督教传统的更猛烈的双重抨击("金钱是以色列妒忌的神,在他面前任何其他神都不存在"),[2]都把偶像的概念远远引申到宗教形象应用之外。偶像不再是必然可见的、刻写的或雕塑的形象,而是词语、观念、意见、概念和陈词滥调。

如果按照培根的逻辑,我们必须问是否有精神的拜物和图腾,伴随心像的精神"物体",被赋予特殊价值、权力和"其自身生命"的物体。马克思和弗洛伊德显然引领了把物崇拜引申到商品和偏执式症状的潮流。有人认为,DNA是我们当下的拜物概念,而这个概念在美学和普通语言中流通甚广。恐怖主义,其景观与其词,似乎是作为我们时代的偶像而出现的,要求恐怖主义者以及调动全世界力量消灭恐怖主义的人的"终极牺牲"。

那么,有"精神图腾"吗?用涂尔干的话说,就是自觉表达观念、群体和物体的"集体再现"。我认为有,而且与培根的偶像并没有多大的区别,都是集体生产的(洞穴的偶像除外)。部落、市场和剧院恰恰是图腾形象的场所,是把社会物种与其天赋身份(部落)、其交换和"交流"(市场)及其戏剧般的"世界图景"联合起来的再现。(也许洞穴正是物崇拜的场所。)培根的偶像与图腾崇拜之间的区别不是这种形象,而是它们招致的批评策略。培根相信科学是真正的

[1] Francis Bacon, *The New Organon*〔1620〕, ed. Fulton H. Anderson (Indianapolis: Bobbs Merrill, 1960), pp. 48-49. 关于培根的精神偶像的讨论,见 Moche Halbertal and Avishai Margalit, *Idolatry* (Cambridge, MA: Harvard University Press, 1992), pp. 242-243.

[2] Karl Marx, "The Jewish Question", in *Writings of the Young Marx on Philosophy and Society*, ed. Loyd Easton and Kurt Guddat (Garden City, NY: Doubleday, 1967), p. 245.

偶像破坏技术，将荡涤一切偶像。这里的"科学"是完全靠实验而发生作用的方法，拒斥推论，控制想象的全部逃逸。他相信这不仅是他的私人发现，而是时代本身的产物，他十分感激自己出生在一个现代的、启蒙的世界，它将一劳永逸地消灭偶像。[1]亚里士多德、柏拉图、"阿拉伯人"和"学者"的"垃圾和荒原"统统将被抛在后面。所有偶像"必须抛弃，庄严而毅然决然地弃之一边，理解彻底得到解脱和净化：以科学为基础进入人的王国，与进入天国没什么区别，而那里只有儿童才能进得去"（66）。

然而，如最后这个句子所示，培根自己的语言，他作为基督教绅士所接受的教育，以及他自己的世界图景，引导他回到了他想要抛弃的精神偶像领域。科学，甚至现代性本身，不仅像 DNA 一样是拜物概念，而且显然能够成为"精神偶像"，正如培根所抨击的古代和中世纪的迷信。事实上，一种**历史的**科学会颠倒他对亚里士多德和柏拉图的看法（自不必说"阿拉伯人"和"学者"了），抛弃关于精神净化、第二童年和未来天国等幻想。这将促进对古代智慧的保留和重新阐释，尊崇"西欧各国"（75）之外的知识源泉，培根认为只有这些国家能够消灭偶像。[2]图腾崇拜提供了处理偶像的另一种策略，一种战略性犹豫以便遏制偶像破坏的冲动，一种策展和诠释式反省，[3]让冒犯性形象发声而非将其打碎。

同样重要的是要强调这里所提供的洞见是三个概念的三分天

[1] "我本人敬重［这个洞见］，那是某一快乐事故的结果，而非产生于我的智慧——一个时代的诞生而智慧的诞生"（Bacon, *New Organon*, p. 75）。
[2] 也许值得提及的是，培根的"西欧"基本上指北部新教国家，尤其是英国，能够抛弃偶像而热衷于科学。培根对罗马天主教对偶像的保护没什么耐性。关于"罗马教会"和笃信偶像，见 *The Advancement of Learning*［1605］, ed. G. W. Kitchin（London: J. M. Dent & Sons, 1973），p. 120。
[3] 见第一章"世俗的神圣化"。

下,而此前则主要从双重、二元角度思考的。拜物常常与偶像相对比或同等看待;[1] 图腾常常与拜物混为一谈。使这些术语三分天下的重要性在于不提供绝对的位置性,而只提供一种关系感——**客观的**物关系。可以将此与衬衫的"小、中、大"三分法相比较,这种三分法显然与人体的标准相关。本能告诉我们,拜物是小,图腾是中,偶像是大。此间还有一系列有待澄清的意义。当画家克劳德·罗连把金犊再现为一个极小的肖像放在一根古典支柱的顶端时,其与普桑在大理石基座上的巨大雕塑的对比就不容忽视了。小化带来的震惊使人联想到你在同名电影《金刚》中看到大猩猩金刚的实际模型的时刻。我们得知,这位巨猩"在他自己的国家里是个神",但在纽约市不过是一个表演的景观,当他被困在帝国大厦顶层时其小化的身体在影片中一目了然。维多利亚女王现实中是位娇小的女人,但在位期间却在英国的宣传中被词语和形象膨胀为一幅宏伟的肖像。因此,隐含的"大小"标准就显然不是身体的或可见的,而是隐喻的和换喻的。它可能会丈量物体在社会上的相对重要性:于是,安德鲁·麦科勒南把物崇拜定义为图腾崇拜**小于**异族通婚和母系遗传,或这样一个普通的观念,即偶像,就其再现要求巨大牺牲的神这一点而言,就成了人类所能创造的**最重要、最危险**的物体了。在《决战猩球》系列的许多惊人特征中,最惊人的是把原子弹抬高为猩猩文明的偶像。在比利·怀德的《日落大道》中,事业失败的导演马克思·冯·梅耶灵(由埃里克·冯·施特罗海姆扮演)骄傲地告诉年轻的剧本作家乔·吉利斯,诺玛·德斯蒙德是最伟大的银幕

[1] Halbertal and Margalit 就不断强调偶像(石头或词语)的**物质性**时刻是向物崇拜的过渡。见 *Idolatry*, p. 39.

偶像，她的一个失意的追求者接受诺玛的礼物，即一只袜子，后来用这只袜子自杀了。其隐含意义在于诺玛的偶像崇拜如此强大，以至于一个纯粹角色物，一个拜物，即一只袜子，就已成为人类牺牲的工具。

同样有用的是把图腾、拜物和偶像的三位之间的共鸣找到一个语域。类似的三位一体还有拉康的象征界、真实界和想象界；或皮尔斯的符号 / 索引 / 肖像。图腾崇拜是用一物禁止乱伦或规定婚姻、社会身份和专有名称，似乎与象征界紧密相关，在拉康和皮尔斯的理论中，都用作法律的肖像（皮尔斯称符号为"立法符"，即由规则构成的一个符号，而拉康则将其与禁令和法律联系起来）。对比之下，物崇拜似乎与创伤深切地联系起来，因此与真实界相关，与皮尔斯所说的"索引"相关，即表示因果的符号，踪迹或记号。偶像崇拜的名称本身（希腊语词根 eidolon 的意思就是"水中或镜中影像，精神形象，幻想，物质形象或雕像"[OED，牛津英语词典的注解]），最终与皮尔斯所说的"肖像"达成基本认同，即形象和想象物，雕刻图像或相似物，作为神之再现或神本身而具有极端重要性。然而，所有这些联想中没有一个是坚不可摧的。可以想象一个人的拜物会成为另一个人的偶像，又可以成为第三个人的图腾。拜物具有肖像特征，而仅就禁忌、习俗和规则包围了这些物体这一点而言，这三位又都起着社会纽带的图腾象征作用。我希望所有这些否定声明能防止人们把下面表中的用作区别的物作为拜物。

图腾 / 拜物 / 偶像也与特定时间和地点有某种历史的和经验的关系，这种关系似乎比这些概念区别稳定和安全得多。如已经看到的，图腾崇拜是最新的术语——19 世纪人类学和比较宗教学的一个术语。物崇拜，让我们再次提及威廉·皮埃兹的经典研究，是与商业殖民主

义即在非洲的葡萄牙人相关的现代初期的一个概念。[1] 偶像崇拜是一神论和偶像破坏的创造,是那本书的古老宗教。

我们发现,图腾崇拜、物崇拜和偶像崇拜的概念之间存在着分析与叙事、共时与历时的关系。我们可以讲述关于这些关系的故事,或思考它们如何把一个象征空间三分割据,仿佛我们与物体-形象组装——与我所称的"图像",或比尔·布朗所坚持的"物"——的关系具有一些有限的逻辑可能性,被这些范畴命名为"特殊的"物体关系。[2] 那就是图腾、拜物和偶像的真实:**特殊的物**。因此,可以将其按顺序排列,从商品、纪念品、家庭照片、相集等普通的、世俗的和现代的"特殊的物",到与仪式、叙事、预言和占卜相关的神圣的、魔幻的、怪异的、象征的物。这些物之所以特殊还因为它们"像物种",包含形象家族和礼仪习俗(从运动和流通到独特居所和高负荷习俗,如人的祭献、断肢和节日庆祝)——理论家阿君·阿普杜莱所说的"物的社会生活"——而且它们往往是视觉的或壮观的——即与形象制造、装饰、绘画和雕塑相关。[3] 即如此,它们就与人们熟悉的美学范畴相关——偶像(尤其是隐藏在黑暗之中的偶像)通过其否定或禁止而与康德的崇高相关;[4] 拜物则特别与美或吸引力相关,或与偶像的危险的、禁止的方面相关。而图腾,如我们已经看到的,可能与风景具有某种历史的关联,尤其与观者偶然得见的"重拾的物"相关。

1　William Pietz, "The Problem of the Fetish", pts. 1-3: *Res* 9(Spring 1985), 13(Spring 1987), and 16(Autumn 1988)。
2　见比尔·布朗主编的《批评探索》之"物"专号:*Critical Inquiry* 28, no.1(Fall 2001)。
3　Arjun Appadurai, *The Social Life of Things: Commodities in Cultural Perspective*(New York: Cambridge University Press, 1988)。
4　"在犹太法典中或许没有比这条诫命更高尚的段落了,'不可为自己雕刻偶像,也不可作什么形象仿佛上天、下地或地底下、水中的百物'。"(Immanuel Kant, *Critique of Judgment*, trans. J. H. Bernard[New York: Hafner Press, 1951], bk. 2 par. 29, p.115.)

图腾、拜物和偶像最终是想要物的物，是需求、欲求甚至要求物的物——食物、金钱、血液、尊敬。毋宁说它们有"其自己的生命"，动作的、有生命的物体。它们想从我们这里要什么？偶像的需求最大：它们特别想要人类祭献（至少这是好莱坞所幻想的它们的需求）。拜物，如我所提示的，特别想要被拥有——被亲密地拥有，甚至附属于拜物者的身体。图腾想要成为你的朋友和伙伴。在《绿野仙踪》中，红宝石拖鞋是多萝西崇拜的物体；拖拖（如其名字所暗示的）是她的图腾动物——伙伴和助手；而巫师本人则（显然是虚假的空洞的）偶像，他告诉多萝西和她的朋友们"注意帘子后面的那个人"。

我怀着某种不安的心情提供下面的区别表格，以帮助思考图腾崇拜、物崇拜和偶像崇拜之间的历史关系和共时关系。这个表格应该说是带引号的，还是关联表格，其中有些来自非常庸俗和本土的资源，如好莱坞电影，那里有许多定型的偶像崇拜和物崇拜，尤其是作为通俗形象而流通的偶像和拜物。给出学科的位置似乎也是有用的（精神分析学、人类学、历史唯物主义、比较宗教学、艺术史），这些概念就是在这些学科里得以诠释的。因此，我提供这个表格主要是为了摊牌。但我特别期待牌将重洗，然后打出我未曾考虑过的新牌。重要的是这些概念的三分天下。在我看来，迄今还没有人把这些概念一起放在历史-概念的结构之中，而这不过是请你自己来尝试。

但从哪儿开始呢？可以想象关于物崇拜和偶像崇拜的纯粹符号学的讨论，相关于换喻和索引（拜物）、隐喻和图像（偶像）、象征和寓言（图腾）。也可以换个角度从学科方向开始，如马克思主义和精神分析学中对物崇拜的比较研究，或在宗教、神学和哲学的历史范围内对偶像崇拜的研究。因此，图腾崇拜的重要学科定向就是人类学和社会学。当然还有这些词语作为（通常的）滥用和论战术语的本土应

用,其隐喻的延伸(培根的"精神偶像"),以及在不同时刻被抬到"批评"概念的高度,如艺术史和批评话语以及政治和宗教修辞。

以这些概念为起点是非常困难的。我想要用它们判断物体和形象何以在一个扩大的领域里融合在一起而生产出我所称之为"图像"的那些物的。图腾、拜物和偶像不仅仅是物体、形象甚或怪异的蔑视客观性的"物"。它们也是浓缩的世界图景,社会总体性的提喻,从身体到家族到部落到民族到一神论关于形而上普遍性的观念。用哲学家尼尔森·古德曼的话说,如果它们是"制造世界的方式",那么它们也是拆解它们身处其中的各种世界的方式。它们不简单是连贯世界图像或宇宙论的显示,其神话和神圣地理或可安全地图绘和叙述出来,但也是各种故事和版图斗争的场所。它们是环境,我们于其中自问:我们拥有图像吗?或图像拥有我们吗?

活肖像种类	偶像	拜物	图腾
语言	希伯来语、希腊语、拉丁语	葡萄牙人	奥吉布瓦
时期	古代、古典时代	现代初期	现代
礼仪习俗	崇拜	偏执	仪式、祭献
神学	一神教的神	多神教的神	祖先崇拜
观者	大众:政治	私下:性	部落身份
艺术类型	宗教肖像	私下膜拜	公众丰碑
身体类型	公司、集体身体	身体角色、成员	动物、植物
圣经偶像崇拜	作为偶像的金犊	做金犊用的耳环	金犊作为图腾
地点、场所、风景	非洲、希腊	美国、澳大利亚	埃及、以色列
驱策力	视觉的	生殖器的	呼唤的
符号类型	肖像	索引	象征

活肖像种类	偶像	拜物	图腾
语域	想象界	真实界	象征界
仪式角色	牲祭者、牧师	伤痕	替代性受害者
话语	神学	马克思主义、精神分析学	人类学
变态	通奸	受虐-被虐狂	乱伦
经济维度	生产	商品	消费
文学源出	圣经	民间故事	神话
哲学立场	唯心主义	唯物主义	万物有灵论/生机论
仪式暴力	人祭	断肢	动物、植物祭
与个人的关系	民族之神	私下占有	朋友/伙伴/同族
认识论地位	客体	物	他者

第三部分

媒 介

世界上没有所谓的快乐媒介。

——佚名

如果说形象是一种生命形式，而物体是它们的身体，那么媒介就是图像在其中活过来的栖居地或是生态系统。

我们迄今讨论过的所有形象和物体都存在于某种媒介之中，这是毋庸赘言的。事实上，我们一般说的媒介，就是形象和物体、虚拟外表或幻象与物质支持之间的结合。丘吉尔的形象出现在某处，在某个东西"之中"或"之上"——一枚硬币、一座大理石胸像、一张照片、一幅画。但我们却不说媒介就是形象显现于其上的那个物体或物质。媒介不仅仅是那种物质，而且是（如雷蒙·威廉斯指出的）涉及技术、技巧、传统与习惯的物质**实践**。[1] 媒介不仅限于物质，也不仅限于信息（如麦克卢汉所说），不仅限于图像加上支持——除非我们将"支持"理解为一种支持**系统**——那种令图像得以以图片的形式存在于世上的一整个系列的实践——不仅限于画布和涂料，换言之，媒介是撑幅器与工作室、画廊、博物馆、收藏家和经销商—批评家体系。引用一下这本书的前言："我说的'媒介'是将形象和物体结合到一起而产生出一个图像的一整套物质实践。"

那么是时候将形象和物体一起放到我们称之为媒介的那些文化形态中了。稍稍往后瞄一眼，读者们就会知道，比起生产涵盖所有媒介的宏大系统理论，我更感兴趣的是去建构那些媒介的**图像**，这些图

[1] Raymond Williams, "From Medium to Social Practice", in *Marxism and Literature* (New York: Oxford University Press, 1977), pp. 158-164.

像令材料、实践和制度的特异性得以展现；与此同时，它们还对"媒介拥有特异性"这种被广泛接受的说法本身提出问题。（"混合媒介"和"特异性"之类的概念，同"媒介"这个概念本身的单一性／多元性似乎处于某种冲突轨迹之上。）我还想从麦克卢汉式的"理解媒介"（understanding media）模型转向另一种姿态，这种姿态强调"对媒介说话"（addressing media）并成为媒介说话的对象。简而言之，也就是不那么努力去建构一种关于媒介的整体理论，而是去探索某种可以被称为"中介理论"（medium theory）的东西，一种中等程度、内在的方法，主要呈现为案例的形式。案例将包括旧媒介与新媒介，艺术的与大众的媒介，手工的、机械的与电子的再生产形式：今日绘画，尤其是抽象绘画的命运；雕塑在今日艺术系统与公共空间中的位置；摄影和摄影师在生产一个民族的形象中起到的作用；电影、电视以及它们在19世纪的祖先黑脸杂戏中的种族形象的媒介化；高速计算机和生物科学时代中新媒介的出现。最后，我以对"自然"媒介的沉思，对视觉感官过程（及其衍生的"视觉文化"领域）的沉思，来审视它是如何将我们变成一种创造图像——这些图像又反过来对我们提出要求——的物种的。

10

话说媒介

> 你的意思是我的整个谬误都是错的。
>
> ——马歇尔·麦克卢汉,《安妮·霍尔》

> 我不知道我是不是要表达我说的那些话的意思。就算我知道,我也只能把这意思留在自己心里。
>
> ——尼可拉斯·卢曼,《头脑如何能参与交流?》[1]

《安妮·霍尔》里有一幕很出名:伍迪·艾伦排队的时候旁边站着一个令人讨厌的哥伦比亚大学媒体研究教授,这位教授令人不胜其烦地宣传着他那些关于媒体的愚蠢见解。当教授开始说起马歇尔·麦

[1] "话说媒介"是 1999 年 12 月在科隆大学举办的一个讨论会的标题,这个讨论会标志着该校关于媒体和文化交流的新研究项目的开始。本章源于在该讨论会上的演讲,我非常感谢组织者 Eckhard Schumacher、Stefan Andriopoulos 和 Gabriele Schabacher 的盛情。这篇文章的提要(由 Gabriele Schabacher 翻译成德语)作为《图像的剩余价值》的前言发表在会议论文集上,见 *Die Addresse des Mediums*, ed. Stefan Andriopoulos, Gabriele Schabacher, and Eckhard Schumacher(Cologne: Dumont, 2001), pp.158-184. 见 *The Materialities of Communication*, ed. Hans Ulrich Gumbrecht and Ludwig Pfeiffer(Stanford, CA: Stanford University Press, 1994), p. 387.

图36 《安妮·霍尔》剧照（1977）：义愤填膺的伍迪·艾伦指着教授，对观众说话。

克卢汉的媒体理论时，伍迪终于忍不下去了。他从队伍里走出来，直接朝着摄像机开始说话，抱怨被困在这个莽汉旁边（图36）。教授也走上前来，对着摄像机回应道："嘿，这是个自由的国家。难道我就没有表达自己观点的权利吗？"当他继续辩解自己有资格解说麦克卢汉的时候，伍迪迎来了他的胜利。他说道："噢好了，马歇尔·麦克卢汉就在这里。"（图37）麦克卢汉走进镜头，一锤定音地将那位教授驳倒："你说的我都听到了。你根本就不懂我的理论。"伍迪对着镜头笑了，随即叹了口气："要是生活是这样就好了。"

在媒介理论之混乱中，这个瞬间有着起码是反向的明晰和洞察，也就是说某个人（伍迪·艾伦？麦克卢汉本人？）对权威角色、媒介大师、"理应了解这一切的人"造成了一些干扰。麦克卢汉对他自己理论的权威也曾有过一句安静的小评论，不过经常被人忽视了："你根本不懂我的理论。你的意思是我的整个谬误都是错的。"

我们不禁想反复播放这个片段好确定没听错。这说的是什么呀！

第三部分 媒 介

图37 《安妮·霍尔》剧照：伍迪引来了马歇尔·麦克卢汉。

肯定是剧本出错了，要么就是麦克卢汉自己念错了。他的"谬误"当然是错的。"谬误"不就是这个意思吗？但是当麦克卢汉走上前来宣称他自己对媒介理论有权威的时候——这也算是某种元媒介吧——他为什么又要把他的理论叫做"谬误"，这岂不是削弱了他的权威吗？[1]至少它建议我们用更谨慎的方法去考虑媒介的问题。如果连媒介研究的发明者、媒介理论的天神都有可能出错，那等待着我们，这些自以为有权对媒介发表意见的人，又是怎样的命运呢？我们怎么能期望"懂得媒介"，更别说要成为专家了。也许我们需要的是比"懂得"稍低一些的野心。这也就是我提出通过对媒介"说话"来进行探索的理由：不要把它们当成逻辑系统或是结构，而是当成形象于其中生活的环境，或是对我们说话、我们也可以对它们说话的人物。

很显然，形象的生命与爱只有在媒介中才能得到评估。举例来

[1] 这句话确实出现在《安妮·霍尔》的剧本里，见 http://www.un-official.com/annihall.txt（2003年8月29日）。艾伦这句话究竟是什么意思，我们只能猜测。

说,"形象"与"图像"的区别其实就在于媒介。形象总是出现在某种媒介中——颜料、石头、文字或数字。那么媒介呢？它们如何出现,如何显现自己并令自己能被了解？一个严格的唯物主义的答案似乎很诱人,它认为媒介就是形象出现于其中的那些物质支持。但这个答案似乎也有其不足。媒介不仅仅是物质支持。如雷蒙·威廉斯睿智地指出来的,媒介是物质的社会实践,是一整套技巧、习惯、技术、工具、符码、惯例。[1] 不幸的是,威廉斯想把这一洞见推广到抛弃整个媒介的概念,认为这只不过是一种不必要的物化。他这篇文章的标题,"从媒介到社会实践"就说明了问题。他想将媒介研究的重心从错误的物质支持（比如我们说颜料、石头、文字或数字）转移到描述那些构成媒介的社会实践。不过这种反物化可能有些过头了。是否所有社会实践都是媒介呢？这不同于问"是否所有社会实践都需要中介"。一场茶会、一场罢工、一场选举、一个保龄球社团、操场上的一场游戏、一场战争或一次谈判是媒介吗？它们当然都是社会实践,但如果要将它们称作媒介就似乎怪怪的,无论它们有多倚重于各种媒介——倚重于物质支持、代表、符码、惯例,甚至中介物。媒介的概念,如果说它还值得保留的话,似乎存在于物质和人们用物质所做的事情之间的某片模糊的中间地带。威廉斯的说法,"物质的社会实践"明显是想要抓住这片中间地带,这与他的标题相悖,也与他那想要将我们从一头（物质）转到另一头（社会实践）的论点相悖。

也许这就是建立在媒介这个概念里的根本性的悖论。媒介就是"中间的",是通道或信使,连接两种东西——发送者和接收者、作者和读者、艺术家和观赏者、或是（在唯灵派里）这个世界和另一个

[1] Raymond Williams, *Marxism and Literature* (New York: Oxford University Press, 1977) , pp. 158-164.

世界。问题出现在我们试图确定媒介的范围的时候。如果狭窄地进行定义，局限在中介的空间或外观，那么我们就又回到了物化的材料、工具、支持等上面。而如果宽泛地定义成社会实践，那么写作的媒介显然就包括了作者和读者，绘画的媒介就包括了画家和观赏者——也许还包括了画廊、收藏者和博物馆。如果媒介是中间物，那它就是具有无线延伸性的中间物，总是能将看似在它范围之外的东西包含进来。媒介其实并不在发送者和接收者**中间**，它包括并构成这二者。我们是不是只剩下了德里达式的关于文本的准则——"媒介之外，一无所有"？所谓"去看电影"（**go to** the movies）是什么意思？我们什么时候在媒介中，什么时候在媒介外？是在剧场里的时候，还是像伍迪·艾伦在《安妮·霍尔》里一样，站在大厅的队伍里的时候？

　　媒介这个概念的模糊性就是媒介研究成为系统学科的一大障碍，而今天这个学科似乎在人文科学中占据了相当突出的位置。作为文化与社会研究领域最年轻的分支，它寄生于修辞与传播系、电影研究、文化研究、文学和视觉艺术。现在最常见的是"电影与媒介研究"，好像媒介只是电影的增补；要么就是"传播与媒介研究"，好像媒介是传播信息中的工具性技术。艺术史总是牢牢盯住媒介的物质性和单一性，因此在艺术史领域，"去物质化"的虚拟和数字媒介以及整个大众媒介要么不在考虑范围内，要么就被看做具有威胁性的入侵者，聚集在审美和艺术的城堡之外蠢蠢欲动。[1] 艺术史与媒介的矛盾关系的一个表现就在于它在自己的管辖范围内将建筑边缘化地描述成

1　从新媒介艺术在 2002 年德国卡塞尔 Documenta 展览上受到的恶评，就可见艺术世界对移动、虚拟、去物质化形象的长期抵制之一斑。当然，如艺术世界中其他事物一样，新媒介是竞技场，也有许多人认为它们是艺术试验与探索的前沿。艺术史媒介领域其他臭名昭著的"入侵者"还有那些语言学科——文学理论、文学史、修辞学、语言学以及符号学。

第三重要的媒介：高高在上的是绘画，往下有一段距离的是雕塑，而建筑，人类发明的最古老、最广泛的媒介，构筑空间的艺术，则在底层凋萎。在文学研究中，语言媒介以及写作的种种特殊技术形式——从印刷术的发明到打字机再到电脑——与体裁、形式、风格等问题相比，总是相对次要的问题，人们往往将物质形式搁置起来而单独对后者进行研究。[1]与此同时，文化研究又是一个如此不定形的构造，以至于它可以与媒介研究同义，反之亦然，而后者只不过更为强调传播和归档。

媒介研究先锋麦克卢汉辞世三十年后，这个领域仍旧没有自己的身份。这表现在我们仍然总是需要去推翻麦克卢汉，去重复他所有的错误，去为他天真的预言——劳动即将终结，和平的"地球村"将要崛起，一种新的全球意识、一种连接起来的"世界精神"将要出现——而惋惜。现代的媒介理论，仿佛是在回应麦克卢汉的乐观主义一般，总是盯着战争机器（弗雷德里希·基特勒、保尔·威瑞里奥），把每一种技术革新都视为强迫、侵犯、毁灭、监视以及宣传的手段。[2]要么就是包装在以网络和数字信息为利益前沿的现代修辞形式下（彼得·鲁能菲尔德、勒夫·马诺维奇）。[3]要么就是只认为所谓的大众媒体（电视和印刷新闻业）才算得上是能与传统媒介严格区分开来的独

[1] 结构主义语言学在诗学和叙事学研究中的重要性毋庸置疑，这使得这个观点乍看起来是不对的。但这些研究（还有后结构主义的和解构主义的研究）倾向于关注那些独立于"文本"出现于其中的技术媒介的比喻和结构元素。在我看来，这样一来弗雷德里希·基特勒关于打字机对19世纪晚期文学产生的重要性的论证就落到文学学生的聋耳之上了。

[2] Friedrich Kittler, *Gramaphone, Film, Typewriter*, trans. Geoffrey Winthrop-Young and Michael Wutz（first pub. 1986; Stanford, CA: Stanford University Press, 1999）; Paul Virilio, *War and Cinema: The Logistics of Perception*, trans. Patrick Camiller（New York: Verso, 1989）.

[3] Peter Lunenfeld, *Snap to Grid: A User's Guide to Digital Arts, Media and Cultures*（Cambridge, MA: MIT Press, 2000）; Lev Manovich, *The Language of the New Media*（Cambridge, MA: MIT Press, 2001）.

特的现代发明。[1]

也许在我们的讨论中最有趣的症状要数反复出现的"媒介之死、媒介研究之死"的主题了。如果这种说法是真的,那么"媒介"就是人类思想史上寿命最短的概念了。仅仅三十年前,麦克卢汉那如流星般闪耀又稍纵即逝的巅峰过后,让·鲍德里亚就写下了"媒介安魂曲",他抨击了汉斯·马格努斯·恩泽斯伯格充满希望的尝试,后者试图依据生产力和一种"意识产业"(consciousness industry)来描绘出一种社会主义的媒介理论。[2] "没有什么媒介理论",鲍德里亚宣称,除了"经验主义和神秘主义";那种认为社会主义可以利用媒介的不及物的、单向的生产力的想法只不过是白日梦而已。虽然弗雷德里希·基特勒在《留声机、电影、打字机》的开头就说"媒介决定了我们的处境",几页之后他就暗示媒介的年代、伟大的媒介发明的时代(电影、录音、键盘界面)也许已经结束了。电脑的发明许诺了"一种基于数字的完全媒介连接",这将"消除媒介概念本身。人和技术将不再被连接起来,取而代之的是一种无尽的绝对知识环"。按照基特勒的说法,在我们等着那个无尽的环的时候,剩下的只有"娱乐",而那个环却将把所有人类组件排除在外。[3]

对媒介"说话"在即将步入 21 世纪的今天究竟是什么意思?我想这样提出这个问题,与麦克卢汉的"理解"媒介做个比较,以便突出媒介是如何向我们说话或"呼唤"我们、而我们又是如何反过来想

[1] NiklasLuhmann, *The Reality of the Mass Media* (Stanford, CA: Stanford University Press, 2000). 卢曼所谓的 "大众媒体" 指的是 "利用复制技术进行散布传播的机构"(第 2 页)。

[2] Hans Enzensberger 的文章《媒介理论的成分》发表在 Timothy Druckrey 编纂的重要文集中, 见 *Electronic Culture: Technology and Visual Representation* (New York: Aperture, 1996), pp. 62-85。Jean Baudrillard 在《媒介安魂曲》中对其作出了回应, 见 *For a Critique of the Political Economy of the Sign* (St. Louis: Telos Press, 1981), p. 164.

[3] Kittler, *Gramaphone, Film, Typewriter*, pp. 1-2.

象自己回应并对媒介"说话"的。[1]这种说话的原初场景可能就是我们发现自己正在对着电视机大喊大叫的时刻,或者是将双手放在收音机上、听着福音派牧师的传道而献上五块钱的时刻。媒介是如何对我们说话的,它们向之说话的"我们"是何许人,而从它们在社会和精神生活的位置上来说,媒介的"说话"又是什么?特别是,我们如何能够对媒介这个整体说话——不仅是大众媒介或技术媒介,不仅是电视和印刷媒介,而且还有过时的老旧的媒介,还有麦克卢汉拓展领域的媒介——货币、交换、房屋、衣物、艺术、传播系统、交通、意识形态、幻想以及政治体制?系统理论为我们提供了一条路径,它提供了作为系统-环境辩证法的媒介模型。世界上的每一事物,从单细胞组织到多国企业到世界经济,都是栖息于一种"环境"中的系统,而这种环境也不过是这系统的负面而已——一个"未标记空间",与系统的"标记空间"相对应。人和头脑也都是系统,他们是"孤立的单子",永远无法相互交流。

系统理论,尤其在经过其主要鼓吹者尼可拉斯·卢曼的发展之后,变得非常抽象和矛盾。[2]通过利用那些认知科学最爱用的模棱两可的图形-背景图表,这种理论可以变得具体一些,不过还是一样的矛盾。结果是,系统-环境关系变成了一套中国套盒,各个系统(就像头脑一样)互不交流,但却观察着自己的观察行为(图38)。系统理论的最终结果似乎是干巴巴的神秘主义的经验主义(与麦克卢汉那令人

[1] Marshall McLuhan, *Understanding Media: The Extensions of Man*(first pub. 1964; Cambridge, MA: MIT Press, 1994).
[2] NiklasLuhmann, *The Reality of the Mass Media*, trans. Kathleen Cross(Stanford, CA: Stanford University Press, 2000).同样重要的还有《媒介与形式》,见 *Art as a Social System*(Stanford, CA: Stanford University Press, 2000),以及《头脑如何参与传播?》(答案是:不能),见 *The Materialities of Communication*, ed. Hans-Ulrich Gumbrecht(Stanford, CA: Stanford University Press, 1994).

眼花缭乱的双关语和头韵而造成的混乱的、隐喻的、相互联系的逻辑形成了对比）。麦克卢汉自己的系统是通过客观而无懈可击的逻辑算出来的。他认为系统如同生命体，而从更高的层次来看，环境本身也可以看成是系统（也就是有机体）。媒介可以被放在系统/环境二元对立中的任何一端：它们可以是通过物质中介将信息传送给接收者的一种系统；也可以是形式于其中茁壮成长的空间，而卢曼的"形式/媒介"二分法以生动的方式概括了他那"作出区别"（内部和外部、物体和空间、观察者和被观察者）的基础动作。用通俗的话来说，我们把这种区别描述成是媒介（信息**通过**这种媒介传播）和媒介（形式和形象**以**这种媒介出现）之间的区别。这两种基础性的媒介模型（传送者和栖息地）可以用翁贝托·艾柯的关于发送者–接受者回路的线性图（图39）以及我自己画的卢曼系统/环境和形式/媒介区别的图（图38）来表示。

 如果我们坚持要用神秘主义的经验主义，那么我希望越具体越好，所以我建议不用系统/环境作主要术语，而是用脸和地点、人物和空间这样的思路去思考媒介。如果我们要对媒介"说话"，而不仅是去研究和思考它们，那么我们需要把它们转变成某种说话的对象，让我们可以对它们打招呼、问候、提出挑战。如果我们要"定位"[1]媒介，也就是给它们一个地址，那么我们面对的挑战就是把它们看成地形或是空间。这些都可以与系统（有机体、身体、脸）和环境（地点、空间）的区别对应起来，但这种方法的优势在于更加生动。方法论的策略是我所谓的"理论图像化"，也就是把理论当作一个有实体的话语，建立在批评的隐喻、类比、模型、人物、案例和场景之上的话

[1] 此处作者用了 address 的另一词义。——译注

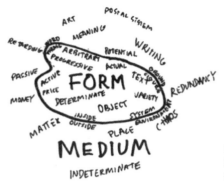

图 38　卢曼树图：形式与媒介的关系就如同系统与环境的关系，也如同生物体与栖息地的关系。

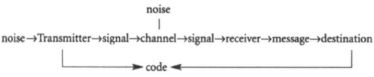

图 39　翁贝托·艾柯，起源/终点树图，来自芝加哥大学数字媒介实验室。

语。沿着这条路，一个关于媒介的理论就不仅要问媒介是什么、做什么，还要问关于媒介的理论本身是什么。当然，我们倾向于假设某种批判的或哲学的语言、关于系统理论元语言或是符号学能把我们从媒介的混乱中搭救出来，给我们一种中立的科学视野来观察媒介整体。[1]我的方法恰恰相反。它假设没有一种媒介理论可以超越媒介本身，而

[1] 例如，卢曼就想象系统理论可以放弃传统的"乌托邦的"伦理/政治的社会理论概念（如民主化、辩证法、不公正、斗争）以及传统的媒介美学概念（如摹仿、表达、表现），转而使用一种对"在如宗教、货币经纪、科学或艺术、亲密关系或政治等各种系统中**出现的可比较情况——无论这些系统在功能和运行模式上有多么迥异**"进行的奥林匹克式的调查（见 *Art as a Social System*, 2；重点是卢曼所加）。对此我并不同意。有关文学和艺术中的比较主义的批评，见我的论文"Why Comparisons are Odious"，发表于 *World Literature Today* 70, No. 2（Spring 1996）: 321-324.

我们需要的是嵌入媒介实践中的通俗理论形式。这就是我所谓的"元图像"(metapicture),反映自身构成的媒介客体,或者是(想想艺术家罗伯特·莫里斯精彩的极简达达主义物体)带有制造过程的声音的盒子。[1]

经典的多稳态的一个花瓶/两副面孔(图40)为我们提供了一个有用的媒介元图像。[2]如果我们从花瓶开始,就可以清楚地看到卢曼说的"标记"系统(花瓶)和"非标记"背景或是周围空白区域的区别。同时它也表现了形式(将花瓶突出表现出来的线条)和媒介(画着这幅画的白纸)的区别。不过再看一眼,我们的印象就会被推翻:花瓶从系统变成了围绕着两幅面孔系统的环境,而花瓶周围的空白区域或环境则变成了两幅面孔的系统。但最令人吃惊的变化则是花瓶上的装饰变成了两幅面孔上眼睛和嘴巴之间的交流导管。观看和说话这两种不可见的媒介在这里被描绘成主体间的通道,恰好代表了"对媒介说话"这一过程。不仅仅是两幅面孔在同时用拉康所谓的"观测的"和"呼唤的"用语互相说话,同时这整个形象都在对我们这些观看者说话,把我们与这幅图的关系表现为我们说话的对象、说话的内容,我们看见它,同时我们自己也被显示在其中。换言之,当我们"面对"这个形象,我们也面对着我们把自己篡改为在面对面交流中的观看/说话主体这一事实。这张图想要对我们说话,想要我们对它说话,想要区别说话的知觉模式。作为口头媒介的那根未作任何标记的缎带与

[1] 关于莫里斯的讨论见 W. J. T. Mitchell, *Picture Theory* (Chicago: University of Chicago Press, 1994), Chapter 8. 元图像类似于卢曼提出的艺术作品中"现实的'游戏'加倍"概念,但是卢曼认为这是现代"艺术系统"的突出特点,而不是表现或摹仿的内在要素。我的元图像概念却不限于艺术作品,无论是现代派或是其他。

[2] 在一个更简单、不加装饰的形态下,这个图被叫做卢宾的花瓶(Rubin's Vase),最早由丹麦心理学家埃德加·卢宾于1921年提出。见 J. Richard Block, *Seeing Double* (New York: Routledge, 2002), p. 8.

图40 一个花瓶/两副面孔：形象＝背景模棱两可图，来源于芝加哥大学数字媒介实验室。

眼睛之间那根打了孔、分了段的通道形成对比，也许是在暗示观测和呼唤之间质的不同，眼神是悚动的、紧张的，而嘴里的话却说得无比流畅。

在接下来的章节中，我将考察各种媒介的元图像——绘画、雕塑、摄影、电影，我称之为"生物控制论"（biocybernetics）的混合媒介，最后还有视觉本身——在自我指涉的时刻。不过，现在把我们之前关于媒介理论的思考得出的结论讲清楚，把这一系列个案研究中的媒介所涉及的假定也讲清楚，也许对我们会有帮助。下述"关于媒介的十个命题"总结了这些结论，后面附有更闲散些的阐述。

1. 媒介是一种从一开始就活跃在我们周围的现代发明。
2. 新媒介带来的冲击古已有之。

3. 一种媒介既是系统又是环境。

4. 媒介之外，总有东西。

5. 所有媒介都是混合媒介。

6. 头脑是媒介，反之亦然。

7. 形象是媒介的主要通行货币。

8. 形象居住在媒介里，正如生命体居住在它们的栖息地。

9. 媒介没有地址，也没法定位。

10. 我们通过形象对媒介说话，媒介也通过形象对我们说话。

1. **媒介是一种从一开始就活跃在我们周围的现代发明。**当我谈论媒介问题的时候，我并不把讨论局限于或者主要放在现代的"大众"媒介或技术型、机械型、电子型媒介上。我更想看看现代的和传统的以及所谓原始的媒介是如何辩证、历史地联系在一起的。古老的媒介，比如绘画、雕塑和建筑为我们提供了一个理解电视、电影和网络的框架，同时我们关于这些早期媒介的看法（即便是把这些东西理解为"媒介"的现代看法）取决于新的交流形式、模拟形式和表现形式的发明。古代实践如身体绘画、身体划痕和肢体语言，以及古代文化形式如图腾、拜物和偶像崇拜至今仍存在于媒介中（尽管是以新的形式），此外，许多围绕着传统媒介的焦虑情绪都涉及技术革新——从"伪神"到写作的发明。

2. **新媒介带来的冲击古已有之。**在媒介史的范围内，将其二分为现代和传统形态并不是很有助益。关于媒介的一个辩证的描述包括对不均衡发展状况的认识、传统媒介在现代世界的幸存以及对在古老实践中将出现新媒介的预见。例如，如本雅明所说，"第一个"媒介——建筑——在某种意义上一直都是一种大众媒介，因为它是在注意力分

散的状态下被消耗的。¹户外的雕塑自远古时期就已经对大众说话了。电视也许是一种大众媒介,但是它的说话点主要是私人的、家中的空间,而不是众人的集会。²而技术也一直在艺术品生产和远距离信息传播中扮演着重要角色,从火焰到鼙鼓,到工具和冶金,到印刷厂。因此,我们在使用"新媒介"(因特网、电脑、视频、虚拟现实)这个说法时必须同时认识到,媒介总是新的,也总是伴随着技术革新和技术恐惧。柏拉图把文字看作危险的发明,它会毁掉人们的记忆、毁掉面对面对话的语言资源。波德莱尔认为照相技术的发明会摧毁绘画。印刷厂带来的革命广受指责,而年轻人的暴力也总是被认为与游戏、漫画书和电视机脱不了干系。所以说,一说到媒介,"新东西的冲击"并不是什么新鲜事,我们需要客观全面地看待这个问题。在媒介里,新东西总是会带来冲击;他们总是与神圣的发明联系在一起,与神赐的双刃剑般的礼物联系在一起,也与传说中的造物者和信使(文字的发明者忒乌斯,来自西奈的语音表的传送者摩西,普罗米修斯与火,还有媒介研究的发明者、普罗米修斯般的麦克卢汉等等)联系在一起。这并不表示这些革新并不是新的,或是没什么意义;只是说它们带来的变化并不是简单地给它们打上一个"新的"标签、把所有以往的东西看作"旧的"就可以完事的。³

3. 一种媒介既是系统又是环境。"媒介"这个词是从"中介"

1 Walter, Benjamin, "The Work of Art in the Age of Mechanical Reproduction", trans. Harry Zohn, in *Illuminations*, ed. Hannah Arendt(New York: Shocken Books, 1969), p. 240.
2 这当然不是电视媒介的固定状态。例如,在南非的贫民窟,一台电视机可以同时为好几百人提供娱乐消遣。
3 在这里,一个有益的例子是勒夫·马诺维奇,他倾向于"新媒介"等同于电脑化(数字代码、模块性、自动化、可变性、代码转换)、把照相技术和电影当作"传统媒介",而"旧媒介"则是那些"手工组装的"(*The Language of New Media*, 36)。然而,新与旧之间的分界线并不是固定的,也需要更清晰的界定。

(mediation)¹这个更具有包容性的词派生出来的,这个词超越了艺术和大众媒介的物质和技术,还包括了政治中介(代表性机构如立法机关和君主)、逻辑中介(三段论的中间段)、经济中介(货币、商品)、生物"中介"(如生命"文化"或栖息地)以及精神中介(降神会中的灵媒师、代表着看不见的神明的偶像)。简而言之,一个中介不仅仅是一系列在个体之间进行"调节"的物质材料、装置设备或是符码,而是一个复杂的社会机构,将个体包于其中;它是由一系列实践、仪式、习惯、技能和技术,以及一系列物质客体和空间(舞台、工作室、画板、电视机、笔记本电脑)构成的。一个中介有如一个同业公会、一个专业、一门手艺、一个企业、一个集合体,因为它是一种交流的物质手段。然而,这个观点又把我们带回到了雷蒙·威廉斯"社会实践"这个概念打开的潘多拉魔盒,威胁着要释放出关于媒介的一个漫无边际的概念。于是我们需要用另一个公式对这个概念进行补充,在这里我们用亚历克斯·格列高利的漫画(图41)来表示。

4. **媒介之外,总有东西**。² 每一种媒介都构建一个相应的即时区域,这个区域里的是透明的和未经中介的东西,与媒介自身相对立。这扇窗户本身当然就是一个中介,它依赖于玻璃制造技术。窗户也许是视觉文化中最重要的发明之一了,它使得建筑有了新的内部和外部的关系,也通过内部和外部空间为人类身体重新划定了位置,这样一来,眼睛就成了心灵的窗户,耳朵是走廊,而嘴巴则装饰了珍珠似的

1 此处,我同意这本书的基本观点:Régis Debray, *Media Manifestations*, trans. Eric Rauth(New York: Verso, 1996).
2 如卢曼声称,这是任何系统的形式情况,包括媒介:"大众媒介,如观测系统,被迫在自我指涉和他者指涉之间进行区别。它们别无选择……他们必须构建现实——另一种现实,与它们自己的现实不同的现实。"(NiklasLuhmann, *The Reality of Mass Media* [Stanford, CA: Stanford University Press, 2000], 5)

图 41 "不是高清。是一扇窗。"亚历克斯·格列高利的漫画,发表于《纽约客》。

门。从伊斯兰式的格子装饰窗到中世纪欧洲的彩色玻璃窗,到现代购物和漫游用的展示窗和拱廊,到微软的用户界面窗口,窗户从来就不是透明的、自明的或不经中介的实体。然而这幅漫画同时也提醒我们,新媒介往往与即时性和未经中介性联系在一起,所以高清、高速计算使得逼真地模拟窗户这样的老媒介成为了可能。在这个意义上,新媒介并没有如它们分析感官在自然、习惯和现有媒介的条件下的运作一般来重新划定我们的感官,并试着使它们看起来就像旧的媒介一样。[1]

5. 所有媒介都是混合媒介。不存在什么"纯"媒介(例如,"纯"绘画、雕塑、建筑、诗歌、电视),不过对媒介本质的探寻——评论

[1] 这是基特勒在 Gramaphone, Film, Typewriter 一书里的主要论点之一,我们需要将其牢记在心,因为我们很轻易就认为媒介会对我们的感官进行重新配置或者程序改编。

家克里门·格林伯格认为这是现代派先锋的任务——倒是一种乌托邦式的行为，它看起来与任何媒介的艺术调配不可分割。媒介的纯粹性问题出现在一个媒介变得自我指涉的时候，这时它放弃了其作为交流或表现媒介的功能。此时，这个媒介的某些特定代表性形象就被经典化（抽象画、纯音乐）而变成体现了这种媒介的内在本质了。

6. **头脑是媒介，反之亦然**。精神生活（记忆、想想、幻想、梦、知觉、认知）是经过中介处理的，同时也在整个物质媒介中得到实体化。[1]思考，并不像维特根斯坦所说的，居住于头脑中某种"奇怪媒介"中。我们利用工具、形象和声音在键盘上大声地思考。这个过程大致上是相互的。艺术家索尔·斯坦伯格把画画称为"纸上思考"。[2]然而思考也可以是一种画画，一种头脑中的描绘、寻迹以及（我的情况是）漫无目的地乱涂乱画。我们不仅仅思考"关于"媒介的问题，我们还"用"媒介进行思考，这也就是使得我们关于它们的思考如此令人头痛的原因。无论是在符号学、语言学还是语篇分析中，都没有某种享有特权的关于媒介的元语言。我们与媒介之间是一种相互构成的关系：我们创造它们，它们也创造我们。这也就是为何众多创世神话将神描述成一个巧匠，用不同的媒介创造出各种作物（宇宙的建筑、动物和人类的雕塑形象）。

7. **形象是媒介的主要通行货币**。如果我们想"对媒介说话"，我们就必须意识到形象而非语言才是他们的主要通行货币。语言和写作对传递信息来说当然非常重要，但是媒介本身是实体化的信使而不是

[1] 见在 *The Language Instinct*（New York: HaperPerennial, 1995）中 Stephen Pinker 关于 "mentalese" 概念是混合媒介的讨论。
[2] 见我收入 Picture Theory 中的论文 "Metapictures" 中关于斯坦伯格的讨论。

信息。[1]麦克卢汉说对了一半：媒介是"按摩"（the massage）而不是"信息"（the message）。此外，语言和写作本身也是两种媒介，一种以声音形象获得实体，另一种则以图形形象获得实体。

8. 形象居住在媒介里，正如生命体居住在它们的栖息地。如生命体一样，它们也可以从一个媒介环境转移到另一个环境，这样一来，一个语言形象可以以绘画或照片的形式获得重生，一个雕塑形象也可以以电影和虚拟现实的形式获得重生。这也就是一个媒介可以被看做在另一个媒介中"筑巢"的原因，也是一个媒介在经典中似乎变得可见的原因，如伦勃朗的画代表着油画，而油画又代表了绘画，绘画又代表了艺术。同样，这也是为何"形象的生命"这样的说法是不可避免的。形象也需要一个居住的地方，而媒介就为它们提供这样一个地方。麦克卢汉曾说过一句著名的话："媒介的内容总是另一种媒介。"不过他弄错了一点，所谓"另一种"媒介必须是一种"更早的"媒介（小说和戏剧是电影的内容，电影是视频的内容）。事实是，一种新的媒介、甚至一种尚未存在的媒介可能在一种更古老的媒介中"筑巢"，最明显的例子是那些科幻电影预告了图像和传播、虚拟现实环境、远程传输手段或大脑移植（尚待发明）等领域的技术突破。新媒介发明总是在产生一系列假设的未来，既有乌托邦式的也有反乌托邦式的，正如柏拉图预见到写作将摧毁人类的记忆一般。

9. 媒介没有地址，也没法定位。所谓的"对媒介说话"（所有这些，作为一个一般的领域）是一个完全神秘的、矛盾的概念。媒介没有地址也不能被定位。像所有一神教的神祇一样，像现代科幻小说中的"矩阵"一样，媒介无处不在又无处可寻，它是单数的又是复数的。

1 Debray, *Media Manifestos*, p.5.

它们是那些"我们在其中居住、移动、拥有我们存在"的东西。它们不存在于一个特定的地点或东西里,它们自身就是信息和再现在其中生长、传播的空间。询问一个媒介的位置就像询问邮政系统的位置一样。可能有特定的邮局,但是作为邮政服务的媒介并没有位置。它包含了所有地址;它就是令地址成为可能的东西。[1]

10. 我们通过媒介的形象对媒介说话,媒介也通过其形象对我们说话。这样一来,我们其实并不能"对媒介说话"。这两个过程都是通过媒介的**形象**、特定媒介模板或人格化形象(媒介明星、大亨、古鲁、代言人)进行的。当我们说到被媒介"致意"或"质询"的时候,我们实际上是在对媒介进行人格化,把它当做一个说话者,而我们则是它说话的对象。"媒介的话语"有两种形式,一种是借喻的,另一种是空间的:(1)一种是说话主体对对象的说话行为,在这种情况下媒介被赋予了面容和身体,以化身的形态出现(如矩阵通过它的"代理"、黑客来进行回应,又如麦克卢汉或鲍德里亚说出一些格言般的、既是"为"媒介又是"关于"媒介的话,好像媒介专家自己就是一种"媒介"似的);或者(2)address 意为地址、地方、空间或说话的场所,在这种情况下重要的就是说话行为是"从哪来的"。

考虑到媒介是以空间或身体形象、地形或人物的形式对我们说话的,它们也就在我们身上产生出我们通常与形象联系起来的矛盾情绪。它们是看不见的矩阵,又是过分显眼的奇观,是隐藏的神或者是神在现世的肉身。它们是我们意志的工具,越来越臻于完美的传播手段或是失去了控制的机器,带我们走向奴役和灭亡。我的结论是,"对媒介说话"的合理开始是对媒介形象说话,对它们赋予生命的形式、

1 我相信沃夫冈·沙夫纳在科隆的"Addressing Media"研讨会上曾表达过这样的观点。

将它们带向光明的形象说话。为了阐明这一点，我想用对大卫·柯南伯格的经典恐怖片《录影带谋杀案》中一个场景的沉思来结尾，媒介作为身体和作为空间的区别就此被解构。

麦克斯·雷恩（詹姆斯·伍兹饰演）是第一个化身，他是一个电视制片人，为了提高多伦多电视台的收视率而在寻找一种新的"强力的"色情片形式。有人给了他一盘录像带，内容是媒介专家布莱恩·奥布里翁博士的讲座（其原型明显是马歇尔·麦克卢汉）。在这部电影里我们已经认识过他，他是一个神秘莫测的、预言家般的角色，拒绝所有电视直播的邀请，坚持"只在电视的电视里出镜"，也就是用预先录制好的录像带出镜。第三个化身是漂亮的电视人物尼基·布兰德，她与麦克斯·雷恩曾经有过一段情缘。麦克斯总有一些奇怪的幻觉经验，他希望奥布里翁博士能帮他解释这一切。

录像带开始播放的时候，布莱恩·奥布里翁背诵着熟悉的麦克卢汉式的关于录像媒介新时代的咒语（图42）：

> 为了北美头脑的战斗将在视频的战场上打响，电视竞技场，电视荧幕是头脑中的眼睛的视网膜。所以，电视上看到的东西是第一手的经验。所以，电视是真实，而真实不如电视。

麦克斯曾经听说过这些东西，所以漫不经心地看着，不时弄弄这弄弄那、轻蔑地哼一声，好像在说"对，没错"。这时，奥布里翁博士的声音发生了巨大的变化，他开始直接朝麦克斯说话，好像是实时对话——而不是录好的录像带：

> 麦克斯！你来找我，我非常高兴。我自己也曾经历过这些。

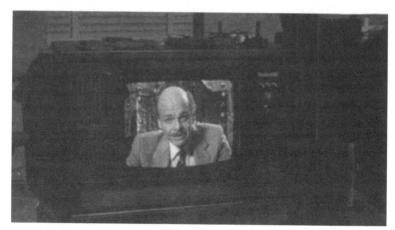

图42 在这幅大卫·柯南伯格的《录影带谋杀案》(1983)的剧照中,布莱恩·奥布里翁博士正在背诵麦克卢汉式的咒语:"为了北美头脑的战斗……"

你的真实其实有一半已经是视频的幻象了。如果你不小心一点,就会全部变成幻象。

这时,麦克斯的全部注意力都放在布莱恩·奥布里翁身上了,他接着说道:

> 我脑子里长了肿瘤。我想是这些幻象引起了脑肿瘤,而不是脑肿瘤引起幻象。但是他们把肿瘤切除了之后,它被叫做"电视竞技场"。

正当奥布里翁说着故事的时候,我们看见一个戴着帽子的行刑者穿着锁子甲从他身后走进了屋子。奥布里翁继续说着,戴帽子的人把他手绑在椅子上,拿出了一根绳子。奥布里翁在故事结尾时,说到

原来他自己就是"电视竞技场的第一个受害者",这时行刑者还没等他说完一句话就把他勒死了。麦克斯从椅子上跳了起来,问道:"谁在后面?他们想怎么样?"行刑者取下帽子,原来是麦克斯的情人尼基·布兰德(图43)。她说:"我想要你,麦克斯。"接着用一种半是命令半是恳求的语气说道:"到尼基这来。到我这来。别让我等待。"她的嘴唇慢慢地充斥了整个荧幕(图44)。接着,显像管凸出到电视机外面来了,电视机活了,充满着欲望的喘息和喉音,血管在塑料皮肤下膨胀。场景结束于麦克斯(图45)遵循了她的指示,把头塞进了尼基·布兰德的嘴里(图46)。

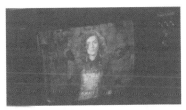

图43 不戴面罩的行刑者:"我想要你,麦克斯。"《录影带谋杀案》剧照。

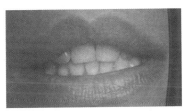

图44 尼基·布兰德:"我想要你,麦克斯。"《录影带谋杀案》剧照。

图45 麦克斯走向电视机。《录影带谋杀案》剧照。

图46 麦克斯头伸进电视机。《录影带谋杀案》剧照。

这个场景中，三个媒介化身代表了所有媒介系统的四个关键组成部分：信息的发送者或"制作者"，使得理解信息成为可能的符码、信息的接收者或"消费者"，以及获得了形象的信息本身。不过这些在场景中马上被打乱了：麦克斯，他本来是制作人，但是处在了观看者的位置；布莱恩·奥布里翁博士是符码专家，在电影中则是媒介的"第一个受害者"；尼基·布兰德一方面扮演着汉尼拔式的接收者 - 消费者的角色，随时准备吞噬制作者，另一方面又变成了媒介的化身，她的嘴唇和荧幕合为一体，电视的机体则和她那性感的肉体合为一体。媒介系统中所有本应静止的组成部分——发送者、接收者、符码和实体化的信息——都在这一出色的场景中获得了重组，显示出了媒介概念本身的极大的不稳定性。制作者被消费了；本应是视觉愉悦消费客体的实体化的形象变成了消费者；而本应如天神一般站在媒介之外的媒介理论家则成了第一个受害者。

我们当然可以把这个解读成麦克卢汉之死的隐喻，这位伟大的媒介理论的化身被他自己的媒介名声的诅咒给击倒了。随着麦克卢汉成为越来越有名气的媒介之星，出现在电视节目《迪克·卡维特秀》和《大家笑》、电影《安妮·霍尔》的镜头中，为美国公司新产品线提供咨询，他的学术名气却慢慢在走下坡路。在1980年代，他很快就被一位新的媒介预言家取代了，这位冉冉升起的新星更加政治正确而且已经在另一个世界安息，他就是瓦尔特·本雅明。[1]

[1] 麦克卢汉的倒下和本雅明的崛起是媒介研究界反复述说的故事。麦克卢汉有着乐观的"地球村"设想和他关于一个群体性头脑的神秘设想，可这些在后现代怀疑主义以及主要是左翼的媒介研究界并不受欢迎。与霍斯特·布雷德坎普的谈话令我更觉这个故事重要。见他的文章 "Dersimulierte Benjamin. Mittelalterliche Bemerkungen zu seiner Aktualität"，收于 *Frankfurter Schule und Kunstgeschichte*, ed. Andreas Berndt, Peter Kaise, Angela Rosenberg, and Diana Trinkner (Berlin: Reimer Verlag: 1992)，116-140. 这篇文章认为本雅明的《机械复制时代的艺术品》自60年代起就被作为针对麦克卢汉的解药受到追捧了，至少在德国是这样。

不过我们从这个场景中还有更重要的东西要学，那就是媒介理论在媒介中的存在。固然，我们需要用符号学、系统理论、现象学和阐释学这些工具来欢迎媒介、解码媒介，但只要我们还认为媒介是可以用"理论"这样的宏大叙事来解读的"客体"，我们就只能无功而返。也许我们需要对这种追寻贴上一个新的标签，一个"中介理论"（medium theory）的标签以便显示其处于媒介中间的、混合的位置。[1] 理论会处在内在话语的位置，与实践紧密相连，并从内部进行反映。我将提出这个问题："谁在后面？他们想怎么样？"而不期待像"鲁珀·默多克呀，傻瓜！"这么简单的答案，或是并不确定的答案，比如大众媒介系统是一个巨大的、活生生的整体这样神秘化的概念啦，矩阵这样的妄想狂情节啦，要么就是尼可拉斯·卢曼的系统－坏境自动随机切换理论。"谁在后面"的答案也可能是"我们自己"和我们欲求的模糊对象、尼基·布兰德许诺的致命愉悦的幻想。至于媒介想要什么，那就很明白了：它们想要你。

[1] 见我的文章"Medium Theory"，*Critical Inquiry 30*, no. 2（Winter 2004）: 324-335.

11

抽象与亲近

绘画一直是艺术史上的崇拜对象，和诗歌在文学史、电影在媒介研究中的地位一样。而现代抽象画又是绘画史上的崇拜对象，在这种特别的风格或者说传统（难于命名也是意义所在）[1]中，绘画可以找到其本质。[2]克里门·格林伯格雄辩地声称，抽象艺术家"全神贯注于其媒介中"[3]而不再考虑任何其他问题。格林伯格认为绘画的那些代表性模式，不管是种类、历史、托寓、超现实主义、肖像还是风景画，都遗憾地偏离了绘画的本质，这本质其实包含在媒介本身的物质性之中。格林伯格用一种奇妙的方式赞同了麦克卢汉（他的其他想法想必

[1] 斯坦利·卡维尔认为抽象画不是常规意义上的"风格"或"类型"（如巴洛克、风格主义、浪漫主义或古典主义），而是媒介的身份危机。见 *The World Viewed* (Cambridge, MA: Harvard University Press, 1979), 106。

[2] 伊夫思－阿兰·博伊斯认为："抽象画可以看做整个现代主义事业的象征。"见 "Painting: The Task of Mourning"，收于 *Painting as Model* (Cambridge, MA: MIT Press, 1993), p. 230。

[3] Clement Greenberg, "Towards a Newer Laocoon" (1940), in *Clement Greenberg: The Collected Essays and Criticism*, 4 vols. (Chicago: University of Chicago Press, 1986), 1:23.

令前者胆寒不已）的一个观点，即现代艺术中"媒介即信息"。[1] 对格林伯格来说，抽象艺术的伟大成就是"接受了特定艺术媒介的限制"[2]并放弃了混合媒介、文人画，以及（首要地）刻奇（Kitsch），还有它对那些熟悉主题的感官的、轻率的迎合。[3] 他用下述语言赞颂纯粹主义者的成就：

> 在过去五十年里，先锋艺术达到了文化史上无前例的纯粹度和活动领域定界。现在，艺术都安全地躺在各自的"合法"界限内，自由贸易被专制取代了……艺术……被追赶着回到了它们的媒介那里，在那里它们被孤立、被浓缩、被下了定义。正是每一种艺术的媒介令它们获得其独特性，获得它们自己。[4]

这个"被追赶着回到媒介"在绘画中得到了最生动的实现，基本元素被简化到"与媒介本能地契合"的程度：

> 像平面本身变得越来越浅薄，平展开来，并将那些假想中的深度平面挤压到最终于真正的平面——画布的平面——重合到一起……现实主义的空间崩裂了，碎成一片片的，最终与像平面

1 伊夫思-阿兰·博伊斯认为现代主义对媒介"物质性"和"完整性"的坚持是"有意将艺术从资本主义交换方式的污染中解放出来的尝试。艺术从本体上应该不仅从机械而且从信息领域分离开来"（Bois, "Painting: The Task of Mourning", p. 235）。麦克卢汉对媒介的内容（informational content）的坚持不应该与其"信息"（message）即媒介对感觉比率产生的改变混淆起来。

2 Greenberg, "Towards a Newer Laocoon", 1:32.

3 迈克尔·弗里德宣称"艺术之间是戏剧"表达了类似的对混合媒介的保留态度。"Art and Objecthood", first pub. *Artforum* 5 (June 1967): 12-23; 此处引用于 Michael Fried, *Art and Objecthood* (Chicago: University of Chicago Press, 1998), p. 164。

4 Greenberg, "Towards a Newer Laocoon", 1:32.

第三部分 媒 介

平行了……当我们凝视一幅末期立体主义绘画时，我们将见证三位图像空间的出生和死亡。(1:35)

我在别处曾讨论过现代主义抽象这个宏大叙事的元素组合：部分宗教追求，加上一些偶像破坏的弦外之音（摹仿与再现的毁灭）；部分科学革命（声称开启了一个知觉的新领域以及对更深的现实的再现，这是摹仿无法企及的）；部分政治革命（用先锋派的军事姿态来震撼资产阶级观众）。[1] 抽象画这种英雄式的图卷在过去四十年里一直是艺术史上的经典叙述，即使是后现代主义的多媒介实验将其赶下主要媒介的王位时也不例外。到了八十年代，抽象画已经死了或是快死了这种言论已经非常时兴了。艺术评论家哈尔·福斯特称："新的类似抽象画家要么模仿抽象，用一种不自然的方法将其回收再利用，要么就把它简化成一系列惯例。这种墨守成规的态度相当缺乏批判性，它与符号和仿真的经济相适应。"[2] 福斯特认为，在这个仿真的时代试图去复

1 见我的文章"UtPicturaTheoria: Abstract Painting and Language"，收于 W. J. T. Mitchell, *Picture Theory*（Chicago: University of Chicago Press, 1994），chap. 7。关于抽象和偶像破坏，见 Maurice Besancon, *The Forbidden Image*（Chicago: University of Chicago Press, 2000）。关于一种在绘画中体现"物理或哲学的改变"的新认识论，见 T. J. Clark 的文章"Cubism and Collectivity"，收于 *Farewell to an Idea*（New Haven, CT: Yale University Press, 1999），pp. 214-215。克拉克认为立体主义是一种伪造的"对世界的新描述"，这种新描述与科学范式的转变几乎没有什么关系——他也意识到这种指责会被认为是一种"侮辱"，捣毁了"一种权威的现代艺术的基石"（215）。

2 Hal Foster, "Signs Taken for Wonders"，*Art in America*（June 1986）: 80. 还有 Douglas Crimp, "The End of Painting"，*October* 16（Spring 1981），重印于 *On the Museum's Ruins*（Cambridge, MA: MIT Press, 1993），pp. 84-106。克里姆普抨击说"绘画的复兴""几乎完全是反动的"）（90），它们带有"资产阶级意识形态的所有特点"（92）。只有那些找到办法去表现媒介之死（Robert Ryman）、媒介的绝望（Frank Stella）或是艺术制度本身之死（Daniel Buren）的绘画才值得我们重视。

兴抽象画，或多或少是一种模仿"资本抽象运作"的机会主义努力。[1] 绘画能做的不过是一些串通一气的讽刺，根本谈不上什么"批判"，没法与以往那些伟大的抽象作品（罗伯特·莱曼、肯尼斯·诺兰、布莱斯·马登）相提并论、撼动资本主义仿真的统治。"艺术家的姿态还是达利式的浪荡子而非杜尚式的激进派，而艺术的逻辑仍旧追随着市场/历史体系的动力学。"（84）

与市场/历史体系相对立、颠覆资本主义仿真的统治，这样的批判抽象画家的英雄形象一般来说是留给杰哈德·里希特的，这位有着雄心壮志的艺术家在作品里孜孜不倦地探索着媒介的边界，如摄影和绘画。艺术史家本杰明·布赫洛把里希特单独提出来，认为他是"清算资产阶级假文化遗产"、不满足于"奥斯维辛之后的抒情诗"之类先锋派宏愿的继承者。布赫洛认为里希特之所以有真实性、"吸引许多观众"，是因为他的作品"看起来像对整个20世纪绘画世界进行一次巨大的、愤世嫉俗的回顾纵览"。[2] 布赫洛认为里希特与矛盾做着英雄般的斗争，"尝试同时追求一种绘画的修辞和一种对这修辞的分析"[3]。当里希特"不是用艺术家的刷子而是用装饰家的刷子"画出他那些大作时，布赫洛把这看成是一个批判性的行为，反映了"绘画过

[1] Foster, "Signs Taken for Wonders"，p. 139. 伊夫思-阿兰·博伊斯在"Painting: The Task of Mourning"中提供了关于这个主题的更长的讨论，他认为抽象画从一开始就注定了绘画的"终结"或"死亡"，因为这是绘画从资本主义的解放。（第230-232页）

[2] Gerhard Richter, "Interview with Benjamin H. D. Buchloh, 1986"，重印于 Richter, *The Daily Practice of Painting: Writings and Interviews, 1962-1993*, ed. Hans-Ulrich Obrist（Cambridge, MA: MIT Press, 1995），p. 146. 克里姆普还利用杰哈德·里希特不经意说出的话来表达"绘画就是纯粹的白痴行为"，除非人们用全部的热情投入其中（"The End of Painting"，p. 88）。克里姆普没有意识到，里希特可能是在开玩笑，另外他也可能仍在用全部热情投入这个已经从"白痴行为"变成乌托邦式概念的绘画之中——"在那个人们认为绘画可以改变人性的地方"（同上）。

[3] Richter, "Interview with Benjamin H. D. Buchloh, 1986"，p. 156.

程的匿名化和对象化"（161）。

布赫洛对里希特的解读的唯一问题在于艺术家本人对此做出了严正的否定。里希特坚持说奥斯维辛之后仍然有抒情诗，拒绝把他的作品看做"巨大的、愤世嫉俗的回顾纵览"，也否认"愚蠢地展示笔法或是绘画修辞……可以获得任何成果、说出任何东西、表达任何渴望"（156）。至于装饰家的刷子，他只是坚持道："刷子就是刷子，不管是五毫米宽还是五厘米宽。"（162）他根本就没有想什么"清算资产阶级假文化遗产"，里希特认为这只不过是一种鼓动宣传，"就像有人说语言不再可用了，因为它是资产阶级的遗产，或者是我们不能再把文本印在书上了，只能印在杯子或是凳腿上。我够资产阶级，可以继续用刀叉吃饭，正如我在画布上画油画一样"（151-152）。里希特坚持他的艺术不是为了摧毁什么或是与过去决裂。他说："在任何方面，我的作品与传统的联系都比其与其他任何东西的联系要更紧密。"（23）他用来描述自己作品的词语听起来与艺术自主、存在真实之类的传统概念有着相当紧密的联系，紧密到甚至有些危险。当他作画时，他感到"有些东西将要到来，我不知道是什么，不是我可以计划的东西，是比我更好、更睿智的东西"（155）。他甚至与媚俗价值打得火热，暗示道他的画"讲述故事"、"营造气氛"（156）。如果说他的画侮辱了什么东西，那也不是布赫洛所想的"欧洲的抽象史"，而是"'人们用如此虚伪的虔敬来颂扬抽象'的错误与宗教性"（141）。里希特一直拒绝先锋派那种英雄式的、批判的、僭越的身份，布赫洛却一直想把这种身份加于他。他坚持着"绘画的日常实践"的世俗性，他对是否存有具有严肃政治影响的绘画存疑，他宣称"政治不适合

我"（153）。[1]

在这个绘画从主导地位降到相对次要地位的时代，里希特对抽象画家英雄外套的拒绝也许能帮我们对一些关于抽象画的可能性的问题做出一些更具有普遍性的回答。在这个后现代时代的末尾，抽象画还具有怎样的可能性？在后现代时代早期，在康定斯基、马列维奇和先锋派的英雄岁月中，抽象艺术曾与乌托邦式的、革命的、精神上具有超越性的雄心壮志联系在一起，如今抽象艺术还能否复兴这样的雄心壮志？它能否（或者是否应该）试着重现二战之后与抽象表现主义和色域绘画（color field painting）一同兴起的第二次抽象浪潮？随着具象、画意和人们常说的"审美领域的语言爆发"的后现代回归，抽象可以设定怎样的目标？它是否应该在极简主义和新表现主义的作品中寻找抽象的蛛丝马迹？谁是过去25年里抽象的继续者？他们是否能组成另一种可持续的传统，还是说他们之间的冲突太过根本，以至于他们共同的抽象"外表"只是一种误导？

这些都是一个评论家可能提出的问题，但是只有艺术家才能回答。而比起那些市场奇想和评论口味挑选出来、代表着艺术史上先锋运动的主要人物来，也许不那么重要的艺术家能为我们提供更有启发性的答案。那些在雷蒙·威廉斯所说的"残余"传统（与"新兴"和"主导"潮流相对立）中工作着的次要艺术家们可以帮我们看清，围绕着艺术传统的对话是如何可能在普通语言层面上展开，而没有非得去展示天才或是对世界意义重大之类的夸张压力。

[1] 值得注意的是，抽象画一般被认为是里希特作品中的次要方面。他的作品中最受崇拜的是巴德迈因霍夫作品幅和以照片为基础的画，这二者都绝不抽象，而且与大众媒介紧密相连。至于他的抽象画，杰里米·吉尔伯特-罗尔夫的评价（"它们"看起来就是为了被拍照而存在的……拍成照片紧凑地放在书页上，人们就能看出意义来"）表明了这些作品次要的地位。见 Rolfe, *Beauty and the Contemporary Sublime*（New York: Allworth Press, 1999）, p. 98.

正是怀着这种心情，我在1990年代中期接受邀请，对在南佛罗里达大学美术馆举办的"Re: Fab"展作出回应。这次展出邀请观众检视一系列以抽象模式工作的新老艺术家的新近作品。展览并不构成由一批合作者发出的"艺术声明"或是宣言，而是由艺术家、美术馆长和评论家共同努力进行的一个边缘项目，它试图集合一系列作品，使我们能用一种相对实证的方法、不带太多先入为主的观念去回答那些关于抽象的现今状态的批判性问题。当然，选择的样品难免有偏向性：排除了那些锋芒毕露的、神奇的拜物抽象；定向在纽约。它看起来首先与快乐原则联合，愿意为抽象问题的开放性而放弃装饰性、漂亮或是简单的"趣味"。它不太迫切地想宣布自己的重要性或意义，而是愿意邀请观众们进入一场游戏，在这场游戏中行为和规则都没有事先规定。

在此我向你们几乎是随机地说明一下这场展出的一些作品。比尔·科莫斯基的《无题》，一场喷涂和刮擦、丙烯酸和雕塑土的色彩对话；艾略特·帕克特优雅而富有技巧的草作，木头上用墨水、石膏和高岭土，黑瓷上的幻想曲（图47）；唐娜·尼尔森的《月色》，展现了水滴与掉落、生物形态与流体之间的对话；波利·阿普菲鲍姆的《蜂巢》，这幅作品想要观众从棉花中吸取色彩、并与那些散布在巢室间的黑色天鹅绒身体亲昵；理查德·卡里纳的《艾米利亚》，这幅画在一个矩形平面图上拼贴了生物形态的形状。最后还有乔纳森·拉斯科的《媒介欣喜》，这幅画结合了图像-再现符码中的三种图像抽象模式：写作、几何与色彩。这幅画的标题要么是双关语，要么是一种矛盾修饰法，这取决于medium一词是作名词解还是作形容词解。是媒介的欣喜，给我们展现纯粹抽象的元素——还原为手势踪迹的写作、还原为不作区分的区域的色彩（除了为写作而空出来的白色空间

图 47 艾略特·帕克特,《吊起狗,打死猫》,1994 年。

之外),以及还原为三角基本原理以及平面测量的几何?还是"中度欣喜",一种对熟悉的图形惯例进行的中等的、含蓄的提升?既不是革命声明,也不是对任何事物的否定,而是对图形艺术最末微元素的提醒?不管是哪种解释,绘画都既不美丽也不崇高。事实上,这幅画的主导色彩,一种合成的、晕船的绿色,加上缭乱的画迹以及从格式塔图表中借用的令人迷失方向的几何图形,这幅画看起来像是想要迷惑观众,让我们头晕目眩、迟疑不决。[1]

1 见 EnriqeJuncosa, "Index and Metaphor: Jonathan Lasker, David Reed, Philip Taaffe",收于 *Abstraction, Gesture, Ecriture: Paintings from the Daros Collection*(Zurich: Scalo, 1999),pp. 135-155. 洪柯萨评论了 1990 年代出现的那种非教条的、非乌托邦的"新抽象"情绪。

在我看来，这幅作品只在最低限度上有能力。它显示出彻底的专业主义、对技巧和材料的掌握、处理手法的优雅以及有趣的想法。我不准备为它们中的任何一个去争取世界历史上的地位，但是对于那种对伟大天才在巅峰互相呼唤、"弃绝使得艺术是其所是的符码"这一事实进行黑格尔式叙事的艺术史，我也表示怀疑。[1] 这些艺术家都知道怎么画画。他们知道绘画是什么、抽象去哪了、它的符码是如何被操纵的。画中的技术辩证法、他们对材料的隐含意义以及特性的巧妙运用，这些东西都只对耐心的、怀着同情心的观众开放。

于是，你能说的最坏的话就是：这次展览就是想看看如果抽象的大旗再一次升起，是否还会有人愿意朝它行礼。然而摇旗却恰恰与这次活动的精神背道而驰，后者更像是邀请人们亲近工作室——各不相同的工作室——去看看如今正在发生的事。也许这种亲近本身能为抽象在今天的可能性提供一把钥匙。

把抽象和亲近联系起来，我想的当然是威尔汉姆·沃林格在《抽象与移情》（1906）中那富有影响力的看法：不管在其原初阶段还是现代阶段，抽象艺术都遵循一种"自我异化"的冲动、表达了一种"空间恐惧"以及对所有形式的同感的否定。现代主义抽象的大部分否定修辞——从它对语言、再现和叙事的拒绝，到它对拜物主义和原始主义的追求，到它对资产阶级观众（他们同时被引诱也被被抛弃）的模棱两可的态度——都可以追溯到沃林格反对"同感"艺术的案例，反对愉悦、美、（自我）享受、投射和认同的艺术。

不过，我也并不认为抽象的新的可能简单地存在于对被拒绝的同感审美的复兴之中。亲近不同于同感。同感关系（和抽象一起）存在

[1] Daniel Buren, *Reboungdings*, 转引自 Crimp, "The End of Painting", p. 103.

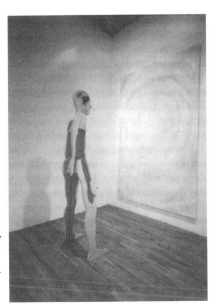

图48 乔纳森·博罗夫斯基,《2841787绿色空间绘画中的唠叨男人》,1983年。画布上用丙烯酸、两盏探照灯、铝、木、邦多、电动马达以及扩音器;画布112×72英寸;唠叨的男人,82.5×23×13英寸。

于唯心主义的"主体哲学"中,在这里,绘画和观者的关系是主体与客体的关系,或者(如果观众非常在行的话)主体和主体的关系。乔纳森·博罗夫斯基的《2841787绿色空间绘画中的唠叨男人》(图48)可以看做是这种同感模型的标志。观看者和艺术作品以二价关系互相诉说:一边是色彩的漩涡,另一边则是注视的、机械的观者,他喋喋不休,去弥补那沉默和绘画对话语、叙事、形象和易辨性的拒绝。

同感是观者和客体之间那种既摹仿又补偿的关系。说摹仿是因为观者如威廉·布莱克所说"变成了他观看的东西",他的语言——那种无意义的、重复的"唠叨"与语言的关系是抽象的、非指涉的、自成形象的,这和绘画与颜料的关系是一样的。说补偿是因为观者通过提供形象所缺乏、需要或要求的东西,提供一个配得上其视觉纯粹性

的声音,来弥补图像的静默。同感的美学在遇上抽象的时候,就变成了一种否定的否定——对视觉异化的否定,这种视觉疏离与窥视癖和"看着,但不被看到"联系在一起,在这种场景中,艺术作品不需要观众,甚至"背离"观众(与艺术史家和批评家迈克尔·弗里德关于"全神贯注"的描述遥相呼应)。

相反,亲近则意味着集体性,一个承认与认同的圈子。如果两个人玩亲近游戏,那么他们还需要第三个人来扮演目击者或参加者的角色——有时甚至是一个不知情的目击者,就像"经过"一样,或者是在有人没听懂的情况下说了一个笑话。博罗夫斯基的作品,一个多媒体装置,展现了全神贯注的观者与完全莫可名状的、甚至是生成性的抽象画之间的关系,为我们表明了抽象与同感的辩证法。但是在如此做的同时,也就无可避免地嘲弄了这种关系,将其表现成一种关于熟悉而传统的绘画-观者邂逅的元图像,同时也创造了一片新的空间,令我们得以对这种关系进行反思。我们是作为第三方来到现场的。我们打断了这种同感的独白-对话,将其转变成了一种亲近的场景。疏离与同感的辩证法、对话就此转变成了一个"三方对话"、三方邂逅——也许甚至是错过了的邂逅。

这与抽象艺术有何关系?答案很简单:抽象能以其抽象而异化任何人的时刻早已结束了。抽象画是熟悉的、经典的、标准的,甚至官方的。抽象艺术作品早已不再在主体与客体辩证法中占据一端。它们更像一群客体兄弟姐妹中的一员,而不像俄狄浦斯式的大场面,更像图腾、玩具或过渡性物体而不像被崇拜的东西。它们许诺的不是单个观众的超越或净化,而是一场观众的座谈会(conversazione,借用十八世纪图画类型)了。

我本可以用大卫·里德的错视抽象画来阐明这一点,他用非常有

迷惑性的绝技模仿并戏拟了画家的笔触。但让我用这次展出的一位丹麦艺术家来进行说明吧，这位80高龄的老人在现代主义的种种排列中见证了它的远去，他对形象的"外表损坏"进行了反思。斯文·达斯加德的《行李》用其宽广、半透明的笔触向我们展现了一幅黄色域抽象画，蓝色的底面从画布右下角探出头来。然而，这个抽象表面的纯净马上就被两个特征给破坏了：首先是一对忧郁的、菱形或是钻石形的眼睛，它们强迫我们把这个黄色的表面解读成一张"脸"，另外还有一个用丹麦语写的"我爱你"标签，它所处的位置也令我们不得不把它看做嘴巴。另一个显著的特征就是装在画框顶部的把手，大概是点题，把这幅画同达斯加德一系列以"行李"或"箱子"命名的、可以提起来、可以运输的作品联系起来。

我把这个行李运输到当下的语境来，是为了说明两点。首先，20世纪和21世纪的抽象是国际的、迁移的、普遍的，但远远不是同质的或同方向的。抽象，从澳大利亚土著绘画到KOBRA集团（哥本哈根、布鲁塞尔、阿姆斯特丹）的作品，不仅从纽约或巴黎这样的大都市或在帝国"中心"和原始或殖民"边缘"之间进行外流，而且跨越了许多边界，就像一个破旧的行李箱，上面贴满了去往不同目的地的标签。

第二，达斯加德的《行李》这样的作品对那种英雄式的、反同感的抽象神话进行了反叛。它知道，"脸"的标志恰恰破坏了这张本来没有脸的、疏离的抽象表面的"脸"，正像杜尚的小胡子破坏了蒙娜丽莎的脸一样。它知道，语言符号（口语、写作）侵犯了抽象那种无法言说的静默与不可读性的符码，这张脸表达的感情正是对同感的需求，而同感却是现代主义抽象要放弃的东西。"我爱你"这句话，如拉康指出的，从来就不只是关于说话者自身的陈述；它同时也对听

者/观者提出要求,要后者说出"我也爱你"米。这个标签是被钉在画上而不是画在画上,这样一来,我们可以认为这不是一张正在表达我们想要听到的内容的"嘴",而是一个把嘴巴遮盖起来的东西,让嘴巴陷入沉默,而观者的欲望就只能投射到脸上,让我们把眼睛看成是在恳求的、忧郁的。如果标签写的是"我恨你"的话,我们会怎样解读眼睛所表达的东西呢?那些不认识丹麦语的观者又会有怎样的看法呢?

《行李》,简而言之,就是一个塞住嘴巴的东西,一件对抽象画的戏仿,一幅抽象的现时状态的元图像。[1]它向我们展现的抽象的脸不是英雄式的、崇高的、反戏剧的或超越物性的。物体,如罗伯特·莫里斯曾说,仍然是重要的,但也许不那么妄自尊大了。抽象恋恋不舍地把自己展现为友善的、有用的形式。就像一个与你一同生活了半个世纪的忠实伴侣一样,它赢得的只有"行李"这个名头,还有一种熟悉感和亲近感。像抽象传统本身一样,我们继续把它带在身边;它很方便,随手就能拿到。我们没法抛弃它,但除了例行公事般地表达爱意、忏悔对它的不忠之外,我们也不知道能拿它做什么。除了迈克尔·弗里德之外,还有谁对抽象的纯净许诺保持着忠诚呢?

抽象在现代成熟的时代有怎样的新的可能性,也许达斯加德的作品可以帮我们一窥("Re: Fab"的展选址在佛罗里达是否有此考虑呢?)。未成年的、幼稚的、英雄式的现代主义可能对抽象提出了太多要求,要它扮演具有世界历史意义的角色、政治、精神和认知的先锋、艺术的否定之否定。"纯"抽象还有可能吗?也许吧,但污点和

[1] 有人告诉我"gag"这个双关语在丹麦语里不适用。("行李"是Bagage,而"塞口物"是gag。——译注)

不纯可能更有意思。它能超越自己的商品身份吗？只有当我们意识到，如评论家大卫·希奇所说，商业与资本主义并不是一回事，才有可能。抽象画出现得比现代主义和资本主义都早，它也将比博物馆、馆长、评论家和商人都活得久。它能参与政治吗？当然，但也许不是一种直接的、论战的宣传政治，而是一种更加微妙的亲近政治，这种政治在公共和私人的边界起作用，在艺术家、物体、观者的伙伴关系里开启新的对话。

在我看来，1996年11月和12月由约翰·利科在芝加哥兰多夫街画廊举办的题为"消失"的展览就可以代表这种政治。展览展出了欧洲和美国一群同性恋艺术家的一系列近作，值得注意的是展览中没有富有战斗性的或侵略性的意象，有的只是相对抽象的作品，看起来像在邀请观者与物品建立新的关系。例如，展览现场反复播放德里克·加曼的电影《蓝色》，银幕上是一片纯净的蓝色，银幕前面是一排老式的影院座位，观者被一堵齐肩高的墙与这些座位隔开来，让他们意识到电影院中那亲近的观看空间，同时播放的录音混杂着歌声和由说话与动作声组成的环境噪音。这是对"色情电影"（blue movie）这一名词以及利科所说的色情电影院这种"小建筑"所玩的小小把戏，不知怎么却似乎捕捉到了画廊的低温、观众的高度注意力以及展览为他们提供的亲近。与此相似，柏林艺术家于尔根·迈尔的一系列方块色域画也引起观众的注意，这些画是用对温度敏感的颜料直接在墙面上画的，当房间温度随着人群的呼吸而逐渐升高时，画的色彩会有细微的变化，此外观众也被邀请去触摸这些画，他们的手掌、脸颊或手指在画上留下的印记更富有戏剧性，这些痕迹会慢慢隐去最后消失。

这场展览的效果便是平息了高度抽象化时代里那种典型的性爱焦虑，平息了那种认为绘画已经变成了让·拉普朗什口中的"神秘能

指"、对孤独的观者隐瞒其秘密而使得后者只能保持敬畏的缄默或是说些套话的感觉。这场展览在观者身上激起的似乎是一种对话的嬉闹、异想天开的即兴表演,而不是人们惯常在艺术作品前面听到的喃喃自语或是在画廊开幕式上听到的那种吵闹却记不住的声音(在开幕式上人们互相打招呼而没人注意到那些艺术作品)。

谁能参与到这种对话中来,谁又能占据主动呢?现今作品中还保留着的老式革命性抽象的一大特征,那就是那种恶魔般地邀请(相对)天真的眼睛来玩"把某物看成某物"的游戏。不过我说地不是克里门·格林伯格的那种"不受头脑帮助的机器"式的眼睛(这可能是博罗夫斯基的又一个戏仿对象),而是另一种眼睛:它可以不去注视,可以放松自己而不理会重要性、意义、价值或是真相,而让图画朝我们看回来、对我们说话;它拒绝被自己那种追求投射、认同和同感的诱惑所带来的耻辱。艾米丽·狄金森说:"在巨大的痛苦之后,一种得体的情感来临。"对英雄式现代主义的长久告别就是巨大的痛苦——而且不仅仅是像艺术史家T. J. 克拉克在《向一个想法告别》中所说的那样,痛在脖颈上。

所以当代的抽象要求的可能是一种新的唯美主义之类的东西,一种对形式主义的更新,但我们不能忘记形式主义总是与艺术的民主化、对话圈子的扩大联系在一起的。(在文学研究界,美国的新批评也扮演了类似的角色,将诗歌从博学精英层的霸占中解放了出来。)如今,抽象这种非先锋的位置也许可以将它送往一种类似的对"没有作者"的图像的游戏式的、通俗的分析——没有历史和借来的权威之类的重担。当然,抽象画至少可以扮演一个有力的角色,它可以成为一个训练场,训练我们对单个的、确定的视觉意象复杂体、话语联系以及具体物性的延长的视觉专注。通过这种角色,抽象(尤其是出现在

畅销片之类语境之外的）继续起到必不可少的解药或是反制法术的作用，解除大众媒介和日常生活带来的注意力分散型美学和视觉噪音。

就拿前面所说的南佛罗里达大学举办的展览中展出的、罗谢尔·范斯坦的作品《水平保持》做例子吧。几年前，我把这幅画的幻灯片展示给一群艺术史专业的学生看，我们花了一节课的时间看这一个意象，他们的第一个反应是疲倦和沮丧，接着进行了一场辩论：究竟哪一条对角线能更快更简单地穿过图片：从左到右还是从右到左。有些学生认为，这幅画在邀请观者迅速通过，甚至是将观者表现为某个正在水平移动的人，仿佛在模仿艺术家自己的动作：画下各种条纹。而一眼可知的交叉阴影式画法令人想起透视法下看到的地板砖，作品的标题又与电视失真、尤其是"水平保持"功能失调联系在一起，令人想到电视图像崩溃成没有形状的一团混沌，这些又都增强了前述的效果。正是这样的图像会让我们对陈列室里开着的电视机视而不见。比这更差的只有"白噪音"了，那是完全没有信号时出现的情况。

讨论进行到这一步，学生们开始意识到想赶紧过了这幅画的冲动恰恰是这幅画的主题。每一幅画都想在它的观众身上按下"水平控制"按钮，在作品前"逮捕"观众，让他们不再分心、还没来得及聚焦就从展品前匆匆走过。到了此时，我们无论如何都已经准备好停下来好好看一看，准备好去询问这幅画中所谓"钩"或"眼"的功能了——三个红色菱形似乎漂浮在透明条纹之上，而条纹又似乎冲洗着对角网格，还有一个空的、黑色轮廓的菱形，它似乎穿透了许多我们想在图中解读的"层次"、一直到达裸露的、没有画过的表面。

我不能说这对话对这些菱形有什么深层的解读；它只是成功地阐述了一种集体性描绘，后者把这些图形描绘成次等的抽象、作品整体中基本空间单元的能指、被提炼减扣成不同的元素：红色的碎片是正

的"附加物",而白色的则是不在场或空白。如果我们继续下去,我们肯定会讨论到这幅画是如何在透视法和现代主义这两种意义上利用"网格"的,以及它是如何用相反的解读(清晰/晦暗、静态图式/横向运动)来影响形象的。作为艺术史的新元素,我们最后可能开始考虑盛期现代主义经典,将这幅画看成视频时代的马列维奇的《红色与黑色的方块》。我们这些艺术和视觉理论家可能会对画中的钻石形的菱形图案作为范斯坦作品中基本结构以及斯文·达斯加德《行李》中的眼睛的抽象表征这样的"巧合"提出质疑。这个菱形图案(图49),按照拉康的说法,就是视觉和欲望的辩证法中一个基本的拓扑形象。它是对孔口"边缘"的线形的、几何的还原,所谓孔口是指器官的大门、有机体与世界之间的开口,冲动或"推力"(口唇的、肛门的、生殖器的、视力的)通过这孔口而涌动。在视觉冲动里,这个菱形是光线与景象通过并传播的门槛,让我们想起平铺平面的透视效果、钻石形窗格的窗子还有它们带来的视觉愉悦。在这两个作品中,它就是**刺点**(punctum)或是伤口:一个钩子,它捕获观众、激活画作并允许它回望。

抽象要求的那种沉思式的、专注的凝望并不代表着要回到同感、多愁善感还有(老天都不允许的)私人的、资产阶级的主体性。抽象的民主化、它作为通俗艺术传统的能力提供了进入一个亲近空间的通道,在这个空间里可以培养出新的集体的、公共的主体性。这种亲近本身并不是一种政治。它拯救不了全国教育协会(NEA),更没法打倒新右派或是阻止发生在以色列或巴勒斯坦的屠杀。它的运作和愿望必须是安静的、温和的、耐心的。它的拥护者们必须学会倾听那些外行,而不仅仅是对他们说教。如果一幅画说的是丹麦语,那就得有人帮我们翻译;如果一幅画依赖于对某种特殊知识的讽刺的、熟知的暗示,那

图49 拉康的《菱形图案》，视觉和欲望的辩证法中一个基本的拓扑形象。芝加哥大学数字媒介实验室。

它们就需要解释。换句话说，想要最好地利用抽象，就得让抽象像弥尔顿说的那样安于"站立与等待"，不是等待一个艺术的救世主，而是等待一个由非常古老的艺术传统造就的新的观众群体、新的亲近形式。在这样的经历中，甚至还有可能出现新的超越和乌托邦，它们也许会像查尔斯·阿迪耶里对我说的那样，把我们带回去，带着对马列维奇亲近的新观感以及对亲近和英雄主义的更为普遍的相容性。[1]

有人向我指出，这整个关于抽象和亲近的理论可能只是建立在我个人的局限性上的。也就是说，我这个人太不擅长即时的、不用中介的亲近，以至于我需要一个物品、形象、玩物来建立社会关系。如果

[1] 1997年5月19日的电子邮件。我们可能还想重访维亚尔和那些情感画家，不是为了他们作为画家的实践，而是为了他们那种观众意识。

是这样,我也毫不怀疑我不是唯一一有这个问题的人,而且不管怎样,理论总是建立在某种缺乏或是缺陷上的。我们进行理论化,是为了填补我们思想中的某种空白,我们进行推测,是因为我们缺乏一种解释或是叙述;于是我们朝海里撒进一张假设的大网,看看什么东西会游到里面去。

确实,我要用四个眼睛——我自己的和另一个人的——才看得最好。有人在我身边说话的时候我看得最好,我也承认自己是那种在博物馆要听讲解的人。想象一下当我在 MoMA 的"博物馆缪斯"展览上发现加拿大艺术家加内特·卡迪夫把这种讲解变成了一件艺术品(背景熙熙攘攘的噪音、讲解员领着观众远去的声音、脚步的回响——另一个声音的世界,带着所有令人分心的声音,覆盖在这件艺术品出现于其中的真实声音世界之上)[1]时的那种欣喜之情吧,这件艺术品是专为 MoMA 以及这次展览而作的。

但是,当代对于抽象与亲近之间的联系最切合字面意义的展示并不出现在博物馆里,而是出现在舞台上。我想到的是雅思米娜·雷扎的剧作《艺术》,它将一幅抽象画作为对话与戏剧行动的中心焦点。[2] 这部剧把抽象画从画廊和博物馆中带到了私人空间里,它成了一个私人拥有的物件,同时也是三位老友关系危机的主题。随着戏剧进展,它探索了我使用的三种谈论抽象的方法:(1)一种拜物的、色情化的关系,充满了痴迷于焦虑;(2)一种英雄式的、乌托邦的、超越的关系,接近于崇拜;以及(3)一种亲密的关系,像友谊或是亲属关系——我想称之为"图腾式的",将艺术品理解成柯勒律治所说的

[1] 加内特·卡迪夫是一位加拿大艺术家,居住在亚伯达省莱斯布里奇市。
[2] 《艺术》获得 1998 年托尼奖的最佳戏剧奖。雷扎的其他作品还有 *A Strong Blood, Death of Gaspard Hauser, The Year 1000, The Trap of the Jellyfish* 以及 *The Nightwatchman*。

"友好的形式",一种静默的目击者式的形象。[1]

戏剧开始的时候,三位老朋友,塞尔日、马克和伊万聚在一起庆祝塞尔日新购入了一幅价值20万法郎的全白的画。塞尔日是个彻底的审美专家,他看起来对这幅时兴艺术家的作品所具有的价值很有信心,也准备好了从艺术理论甚至解构主义的角度来谈一谈。马克对塞尔日来说是个导师与父亲般的角色,他一看到这幅画就说它"是堆屎",还挑起了一场激烈的争论。伊万则是这三人中较为模棱两可的中间派。他刚见到画的时候,谨慎地表达了赞许,但是却没有发表什么意见,直到塞尔日大声自嘲道"花了这么多钱买这幅画"的时候,他才说话。每个人也都拥有各自的画:马克家里有一幅古典风景画;伊万则有一幅他父亲画的刻奇静物"汽车旅馆画",于是这三人组进一步演变成了现代主义对古典主义对感伤主义的纪念物收集者。他们三人分别捉对儿讨论,怒气越来越盛,他们的友谊似乎要破裂了。最后,塞尔日让马克用一支蓝色的白板笔在画上涂抹,以表示友谊对他来说比这幅画更加重要。马克于是画了一条对角线,然后又画了一个滑着雪往下冲的火柴人(我去看的那一场,演到这一幕时,观众们对这种破坏行为发出了惊呼)。在最终一幕里,朋友们又聚到这幅画前,一起吃饭,并且擦掉画上的笔迹(还好是擦得掉的)。他们把画挂了起来,最后由马克独白结束这部剧,他抒情评论道,这幅画是一幅山水画,有一个滑雪者曾经闯入,但他已经消失无踪了。

《艺术》绝妙地探讨了作为社会、对话对象的艺术作品。它在我所描述的三种高度价值的物体关系中游走,首先它是崇拜对象(更确

[1] 我从乔纳森·波尔多处借用这个概念。见他的 "Picture and Witness at the Site of Wilderness", in *Landscape and Power*, ed. W. J. T. Mitchell, 2nd ed.(Chicago: University of Chicago Press, 2002), 291-315.

切地说是带着通货膨胀后交换价值的商品崇拜），从而相反地是一个被鄙视的秽物、肮脏的废品（马克将其评价成"一堆屎"）。然后它进化成一个偶像（当马克抱怨说这幅画已经取代自己而成为了塞尔日的父亲角色时，他明确地用到了这个词），最后成了一个图腾（当它成了一个献祭的物品，作为公共盛会的焦点而被损毁、又被再纯化）。这幅画同时也是剧中缺席的女人的替身：它像一个女人，扮演着"男人之间"无声的调解者角色，它是交换的媒介，激起了、最后又解决了他们之间的关系危机。作为一块白板，它扮演着空白所指、自我指涉的"东西"、"空洞的"图标的角色，等待着被各种叙事、话语所充斥，向描述和造型描述的激活敞开。作为一种友好的形式，它在几位观众亲密的兄弟关系间激起了危机，最后又成为了恢复友爱和亲密关系的场景和见证。

我认为，雷扎的戏剧的魔力在于它成功地在现今时代抽象画所可能获得的互相迥异的评价中进行了斡旋。遭遇了鄙夷、漠视以及对乌托邦式超越的渴望，这幅画最终成了《艺术》安静的主人公——或者，也许是女主人公。它以静默的雄辩，证明了一种最为古老的艺术形式在这个不再抱有期待的时代中，还有着持久的生命力。

抽象的古老将我们带回到也许是我们这个时代抽象画中最为知名的"新兴"学派——澳大利亚土著作品。诚然，把这样一种绘画称为"抽象"马上就会招来反驳：这太不恰当，因为这种绘画高度形象而叙事、充满对真实或想象之地点或人物的指涉。如果说抽象画指的是"纯画"，只关于媒介本身，那么土著画就绝对是不纯又不抽象的。不过，艺术史家特里·史密斯对土著画的评论是无可置疑的：它之所以在国际上传播、在旅游业之外商品化、进入艺术界，很大程度上是因为它从视觉上类似于抽象画。西方观众那受过几何与绘画抽象训练的

眼睛喜欢土著画,(出于尴尬)更别提被欧洲人称为"原始主义"的种种形式了。土著画提供了一系列纯粹的视觉愉悦——复杂的图式、生动的颜色、精妙的笔触——再加上神秘、真实,还有不但是"原创"而且是"原始"的光晕。每一幅土著画的每一个买家都变成那幅画特有的故事中的新加入者——就算那幅画是当场画的也不例外。

于是,我们也就有可能对土著画风潮以及围绕在它周围的那种神圣的缄默持一种讽刺的态度。这种快要溢出来的虚伪虔诚、这种把别人的宗教形象买回来挂在家里当作资产阶级室内装饰品的奇怪行为,露骨得甚至不值得去讨论。我说这些,并不是想要揭露土著画的真面目什么的,而是想保持警觉,毕竟这种艺术与政治、身份、市场、商人-评论家体系和旅游业等问题紧密纠缠在一起,是有可能腐化的。确切地说,土著画不是商品拜物;更恰当的说法应该是"商品图腾",因为它提供的不是遗失的身体部分,而是遗失的团体和遗失的位置。在其对地点和身份的依恋中,土著画表达了一种非常执著的抵抗,抵抗这些东西的消逝。这感觉像是图画以外的价值,不过澳大利亚文化以对其不成比例的重视展现了这种价值。毕竟,土著人只占澳大利亚人口总数不到2%。然而他们的文化存在、在国际舞台上的存在感,尤其是他们的艺术,比澳大利亚本身在后殖民时代的形象要更加醒目。这些最受欺凌的、最不受尊重的、大英帝国口中的"下等人"结果却在20世纪末21世纪初艺术风格、时尚与格调的记录中扮演着至关重要的角色。这是怎么回事?

也许有很多欺诈、不诚实、狡计。但同时即使以最严苛的标准来看,也不乏一些绘画艺术领域中令人难以置信的成就。近几十年来,一大批土著艺术家——罗佛·托马斯、凯斯林·佩特亚尔、土耳其·托尔森(刚去世不久)等等——成功地创作了许多非凡之作,这

些作品既符合这个星球上某种最为古老的绘画传统,同时又在传统内产生了创新与技术惊喜。[1]例如,罗佛·托马斯的棕底黑纹和白色点状轮廓的抽象画就使用了一种天然颜料,几千年来人们都用这种颜料来创作一种惊人的形象,这种形象的内部空间既可以看成人体也可以看成空白。马瓦兰·马里卡(借助其朋友和亲人的帮助)将身体彩绘惯例(图50)转移到树皮上,来画出他从中央沙漠到悉尼的航行。土耳其·托尔森创作的闪亮的水平线形抽象画是取自人们准备战争时磨矛尖的行动(根据这幅画所依据的传说,两个部落都深深沉迷于将矛尖打磨得锋利无比,最后甚至忘了去战斗)。派蒂·特加帕尔加里的《木蠹蛾幼虫在库那加拉伊做梦》用色彩鲜明,记录了一整个地区的集体生活的叙事痕迹覆盖了绘制地图、追寻踪迹、打猎和采集的结构。凯斯林·佩特亚尔的《阿特南格科乡村的风暴·二》绘制了一个地区、一个汇聚、一个事件以及大海般的广袤沙漠——只有沙丘的起伏才能将其标明——的地图。艾米丽·卡姆·康瓦列夫(图51)把熟悉的用点来画轮廓的技巧转变成错综复杂而又充满表现力的动态与闪光灯。总之,我们所见到的这种绘画风格充满了精湛的技巧,但是几乎没有以偶像破坏的方式展现任何东西。根据我的理解,土著艺术家并没有兴趣去打碎形象或是克服它们。关键在于重复与变化、仪式性的表演与即兴创作。

于是,看土著画就像在美国看篮球比赛一样。从一般水平,到出色的球场发挥,再到职业技巧的最高享受,应有尽有。这得益于有关

[1] 特里·史密斯为我们提供了有关土著绘画中蕴含的特殊价值的一个堪称典范的批评,见他对艾米丽·卡姆·康瓦列夫的讨论,"Kngwarreye Woman Abstract Painter", in *Emily Kame Kngwarreye*, ed. Jennifer Isaacs (Sydney: Craftsman House, 1998), pp. 24-42. 史密斯追寻了传统与现代、殖民者与被殖民者、当地天赋与国际市场之间的复杂协商,这种协商使得土著画——尤其是抽象画——成了一种如此充满问题的事业。

图 51 艾米丽·卡姆·康瓦列夫,阿尔霍克组画中的一幅,1993 年。

图 50 马瓦兰·马里卡,宛居克·马里卡,玛塔曼·马里卡与沃雷默(语族:Rirratjingu;群体中心:伊尔卡拉,NT),《德建卡伍创世故事》(又名《德建卡伍神话 1 号》),1959 年。树皮上用天然颜料,191.8×69.8 厘米(不规则)。

形式的古老词汇的建立，这些形式都具有模棱两可的意义，可以通过无尽的变化、调整与创新来追求——有时很微妙，有时又大开大合。例如，许多中央沙漠绘画的基本图式是我们所熟悉的"路径与地点"格式——线条与圆圈，可以用来表示歌曲线、故事线、路径、地理特征还有动物在不同地点之间的踪迹，如水洼、峡谷、洞穴、圣地、秘密地点和地标等等。这些形式可以通过抽象形象与图式、用各种各样的材料来表现。

一位名叫艾比·科马雷·罗伊的年轻艺术家对这种格式进行了新颖的发挥。他来自一个名叫乌托邦的沙漠小镇，其作品基于女性身体绘画的传统，参考了各种植物与地理形态，并用一种在我看来新鲜而充满生气的笔触进行描绘。简而言之，其画作富有活力，随着观众的目光而获得生命。它随着闪光的、滑动的色彩层次而颤动，这色彩层次像地质断层般相互牵引、叠进去又转出来，永无止境。其基本的形式结构极其简单而显著，谁也说不清是树叶纹路还是峡谷。

除此之外，站在近处与隔着一段距离观看，笔触的舞动又有不同。我们几乎可以看到，随着6乘4英尺画幅在地面上展开，画家用长而坚定的笔画画出作品，其间点缀着跳动的线条，几乎要变成一系列的点。我们同样也注意到，有时画笔变得干枯，颜料变薄，在每一根线条中营造出另一种脉搏，与其相邻线条的组合相呼应。而当我们隔着一段距离观赏的时候，则会看到幽灵般的地貌，轮廓起起伏伏，似乎飘动在表层浓墨重彩的网格线条之后的迷雾中；而线条相互组合、混合，同时既形成又对抗着一种规则。这位艺术家对波谱、形式与颜色的效果有话要说。

总而言之，这是一幅绝妙的画作。但它却并非独立顶峰，而是从一种深远的传统中成长出来的，这种传统深不见底，却又被非土著

观众（如果说真有这样一种类型的话）看得清清楚楚。这幅画的形式来自于艾比·罗伊的父亲，他教她与此相伴的职责。她是凯斯林·佩特亚尔的孙女，而后者则是乌托邦最为杰出的女画家之一。画出这样的画作，不是靠否定以前的某种画就能做到的。它从女性蜡染画、（通常是绝望的）地点感、团体感和必需感中成长出来。这种绘画传统扎根于澳大利亚沙漠的生存状态：每个活物都要获得身份、被描述、被理解，这就是在严苛的环境中存活下去的方法。没有水的时候，你得知道到哪里去挖冬眠的青蛙，从它们身上吸取水分；得知道什么时候吃哪种浆果；还得知道那些浆果对袋鼠来说意味着什么。

如今，绘画对土著群体来说又是关键的生存策略了。从描绘当地地点，到进入国际艺术市场、超越游客艺术、加入媒介的伟大作品，尤其是它的抽象化倾向。土著艺术中有一种适应商品化的性质。它证明了一种传统媒介的持久力、找寻新使命和新生存方式的能力。习惯于盛期现代主义抽象那种偶像破坏姿态的西方人，在这种土著抽象画里找到某种慰藉的、亲近的甚至必需的东西，也就不足为奇了。打破旧习的抽象已经死亡了。抽象画万岁。

12

雕塑想要什么
安东尼·格姆雷的位置

> 在这些书页里,找不到对人体的传统处理方法在20世纪的继续。
> ——罗萨琳·克劳斯,《现代雕塑的段落》(1977)

> 雕塑:在其规定地点的工作中体现存在之真实。
> ——马丁·海德格尔,《艺术与空间》(1969)

> 无可否认,雕像与雕塑作品……最初是从人类,正如从一个完美的模型,衍生出来的。
> ——乔齐奥·瓦萨里,《艺术家的生活》(1568)

在建筑之后,雕塑是媒介中最古老、最保守也最倔强的。瓦萨里说:"神创造第一个人所用的材料就是一块黏土。"而结果他创造出来的是富有反抗精神的自己的形象,因为神是以他自己为原型、"按照他的形象"而创造亚当(或亚当和夏娃)的。接下来的故事你也很清楚了。神朝着泥塑的小人吹进了生命的气息。他们有了自己的思想,反抗了他们的创造者,接着得到了惩罚,离开了乐园,永世劳作,死

后便回到他们被创造之前那种无形的状态。在不同的文化与材料中，这段神话有些许不同：普罗米修斯用黏土造人；犹太人的土傀儡；霍皮人传说中被大精灵激活的泥塑；皮格马利翁爱上他创造的雕塑；"现代的普罗米修斯"弗兰肯斯坦博士用尸体创造他那难以控制的怪人；当代科幻小说中的金属类人造物，我们称为机器人或是半机械人的"后人类"（图52）。

这里似乎存在一种循环。人类既是被雕塑出来的，又是进行雕塑的，既是被创造的又是造物者。神通过雕塑艺术将人类和其他生物带入这个世界。然后人类又通过创造他自己和其他生物的形象，将雕塑（还有神）带入这个世界。危险的时刻当然总是激活的那一刻，被雕塑的形象得到了"自己的生命"的那一刻。一神论中的神、犹太教的神、基督和伊斯兰，都意识到这样制造形象是危险的行为，都立下规矩，严厉禁止。我们再来看一下第二诫是怎么说吧：

> 不可为自己雕刻偶像，也不可作什么形象模拟上天、下地，和地底下、水中的百物。不可跪拜那些像，也不可侍奉他，因为我耶和华——你的神是忌邪的神。恨我的，我必追讨他的罪，自父及子，直到三四代；爱我、守我诫命的，我必向他们发慈爱，直到千代。（《出埃及记》，4—6节）

这不是什么小小的警告，而是绝对根本的戒律，是将虔诚之人和异教徒、选民与异邦人区分开的界限。违背了这一条（看起来这是不可避免的）将受到严厉的惩罚，从金牛犊的故事便可见一斑。当希伯来的雕塑大师亚伦造出金牛犊，并将它当作神放在以色列人面前来取代他们失去的领袖摩西时，神命令毁掉这雕塑，还杀了三千人。偶像

图52　《地球静止之日》（导演：罗伯特·怀斯，1951）剧照：机器人高特。

崇拜是神无法宽恕的罪过，因为这直接威胁到了神的唯一地位——他是唯一的神，因此也只有他可以创造生物的形象。人类是被禁止创造形象的，他被禁止吃智慧树上的果实也是出于同样的原因。创造形象，就像独立思考一样，是神一般的活动，相当危险。

瓦萨里懂得这个故事为艺术，尤其是为雕塑艺术带来了困难。所以他巧妙地提出："有罪的是崇拜雕塑而非制造雕塑。"[1] 接着他又说起老话："设计与雕塑的艺术，无论是用金属还是大理石，是神传授给

1　Giorgio Vasari, *Lives of the Artists*〔1568〕, vol. 1, trans. George Bull（London: Penguin Books, 1965）, p. 25.

我们的……它们做成了两个金色的小天使、烛台、面纱和僧装的衣边，神龛中所有美丽的人物。"（1:26-27）他修饰了人类形象问题，还无视了（这是必须的）第二诫中明确禁止崇拜与"制作"雕像的语言。我之前就已经指出这其中的危险：如果允许人类制作雕像或是任何种类的形象，形象迟早会获得自己的生命，最终成为崇拜的对象。最好是断绝根源，或者是坚持那种拒绝任何制作形象、造型或是再现的艺术，也就是纯装饰性或抽象的艺术。雕塑，尤其是以人体为原型的雕塑，不仅是第一种艺术，同时也是最危险的艺术。它毫不虔敬地将人类形象提升到与神同样的高度，将凡人神化为不朽的偶像，将精神降低为死物。有时候，雕塑在被摧毁而不是被树立起来时，似乎才完成了它真正的使命。

让我们快进到今天，这些古老神话中关于雕塑的禁忌似乎已经成了模糊而渺远的回忆。雕塑在当代艺术体系中占据怎样的位置？它已经和摄影、绘画、拼贴、技术媒介一起，被合并到一种包罗万象的、关于景象、展现、装置和环境设计的、充满无限可塑与去物质化形象的艺术中了吗？还是说由于其悠久而深远的历史，它扮演着独特的角色？再进一步，指向人类身体的雕塑在我们的时代里又扮演着怎样的角色？

诚然，雕塑在艺术现代主义与后现代主义的展开中起到了关键的作用。现代绘画中每一个抽象运动在雕塑界都有其对应的运动。极简主义雕塑和现成物品艺术甚至向绘画提出了挑战，要争夺在否定造型与再现领域的领导权。用雕塑家罗伯特·莫里斯的话来说，六十年代的雕塑表达的关切"不仅与绘画的关切不同，而且与之相敌对"。[1] 绘

[1] 转引自 W. J. T. Mitchell, *Picture Theory*（Chicago: University of Chicago Press, 1994）, p. 243.

画,如迈克尔·弗里德所哀叹的,开始呈现"物性",强调其在真实空间中的三维物理存在,或者是变成了橱柜般的东西,其存在只是为了储存更多三维物品。

而雕塑,不管它是遵循了弗里德的现代主义命令(大卫·史密斯和安东尼·卡罗是其典范)——虚拟性、视觉性、姿势意义和反戏剧的自主性——还是在罗萨琳·克劳斯说的"扩展地域"中彰显了自身,对许多人来说它仍像是一种没有归属的艺术。它属于雕塑花园吗?艺术馆的特别区域?在伟大的建筑物旁边,就像烤肉旁边装饰的香菜?公共广场上看不见的装饰,就像"公共艺术"的典型作品?一个刺眼的障碍物,像理查德·塞拉《歪斜的拱形》(图53)?还是远远地在荒地里消失的纪念碑,就像罗伯特·史密森的《螺旋形防波堤》(图54)?

对雕塑来说,地点总是一个中心问题。与画画不同,雕塑时人们通常不带着它的框架周围走,于是也就对放置在什么地方更为敏感。它不投射到一个虚拟的空间,像风景画那样打开一扇通往无限的窗户;它要**占据**空间,进入一个地点、占据一个地点,闯入它或是改变它。从两个方面都有失败的危险:要么太突出(塞拉),要么太被动(让鸽子停留的栖木一样的雕塑)。似乎应该有一个理想的中间位置、雕塑的乌托邦,"地方守护神"这个名字就是一种暗示——守护神以雕塑形象[1]出现,是一个地方的精神化身,它似乎属于这个地方、表达了这个地方的内在本质并通过成为其特质的化身而"激活"这个地方。

但这种认为雕塑与其地点紧密结合在一起的观点似乎是古老而怀

[1] "雕塑不会与空间打交道……雕塑是空间的化身。" Martin Heidegger, "Die Kunst und der Raum"(St. Gallen: ErkerVerlag, 1969), trans. Charles Seibert as "Art and Space", *Man and World* 1(1973): 3-7.

图53 理查德·塞拉:《歪斜的拱形》,1981;装置的头顶景象,纽约联邦广场。

图54 罗伯特·史密森:《螺旋形防波堤》,1970;装置的空中景象,犹他州大盐湖。黑色石头、盐晶、土和红水（藻类），3.5×15×1500'。

旧的某种残余，也许对原始社会来说更为合适，因为那时候的人们与土地密不可分。它充满了海德格尔式的神秘主义、荒野中的空地，"神出现的地点的释放"。[1] 对陷于动态漩涡和迅速全球交流的现代文化来说，雕塑能够有怎样的应用呢？

我认为安东尼·格姆雷的雕塑对我们的时代来说非常重要，他使用的媒介尤其如此，因为它构成了对雕塑的**地点**和雕塑作为**地点**的一种反思——不仅仅是雕塑的物理位置、它在艺术和媒介中的位置，还有作为位置或空间以及空间中的物品的雕塑作品自身。如海德格尔所说："事物本身就是地点，而不仅仅是存在于某个地点。"（6）当这**事物**是人的身体或是其雕塑表现时，这一论断就尤其真实。在我们的经验中，人体是受控制最严格的地点。它同时既是一个无法逃脱的监狱，又是每一个幻想逃离的大门口。人体像建筑本身一样，古老、倔强而又保守，但又可以被重制、改变和雕塑。

格姆雷的作品深刻地探索了在我们这个时代和任何其他时代（这是我将要论证的）"建筑想要什么"这个问题——既包括它渴求的，也包括它**缺乏**的。建筑想要的是一个地点、一个位置，既是字面上的也是比喻意义上的，而格姆雷的作品为这种对空间的渴望提供了一个深刻的表现。建筑就像它最早的模特——裸露的人体——一样，既是一个无家可归的浪人，又是从伊甸园中被驱逐的流犯，而在伊甸园中，他曾经是那地方的天才、他的身体也是一个永远无法完全抛弃的家。雕塑想要获得一个地方，同时也想成为一个地方。

我知道，这样的言辞可能让我从两个方面遭受攻击，被说成与当

1　Martin Heidegger, "Art and Space", p. 7.

代关于艺术以及许多其他问题的思考脱节。首先，认为建筑这种媒介及其中显现的形象具有欲望，似乎是某种泛灵论或图腾崇拜，将无生命的物体和生产这物体的整个实践系统（媒介）拟人化。[1]第二，说有一系列超越性的或至少是持久的问题与建筑这种媒介相联系，我似乎陷入了某种无关历史的形式主义。不过请读者暂时相信，我的立场并非如此简单。我的真正信念是，只有冒着失去对一种艺术媒介根本条件的探索的危险，我们才有希望确定其历史限制。[2]也只有通过探索人类对人工制品赋予的主体性、光晕、人性和有生性，我们才有希望去理解这些物体，理解它们出现于其中的媒介以及它们对观者产生的效应。

雕像：作为地点的雕塑

> 雕像：名词，拉丁语 statua，sta- 是 stare 的词根，站立……以大理石、金属、石膏或其他材料雕塑或浇铸而成的生物形象；尤其是神祇、寓言人物或伟人的形象，通常与真人大小一致。有转格与类格，一种沉默，或动作或感觉的缺席。（OED）

格姆雷的重要性首先体现在他坚持用人体——尤其是他自己的身体——作为主题。这一点似乎太明显了，都不用特地去注意。但是

[1] 关于再现形式中欲望与缺失的问题的更多讨论，见我的文章，"What Do Pictures *Really* Want?" in *October 77*（Summer 1996）: 71-82.
[2] 我尤其小心避免一种历史主义（以"后"和"前"为标志），这种历史主义将艺术媒介的历史简化成被一个"断裂"区分开来的两个阶段，而这断裂恰好落在该历史学家的拿手领域。关于这个问题的更多讨论，见"The Pictorial Turn"，in Mitchell，*Picture Theory*，especially pp. 22-23.

从 21 世纪艺术世界先进而复杂的思维方式来看，这一做法就有了一种论战的姿态。整整一个世纪，最重要的雕塑都或多或少是抽象的，将人体表现成解体的、受挤压的、被破坏的、碎片化的或是被切割的物体。不再有"人的"身体了：有的只是性别的身体、科技性身体、痛苦中或愉悦中的身体。人体似乎变成了一种假体与部分的无限可塑的组合，一种对"后人类"感觉与"赛博格"意识的表达。[1]文艺复兴和浪漫主义人文主义（图 55、56）时期图画表达的那种完整身体的理想形式——尤其是白人男性的身体——已经成了过时的东西，或是某种被破除而应该超越了的意识形态，甚至是一种我们应该摒弃的男权偶像、法西斯缅怀。粗略地看一下格姆雷的作品，尤其是他用自己的身体为原型而浇铸的作品，人们可能草率地得出判断，认为他的作品是反动的、冗余的，是朝具象雕塑的倒退，是过时的人文主义、男性至上主义、个人中心主义。原来有一个格姆雷的崇拜者甚至"不敢告诉任何人"他有多喜欢格姆雷的雕像，因为他"觉得它们都太不时髦了"[2]。确实，它们那时候并不时髦，现在也是如此。一个当代雕塑家——他清楚地了解这一个世纪的雕塑试验，从构成主义到极简主义，是如何否定了"雕像"——怎么有胆量就这样回到人体雕塑，而且还用他自己的身体作为主题、原型和艺术的内容？安东尼·格姆雷就敢这样做。而这么做的结果也值得我们去观察，去思考。

第一个胆量之举就是挑战朱迪斯·巴特勒所谓的"性别烦恼"。我们如何"定位"格姆雷雕像的性别？格姆雷浇铸的毫无疑问是他的

[1] Katherine Hayles, *How We Became Posthuman: Virtual Bodies in Cybernetics, Literature, and Informatics*（Chicago: University of Chicago Press, 1999）; and Donna Haraway, "Manifesto for Cyborgs", in *Simians, Cyborgs, and Women*（Routledge, 1991）.

[2] Anthony Gormley, *Critical Mass*（Vienna: VereinStadtraumRemis, 1995）, p. 7.

图 55 列奥纳多·达·芬奇:《维特鲁威所说的理想人类身体比例的规则》。

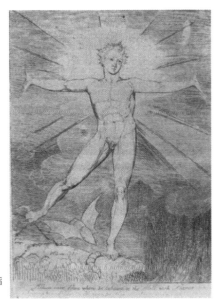

图 56 威廉·布莱克:《阿尔比翁的舞蹈（高兴之日）》,约 1803/1810 年。

男性身体。它们是男性身份的地点,具有男性性征,有时甚至还加以强调。格姆雷还幸运地(或是不幸地)拥有一具相当美丽的、"雕塑般的"身体,令观众不由自主地想起那些理想的、标准的人体形态——让我们可以说"男人"(man)或是"人类"(mankind)而实际上意思是"人"(human)。创世记的那一幕又强化了这一联系:神最初创造的是"男人",而女人则是随后从男人身上造出来的。在这个故事里,女性的身体不是雕塑出来而是被包裹在男性身体中、要用剖腹产似的手术从男性"子宫"里生出来的。亚当是第一个雕塑的产物;夏娃则是第一个副产品。男人是造出来的,而女人则是生出来的。

而格姆雷的作品令这些刻板印象变得更为复杂,他在视觉表象(如处于勃起状态的身体)和生产过程两方面激化了生理性别与社会性别之间的区别。朱迪斯·巴特勒曾经指出,标准的女性主义理论学说认为"无论从表面上看生理性有多么确定和棘手,性别总是文化建构的。**男人和男性的**既可以表现女性身体也可以表现男性身体,同样,**女人和女性的**也既可以表现男性身体也可以表现女性身体"[1]。如果说格姆雷的雕塑"棘手地"表现为生理上的男性,他们的姿势却唤起女性那种被动性、脆弱性、屈辱和接受性。我们可以说,格姆雷有一副男性躯体,却用它来表现女性的(更不用说女性主义的)特质。或者说,他的造型对生理性别和社会性别之间、肉体的"棘手"现实与"建构的"文化形式之间的关系表现了混杂的信息。更为根本地,我认为他的作品解构了(同时又唤起了)生理性别和社会性别、自然和文化之间的区别。说到底,我们怎么知道阴茎就一定"属于"物种中的雄性呢?拥有阴茎就是"男子气概"的充分必

[1] Judith Butler, *Bodies That Matter* (New York: Routledge, 1993), p. 6.

要条件吗？一旦生理性别和社会性别的辩证法束缚被解开，正如格姆雷的雕塑所做的那样，答案就没那么容易确定了。巴特勒说："结果是，社会性别不与文化相对应，生理性别也不与自然相对应；社会性别同样也是'性别自然'或'自然性别'得以在'话语之前'产生和建立的话语的/文化的手段。"（67）格姆雷令我们看清楚，话语是如何被织入人体及其雕塑踪迹的自然物质性之中的。

一个更为根本的问题则是人体的性别化（gendering）与产生（engendering）之间的区别。真正的人体既被赋予性别，也是被产生出来的。他们被性别与性别身份区别开来。但他们同时也是通过身体的相互作用、甚至是一种自我生成（如克隆或单性生殖）而产生出来的。那么雕塑的产生与繁殖又是怎样的呢？

制作雕像有两种传统方法[1]：从外部雕刻或浇铸（如亚当的创造），和从内部往外的铸造（如夏娃的诞生）。[2] 格姆雷的"身体照片"（corpograph）作品采用的是第二种方法，将他自己从一个真人大小的石膏外壳中铸造出来。用这种方法得到的"阴性"模具又可以用来浇铸一个金属的"阳性"形象。造型所用的工具不是手，而是艺术家的整个身体，而且是从内部往外展开一个空间，而不是从外朝内进行雕刻。他制造了一种三维照片般的印象——艺术家使用的是身体照片这个词——抓住了身体在一瞬间的静止（在石膏干燥的过程中）。格姆

[1] 我们暂时搁置不谈"第三种方法"——组合和建构。
[2] 如果我们把亚当和夏娃的类比放在性别和生产的交汇点来看，我们甚至必须承认，尽管从性别的角度看，亚当是第一个男人，但是从生产的角度来看，他也是夏娃的母亲。性别和生产的这种模棱两可在《异形》这样的电影里变得惊人地复杂：异形被描绘成一种下蛋的龙后，她将小异形植入男人和女人的身体里，让它们在其中孕育；或者是像《天外魔花》里，丧尸般的机器人是通过血管和卷须的植物性体液传播来繁殖的。见克劳斯·斯维茉特关于格姆雷雕塑和致命的隔阂之间不可思议的相似性的讨论，*Gormley Theweleit*（Schleswig: HolsteinschenKunstverein, 1997），p. 59, p. 113.

雷又通过在石膏中呆着不动而确认并加倍了这种静止,他用禅宗呼吸和冥想的方法来忍受石膏中那种被活埋的感觉。最后得到的形象是完全静止的。他们保持着一个姿势,坐着、蹲着、仰卧、大字型伸展或直立着,处于沉思般的静止中。像那些极简主义物品一样,它们拒绝所有姿态或叙事语法,强迫观看者将注意力放回特定的物品、也就是这个身体之上,将其理解成一个地方,某人曾经在这个地方居住。[1]

这个程序是如此简单明了,我们不由得感到惊奇,为何以前从没有人想到要这么做。将整个身体当做生命的(或死亡的)面具、自塑像、静态的人类形体、站立的形象——"statue"的字面意思——来浇铸,对建筑来说这些资源一直都存在,但从来没有用这种方法得到结合。为什么呢?也许因为得到的结果从视觉上太微妙、甚至会将人引入歧途:一个随意的观众可能会因为这些看起来"老式的"作品的古老和简单而认为它们仅仅是对一般形体的再现,而不知道它们其实是艺术家本人身体的浇铸。也许还因为富有经验的观众认为作品表现了"错误的外表"而否定它,无论这个过程多么富有原创性。这可能是为何格姆雷看起来经常处于一种否定某种自明表象的姿势。他声称,他"从来没有对具象雕塑感兴趣"[2],甚至也不对广义的"再现"或模仿感兴趣。我个人的观点是,他的作品完全是模仿的、再现的,但不是对作为叙事主体或行为者的人类身体的模仿与再现;在他的作品中,身体被描绘成纯粹沉思的形象,在悬置的姿势中见证着、坚持

[1] 组合或建构雕塑传统(大卫·史密斯、安东尼·卡罗、立体主义和超现实主义雕塑)与格姆雷的实践似乎是正相反的,原因之一就在于前者无可避免地在形象中产生一种姿态和语法,使得作品看起来是一个**动着**的身体而非仅仅是"在那里"的身体,而我认为"在那里"正是格姆雷的目的,也是他的作品与极简主义联系最为紧密的一点。此处我们不由得想起罗伯特·莫里斯的"我—箱子",这个作品在一个金属雕塑箱子里描绘艺术家的裸体,而箱子的门则是字母"I"。

[2] Gormley, *Critical Mass*, p. 164.

着。格姆雷决定性地重塑了雕塑的再现过程,使得原本熟悉的、容易辨认的结果(最明显的是真人大小的人形雕像)散发出一种奇怪的气息——内向的活力、有感知力的存在——这正是雕塑一直以来的目标(也是一直以来人们对雕塑怀有的恐惧)。格姆雷的具象雕塑具有弗洛伊德意义上的"离奇性"(uncanny)。也就是说,它们并非是从表面上看起来奇怪或怪异,而是有一种"奇异的熟悉感",既具有男性气质又具有女性气质,熟悉(heimlich, homely)又不熟悉(unheimlich, homeless)。我们一直都知道,雕塑可以达到这样的效果,而它们也一直是这么做的。为什么直到这一刻,它才显现出来呢?

格姆雷的雕像伴有一种系统的双重性,从知觉上也要感知两次才行。它们是本雅明说的"辩证形象",这种相当矛盾的形象融合了相对立的情感与解读形式,非常可能引起误解,艺术家甚至可能看起来在"否认"它们最明白而显著的东西。这并没有什么错。作品的意义从来不完全由艺术家的意图所决定,同样也不由评论解读决定。假如真是这样,那我们可以直接省去作品,听听艺术家怎么说就好了。访谈就可以取代雕塑。

而格姆雷很清楚,他的作品不是他想传达的信息的简单传达。事实上,他强调过程中要涉及必须的降落,降落到盲目与无知之中。和那些在雕塑过程中不时退后几步观察自己的作品的雕塑家不一样,格姆雷将自己完全浸入、包裹、埋葬到他的材料里。他只在完成之后才来看自己做成的东西,而在这个时候他可以选择的是将就着、继续做下去还是扔到一边。

格姆雷告诉我们,身体是一个地方,雕塑展现了这个地方的形状、这个某人活着或曾经活过的看不见的内部空间。这个地方被表现成正形、一个必须被看做代表了黑暗的"雕像"(我认为这就是铅是

图57 安东尼·格姆雷:《床》,1981年。面包和蜡的雕塑。

最常用的材料的原因)。[1] 身体的位置同样是用缺席、负片或空白来表现的,如在《床》(图57)中一样,或是暗指的建筑或生物形态"容器"内部,如在《感觉》《肉体》或《水果》中一样。在后面这几种"容器"中,雕塑的物体可能让我们想到一个坟墓、子宫、棺材或是可以孕育身体的豆荚。不管是哪种情况,总有一种冷漠的、几乎是无特色的外部隐藏着一个爆发性的内部,很像是炸弹的结构。[2]

惰性的或爆炸性的物体、死的或活的东西、工业废物或古生物化石、个体或种类身体、性别或繁殖身份、人物或地点、古老或现代的

[1] 此处我想起了马克·奎因的《自我》(1991),这个自塑像是用艺术家凝固的血液做成的,在皇家艺术院和布鲁克林艺术博物馆的感觉展览中展出。

[2] "完美的雕塑形态是一个炸弹。"格姆雷在《批评大众》(*Critical Mass*)第162页中说道。请比较我在《图像理论》(*Picture Theory*)中关于罗伯特·莫里斯的"炸弹雕塑提议"的讨论。

艺术品：我所谓格姆雷"雕像"的特殊力量存在于那种由上述"看作"的选项而产生的无法解决的张力之中。雕塑想成为地点，想为我们提供一个思考与感觉的空间。它通过自己的缺失、在艺术等级中凄惨的地位或是"地方"而提供这种地点，因为它被认为是一种粗野的物质性的媒介——铁、铅、水泥、泥巴——或（相反地）通过给人宁静而超脱、处于欲望之外的冥想空间的感觉而提供这种地点。但雕塑同时也希望获得一个地方、一个位置，令它可以被其他身体看到、遭遇到。到了这个时候，所有那些通过雕塑物品的塑形而被激活的内部和外部形式的辩证法又在放置的行为中得到了加倍。雕像必须找到一个站立的地方。对雕塑想要的东西来说，这种对地方的渴望和萦绕着物体本身的欲望一样，是至关重要的。

地点：作为雕像的地方

坛子轶事

我在田纳西放了一个坛子，
它浑圆，在一座山上。
它使得零乱的荒野
环绕那山。

荒野向它升起，
在周围蔓生，不再荒野。
坛子在地面上浑圆，
高大，如空气中的一个港口。

它统治每一处。
坛子灰暗而空虚。
它并不释放飞鸟或树丛,
不像田纳西别的事物。

<div style="text-align: right">华莱士·史蒂文斯[1]</div>

如果说最好把格姆雷的雕塑物品看成地点,它们其实同样也可以被看成罗伯特·史密森所说的"非地点"(non-sites),或是错位的地点。和60年代的许多艺术家一样,史密森曾经寻求一种方法,从博物馆的空间中移出来,到其他的地方去——美国西部的"荒野"、新泽西的后工业废墟。他从这些地方带回来一些材料样品、地质图以及摄影文件,用它们做成一个"非地点"的展览空间,一个指涉另一个地方的地方。格姆雷做的事情与此类似,但恰好相反。他的身体照片已经是非地点了,它们是指涉着一个人物缺失的空间的三维照片。然后这些非地点又被转移到更为广阔的地方去,有些是传统放置雕塑的地方(广场、建筑环境、博物馆、画廊),还有一些是自然环境,最明显的例子是澳大利亚大沙漠那壮丽的空白与广袤,还有德国库克斯港的滩涂。

华莱士·史蒂文斯让我们感受到一个单独的物体对一个地点所产生的影响。孤独的事物,尤其是当它作为一个见证者或带有训诫意义而存在时,可以改变一个地方的整体意义。如海德格尔所说,雕塑物体将地点"任命"成一个属于人类的位置、一个聚会的地点,

[1] *The Collected Poems of Wallace Stevens*(New York: Knopf, 1964),p. 76.(译文引自《最高虚构笔记——史蒂文斯诗文集》,陈东飚、张枣 译,华东师范大学出版社2009年版。——译注)

图58 安东尼·格姆雷：《另一个地方》，1997年；超过3平方公里的设置，德国库克斯港。

它不再仅仅是一个地方。而且这个事物的雄辩和力量似乎与其戏剧性的、姿态性的坚持成反比。好像它越是被动、没有明确意义、以自我为中心，就会对它周围的空间拥有越大的"统治力"。[1]想要理解这一点，还有另一种方法，那就是思考人类与广阔空间这二者大小的对比。在《另一个地方》（图58）里，格姆雷的雕像被放置在库克斯港的潮滩上，令人想起嘉士伯·大卫·弗雷德里希的《海边僧侣》。

[1] 这令我想起鲍勃·迪兰和布鲁斯·斯普林斯丁二人与观众关系的区别。斯普林斯丁总是如旋风一般充满能量、激情与坚持，直接与观众联系。而迪兰（我认为他的方法更有效果）几乎对观众的在场无动于衷，而只是关注某种与他的语言和音乐之间那种无法表达的联系。也许这就是迈克尔·弗里德的"凝神"（absorption）和"戏剧风格"（theatricality）的实质所在吧。

第三部分 媒介

僧侣小小的身躯在广袤的海滩、大海、天空下,乍看起来似乎是在宣示着形象的渺小。但是一眨眼(或是一转念),这印象就会改变,把景象变成嘉士顿·巴什拉所谓的"亲密的无限"[1]。景色变成了一种内在特性、一种内部空间,更令人意识到其空白。[2]

《另一个地方》更值得注意的一点是它将浪漫主义传统中那种面对着无限而崇高的景色而默默思考的孤独个体的形象复杂化了。格姆雷创作了复数的形象(从一张全景照片上可以看见十二个人物),将它们面朝大海、相隔数百码分散放置。最后得到一个逐渐被湮没的肃穆的队伍,犹如一队哨兵在死亡行军中停下来,朝这个世界投出最后一瞥。起起伏伏的海潮又强化了这一意念,因为随着海浪的升降,雕塑也时而隐没时而出现。雕塑与地面互相"让出"自己的动作与静止。

所以,尽管格姆雷安排的位置让我们想起史蒂文斯的坛子或弗雷德里希的僧侣那样"统治每一处"、君临荒野的形象,但这并非其初衷。我认为,他的作品要达到的效果是更为辩证和互动的,是一种双向的换位。这一点在格姆雷的画廊设置作品中最为明显,有时令我们想起罗伯特·莫里斯所使用的技巧,他将一个单独的最小的物品重复放置在展览区域中不同的位置上,使得一块水平的"平板"变成了一个竖直的石块、又变成悬浮在屋顶上的一片"云"。(图59、60)

尽管格姆雷的作品总是对位置的问题高度敏感,但他近十年的现场装置作品确实也好像越来越关注孤立和纪念碑化的个体问题。这种关注从几方面得到表现:雕像的复数化;一种打破完整身体界限的倾向;放大雕像周围那种"异化感"和无家可归感,表达一种对位置

[1] Gaston Bachelard, *The Poetics of Space*(1958; Boston: Beacon Press, 1994), chap. 8.
[2] Stephen Bann 对弗雷德里希的《海边僧侣》的讨论,见"The Raising of Lazarus", in *Anthony Gormley*(Malmo-Liverpool-Dublin, 1993), p. 71

的渴望，而这种渴望无法通过获得任何特定的位置而得到满足。最后这个效果也许在他的"街景"装置（图61）中最为显著，在这些作品里，格姆雷将雕像放置在街上，让它们看起来像是一些朝橱窗里窥视的流浪汉，或是在建筑物背风处睡了一夜的酒鬼。那些拍到路人与这些雕像互动的照片生动地展示了一种混杂着陌生与异位的亲近感和熟悉感。与典型公共纪念碑那种堂而皇之的摆放方式相反，格姆雷使用"边缘"放置法，将雕像放在我们最意想不到的地方，从而营造一种恍然大悟的效果，有点像我们在公园里遇到一些乔治·西格尔或布鲁斯·瑙曼的雕塑时的感觉。不过二者还是有些不同，因为西格尔的作品要依赖于动作，瑙曼则依赖于视错觉——以为是活物，定睛一看才发现原来是个拟像。而格姆雷的作品中则没有这种对生命表象的模拟。它们明确地承认自己就是雕塑，强调雕塑的沉默与静止。如果说他的雕塑真的在"模拟"生命的话，那他模拟的也是那种意识与无意识之间感觉性的转换区域。

格姆雷的作品总有一种几乎可以称作唯我论的、对独立于空间中的他自己形象的关注，但他的题为《不列颠诸岛之域》（以下简称《诸岛》）、曾在欧洲、英国、美国和澳大利亚实现的系列作品却显著地背离了这种关注。这个作品在好几个方面对这个关注点作了辩证的倒转。首先，它几乎完全没有取用雕塑家本人的手或身体，而是采用了一种集体性的过程，生产了不仅仅是一批而是一大群雕像，将它们紧紧地塞进展区空间里，密得连一个观众都走不进去。（如果格姆雷是个抽象画家，人们可能忍不住从这里看出"满布"和"色域"画法的痕迹，展区空间中的物体群令人无法触及边框，从而强化了这种技法的效果。这不是一件可以搬到户外去的作品。）第二，雕像都很小，正好能一手握住，反映了它们是手工制作的。第三，雕像是用模子做出来

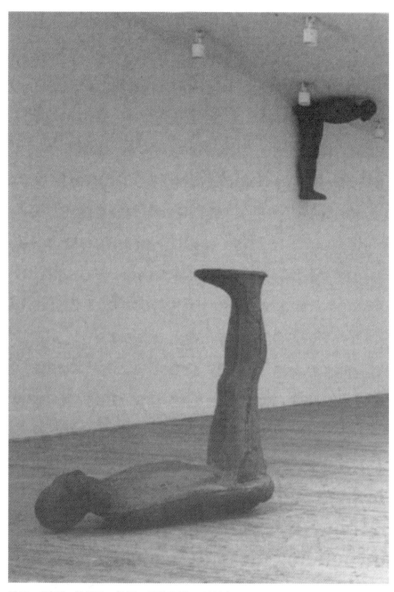

图 59 安东尼·格姆雷:《试验一种世界观》,1993 年。

图60 罗伯特·莫里斯：绿色艺术馆设施，1964年。

图61 安东尼·格姆雷，完全陌生者，1999年。

第三部分 媒 介

而不是浇铸的。第四，雕像与地面的关系及其激活的雕塑身体与地方之间的关系在《诸岛》里被完全打破了：雕像就是地面，反之亦然。第五，与大部分格姆雷雕像那种以闭上或空白的眼睛为标志的、内部的、冥想的全神贯注相反，这些小小的泥人都有着深邃的眼眶，它们聚在一起，形成一群带有恳求表情的面庞，凝视着观众。如果说雕塑家真的"想要"什么，《诸岛》便是这种渴求最完全的表现，但渴求的答案仍被严格地"保留"起来。

这种"保留"（这是与格姆雷的浇铸雕塑照片那种神秘的内向性的一个联系）令观众渴望一个答案，引诱我们用一些特定的叙事去解释群像这种不安而又迷人的效果。《诸岛》以其变幻的泥土/皮肤色调令我们想起瓦萨里关于雕塑原初场景的说法，也就是用"一团泥"塑成一个人的故事——但不是一个特定的独个的人、一个"亚当"，而是一群相似的人。在这些形象的诞生里，性别区分被完全抹去了。剩下的只是伊马努埃尔·列维纳斯所说的人类面孔那种裸露的、无条件的吸引，这种吸引超越了性别，甚至也许超越了物种，因为有些动物的脸（尤其是我们哺乳类表亲）似乎也能引起我们同样的注意。

这个作品不可能用一个单独的故事来解释，它的渴望也不可能用一个单独的故事说明。《诸岛》唤起一大批极简主义雕塑中的先例，让我们想起各种大地艺术品和非场所作品，尤其是瓦尔特·德·马利亚的"大地房间"以及对序列性、身体和空间的强调。[1] 这作品可以解读为一大群迷失的（或得到救赎的？）灵魂聚集在一起等待最后的审判；还未出生的胚胎渴望着获得肉体；从大屠杀中复活的受难者们

[1] 比较格姆雷的《屯蒙》（*Host*），在南卡罗莱纳查尔斯顿的老市政厅监狱里充满泥巴的一间房。

要求公义；这些雕像作为当地"大地艺术品"而产生的特定场所的比喻；或是对于移位和流散的全球性寓言，有如移民、流放者、无家可归者和难民全都在一个单独的空间里"挤成一团"。这些解释中的每一个都将观众置于不同的角色里，邀请我们沉浸在大众目光的注视中或是从谴责与无理要求中撤退。格姆雷单体雕像引起的那种"恍然大悟"感在这个作品中被无限复制，从而达到一种魔力和震惊（石化）的效果（这也是艺术批评家约翰·温克尔曼在古典雕塑的最高成就中观察到的效果）——如字面意思那样，在一瞬间把观众变成了某种雕塑般的东西，在沉思的静默中震惊。

"集体表现"，也就是将一个社会整体凝缩到一个格式塔中，是埃米尔·涂尔干所谓"图腾制度"的核心。[1] 图腾（在其欧及布威语语源中）意为"我的一个亲戚"，是用社会团结和集体身份调和了社会区别（异族通婚的性关系、族群区别）而得到的。[2]（威廉·布莱克笔下的巨人阿尔比恩将整个宇宙囊括于其身体里，可算是这一概念在英国的一个重要先例。）格姆雷对"众人的身体"这一概念的表述（"宿主"的另一个意思）是他对古老雕塑传统的又一次突袭。[3] 这个形象最著名的（早期）现代表现是霍布斯《利维坦》的卷头插画，在这幅画里，社会整体被"拟人化"成一个巨大的人，这个君临天下的人身体里包含了无数民众（图62）。霍布斯的集体形象，像格姆雷的一

1 Émile Durkheim, *The Elementary Forms of Religious Life*［1912］, trans. Karen E. Fields（New York: Free Press, 1995）. 关于图腾制度（totemism）与偶像崇拜（idolatry）和拜物（fetishism）这几个概念之间关系的谱系学讨论，见上书第 7 至 9 章。
2 更多关于图腾制度的讨论，见上书第二部分。
3 已有关于格姆雷作品与中国西安兵马俑、日本京都千菩萨和（最近的）亚伦·麦科勒姆的大批量生产的"替代品"以及玛格达莱纳·阿巴卡诺维奇的"类人外壳队"的比较。见 Caoimhin Mac GiollaLeith, "A Place Where Thought Might Grow", in *Anthony Gormley: Field for the British Isles*（Llandudno, Wales: Oriel Mostyn, 1994）, pp. 24-26.

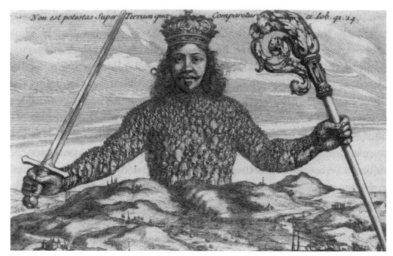

图62 托马斯·霍布斯：《利维坦》标题页，细节。

样，似乎是从地里生出来的；但《诸岛》里没有这种统一的、整体的、君主般的形象——当然，除了观众赋予的形象之外。观众的身体就扮演了霍布斯的利维坦的角色，因为观众要用某种主观的格式塔（一种叙事或"看作"）对这种大规模集合进行解读。我认为，格姆雷最接近利维坦那种集体性巨人的创作是他的《砖人》（图63），这个作品既与集体性标志（砖头作为社会身体中的个体）又与整体的偶像光晕产生共鸣。碰巧的是，这个作品的砖头制作者也来自为《诸岛》烧制雕像的那家公司。

如果说《诸岛》标志着格姆雷从他自己的身体"搬出到"其他人的身体、从艺术空间"搬出到"更为公共的空间，它同时也预示

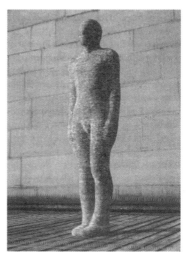

图63　安东尼·格姆雷：砖人，1987年。

着建筑领域一种具象而"人文主义"的流行性与平民主义。《诸岛》是一个不合格的流行成功，用艺术评论家路易斯·比格斯的话来说，"从那些在利物浦或都柏林看到它的人们那里"得到"热情的回应"。[1] 结合了集体性的、当地的作者身份与作品纯粹的视觉力量，对各种观众与解读的具有魔力的可达性，使得《诸岛》成了同时代中最为成功的公共艺术作品。当然，这有好处也有坏处。没有什么东西可以像流行和公众认可这样容易引起艺术精英嗤之以鼻了，因为后者认为任何严肃的艺术家都不可能为大众创作什么严肃的艺术作品。但是《诸岛》

1　Lewis Biggs, introduction to *Anthony Gormley: Field for the British Isles*.

不仅仅是"为了"大众,在某种意义上它甚至是"大众的"、"被"大众创作出来的,维护了艺术想象力的民主,并认为一个地方居民有可能形成建筑的"地方保护神"。在这里,格姆雷扮演的更像是"外籍劳工"而非"访问明星"的角色,这个外来的工人在建立一个地方的过程中起到协助作用。

他最近的大型公共作品,《北方的天使》(图64,以下简称《天使》)和《量子云》(图65)继续了这种被我们美国人称为"超出"了浇铸身体和传统艺术展览空间的进程。《天使》展开它的翅膀,展现出一种高度传统的欢迎与开放的姿态,结合了人们熟悉的格姆雷作品中的对立性。天使张开翅膀要飞,但它又被牢牢地固定在地上,甚至可以顶住时速100英里的大风。它结合了古老的人类形态与现代的、机翼状的科技假体,既表达了雕塑那种受地面与重力约束的性质,又表达了那种超越的、空中的、乌托邦式的理想主义。在格姆雷所有公共作品中,这一个所引起的争论是最为激烈的,同时它也理所当然地成了关于公共财产是否应用于艺术这一论题的目标。尽管因其规模(63英尺高、169英尺的翼展、100吨加固钢筋)、其纪念碑性质(有些评论家将其与阿尔伯特·施佩尔和法西斯纪念碑联系起来)、其花费、每天经过它去往A-1的9万名驾驶者可能因分心而遭遇事故、可能遭到雷击甚至可能是色情意象(一位评论家将其看作一个正在掀开风衣的暴露狂)而受到各种抨击,《天使》还是迅速被人们接受,并成了一个地标。其他的公共艺术作品似乎注定要经历这种屈辱和神圣化的仪式。玛雅·林的约占纪念碑也许是这种纪念碑从被辱骂到被尊敬的转变中最为显著而动人的例子。不过《天使》的问题不是"它有什么意义"而是"它是如何成为一个地方的图腾的"。除了它的外形明显与印第安图腾柱上常见的展开翅膀的雷鸟形象相似之外,天使

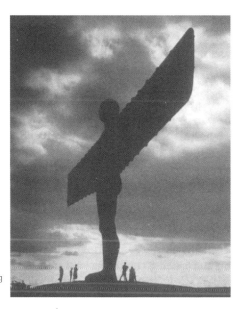

图 64 安东尼·格姆雷:《北方的天使》,1998 年。

图 65 安东尼·格姆雷:《量子云》,1999 年。

还莫名地与其废弃的、后工业荒地产生共鸣,从而协助这个地方获得重生。

格姆雷最新的作品《量子云》的命运又将如何呢?它的位置和规模令我们自然而然地将其与纳尔逊纪念柱、威斯敏斯特桥、大本钟和其他伦敦地标进行比较。它是将被看做数字化的、控制论的身体形象,抽象成一个"量子"的云还是无纸化的信息碎片呢?它将被看做评论家汤姆·奈恩所谓的"不列颠的崩裂"[1]——被解构的阿尔比恩?如果它像格姆雷的其他公共作品一样,那它既会引起这种分类、又会令这种分类失去效力,它将成为一种有魔力的邀请,邀请人们进入一个在城市骚动中心进行冥想的地方。作为格姆雷"以材料进行思考"、以雕塑身体进行思考的努力的延续,它的确表达了他当前那种超越自己身体的倾向。事实上,这个作品的视觉印象就是身体四分五裂、散布到钢铁之云中去(当然,我们也可以将其解读成一个汇聚的形象,把碎片看成是巨大的铁屑,从四周聚向一个不在场的、几乎不可见的身体留下的磁场而结合)。总之,身体就是一个地方,但这次是一个拥有不确定的边界、爆炸或内爆、扩张或收缩的地方。也许雕塑的完美形态,炸弹,在这个作品中真的已经"爆炸"了。

如果我相信艺术职业生涯那种线性论、进步论的叙事,那我就可能得出结论说《量子云》标志着格姆雷不再局限于自己身体,而开始了一个新的阶段,在这个阶段里,身体、人类形体和传统的浇铸和雕刻这两种雕塑选择已经被取代,或者是被重新赋予了建构和组装的功能。大卫·史密斯的焊接图腾和雕塑中整个建构主义传统都可能在这

[1] Tom Nairn, *The Break-Up of Britain: Crisis and Neo-Nationalism*(London: New Left Books, 1977)。

一丛 I 型梁上空盘旋。但我并不相信这种叙事。这十多年来,格姆雷一直都"在他的身体之外",而建构也一直是他作品的一个重要特征。更重要的是,他的故事不是关于他想要什么,而是关于雕塑想从他那里获得什么。答案似乎很清楚了:格姆雷的雕塑想要一个地方,也想成为一个地方。而这个欲望能在哪里、以什么形式实现,则仍有待观之。

13

美国摄影的末端
作为国家媒介的罗伯特·弗兰克

<div style="text-align: right">献给乔埃尔·斯奈德</div>

如果,像罗兰·巴特所说的那样,"全世界的照片形成一个迷宫",[1] 那么这个迷宫的中心区域肯定是美国摄影。摄影史家乔埃尔·斯奈德曾经明确地说,这不仅因为美国生产了比任何其他国家都要多的照片,还因为拍摄美国的照片也比其他国家要多。斯奈德特意指出,1937年现代艺术博物馆开设摄影区域,标志着摄影正式经典化而成为了现代主义媒介或艺术媒介(其实是一回事)的一员。

"美国摄影"不仅仅指在美国拍摄、关于美国或是美国人拍的照片。这个短语如今已经有了我们常与"法国绘画"、"希腊雕塑"、"荷兰风景画"和"埃及象形文字"等相联系的那种必然性,有了同样的简化成一个惯用语、将国家和媒介自动联系起来的潜力。摄影的引申义——它具有技术性的、科学的、进步的现代性,它廉价、每个人都可以获得,它有中产阶级或小资的社会地位,它还有着作为自

[1] Roland Barthes, *Camera Lucida: Reflections on Photography*, trans. Richard Howard (New York: Hill & Wang, 1981), p. 73.

然、普世语言的神秘地位——所有这些都令摄影符合美国的国家意识形态。[1] 美国摄影可能被想作"自然化"和"国家化"、获得了美国居留权的欧洲舶来媒介。19世纪40年代几乎同时在法国和英国被发明出来，随后漂洋过海来到美国，摄影似乎在这里找到了它最雄心勃勃的使命。当它回到巴黎和蓬皮杜中心时（它在1996年一次展览中就是如此），手里拿着护照，签名是"美国摄影"。

美国摄影这一概念本身就意味着一系列关于国家和媒介之间关系的前置问题。关于国家主义的当代讨论强调了国家的间接特性。按政治理论家本尼迪克特·安德森的说法，国家是"想象的共同体"、由形象和话语、可见物和可言说物组成的文化建构。[2] 一个现代的国家并非自然产物：它的起源、历史和命运都是神话而已，是造成的而非天成的。不过，与此同时，国家却总是极力否认其人造、建构的特性；它们强调自己是自然的、建立在古老传统和本质特性上的，像一棵本地植物一样扎根在土地上。所以，国家是一个相当模棱两可、具有争议性的实体，一个由乌托邦幻想和日常事实、官方口号和实际操作、

1 Pierre Bourdieu, *Photography: A Middle-Brow Art* [1965], trans. Shaun Whiteside (Stanford, CA: Stanford University Press, 1990) 的标题已经说明了一切。另，Alan Sekula 关于摄影如何"用传统术语来说"，质询了"一个典型的'小资产阶级'主题"，见 "The Body and the Archive," in *The Contest of Meaning: Critical Histories of Photography*, ed. Richard Bolton (Cambridge, MA: MIT Press, 1989), p. 347.

2 Benedict Anderson, *Imagined Communities* (London: Verso, 1983). 安德森指出"作为商品的印刷品"(41)是使全民识字、中产阶级阅读群体和一种"共同空闲时间"——国家在这种空闲时间中发展繁荣——得以产生的关键媒介。他比较了印刷媒介与王朝帝国（尤其是中国）那种"神圣静默语言"(20)的"指意文字"，后者只有精英神职人员和官方抄写员才能懂得。安德森说："过去那种伟大的全球性共同体依赖于一个对当代西方人来说非常陌生的概念：符号的非任意性。汉语、拉丁语或阿拉伯语的指意文字是现实的直接发散，而不是随意制造的表现符号。"(21)如果安德森的说法是正确的，那么，基于一种机械建构的"共同空闲空间"的摄影作为印刷媒介的特殊地位就是过往那种"空闲时间"的绝佳替代品。然而，摄影作为"自然的"和"非任意的"媒介的地位意味着它在现代（与古代王朝相对）帝国和（以其数字形式对）后殖民形式的帝国主义——全球化的发展中将起到重要的作用。摄影的"人类一家"的概念在下文有讨论。

第三部分 媒 介

关于命运的理想化叙事和关于抵抗和挣扎的反叙事组成的复杂体。

与此类似,当代关于媒介的讨论也主张媒介并没有本质或特定的"天性"。和国家一样,媒介是文化建构、人工产物或技术。但另一方面,也是和国家一样,关于媒介的论述总倾向于否认其建构特性,将它们表现为拥有本质特性和自然天命。尤其是摄影,似乎每个评论家都可以宣告它的本质特征,即使他们的本意是要否定任何本质主义。[1] 于是,那些为开拓摄影形象的多样性和复杂性作了最多努力的摄影理论家们同时也无可避免地宣告了一种本质的目的论、迷宫的中心点。摄影的真正天性在于其自动的现实主义和自然主义,或者在于其用图片来呈现事物的这种审美化、理想化的倾向。因为它不能抽象,所以它得到赞颂;又因为它有着一种制造关于人类现实的抽象的倾向,所以它被谴责。据说它独立于语言之外,但它又充斥着语言。摄影记录了我们看到的东西,或揭示了我们看不到的东西,是之前没看到的东西的一瞥。摄影是我们看的东西,但又像巴特坚持说的:"一张照片总是看不见的:它不是我们看到的东西。"[2]

所以,我们不能把进入美国摄影迷宫的两条路——国家和媒介——当作两条通往同一个目的地的平行路,更不能把它们当作一条路,认为媒介的历史"反映了"、揭示了或汇聚了国家的历史。我们遇到的是两个模棱两可又有冲突的历史之间不规则、不稳定的交汇,

1 例如,安德烈·巴赞就认为摄影的"本质要素"在于它"通过一种人类不参与其中的机械再生产,满足了我们对幻象的胃口"。(*What Is Cinema?* [Berkeley and Los Angeles: University of California Press, 1967], p. 12.)类似地,斯坦利·卡维尔认为摄影"并没有打败绘画行为,而是直接逃走了:通过**自动化**、将人类主体从复制的行为中移除"。(*The World Viewed: Reflections on the Ontology of Film* [Cambridge, MA: Harvard University Press, 1979], p. 21, p. 23). 关于"摄影本体论"的经典讨论,见 Joel Snyder and Neil Walsh Allen, "Photography, Vision, and Representation", *Critical Inquiry 2*, no. 1(Autumn 1975): 143-169.

2 Barthes, *Camera Lucida*, p. 6.

这两个历史各自都是由官方叙事和持异议的反叙事、标准行为和离经叛道，以及关于美国和摄影的"末端"的清晰视野和似乎没有出路的僵局与混沌组成的。[1]

1969 年，美国摄影师罗伯特·弗兰克制作了一部题为《佛蒙特谈话》[2] 的短片，记录了他与他的孩子的一系列关于他早期作品的谈话。弗兰克翻阅着一沓照片，翻到了他著名的摄影小品《美国人》（图66）中的第一幅，停留了一会儿，喃喃道："这就是照片终结的地方。"诚然，弗兰克以其结尾而著名。就像围绕着一个私人相册的那些家庭传奇一样，也有一系列"内部的"故事围绕着弗兰克的《美国人》：它刚刚面世时造成的震惊与丑闻；它被认为是一个摄影上的突破，出色地综合并超越了两位伟大先驱——沃克·埃文斯和比尔·勃兰特——的风格；展现了埃森豪威尔时期美国人的厌倦与异化，这个时期通常被描述成美国式自满、虚伪和浅薄的最高点；用杰克·凯鲁亚克的话来说，弗兰克所做的远远不止用摄影批评来"曝光"美国文化，他实际上创作了一首"悲剧诗歌"，榨干了美国文明——一个"正在扩散到全世界的文明"——里的"人类的粉红色汁液"。[3] 总而言之，观看《美国人》的时候，总会伴随着一种仪式性的朗诵，重申它作为经典、摄影艺术的高峰、用摄影手法揭示美利坚民族的"真相"的重要时刻的地位。在职业摄影人的小家庭里，《美国人》被一些人认为是"摄

1 关于摄影媒介的冲突历史，见 Bolton, ed., *The Contest of Meaning*，尤其是其中 Alan Sekula, Christopher Philips, Rosalind Krauss 和 Abigail Solomon-Godeau 的文章。
2 1969 年由 PBS 的 KQED 台在旧金山制作，Dilexi 基金会赞助；16毫米黑白胶片，时长26分钟。
3 Jack Kerouac, introduction to *The Americans*, by Robert Frank（1st English ed., 1959; New York: Aperture, 1969），p. iii.

图 66 罗伯特·弗兰克：《游行——新泽西霍博肯》[AM 1]。载于《美国人》（New York: Aperture, 1959）。

影界本世纪最为重要的个人努力"[1]。

《美国人》的高度经典化还伴随着罗伯特·弗兰克本人的经典化。如果瓦萨里要写一本"美国摄影师生平"，那弗兰克会占据米开朗琪罗的位置——不过他将是一个奇怪又悲剧的米开朗琪罗，他的职业生涯中有过彻底的断裂、脱离关系和很长的悲剧性结局。在《美国人》面世后的几年间，弗兰克放弃了静止摄影，开始作为一个不那么

[1] Jno Cook, "Robert Frank's America", *After Image 9*, no. 8（March 1982）: 9-14; 弗兰克关于摄影和美国文明正在进行全球性的扩散的言论见"A Statement", in *U. S. Camera 1958*, ed. Tom Maloney（New York: U. S. Camera, 1957）. 还有比尔·杰的说法，"《美国人》……一定是有史以来最有名的摄影小品"，见"Robert Fran: The Americans", in *Creative Camera*, no. 58（January 1969）: 22-31; 引文见第 23 页。另见 Tod Papageorge, *Walker Evans and Robert Frank: An Essay on Influence*（New Haven, CT: Yale University Art Gallery, 1981）, and John Brumfield, "'The Americans' and the Americans", *Afterimage 8*, no. 1/2（Summer 1980）: 8-15.

致命的独立电影制作人而工作。[1]1958 年,他宣布已经制作了"摄影领域的最后一个作品……我知道、我也感觉到我已经到了一个篇章结尾的地方了。"[2] 杰诺·库克评论说,"弗兰克对静止摄影的抛弃**神圣化**了《美国人》"。[3] 1960 年代早期之后,弗兰克的静止摄影作品就只有那些为了赚钱而拍摄的广告、他在新斯科舍省隐居时的"私人"记录还有一些拼贴作品了,而在后者里,静止摄影常常被画花或剪切。弗兰克抛弃他一贯进行的静止摄影,这当然不仅仅是"继续前进"到新的兴趣上去。在 1974 年 NPR 的一次电台访谈中,弗兰克谈到他曾经将一颗钉子钉进一沓很值钱的《美国人》照片里,还在上面写上"摄影的终结"。1989 年他又做了一个无题的作品,把四根铁钉钉进一叠早期照片里,最上面的一张是背上扎了一支短扎枪的斗牛,好像他在这种早期的刺伤意象里看到了摄影的命运的预兆。不过对弗兰克来说,把摄影抛在身后还不够:他似乎被迫着要毁掉摄影、要将它置于猛烈的"废除"和取消之中。

为何要放弃摄影,这个问题已经被问过无数次,想必弗兰克已经无比厌烦了,[4] 而他对静止摄影的著名的"脱离关系"如今也成了他神

1 见 Stuart Alexander, *Robert Frank: A Bibliography, Filmography, and Exhibition Chronology 1946-1985*(Tucson, AZ: Center for Creative Photography, University of Arizona, 1986), vii:"在七八十年代的文献中,弗兰克的电影并没有受到什么关注。"同样,Michael Mitchell 指出"尽管他的电影并不是没有意思",但它们"不像《美国人》那样能令人信服……在弗兰克的电影里,媒介和制作者从来没有很好地接触。"("Commentaries/Reviews", *Parachute* [Summer 1980]: 46-47, quoted in Alexander, *Robert Frank*, p. 123).

2 见"Walker Evans on Robert Frank/Robert Frank on Walker Evans", *Still/3*(New Haven, CT: Yale University Press, 1971), p. 2-6. 弗兰克继续说道:"我不想再回去做静止摄影了……我想我的书已经到了某个阶段的终结……我总是有种要撕毁它们(照片)的冲动。"引自 Alexander, *Robert Frank*, p. 69.

3 Cook,"Robert Frank's America", p. 9; 黑体是我加的。

4 弗兰克发表的第一篇访谈的第一个问题就是:"你为什么要放弃静止摄影?"这个问题在随后二十年弗兰克参加的所有访谈中都重复出现。见 Alexander, *Robert Frank*, p. 54, p. 182.

秘地位的一个部分（事实上，他一直都在拍摄新的照片，只不过在题材的选择上更为严格，他最近的作品是关于贝鲁特的照片）。我认为，真正的问题在于为什么人们执著于重复地提出这个问题、为什么这么多美国摄影的评论家都认为这个问题的答案很重要，好像它包含着对所有美国摄影师的宝贵教训。这就像在问，今夜为什么不同于其他夜晚？传说围绕着一个伟大躯体而展开，这躯体已经成了一个非官方的国家纪念碑式的存在，而这个问题就像是朗诵传说时的开场动作。如果《美国人》是关于美国摄影的伟大的悲剧诗，那么弗兰克扮演的就是悲剧主角，"有眼睛"[1]的俄狄浦斯，他看到的东西如此可怕、令人震惊，以至于他感到必须要把它们赶走、把照相机收到柜子里去。

弗兰克《美国人》的整个"案例"都是一个过度决定的经典例子：它是美国摄影建构和美国国家身份发展的一个组成性的神话。时间、地点、个人才能、传统、运气、灵感、野心，全都汇聚到五十年代的罗伯特·弗兰克身上，留下一个用他的话来说"将令解释都无效"的摄影记录，尽管解释似乎是必要的。如果照片作为创伤性休克而被美国职业摄影师大家庭接受，[2]那么它们同样也记录了弗兰克本人作为自然化的、经历了新家园和陌生文明的美国公民的创伤经历。我认为，他看到和经历的"陌生"不仅仅是他阅读萨特而带来的那种欧洲式陌生。这是一种高度传统的美国情感，只有由移民组成的国家才有，纳撒尼尔·霍桑在《红字》序言中最为雄辩地表达了这一情感："我是另一个地方的公民。"

1 此处我在呼应杰克·凯鲁亚克的结论，"现在我对罗伯特·弗兰克传达以下信息：你有眼睛。"（introduction to Frank, *The Americans*, vi.）

2 关于当代艺术博物馆摄影馆长感受到的震惊，见 Kelly Wise, "An Interview with John Szarkowski", *Views 3*, no. 4（Summer 1982）: 11-14.

所以，我们必须将《美国人》看成一个矛盾和模棱两可的迷宫，任何单个的解释都起不到效果。它当然是一个讽刺性的社会批判，在《政府要员——新泽西霍博肯》（AM2）、[1]《政治集会——芝加哥》（AM58）和《大会堂——芝加哥》（AM51）里展现的那种自鸣得意、法西斯原型的父权主义；[2] 在我们意料之外的地方发现污秽的城市风景，如《蒙大拿比尤特》（AM15），在意料之中的地方发现异化的劳工，如《流水线——底特律》（AM50），还有以前在照片里从来没见过的地方，如《电梯——迈阿密海滩》（AM44）里电梯操作员那可爱又孤独的脸庞。同样异化的消耗还在工业化的心脏地区（《药店——底特律》[AM69]）和西边的机会之地（《食堂——旧金山》[AM68]）出现。但《美国人》同时也是一种独特的美国式崇高的宣言：自动点唱机（尤其是《糖果店——纽约市》《咖啡馆——南卡罗莱纳博福特》[AM22]和《酒吧——内华达拉斯维加斯》[AM24]）的巴洛克光芒将音乐编织成照片，在阿多诺那种精细的欧洲式耳朵听来也许只是纯粹的噪音，但它却是弗兰克倾听着的眼中狂喜和凝神的焦点所在。（我在《糖果店——纽约市》里那个享受着自动点唱机的音乐的年轻女子的脸上、还有前景里那个模仿着小号手的年轻男子的手上看到了他；关于弗兰克刻画的美国里那种"文化缺失"就说这么多吧。）

这些照片看起来可能像是一个窃取军事机密的、在《海军征兵处、邮局——蒙大拿比尤特》（AM 7）里奇怪地换了个地方的征兵军官桌脚处偷窥的犹太共党间谍的反美文件，或是一个疲惫的士官在《佐治亚萨凡纳》（AM 6）过马路；但它们同样还暴露了一个被见义勇

[1] AM 是弗兰克《美国人》的缩写，后面的数字是照片编号，与该书所有版本相符。
[2] 在本章里，我只能用六张弗兰克的照片。推荐大家找一本《美国人》配合阅读。

为的美国路人"逮个正着"的间谍——《纽约纽堡》（AM 40）里骑摩托的人，或是《旧金山》（AM 72）里在公园晒太阳的警醒的一对黑人夫妇。

弗兰克的伟大才能在于他从近处和内部、从同情、亲近和参与的位置来传达异化感（这个已经被滥用的词）的能力。美国也许是一个隔离的社会（见《手推车——新奥尔良》[AM 18]），但在美国，民族融合也像母亲的乳汁（《南卡罗来纳查尔斯顿》[AM 13]）和自动点唱机的歌声一样自然。它也许有种俗丽而商业气的宗教虔诚，就像在《百货公司——内布拉斯加林肯》（AM 64）里泡沫十字架和塑料花表现的那样，还有《新墨西哥圣达菲》（AM 42）里嘲弄加油站承诺将"拯救"过路的驾驶者，或是在《圣弗朗西斯、加油站、和市政厅——洛杉矶》（AM 48）里提供一种对赐福的讽刺模仿。但它同时又在最不可能的地方揭示了一种忧郁的光晕，如在《高速公路事故现场十字架——美国91号公路，爱达荷州》（AM 49；图 67）里，镜头中的太阳耀斑"事故"创造了天体光芒照耀着一个简陋的十字受刑场景的效果。弗兰克最典型的手法就是将本来可能被看作技术失误、弄砸了的东西变得看起来像是神迹一般。

有时候，弗兰克照片中的模棱两可显示在并置和不同意象的对比上，但它同样也浸透了许多单独的照片。例如，《南卡罗来纳查尔斯顿》（AM 13）里的黑人护士和白人宝宝看起来就在寻找黑白之间的灰度平衡：朝任意一个方向对色调进行细微的调整就有可能令宝宝消失在周围的白光里或是令黑人妇女的面容消失在无法分辨的黑暗中。《手推车——新奥尔良》（AM 18）里的人们是通过与照片校样的条带相呼应的白色窗框而被隔离的座位分开的；但他们又通过他们对摄影师背后的场景（也许是个游行）的凝望而统一了起来，它的形状在路人头

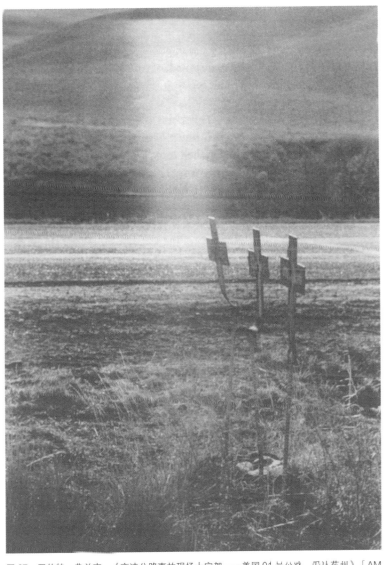

图 67 罗伯特·弗兰克：《高速公路事故现场十字架——美国 91 号公路，爱达荷州》〔ΛM 49〕。载于《美国人》(New York: Aperture, 1959)。

上的窗户的平行排列中变成了纪念碑样的抽象物或是模糊的照片。

这些观察也许是有争议的，也有可能有其他的解读。我只是想指出一种理解这些照片的方法，让它们不至于被还原成要么是有倾向性的社会批评、要么是50年代的怀旧残迹。这一点与我们对照片的形式理解同样重要，这些照片的形式有时候故意采用碎片化的视角、背离沃克·埃文斯那种很酷的形式主义。每一个令我们惊叹于其随意、混乱、迷惑的意象——《运河街——新奥尔良》(AM 19)里恰巧拍到的路人或是《后院——加利福尼亚威尼斯西部》(AM 39)里由植株和垃圾组成的迷宫——都对应着另一个以其完美形式和清晰结构令我们震惊的意象，如《政治集会——芝加哥》(AM 58)里以白墙为背景的大号和彩旗的几何形状，或是《新墨西哥州美国285号公路》(AM 36)里那条如离弦的箭一般射向远方的无限道路的崇高对称性，这张照片是在道路中线右侧面对着一辆（毫无疑问）全速驶来的汽车的前灯拍摄的。此外，像《首映——好莱坞》(AM 66；图68)这种照片，第一眼看起来像是混乱甚至失败的，其实细看却能发现它有着完美的构成。前景里失焦的明星打破了专业摄影的所有规则，直到我们意识到这张照片揭示了美国"明星"作为空白的、没有焦点的模糊形象而成为幻想的投射（把这叫做"肉毒杆菌效果"吧），而这种空白又与背景中满脸憧憬的女观众们那清晰可辨的脸形成了对比。换言之，我不是将这张照片解读成嘲讽广大观众的同质化，而是想说这张照片将这种现象表现为一种复杂的、流动的、可区分的现象，（在这个形象中）徘徊在强烈的渴望、崇高的满足和急切的期待的表情中。同时，这张照片效果还部分依赖于它引起的误读，它对好莱坞明星虚无性的直接讽刺。任何其他的摄影师都会聚焦在明星身上，将后面的人群虚化。弗兰克则强迫我们去看那些我们系统性忽略的东西、以往对美国摄影

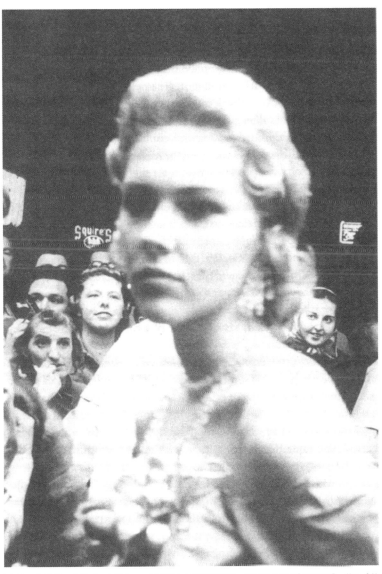

图68 罗伯特·弗兰克:《首映——好莱坞》(模糊的面容,后面的人群)[AM 66]。载于《美国人》(New York: Aperture, 1959)。

来说不可见的东西,就像沃克·埃文斯、多罗西亚·兰格和那些沙尘暴摄影师的作品使得大萧条成了美国国家意象的一个可见部分一样。

也许比弗兰克那种在混乱中得出秩序的能力更令我们惊异的是他对相对立的技巧的掌握——乍看起来自明而一致的形象,渐渐展现出其损毁与残缺。《美国人》的第一张照片,《游行——新泽西霍博肯》（AM 1；图 66）实际上是对现代主义图片价值的戏仿,强调了几何组织和材质对比得到前景化的像平面的平面性。这张照片有意地利用了建筑表面作为一种"脸面"的隐喻,令窗子成为眼睛,而女人的身体则成了"瞳孔",通过看一场没看见的游行而上一堂关于国家教育的课,并通过展开的旗帜和百叶窗来展示他们的响应性。当我们作为知情者来观看这张照片（及其说明）时——例如,斯蒂格里茨喜欢说自己是来自新泽西霍博肯的摄影师——尽管带有明显的即时性和即兴发挥特制,整个构成的精湛技艺就开始显得几乎是做作的了。这个效果我们在那为数众多的、有意呼应沃克·埃文斯《美国影像》的作品中也可以找到。[1]

干扰了《游行——新泽西霍博肯》的形式一贯性的是对最古老而又最简单的摄影规则的破坏:不要把人物的头切掉。弗兰克在此却意识到他必须把头"切掉",这样才能让女人的身体有机会成为爱国主义场景中的"瞳孔"。而那旗帜则成了断头台式的东西。这个"斩首"的母题贯穿了《美国人》。有时候很明显,如在《橱窗——华盛顿特区》（AM 59）里埃森豪威尔的头看起来像是漂浮在一个无头的人体模型上面;或者是俯拍的《洛杉矶》（AM 61）里一个没有头的行人遵照着霓虹箭头的指示行走;或者是《公寓——洛杉矶邦克山》

[1] Papageorge, *Walker Evans and Robert Frank*.

（AM 20）里一个拄着拐杖的老人变成了支撑着楼梯的一根支柱；或者是《后院——加利福尼亚威尼斯西部》（AM 39）里一个没有头的拜日者像霍博肯里的那位一样，把美国国旗当做遮阳棚来用。

摄影中最自然化的斩首当然是一个没有身躯的头，而不是没有头的身躯。肖像和"大头照"的传统让我们没什么疑问地接受了这一事实。但是弗兰克放置头颅或是剪切身躯的方法甚至使得这种传统都变得陌生了，就像上文中所举的埃森豪威尔的头和无头的人体模型的例子那样。《大华超市——好莱坞》（AM 14）里没有身体的圣诞老人的头使得在它下面的女服务员的头看起来像是从身体里发射出去了一样。《政治集会——芝加哥》（AM 3）里那个像墨索里尼一样的雄辩家的衬衫上有一个艾斯蒂斯·基福弗的头像，而他脚下还有一个支撑着栏杆的古典头像雕塑；但他却被"从膝盖切断"（像我们在芝加哥说的那样），正如《蒙大拿比尤特》（AM 7）里那位海军征兵官从脚踝被切断一样。最不厚道的剪切应该是《公共公园——俄亥俄克利夫兰》（AM 74）里那个有纹身的睡觉的人所经受的，直立的树干横贯他身体，令人无法不联想到阉割。

但是，也许对美国式斩首最令我们惊异的反思来自《政治集会——芝加哥》（AM 58）中那位苏萨风（低音喇叭）的吹奏者。我强调这张照片的部分原因是背景里的石头或水泥墙如此明显地将弗兰克照片那种颗粒性的、灰色的肌理置于显著位置，就好像他在这个符合其媒介那种物质性和视觉性的世界里寻找一种母题。[1]但这张照片同时

[1] Dennis Wheeler 评论道："我曾经认为摄影是从语言失去效力的地方开始，而乳剂那钢铁般的灰色表面像水泥一样就这样一次性地捕获所失的东西。" "Robert Frank Interviewed", in *Autobiography: Film/Video/Photography*, ed. John Stuart Katz（Toronto: Art Gallery of Ontario, 1978）, p. 20.

还强调了斩首的工具：苏萨风本身，美国军乐的低音线，根据其最著名的国家进行曲和颂歌的作曲家约翰·飞利浦·苏萨而命名。这里，弗兰克提供了另一种艺术家——音乐家——的肖像，他的乐器在图像上把他的头切掉了。而这正是对摄影师本人的一个对称反映，因为摄影师举在眼前的照相机也正好将他从被拍摄的人物前挡住了。就好像这里的苏萨风是弗兰克的照相机的一个听觉上的对应物／反类型一样，大号的黑洞"回看"照相机光圈的黑洞。较早的时候，我曾提过弗兰克的自动点唱机的形象暗示着一种"倾听的眼睛"，对摄影师来说用耳朵好像与用眼睛同样重要。弗兰克本人是出了名地沉默寡言，他的照相机并不是像苏萨风那样发出呜呜声的代言人，而只是一双渴求的、贪婪的眼睛的延伸，它默默地啜饮着周围的现实——凯鲁亚克所谓的"人类的粉红色汁液"。

约翰·扎科夫斯基预测了我对这张照片的"无头"的解读："被描述的人类境况不仅仅是无面容的，而且是无头脑的。从闪亮的苏萨风里升起一个滑稽的条纹气球，再次宣告了惯例的爱国主义的美德。"[1] 但我想区分一下"无头的"和"无头脑的"。正如我们所知，那位虔敬地宣扬着阿德莱·斯蒂文森的美德的苏萨风吹奏者和摄影师本人一样有头脑或是没头脑，他们的头都被工具切掉了。如扎科夫斯基所说，这种"关于美国政治的浮夸的黑色笑话可以被解读成闹剧或是痛苦的抗议。弗兰克本人有可能并不确定他究竟想表达哪种"（同上）。我的猜想是，当弗兰克说《美国人》要"反抗解释"时，他也把这张照片包含其中了，也就是反抗了他自己的解释。

[1] John Szarkowski, *Looking at Photographs: 100 Pictures from the Collection of the Museum of Modern Art*（New York: The Museum of Modern Art, 1973）, p. 176.

在法国，现代国家中斩首和公民身份的联系也许不需要什么解释，因为它出现在国家创建的原初场景中——但是在美国呢？弗兰克是否意识到华盛顿·欧文笔下的美国传奇，那无头骑士其实是独立战争幽灵般的遗迹？[1]他是否知道，纳撒尼尔·霍桑的《红字》，这本关于国家幻想特有的毁容与残缺的美国经典小说，另有一个"幽灵标题与作者"：《一位被斩首的测量员的遗书》？[2]那些太过靠近美国国家迷宫中心地带的人将失去他们的头颅，或是遭受斩切。霍桑指出，那只"双翼展开、胸前带有一块盾牌、爪下各有一些交错的闪电与带有倒钩的利箭"的、守护着国门（海关）的"美国鹰"，实际上是一个刁妇，她"随时可以用利爪、利喙或是那有倒钩的利箭将幼崽掀出窝去"（7）。（对着弗兰克拍摄的比利·哈乐黛在阿波罗剧场那隐约的美国鹰形象下唱歌的照片，我们很难不联想到这一形象。）霍桑意识到，随着每一任美国政府首脑的变换，政治的被任命者都被送去一种比喻意义上的"断头台"（43）。当扎卡里·泰勒当选为总统时，霍桑"本人的头最先掉落"（44）在美国海关，他在那里有政治任命。新闻界迅速跟进，"通过公共印刷"表现霍桑"像欧文的无头骑士那样被砍头的状态"（45）。1959年，弗兰克拍摄的百货公司橱窗中被砍头的埃森豪威尔标志着美国国家天真状态和摄影媒介中的一个时代的终结。

霍桑的斩首，像弗兰克和埃森豪威尔的一样，只是比喻意义上的，但这并不表示它不严重。"一个人的头掉落的瞬间……很少或从

[1] 感谢 Lauren Berlant 提醒我霍桑作品中的这一主题。见她的重要著作，*The Anatomy of National Fantasy: Hawthorne, Utopia, and Everyday Life*（Chicago: University of Chicago Press, 1991）。

[2] "The Custom House", preface to Nathaniel Hawthorne, *The Scarlet Letter*［1850］, ed. Harry Levin（Boston: Houghton Mifflin, 1960）, p. 46.

来不是生命中最宜人的瞬间"(44)。弗兰克作为美国公民而自然化的阶段与对美国人的摄影勘测、他发现国家可以对其公民施加怎样的残害的时间恰好是重合的。他是有意剪切了他的照片中的人物吗？斩首这个母题是在他的摄影勘测过程中自然而然出现的，还是他有意寻找的？或者说，这仅仅是一个巧合的特征、一种媒介本身的自动结果呢——因为这种媒介在构图或裁剪的瞬间无可避免地"切入"场景或人物之中？我能搜集到的所有证据都表示，这些问题是无法定论的。弗兰克一直说到他那种直觉式的工作方法，但他同时也清楚地表示——尤其是当他在阿尔堪萨斯被当做共产党间谍被捕以后——他在这些照片中是在尝试表现他对美国的看法。我的感觉是，斩首母题是一个交汇点，弗兰克的直觉实践、摄影的自动主义、他在国家特点和当他成为一个公民、一个"美国摄影师"时在他自己身上感觉到的伤痕，这三者在其中交汇。

《美国人》中两张可以认为是弗兰克"自画像"的照片也许可以帮助阐释这一点。在著名的《透过纱门的理发店——南卡罗莱纳麦克勒安威尔》(AM 38)里，弗兰克向我们展示了美国农村公共生活的中央地点，在这里理发师"剪头"而顾客们则聚在一起聊天。场景被表现得空荡而没有可见的人类形体；通过他自己的头的阴影以及他举着照相机的双手的轮廓，他穿透了那扇遮蔽着的纱门。弗兰克的头、眼睛和照相机都融化在照片里，成了一个阴影，渗入表面现象，揭示了一个同时也是外部表象的内部空间。当我们思考这暗示着的摄影师的形象、一个在内部和外部表象中游移的阴影的头颅时，我们也许能一瞥对静止摄影的一些恐惧，在静止摄影中，媒介本身将摄影师孤立、令他脱离肉体、将他斩首。静止摄影师处在变成间谍、鬼魂、幽灵的危险中；一个从物体表面掠过的影子；一个吮吸人类粉红色

汁液的吸血鬼，除了灰色的残迹，什么也没有留下。

弗兰克在《美国人》的最后一张照片、《美国90号公路，去往德州德尔里奥》（AM 83；图69）提供了一个更为直接的作为不可见的人的艺术家形象，这张照片也是整本书中唯一的一张他本人的"家庭照片"。人们通常认为，《美国人》是对斯泰肯的"人类大家庭"那种乐观感情的讽刺与反思，后者将美国的核家庭投射到整个世界之中。而在《美国90号公路》里，弗兰克展现了被切成两半的他的家庭。一辆独眼骑车装载着睡梦中的玛丽和帕布洛，也即他的妻子和儿子，他们沉睡在不知何处的清晨，身后成堆的衣物呼应着远方山峦的线条。车子被照片的取景框切开了，所以驾驶座，也就是父亲、摄影师、弗兰克本人的座位被切掉了。每一个美国父亲都知道：他们几乎不会出现在即兴拍摄的照片里，而只会出现在那些正式的照片里。通常情况下，父亲本人就是摄影师、不在场的在场、投射到图像上的阴影、框架、屏幕或是媒介本身。在《美国人》里，能看得见的父亲总是在远处，或是不在场，或是被切掉一半。如果聚在一起，他们看起来就很危险：弗兰克在《酒吧——新墨西哥盖洛普》（AM 29）中"鲁莽地"拍摄了一群牛仔，拍摄的角度很低，使得他们看起来像是以威胁的姿态悬在上空。在弗兰克的摄影小品中，男人从来没有和儿童一起出现过。相反地，女人总是以一种温暖、甜蜜的形象出现，哺育、包裹、保护着儿童。

在一张题为《我的家庭》（没有收录到《美国人》中）的照片里，弗兰克展现了正在阁楼上给新生的帕布洛哺乳的玛丽，前景里一对小猫在玩耍。擦得闪闪发亮的地板反射了镜头之外的一扇窗的光芒，玛丽则被显然是来自处于阴影中的摄影师背后的一道光源照亮。玛丽那直面镜头的、富有邀请意味的眼神与她那裸露在摄影镜头下的一边

图 69　罗伯特·弗兰克:《美国 90 号公路,去往德州德尔里奥》[AM 83]。载于《美国人》(New York: Aperture, 1959)。

乳房相呼应,雅克·拉康曾说"光线也许是直线传播的,但它也会被折射、散射,会涌进,会充满——眼睛像是一个碗",光在其中聚集。[1] "嫉妒之眼"(invidia,来自拉丁语 videre [看])、"充满贪婪的眼睛"被认为会"榨干它看到的动物的乳汁"(115),而圣奥古斯丁则将其与"看到自己兄弟在吮吸母亲乳汁的幼儿"(116)所具有的感情联系起来。我们已经见到弗兰克那静止的照相机眼是如何吮吸"人类的粉红色汁液"、将其变成颗粒状的摄影形象的灰色残迹。但它同

[1] Jacques Lacan, *The Four Fundamental Concepts of Psychoanalysis*, trans. Alan Sheridan (New York: Norton, 1978), p. 94.

样渴望纯白的、乳汁般的光——从照亮路边那纪念一场事故的十字架的天体耀斑，到自动点唱机的巴洛克式光芒。弗兰克的眼睛的贪婪甚至可以在家用小汽车的一盏前灯里获取养分，这前灯就像玛丽裸露的一边乳房一样，为摄影师的凝视提供了光。在《美国90号公路》里，消失的一家之主停下来在路边小解，同时也吮吸着清晨的乳白色光芒。

这一切又与国家、与美国性有什么关系呢？这个家庭在美国90号公路上一个不知名的地方停下来，这里是这个国家初期国内高速公路系统上的一点。这些高速公路是弗兰克摄影中最常见的地点之一——美国1号、30号、66号、90号、91号、285号公路，以及沿路的那些公共地点：酒吧、赌场、办公楼、旅馆、市场、咖啡馆、公园、百货大楼。而私人领域、家庭空间（《我的家庭》里表现的那种）几乎是完全绝迹的。这种图像学使得一个路边的信箱都值得单独拍摄，就像《美国30号公路，内布拉斯加奥加拉拉到北普拉特路段》（AM 30）一样，中间是一个电话亭，远处地平线那里是农场建筑，横贯着一条穿过灌木丛的泥土路。

在弗兰克的照片里，美国确实是无处不在，却又不在任何一处。它首先是在路上，在车里，总是在来来去去或停止。他描绘了车子的出生到死亡、作为休闲和避难的场所，以及交配、死亡、埋葬的地点；幽灵般的《被掩盖的车——加利福尼亚长滩》（AM 34）在紧接着的下一张照片《车祸——美国66号公路，亚利桑那温斯洛到弗拉格斯塔夫路段》（AM 35）中被覆盖起来的尸体中就得到了呼应。

弗兰克镜头下的美国有着高度的同质性，民主的、平整的空间消除了区域的、地方的身份，将国家用高速公路、电话亭、邮政系统和军队统一起来。这个效果在照片那种无序的排列中有着最为明显的体

现，照片的排列拒绝地方组合，也和弗兰克在空间和时间中的运动轨迹没有任何关系。《美国人》表现了作为同质网格的美国，在这个网格中，从任意一点都可以直接到达另外一点，无需中介，只要翻一页就可以，也就是说美国生活的任意一个方面都可以在任何地方找到。《大华超市——好莱坞》与《蒙大拿比尤特》那砂砾性的肮脏城市景象相连。《竞技者——底特律》夹在南卡罗莱纳的一个葬礼与佐治亚的一对军人夫妇之间。文字与照片之间那种讽刺性的对比又增强了这种效果，那种用语言固定视觉意象的常见做法在这里被颠覆了。解说词往往只是标明在照片中看不到的东西（游行、竞技者、政治集会）或是更大的背景（城市、州、高速公路），这些东西在完全不包含标志性纪念碑、地标或其他标志的照片中是无法表现的。弗兰克将这些地方性的标志一层层剥下来（也许除了加利福尼亚的棕榈树之外），拒绝所有地标、所有熟悉的图片形态的美国**自然**地点。没有山峰、山谷或是河景，没有新英格兰。弗兰克"裁剪"整个美国理想自然的图像，以聚焦在民族国家及其公民身上。高速公路系统、电话亭、邮局、军队——这些东西到处都有，就像芝加哥的牛仔和纽约的竞技者一样。在场的唯一美国纪念物是商店橱窗里、酒吧里的总统头像和到处可见的旗帜——遮阳棚、阳伞、墙纸，它像错视窗帘或纱布一样装饰着平面，美国人必须像幽灵一样穿过这平面。

弗兰克为《美国人》拍摄的第一张照片是《七月四日——纽约杰伊镇》(图70)，美国国旗几乎占据了整个画面。穿白裙的小女孩从半透明的旗帜下面跑过。前景是一个小男孩在准备放鞭炮，右边两个散步的男人就快碰到旗帜。旗帜的左边边缘正好切掉一个正在走路的男人的头；中部将一群女人的身体切成两半。接着就是太名副其实的"刺点"：旗帜的左下角被撕裂了。这张照片不仅仅表现了摄影媒介

图 70 罗伯特·弗兰克：《七月四日——纽约杰伊镇》〔AM 17〕。载于《美国人》（New York: Aperture, 1959）。

与国家标志的交汇("美国照片"最字面的含义),同时它还意味着自然化的美国公民摄影师也必须穿过遮蔽的纱(国旗)。如果我们把这张照片变成一张动态图,照相机的镜头会直接朝旗帜运动,直到它占据整个取景框,而这带有条条的轻纱则与摄影平面合二为一,就像一幅灰色的贾斯培·琼斯的画。弗兰克为《美国人》拍摄的第一张照片就包含了这整本书的目的论:国家、摄影师和摄影的合并。美国摄影的终结已经达到了。

结束对弗兰克之后的大部分美国摄影来说同样也是一个开始。人们可以不断地问它对弗兰克来说为什么是——或看起来是——一个死胡同。他为什么不能把他那静止摄影的眼光投向其他主题,不管是在美国还是在其他国家呢?为什么他对美国的摄影勘测的完成似乎不仅仅是耗尽了这一题材,甚至耗尽了静止摄影这一媒介本身呢?是弗兰克感觉到"美国摄影"已经成了冗余,而在真相、揭示和孤独观察这样的伦理指导之下的静止摄影——它们成了静止摄影特有的先进能力——已经无处可去了吗?在其他国家做摄影勘测不是解决方法,只不过是重复这种孤独的、幽灵般的对真相的搜寻罢了,而这真相已经牢牢地印在摄影师眼中,他已经看不到其他的东西。[1] 弗兰克带着他的莱卡相机所能去的任何地方都只能仍然是美国,而他也只能仍然是个美国摄影师。所以他放弃了这整个事业,撤退到私人的、自我指涉的、"地下的"制像工作中。他制作家庭相册、家庭电影,这些活动令他可以和朋友与家人合作,让他可以试着恢复他在美国摄影的迷宫里遗失的身体。他说:"自从成为一个电影制作者之后,我更像是一个'人'了。我自信我可以让思想和图像同步,而图像也会与我对话——

[1] 关于摄影艺术的孤独,见 Bourdieu, *Photography, A Middle-Brow Art*, chap. 5.

就像是和朋友在一起。这清除了那种独处、拍照的需求。"[1] 与《美国人》那些图像在一起就像是被一群陌生人、有着不可思议的半条命的尸体、僵尸般的形象缠住了。[2] 而当弗兰克真的去看他的"美国影像"、这些想从它们的创造者那里获取太多的孤独的、可怕的照片时，他实际上是在破坏它们，在把一颗钉子钉进它们的心脏，好像它们是贪求人类粉红色汁液的吸血鬼一样。不过这个故事对进入迷宫的其他人究竟有何教训，现在尚无定论。

[1] 引自 Robert Frank: New York to Nova Scotia, ed. Anne Wilkes Tucker（Boston: Little Brown, 1986），p. 55.

[2] 在围绕着这些照片的许多轶事中，我想到一件。《纽约纽堡》中骑摩托车的人看到弗兰克在拍他，据说他的女朋友在《美国人》里见到男友的照片之后给身在新斯科舍的弗兰克打电话，请他帮助她男友出狱。不过《美国人》中的大部分美国人都是无名的路人。

14

活在颜色中
斯派克·李《迷惑》里的民族、刻板印象和活力

图像总是出现在某种物质媒介中——颜料、胶片、石头、电脉冲或纸张。但图像生命的一个关键特质又是其在媒介中游移传播的能力,它可以从纸上转移到屏幕上、从屏幕到日常生活表演中、最后又回到纸上。是什么让图像可以移动呢?它们为什么不保持不动?是什么给了它们这种不可思议的能力,像病毒一样在人类意识和行为中传播?似乎图像不仅仅是存在于媒介**里**的东西,而且在某种意义上它们本身也是一种媒介,也许是一种**元**媒介,超越了任何一种特定的媒介化身,尽管它们总需要某种具体形式才能显现。

当然,图像的能动性是它们在人类生活中不可或缺的地位的一种象征。从装饰物到纪念碑、从玩具到国土普查,图像都获得了具有剩余价值和过量生命力的形式。[1] 这就是"图像的生命"与"图像的爱"交汇的点,在这里,符号的活力被欲望、吸引、需求和渴望唤醒。罗伯特·弗兰克对关于国家的真实摄影图像的欲望生产出一批表

1 见本书第4章。

现物，它们似乎具有了自己的欲望，这种欲望是难以忍受的，甚至是非人的，这些谜一般的、"反抗解释"的符号像吸血鬼一样吸干人类的"粉红色汁液"。如果我们接近媒介的唯一途径是通过它们具体显现的图像或是元图片，那我们又怎么能够了解图像本身作为元媒介的现象呢？

像往常一样，我觉得有必要用一个案例研究来回答这个问题，我们将研究一个特定的反映了图像在媒介、包括日常生活媒介中的转移能力的艺术作品。这部作品就是斯派克·李的电影《迷惑》，一个探索了电视、电影、写作、雕塑、舞蹈、网络以及媒介在时尚、广告、新闻、喜剧脱口秀和江湖卖唱界里的衍生用法的元图片。在这些媒介中传播的图像库包含了种族刻板印象，尤其是关于黑人的。这个案例研究也就是在种族化语境中对图像的生命和爱的探索。它提出的问题是，刻板印象是如何获得生命并自我复制，它们又与爱有何关系。这个问题的简单回答当然是：刻板印象是我们爱去恨并恨去爱的图像。

正如我们所见，图像以两种基本形式获得生命，这两种形式在"生命力"和"动态"的字面意义和比喻意义上摇摆不定。也就是说，它们获得生命，是因为观众相信它们是活的，就像哭泣的圣母和那些要求人们牺牲或是进行道德改革的无声偶像一样。要么，它们活过来是因为一位聪明的艺术家/技师操纵得它们**显得**是活的，就像傀儡师/腹语术师用动作或是声音操纵玩偶，或是大画家似乎用画笔捕捉到了模特的生命一样。这样一来，作为生命形式的图像就总是在信仰和知识、幻想和技术、魔像和克隆之间模棱两可。而这个中间地带，也就是弗洛伊德称为恐惑（the Uncanny）的地带，也许是形容作为媒介的图像其位置的最佳词汇了。

刻板印象是活着的图像的一个尤其重要的例子，因为它恰好占据

了幻想和技术现实之间的那个位置，这是一个更为错综复杂的区域，在这里，图像被直接画到或是压制到一个活生生的身体上，同时也被直接铭刻在观看者的感官上。[1] 它形成了一个面具，或是 W. E. B. 杜波伊斯所说的"面罩"，这面具或面罩横亘在人与人之间。[2] 与动态图像那种"独立的"形态——傀儡、说话的图片、邪恶洋娃娃以及能发出声音的人偶——不一样，刻板印象并没有什么特异之处，反而是不可见（或是半不可见）的、普通的，渗入日常生活，构成社会屏幕，这屏幕使得我们与他人打交道成为可能——同时在一种非常真实的意义上，也使其变得不可能。它们在视觉、听觉感官中传播，常常隐蔽自己，变成透明的、超清晰的、细不可闻的以及看不见的偏见的认知模式。换言之，当刻板印象保持那种看不见的、感觉不到的、不受承认的状态时，当它是一种潜伏的怀疑，总是等待着一种新鲜的感知来承认它时，它是最有效的。所以，对刻板印象的承认总是伴随着这样的免责声明："我不是反对……，但是……"或是"我不是种族主义者，但是……"

我们都知道，刻板印象是坏的、错误的形象，它使我们无法真正地看到其他人。我们也知道，在最低限度上，刻板印象是**一种必要的邪恶**，因为如果我们没有将一件事物同另一件事物、一个人和另一个人、一种东西和另一种东西区分开来的能力，我们就不能辨认一件事物或是一个人。这也就是面对面的遭遇事实上从来没有发生过的道理——从列维纳斯到萨特再到拉康都是这样坚持的。更确切地说，这从来都不是未经处理的，而是充满了误认的焦虑、自恋而富有攻击性

[1] Vron Ware and Les Black 关于刻板印象的感官模板的精彩分析见于 *Out of Witness: Color, Politics, and Culture*（Chicago: University of Chicago Press, 2002）.

[2] W. E. B. Du Bois, *The Souls of Black Folk*（Chicago: McClurg, 1903）, p. 7.

的幻想。当这些幻象和误认被性别与种族之别、被压迫与不公的历史所激化之后,就变得尤其严重。当弗兰兹·法农描述那个朝着母亲喊道"看啊,一个黑鬼"的白人女孩时,或是当杜波伊斯描述他学校一个白人女孩拒绝他的名片时,种族主义刻板印象的原初场景就出现了:

> 在一所很小的木头校舍里,男生女生之间开始流行购买并交换名片——十分钱一包。交换名片是一件乐事,直到一个新来的高个女生拒绝了我的名片——带着一瞥,断然拒绝。那时我才突然意识到,我和其他人是不同的;也许,我们在心灵、生活和渴望上是相似的,但我却被一张巨大的纱布从他们的世界中隔离开来。(7)

这个场景的尖锐性不在于它是一个大丑闻或是有什么特异之处,而恰恰在于它的平凡无奇。无论是哪个种族或是性别,哪个小孩在成长过程中没有过类似的经历呢?这么说不是去否定非裔美国人受到的种族主义态度的特殊性,而是要将其看做被小心地编织进整个美国生活、社会生活的一部分。是去搞懂为什么法农的"黑人想要什么?"的问题或是弗洛伊德关于女人想要什么的问题,或是霍米·巴巴所谓"另一个问题"原来也就是这个问题——图像想要什么?因为正是图像——刻板印象、讽刺漫画、断然而偏见的形象在人与人之间、社会群体之间起到中介作用——在种族主义(或性别主义)的遭遇中,这些图像似乎有着自己的生命——致命的、危险的生命。同时,也正是因为这些图像的地位是如此不稳定而易变——从现象级的普遍性、对他者性分类的认知模式到恶毒的偏见,所以它们的生命是难以被包

容的。

也许这种刻板印象及其在一系列具体、客观的形象中的实现的最戏剧性又最生动的例子可以在被称为"扮黑人"的吟游技艺中的非裔美国人形象中找到。这个形象跨越媒介,从电影到电视,从卡巴莱歌舞表演到戏剧舞台,从卡通形象、雕塑、娃娃、玩具、收藏组件到普通人的日常生活,无所不包。

非裔美国人的生活是一大批学术研究的对象——迈克尔·罗金和埃里克·洛特最近的重要专著——同时也是黑人文化史中的争议焦点。[1] 扮黑人(还有"扮黄人"、反犹主义以及对"红脖子"、阿拉伯人及其他"他者"的偏见)构成了一个形象库,这个形象库看起来非常可鄙、完全应该被摧毁,但它又像病毒一样抵挡住一切消灭它、免疫它的努力。如果说有一套形象有了"自己的生命",那就是关于种族的刻板印象了。然而这么说又有些自相矛盾,因为一般来说"刻板印象"就是静止的、内在的表现形式,不会改变、重复的图像组合。也就是说,我们对"刻板印象"的刻板印象是贫瘠的,而非活生生的形象,更不是忠实于其原型的生命的。事实上,如果刻板印象真有生命,它的生命也会与它表现的那些个体生命正相对立。刻板印象的生命在于其原型的死亡,以及那些头脑中存有刻板印象的人的感官钝化,因为他们把刻板印象当做认识其他人的"搜索模板"了。于是,刻板印象想要的也就正是它所缺乏

[1] Michael Rogin, *Blackface, White Noise: Jewish Immigrants in the Hollywood Melting Pot* (Berkeley and Los Angeles: University of California Press, 1996); Eric Lott, *Love and Theft: Blackface Minstrelsy and the American Working Class* (New York: Oxford University Press, 1993). 另见 W. T. Lhamon Jr., *Raising Cain: Blackface Performance from Jim Crow to Hip Hop* (Cambridge, MA: Harvard University Press, 1998); Robert Toll, *Blacking Up: The Minstrel Show in Nineteenth Century America* (New York: Oxford University Press, 1974); Carl Wittke, *Tambo and Bones: A History of the American Minstrel Stage* (Durham, NC: Duke University Press, 1930); and David Leventhal, *Blackface* (Santa Fe: Arena Editions, 1999).

的——生命、动力、活力。而它获得生命的方法就是使它表现的客体，**以及把它当成媒介来对其他主体进行分类的主体**这二者失去生命力。种族主义者和种族主义的对象都被刻板印象简化成了静态的、惰性的图形。或者，更确切地说，我们应该把这种状态定义为一种"行尸走肉"，像丧尸一样，处于活与死的边缘。

用图像活力与欲望而非权力的模型框架来考虑种族刻板印象的问题，显然并没有使它变得更容易解决。如果刻板印象只是强大、致命而错误的形象，那我们完全可以取缔它们，再用温和的、政治正确的、积极的形象来代替。不过，正如我多次指出的，这种简单粗暴的打碎偶像方法最终结果是给这些可鄙的形象注入了更多的生机与力量。斯派克·李在《迷惑》里为我们提供了一种更为复杂的策略，这种"探寻偶像"的方法坚持持续并直接地观察非裔美国人这种类型，并将这类型按字面意思作为独立的、活生生的形象而展现在舞台上——活动的玩偶、上发条的玩具、会跳舞的娃娃。这部电影讲述了一位名叫皮埃尔·德拉克洛瓦（由达蒙·韦恩斯饰演）的黑人电视作家受命制作一台节目，以提升本台持续下降的收视率。皮埃尔建议重新启动黑脸杂戏，让黑人演员戴着黑人面具进行演出。令人惊讶的是，结果"新千禧黑脸杂戏"成功了，成了最受欢迎的电视节目。白人观众开始戴起黑人面具，而那个以 N 开头的单词（negro）也解除了禁忌，因为每个人都想成为黑人。传统黑人形象全都从政治正确的坟墓中爬了出来：杰米玛大婶（Aunt Jemima）、斯泰平·费奇特（Stepin Fetchit）、吉姆·克罗（Jim Crow）、吃饱了就睡（Sleep'n'Eat）以及曼·谭（Man Tan）都复活了，又回到了传统角色上。

皮埃尔为何要复苏这些种族主义的刻板印象，我们一无所知。他是想保住工作还是想丢掉工作？他的提案如此张狂且可恶，他究竟是

想被炒鱿鱼以逃脱他的契约,还是创作灵感大发,要用这些刻板印象作为工具来讽刺电视台和白人观众呢?电影开头,皮埃尔给我们解释什么是讽刺,他说讽刺就是用嘲笑来攻击恶与愚昧,他认为种族主义在美国社会仍然很猖狂,他希望黑脸杂戏的复兴能让白人观众也尝尝种族主义的滋味。但他没有考虑到的是,那些用来讽刺的漫画形象会获得自己的生命,并对那些触碰它们的人造成致命伤害。他的主意很快就被电视台改用并商业化了,他开始怀疑自己,并且因为复苏了这种"黑鬼"的刻板印象而失去了家人和好友的尊重。最后,扮演曼·谭的踢踏舞明星曼·雷(沙维翁·格罗夫饰)彻底厌恶这整场闹剧,他拒绝再戴黑面具,因此被踢出节目组,接着又被一群叫茅茅党的无政府主义的嬉皮士绑架了,他们在网络电视上直播了对曼·谭的处决。讽刺变成了悲剧,滑稽的黑人讽刺漫画变成了致命的死亡面具,而踢踏舞的技艺最后在死亡之舞中得到展现。那些"桑博艺术"的玩偶,皮埃尔为研究黑人形象而收集的娃娃、人偶和动画形象,在他身边活了过来。接着他信赖的助手、同时也是他前女友的斯洛恩·霍普金斯(雅达·品科特·史密斯饰)朝他开枪,并强迫他看了一段由美国电影中的经典黑人形象构成的蒙太奇,从《一个民族的诞生》到《爵士歌手》,穿插着电影、电视讽刺形象,如先知安迪、杰弗逊一家、曼·谭、斯泰平·费奇特、巴克维特、雷穆斯大叔、汤姆大叔和杰米玛大婶等等。当皮埃尔躺在地上、手臂上还戴着那个快乐黑人的娃娃而死去时,他吟诵了一段画外音独白,说着矛盾的道德结论:一方面是詹姆斯·鲍德温的严肃警告,说人们的生活就是他们为所犯错误而得到的惩罚;另一方面是皮埃尔父亲(他是单口相声演员,在黑人夜总会演出)的建议,"总是让他们欢笑"。

电影以曼·谭那张过分装饰而汗津津的脸结束,伴随着一张嘲弄

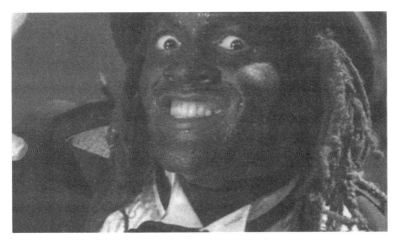

图 71　斯派克·李《迷惑》（2000）的结尾是曼·谭的可怕面容。

的笑脸（图71）。播放演职人员名单时，还出现了一串可以动的娃娃和玩偶——一个跳踢踏舞的花花公子、一个女"乌班吉"（她的超大嘴唇合在一起）、一个试图给骡子挤奶并被踢飞的人以及其他。在这苦涩的讽刺中唯一的安慰是配乐，"阴翳之地"那萦绕的旋律代表着对悲哀的道德妥协的沉思，这首歌是由白人音乐家布鲁斯·霍恩斯比创作并演唱的。

《迷惑》在商业上失败了、在评论界也褒贬不一，这并不稀奇。[1]和斯派克·李的《做正确的事》一样，人们批评这部电影通过暴力来解决问题，而它对黑人刻板印象的复兴也是不恰当的，政治上也不

1　Armond White 载于 *Cineaste* 26, no. 2（2001）的 "Post-Art Minstrelsy" 也许是最为负面的，这篇文章批评电影道德与政治混乱、修辞过度、充满了"已经过时的黑脸问题"（13）。怀特还批斯派克·李，说他将人们的注意力从那些更有价值的黑人电影制作者身上引开，只是因为他更有"行业背景"（12-14）。更积极一些的评论见 Saul Landau, Michael Rogin, Greg Tate, and Zeinabu Irene Davis 在同一期发表的 "Race, Media, and Money: A Critical Symposium on Spike Lee's *Bamboozled*", pp. 10-17.

正确。不过，与《做正确的事》不一样的是，这部电影很快就从商业院线消失了，而它再出现则引起了学界与艺术界的强烈兴趣，而这两个圈子对这部电影那些困难的问题可以做更为深入的探讨。当电影在2000年11月从影院下线时，它已经在哈佛大学和纽约大学吸引了一群人进行讨论了。在我看来，这部电影注定是要成为美国电影史上的一部经典，在思考刻板印象以及对它们的批评与艺术的应对策略时，这是不可或缺的案例。

《迷惑》是一个元图片——一张关于图片的图片，自觉地质询着形象、尤其是种族形象的生命及其在媒介和日常生活中的传播。以下是李本人的评论：

> 我想要人们去思考形象的力量，不仅仅是在种族领域，而且图像是如何被使用的、它们有着怎样的社会效应——我们如何谈话、如何思考、如何看待彼此。尤其是，我想要他们看到，电影和电视这两种媒介从诞生起就在生产扭曲的形象并使它们永久化。电影和电视一开始就是这样，我们虽然走到了新世纪之初，但那种疯狂在今天仍伴随我们身边。[1]

李关于形象的评论中有一个关键的模棱两可之处。有时候他似乎站在一个外在于形象的"疯狂"的、外在于电影电视那些"扭曲的"形象的立场上说话，不过，如果说《迷惑》清楚地显示了一件事，那就是它表明了，想要找到这样一个批判性的立场、想要超越扭曲与疯狂而对形象做出"公正的评价"是有多么不容易。事实上，《迷

[1] Spike Lee, interview in *Cineaste* 26, no. 2（2001）: p. 9.

惑》正是因其道德困惑、其宣传鼓动与蛊惑人心的场景、其对所有社会群体——黑人与白人、男人与女人、犹太人与嬉皮士——的不敬而受到了严厉的批评。没有人可以逃脱讽刺漫画与刻板印象的鞭挞。电影中最接近于一个标准形象的人物就是皮埃尔的助手斯洛恩，不过这位"明智的"年轻女性仍然是复苏黑脸杂戏的帮凶（尽管她更理智），此外她也被认为表现了那种野心勃勃、利用性来帮助自己在事业上取得进步的年轻女性类型。[1] 革命的茅茅党反对大媒体和资本的腐败，想要走无政府主义道路，但电影对他们的刻画与刻画那些有权有势的人一样是豪不留情面的。

不过首先，这部电影的男主人公、想出复兴黑脸杂戏的黑人电视作家皮埃尔·德拉克洛瓦本人就被无情地刻画成一个"白心"黑人、一个叛徒、一个充满矛盾与自我怀疑的角色。我们必须注意到，皮埃尔也是这部电影为我们提供的最为接近导演斯派克·李本人的角色（图72）。皮埃尔为塑形黑脸杂戏所作的辩解也就是斯派克·李的辩解。在导演评论中，李抱怨道有一些批评家似乎忽略了这部电影的讽刺点，他说他的动机是要曝光那一系列可憎的、恶心的形象，这些形象曾经被用来替歧视黑人作辩护，而它们如今以更难以辨认的形式存在于世上。不过导演的这段辩解恰恰是电影所解构的东西，因为电影讲述了讽刺者本身是如何被他所释放的那些讽刺漫画、刻板印象武器所讽刺并摧毁的。《迷惑》中那些形象的无情的逻辑魔力使得人们无法将它们仅仅作为对他人的武器而安全地使用。它们最终会毁灭那令它们重获新生的艺术家，正如皮埃尔说他自己是弗兰肯斯坦博士时

[1] 斯洛恩坚决否认她为了事业进步而与皮埃尔或任何人上床，但是后来她还是承认了曾与皮埃尔上过床，并说她现在知道那是"一个错误"。不过她并没有说清楚，究竟那是一个感情上的错误（与错误的人上床）还是一道德上的错误（为了错误的目的而与人上床）。

图 72 《迷惑》剧照：皮埃尔举着"快乐黑人"娃娃。

所暗示的那样。讽刺成了悲剧，而跳着踢踏舞的曼·谭那欢快的技艺则成了死亡之舞。这里，除了对罪恶与愚昧的讽刺之外，还有别的东西，对可憎的刻板印象的曝光与毁灭之外的东西。[1]

这个"别的东西"就是刻板形象本身的剩余价值、它们那种超出所有涵括策略的倾向——包括斯派克·李自己对它们的想法。这一点在李的画外音评论和电影结尾演职人员名单中播出的形象这二者的不一致中得到了最为戏剧性的展示。[2] 尽管李的声音对这些形象所包含的憎恨表示了愤慨，但他的镜头却仍旧痴迷地、甚至带着爱地停留在

[1] See Michael Rogin's "Nowhere Left to Stand: The Burnt Cork Roots of Popular Culture", in the *Cineaste* Symposium on *Bamboozled*, "Race, Media, and Money", pp. 14-15. 罗金注意到电影是如何削弱那些具有补救作用的规范性的——包括导演自己的位置，他"故意剥夺了自己的坚定立场"（15）。

[2] 值得注意的是，这个画外音评论并不是电影本身的一部分，而只是 DVD 格式下才有的。这也就引起了一系列在新的展示技术下关于电影文本"本身"的问题。

它们所展现的技巧上。他问道:"你能相信他们有多恨我们吗?"但他同样也可以这样问:"你能相信他们有多在乎我们吗?他们嘴里说着憎恶我们,却花时间把我们做成滑稽角色、写进情景剧,还戴上黑面具来模仿我们。"

正如历史学家迈克尔·罗金和埃里克·洛特所指出的,黑脸杂戏的意义从来就不是单纯负面的。它包含了吸引、喜爱甚至嫉妒。[1]不然为什么黑脸杂戏会成为美国最受欢迎的文化产业呢?不然为什么白人要模仿黑人的音乐、舞蹈、穿着,以及他们的口音呢?为什么黑人——正如白人角色邓威特(迈克尔·雷朋博)提醒我们的——成为美国文化中酷、时尚与前卫的标杆呢?为什么片尾播放的那些跳舞的种族主义小人儿成了受人追捧的"藏品",不仅黑人、甚至白人收藏家都想收藏呢?为什么恐怖主义者茅茅党的一个成员忍不住笑了起来,承认尽管他抨击新千禧黑脸杂戏、但它确实"很有趣"?《迷惑》告诉我们,一个关于刻板印象的充分的理论永远不会把它还原成一个纯粹的对憎恨的表达,而总是会将它表现成混杂了爱与恨、模仿与厌恶的模棱两可的复杂体。

这种模棱两可的社会表现在皮埃尔和邓威特的身上得到了淋漓

[1] 这么说并不是要在关于黑脸杂戏的充满争议的道德与政治价值中得出一个共识。如罗金所说,"敬佩与嘲弄、盗用与效忠……欺骗与自我欺骗、老套路与新发明、拒绝与传承、阶级、性别与种族——所有这些元素以互相矛盾的组合都可以在化装舞会上有一席之地"。(*Blackface, White Noise*, p. 35)洛特的《爱与窃》(*Love and Theft*)如题所示,揭示了黑脸杂戏中的种族间欲望的轮廓,认为这是一种美国式的狂欢传统,与入侵仪式及种族、阶级区分的颠覆联系在一起。拉蒙在《崛起的该隐》(*Raising Cain*)中有类似的论点,他提出劳动阶级年轻人叛乱是黑人崛起的重要部分。但罗金批评了这种对黑脸杂戏复兴的乐观看法,他指出,"他们没有考虑到黑脸杂戏实际上排斥了非裔美国人在其中演出,而且黑脸杂戏的面具是古怪的、贬低的、像动物一样的……种族界限的渗透只是单向的。"(*Blackface, White Noise*, 37)关于利用黑脸杂戏来强化而非颠覆阶级区分的讨论,见 David Roediger, *The Wages of Whiteness: Race and the Making of the American Working Class*(London: Verso, 1991)。

尽致的体现,他们二人一个是"白心黑人"、一个是"黑心白人",形成镜像的形象。二者都被描绘成奇怪的、有些机械的形象,好像被困在不受自己控制的身体中一样。邓威特模仿黑人的言论,但总是用错 yo 字,而且喜欢用淫词秽语(他知道新千禧黑脸杂戏是个好主意,因为它让他的老弟硬起来了)。我们从来没有忘记他其实是迈克尔·雷朋博,一个行为黑脸杂戏中的犹太喜剧演员。而皮埃尔这个角色则讽刺了那些哈佛毕业、内心深处认同白人的叛徒,他们的"黑"只在皮肤,而他们的语言——口语和肢体语言——充满了夸张的造作和雄辩。在开头和结尾的两个场景里,皮埃尔在布鲁克林桥附近钟楼的一所豪宅里,这强调了他困于机械系统的处境,就像他收集的那些发条玩具和机器人一样。这所豪宅的房贷就是他在黑脸杂戏复兴中背弃信仰的原因之一。皮埃尔归根结底是个讽刺者还是个叛徒呢?最后一幕打破了平衡。在没有意识到的情况下,皮埃尔在死去时模仿着他手中的"快乐的黑人"娃娃,给了"那个人"他想要的东西,这样一来,硬币才会丢进他嘴里。[1]

当我们上升到评价的高度时——不管是认知的还是道德的——刻板印象中爱与恨、欲望与嘲讽的辩证关系就变得更加复杂了。刻板印象究竟是对的还是错的?它们是评价他人道德性格的有用工具吗?常识告诉我们,刻板印象是错误的、腐败的评价形式。而《迷惑》则告诉我们,刻板印象既是错的也是对的,《迷惑》不是将这些刻板印象当做单个的形象来使用,而是将它们表现为整个社会,由相互链接批判评价构成,其中有一些是观众们共有的。想想皮埃尔对邓威特坚持用"黑鬼"这个词而感到愤慨;斯洛恩对黑脸杂戏复兴的智慧所

[1] 见罗金关于这个角色在真实的黑脸杂戏表演中的历史起源,其中表演者会用嘴接硬币。

表现出犹疑；邓威特对皮埃尔对本民族文化的无知表现出鄙夷；德拉的母亲因为他制作了黑人节目而表现得很失望；沃马克（汤米·大卫森）说他的伙伴曼·雷成功之后变成了一个傲慢的天后；曼·雷意识到他的伙伴沃马克一直以来都拿走他们收入的四分之三（"我是脑子。你是脚。"）；斯洛恩和她的瘾君子哥哥互相指责对方是"家里的黑鬼"和"田里的黑鬼"；皮埃尔对那位来自耶鲁大学、研究非裔美国人、被请来让黑脸杂戏显得更"政治正确"的犹太"黑人学家"感到不屑；茅茅党人认为曼·雷应该被公开处死，因为他扮演了黑人角色曼·谭，但同时茅茅党人自己又将嘻哈文化的刻板印象淋漓尽致地表现了出来，没有头脑、穿着时尚品牌"汤米·希尔尼格"（原文为 Tommy Hilnigger，从时尚品牌 Tommy Hilfiger 化用而来——译者注）。到这里，讽刺的侵略性已经超出了电影的范围，成了斯派克·李对时尚与商业主义的突袭。在刻板印象的世界里，每个人都在评价别人，同时也在被人评价，每个人都是受害者，同时也是行刑者。戴上黑脸面具（影片对这一程序进行了详尽的拍摄）是一件很危险的事，它灼烧你的血肉，那色彩鲜明的线条不仅仅被画在脸上，更被画在人与人之间、画在角色本人分裂的精神之间。在《迷惑》的剧本中，在特种部队围捕茅茅党时，其中一个叫做"十六分之一黑人"的"白心黑人"试图证明自己是白人以保住自己的皮肤，但没有成功。到了影片结尾部分，他的角色却又发生了反转：他大声宣布自己是黑人，让警察杀他，警察却拒绝开枪，因为他有着白皮肤。

我们自然想解决电影中的这些矛盾，要做到这一点有两种方法，要么就说斯派克·李是一个混乱的辩论家、煽动者，要么就说这部电影是一部风格奇异而夸张的习作。我们也可以用刻板印象和讽刺漫画的词汇来为自己辩护，坚持说电影里的角色并不是"现实中的人物"，

而只是机械的、纸做的模仿——"对刻板印象的刻板印象"以及"对讽刺漫画的讽刺漫画"使得我们没办法理解这两个词语了。但是《迷惑》的天才之处就在于它并不这样否认,而是展现了一系列证明了这两个词语的形象。电影从头到尾都坚持在机械的人物形象和有血有肉的真实个体之间、在典型的刻板印象(如白心黑人、黑人或是想要成为黑/白人的白/黑人)和个别形象(演员对刻板印象进行的演绎)之间、在讽刺形象(以夸张或滑稽的形式表现出来)和角色(可以辨认的、进行道德选择并将电影推向悲剧的人物,如德拉、斯洛恩、邓威特等)之间寻找连续性。由于电影从讽刺转向悲剧,并通过直接对观众说话、将媒介框架混杂使用而打破了"第四面墙",又强化了这种连续性。所以,《迷惑》是一部关于电视(以广播电视网的形式)的电影;它展现了一台重构黑脸杂戏的电视节目;其中,黑脸杂戏被表现为美国电视史上极受欢迎的形式,并进入了流行文化、收藏圈以及日常生活中。

最后一条对电影的攻击也许是基于美学与愉悦原则的,因为这部电影是如此负面而古怪,没人能去享受它,就像没人能去享受电视黄金时代的黑脸杂戏一样。斯派克·李再一次通过审判丑闻与颂扬技艺而找到了一条在肤色线的刀锋上行走的方法。丑闻指的自然是整部电影的前提、其叙事的不可接受性,以及当黑脸杂戏在电视台试播的时候,观众脸上那种震惊、被冒犯、被逗乐而不确定、你看我我看你、想知道是不是能对节目出格的新颖性和似乎陌生的熟悉事物发笑的表情。而技艺则在于演员的表演、他们让观众在刻板印象、讽刺形象和角色之间游移的能力,在于斯派克·李的拍摄团队在视听方面的技巧,从对"涂黑"的细腻表现,到对好莱坞式长期黑脸爱情故事的蒙太奇,再到用出色的原创音乐表演编织出一个潜意识的对应物。

电影中精湛技艺最显著、最重要的例子当然是导演选择了当代最负盛名的踢踏舞者沙维翁·格罗夫来扮演曼·雷/曼·谭。格罗夫的角色与表演使得所有那些让角色——人类或是机器——获得生命的棘手的悖论得到了具体表现。这位踢踏舞者是个极端矛盾的人物,只在一眨眼间,他就能从技艺的优雅与运动精神转到怪异与失去自控。他必须在短暂的时间内精确地将滑动的舞步、踉跄的脚步、跌落的动作、人偶般的手势结合起来。在曼·雷的第一次街头表演中,沃马克喊道"别伤了它们",好像担心曼·雷的舞步会伤到他的双脚一般,而且他还打断舞蹈去给曼·雷的舞鞋上油,与此同时曼·雷却一直保持着精准的节奏、没有一刻中断。像霹雳舞(由真实的曼·谭首创)[1]和拟声唱法(传说是路易·阿姆斯特朗在写了歌词的纸掉在地上时发明的即兴唱法)[2]一样,踢踏舞也是一种高风险的复合艺术形式,它交织了"仅仅是走路"或用脚轻叩以及最狂野的炫技。而所有这些精湛技巧都在片尾跳踢踏舞的人偶和卡通与曼·雷被处决时跳的那种死亡之舞这二者之间的钢丝绳上。

所以,《迷惑》一举解构了对刻板印象那种怪异而丑陋的审美及其道德上和认识论上作为纯粹憎恨与错误判断的地位。也许新千禧黑脸杂戏的口号"黑鬼是美好的东西"并不完全是讽刺的,也许邓威特说的"我不管斯派克·李那小子说什么。'黑鬼'就是个词而已"也不完全言及义,只要我们懂得了什么是"就是个词"或是"就是个形象"。皮埃尔的父亲每天早上要说一百遍"黑鬼"这个词,用来保

[1] 在斯洛恩强迫皮埃尔观看的一段黑脸杂戏电影史的蒙太奇里出现了真实的曼·谭(即伯特·威廉斯)的表演片段,在这段表演中,他颤动着身体在舞台上活动。

[2] Brent Hayes Edwards, "Louis Armstrong and the Syntax of Scat", *Critical Inquiry* 28, no. 3 (Spring 2002): 618-649: "Scat begins with a fall, or so we're told"(618).

第三部分 媒 介　　337

持牙齿洁白。作为一个在黑人夜总会表演的黑人喜剧演员,应该说他是有权利说这个词的,而且他也把这个词用在了正确的地方。而《迷惑》则坚持质疑任何人说这个词的权利,采用的方法是在所有错误的地方、让错误的人来说这个词。它也通过让错误的人在错误的时间戴黑脸面具而质疑了任何人戴黑脸面具的权利。这部电影的不合时宜性也许是它最显著的特点,对观众来说,要么是太迟,要么是太早了。W. E. B. 杜波依斯用一句"20世纪的问题是颜色线的问题"开启了我们的时代,而《迷惑》则在21世纪初始发出了相似的宣告,尽管这时黑脸杂戏已经过时、(我们被告知)种族歧视已被消除。罗金注意到,"变成黑人"已经成了融入美国文化"大熔炉"中如成人礼一般的必经阶段。[1] 最开始,爱尔兰人在黑脸杂戏中把脸涂黑,接着犹太人在好莱坞电影中也这么做了。乐观的人也许会说,现在轮到黑人把脸涂黑来标志他们融入了美国主流了。不过斯派克·李也许会说,这还是老旧的那些种族主义狗屁东西。

《迷惑》要表达的东西并不确定,而这正是其作为一部关于种族是如何被表现的电影的伟大之处。它使得"颜色线"这个利用了矛盾修饰法的词语变得可见、可理解。在传统图像美学和认识论中,与"第一性"的线条——它勾勒出物体真实、可触的轮廓,刻板印象和讽刺漫画也都是线条性的形象——相比,颜色是"第二位"的特征——它易消散、肤浅而主观。我们认为,颜色是不能描述、无法触及的;它只对眼睛起作用——而且也不是对所有眼睛起作用,或者说并不对所有眼睛起相同的作用。充其量它只是一种表达了生命欲望的

[1] 但是罗金还注意到(Blackface, White Noise),"同化"一直还涉及采用白人规范以及摒除某些形式的种族他性。

"生命体征",比如我们说"她脸上有了血色",或是入殓时给脸化妆、让尸体看上去还活着,或是给活人脸上化妆以转变身份。《迷惑》让我们看到,颜色是如何变成线条、可触及的实体以及边界的,它还让我们看到,为何每一条线都是有颜色的,为何我们每个人都在以某种方式"活在颜色中"。

15

生控复制时代的艺术品

> 直到你出生为止，机器人都不会做梦，它们也没有欲望。
> ——《人工智能》中机器人男孩大卫的设计者对它如是说
> （史蒂芬·斯皮尔伯格，2000）

在我们这个时代，形象的生命产生了决定性的变化：由于各个层面出现的新的媒介丛，用人工技术创造活形象、智慧生物的古老传说在理论上和操作上都有了可能性。基因与计算机技术和新型投机资本的汇合使得网络空间和生物空间（生物体的内部结构）成了技术创新、应用和探索的前沿—帝国新形式中的物性与领土性新形式。史蒂芬·斯皮尔伯格用一个故事表述了这种变化，这个故事是关于创造一个"有欲望的机器"形象的。大卫，这个匹诺曹的当代化身，是一个机器人男孩，他有梦想、有欲望、有着全面发展的人格。他的设计程序让他爱同时也要求被爱，而这被爱的欲望是如此强烈（他甚至与他的真人"兄弟"争夺母亲的爱）以至于他最终被拒绝、被抛弃。对于问题"图像何求？"此处的答案是很清楚的：它们想要被爱，想要成

为"真实"。

《人工智能》的天才之处不在于其笨拙而不可信的叙事,而在于其对一个新世界及其新物体、新媒介的视野。大卫是一个完美的小男孩拟像。从每一个方面来说他都很可爱,而电影的视角也鼓励观众与他产生认同感而鄙夷那个抛弃他的妈妈。然而在这母子的病态甜蜜幻想(对俄狄浦斯情节的乌托邦式解决?)之下隐藏的却是对独立自主的自己的翻版的恐惧,即使是机器人男孩,在看到流水线上生产着自己的复制品、准备包装进入圣诞节市场时也能体会到这种恐惧。《人工智能》的幻想就是对这种古老而熟悉的恐惧或迷信以一种不曾料想的方式而实现时的极度夸张。自然,这种恐惧自黏土造亚当、第一幅红土人像、埃及金牛犊开始就已经存在。而在我们这个时代,用的材料则是有机物质、蛋白质、细胞和 DNA 分子,而塑形的过程则由计算机完成。这是生控复制的时代,在这个时代里,形象确实会活过来、提出自己的要求。随之而来的是一种如实描述这个时刻以及评价那些相伴的艺术实践的冲动。

目前在生物学与计算机领域(以双螺旋和图灵机为标志[图73、74])的革命及其对伦理与政治可能造成的影响引起了一系列新的问题,这些问题使得艺术、传统人文学科和启蒙的理智模式显得不再适用了。凯瑟琳·海勒斯这样的人文主义者都在声称我们生活在一个后人类的时代,如果她是对的,那我们谈论人类还有什么好处呢?[1] 当

1 本章是在 2000 年 11 月库珀联盟学院新校长上任时受人文学院院长约翰·哈灵顿要求所写,后发表于约翰·霍普金斯大学出版社发行期刊 *Modernism/Modernity*(10, no. 3[September 2003]: 481-500)。Katherine Hayles, *How We Became Posthuman: Virtual Bodies in Cybernetics, Literature, and Informatics*(Chicago: University of Chicago Press, 1999)。

图 73　双螺旋。芝加哥大学数字媒介实验室。　图 74　图灵机。芝加哥大学数字媒介实验室。

生命的意义这个最古老的形而上问题似乎已经快被简化成哲学家阿甘本所说的"赤裸生命"、技术手段、可以计算的化学过程时,谈论生命意义还有什么意义呢?[1]而在脑死亡、无限延长的昏迷与器官移植的时代,古老的死亡之奥秘又会如何?如今死亡只是一个有待工程解决、律师裁定的问题吗?科学与技术知识本身结构又是如何?是一系列经过逻辑验证的陈述与命题、一个自我修正的话语系统吗?还是充满了形象、隐喻、幻想之谜,有着自己的生命,而将绝对理智的梦想

1　Giorgio Agamben, *Homo Sacer: Sovereign Power and Bare Life*（Stanford, CA: Stanford University Press, 1998）.

变成迷惑与不可控制的副作用的梦魇?广为预告的生物与计算机技术创新在什么程度上是神秘投影或症状,而非决定性因素呢?最后,谁有资格来反思这些问题,或者说,哪些学科拥有解决这些问题的工具呢?我们是呼唤艺术家、哲学家、人类学家还是艺术史家,还是要向"文化研究"这样的混合编制求助?我们要依赖基因工程师和电脑黑客来反思他们工作的伦理与政治意义吗?还是要在生物伦理这样的新领域找寻答案?这个专业对文凭的要求比理发师还低,而且已经快成了它们本应监管的团体的宣传工具了——或者,以小布什政府对生物伦理的态度为例,这个专业成了重申基督教对生殖过程最传统的虔诚与恐惧症的前沿。[1]

对于以上问题,我希望自己可以承诺给大家一个清晰而明确的答案,一系列类似本雅明《机械复制时代的艺术品》的辩证论点。可惜的是,我能给你们的只是一个质询的目标,也就是"生控复制"这个概念。问题就成了:生控复制是什么?批评和艺术实践用它做了什么、能做什么?

首先是定义。在最狭隘的意义上,生控复制是结合计算机技术与生物科学,使得克隆和基因工程成为可能。而在更广泛的意义上,它指的是正在改变这个星球上所有生命状态的新技术媒介与新政治经济结构。也就是说,大至创造充满赛博格的美丽新世界的宏大计划,小至美国健身房最常见的肥胖中年人满身大汗地锻炼、身上接通各种数

[1] 例如,见 Leon Kass's "Testimony Presented to the National Bioethics Advisory Commission", March 14, 1997, Washington, DC(http://www.all.org/abac/clontxo4.htm, May 21, 2003),这篇文章里有关于人类克隆的一些伪论证:"深刻的智慧往往装在一个名叫抵触的情感容器中,它超越了理智的力量,没有办法说明。有人能给出一个完全充分的论证,讲清父女乱伦(即使双方都同意)、兽交或是吃人肉,或者仅仅是强奸或杀害另一个人类为何会给我们带来恐惧吗?如果没人能讲清楚为何这些行为让他们厌恶,难道他们的厌恶就在伦理上不成立吗?完全不是这样。依我看来,我们对人类克隆的抵触就属于这一类型。"

字监控器来记录他们的生命体征甚至更重要的数据——尤其是消耗的卡路里,这些都是生物控制。它不仅仅是那种满是白大褂与电路控制媒介的古朴的实验室场景,还包括乱糟糟的计算机工作站、毁灭性病毒和腕管综合征。

所以我没有用"控制论"而选用了"生物控制论"这个更为复杂的词,是为了强调这个概念中的一个基本的辩证张力。"控制论"源于希腊文的舵手,同时也就含有纪律、控制与管理之义。发明这个概念的诺伯特·维纳称控制论是"控制与交流理论的整个领域,无论是机器还是动物"(《牛津英语词典》1948年版)。而"生物"指的则是有生命的组织领域,它们是控制的对象,但可能以种种方法抵抗控制,坚持"自己的生命"。"生物控制论"指的不仅仅是控制与交流的领域,还有那些逃避控制、拒绝交流的生物。换言之,我想对把我们这个时代称为信息时代、数字时代或计算机时代提出质疑,并建议使用一个更复杂、有冲突的模型,这个模型认为所有那些计算与控制的模型都交错在与新形式的不可计算性与不可控制性(从电脑病毒到恐怖主义)的斗争中。[1] 信息时代最好改成误信息时代或去信息时代,而如果日报上说的是对的话,控制论时代则更像是失去控制的时代。数字时代远远不是电脑和网络简单决定的时代,它还产生大量新

[1] 从麦克卢汉的电气化地球村到弗雷德里希·基特勒说的在计算机时代"任何媒介都可以翻译成另一种媒介",数字化已经像通用溶剂一样成了媒介研究中的老生常谈,见 *Gramaphone, Film, Typewriter*(Stanford, CA: Stanford University Press, 1999),p. 2。这种言论低估了翻译的效果和困难。控制论"交流"与"可翻译性"的时代更确切地说是一个电子化的巴别塔,每一种装置都要求一种与其他装置进行交流的中介装置。就这一点而言,我乐于见到勒夫·马诺维奇这样的新媒介理论家正拒绝将数字当作主要词汇,但马诺维奇用"可编程的"东西作为替代品则仍不能令我安心,因为这只会引起不可编程的东西的新辩证问题。见 *The Language of New Media*(Cambridge, MA: MIT Press, 2001)。关于否定"数字时代"概念的类似论点,另见 Brian Massumi, "On the Superiority of the Analog", in *Parables for the Virtual*(Durham, NC: Duke University Press, 2002), p. 143.

形式的肉体的、类似的、非数字的经验；而控制论的时代则产生新型生物形态的实体，例如智能机器如"智能炸弹"和其他一些更为智能的机器如"自杀轰炸机"。智能炸弹和自杀轰炸机的最终结果和整体倾向都是一样的，也就是创造一种生物控制的生命形式、将生命体简化成一个工具或机器，同时将工具或机器提升为智慧的、具有适应性的生命。

我选用"生物"这个概念作为抵抗区域和不可计算区域，不是要找些"生命力"与控制论那种机械、理智的操作相对立，而是想指出，就在控制论领域内部，"生物"正在以非常具体的形式抬头，最明显的例子有电脑病毒，不那么引人注意的还有如在"有损压缩"现象中发现的信息衰退。[1] 我还想强调机械与有机之间对立的分解中的双向操作。不仅仅是生物体变得越来越像机器，同时机器也前所未有地变得越来越像生命体，而硬件与软件之间的界限也日益与一种可以称之为"湿件"的第三区域纠缠在一起。在更广泛的宏观有机体层面上，我们完全无法忽略如阿尔贝托·拉斯洛－巴拉巴斯这样的电脑研究者的工作中出现的生物控制范型，他曾说"网络研究者就像正在试图弄清病人到底长什么样的医生"。"网络冗余"的复杂程度已经"类似于生物学家在生命体中找到的"，而（另一方面）"有些生物学家希望这样［关于网络］的研究可以帮助他们找到自然的深层奥秘。"[2] 网络艺术家如丽莎·杰夫布拉特相当重视网络作为生物的隐喻。事实上，杰夫布拉特相信它是一个**正在死亡的生物**，

[1] 想得知更多关于这种现象的信息，见 Manovich, *The Language of New Media*, p. 54.
[2] Laszlo-Barabassi 的评论在 Jeremy Manier 的文章 "Evolving Internet Boggles the Mind of Its Originators", *Chicago Tribune*, October 6, 2002, p. 1 中有引用。见 Barabassi 的 *Linked: The New Science of Networks*（New York: Perseus Publishing Co., 2002）。

而她的作品则致力于令其生命进程和病理倾向变得清晰可见。[1]

此时我们最好暂停一下，将这整个问题放在符号学和图像学这两个更大的理论和历史框架下检视一遍。在这个更大的视角下，生物与赛博（the Cyber）的关系正是传统的自然与文化、人类与工具/手工制品/机器和媒介——简而言之，即所谓"人造世界"之间辩证关系的新版本。同时也是形象和文字、偶像与法律之间古老斗争的新契机。赛博的舵手是数字符码，即计算与重复性的字母数字系统，它令语言和数学成为控制人类理智的工具，从巧妙计算到智慧评估无不如此。如文学理论家诺斯洛普·弗莱所说，西奈山上赋予人类的真正礼物不是道德律法（这在口头传说中是众所周知的）而是符号规则，它用图像文字代替了语音字母，用数字的书写代替了模拟式书写。[2] 赛博则是裁判和区分者，它通过书写符码进行统治。另一方面，**生物**更像是模拟式的，或是"没有符码的信息"，正如罗兰·巴特在谈到摄影时所说的那样。[3] 这是知觉、感觉、幻想、记忆、相似、图像的领域——简而言之，就是拉康所谓的想象界。

传统上这些类别的等级都很稳定：理智、逻各斯、象征界处于统治地位，而形象则被归入情感、激情和欲望的范畴里。这也就是为何针对偶像崇拜和拜物的警戒常常与物质主义和耽于声色联系在一起。而在我们这个时代，却发生了有趣的反转。虽然数字宣布取得了胜利，但对形象的狂热也同时崛起。到底哪个才是呢？是文字还是形象？雷

[1] 杰夫布拉特是加州大学圣巴巴拉分校的文科教师。她关于因特网是一种生命形式的论证曾发表在 2002 年 9 月 13 至 14 号在科罗拉多州大学伯德分校的"对视觉/描图转变的再思考"会议/展览。

[2] Northrop Frye, *Fearful Symmetry* (Princeton, NJ: Princeton University Press, 1947), p. 416.

[3] Roland Barthes, "The Photographic Message", in *Image/Music/Text*, trans. Stephen Heath (New York: Hill & Wang, 1977), p. 19.

蒙·贝洛说,"半个世纪以来所有的法国思考都被文字和形象的钳子夹住",在拉康、德勒兹、罗兰·巴特和福柯的思想中都有痕迹。贝洛将文字和形象、话语和图形、幻想和法律之间的交织比作符号和感官的"双螺旋",它构成新媒介和新"形象种族"在我们这个时代的进化。[1] 如贝洛的双螺旋比喻所示,文字-形象的辩证法似乎在生命进程中也一再出现。《侏罗纪公园》的一张剧照对此就有所表现(图75),在这张图中,公园的介绍影片正放映出一只迅猛龙,它的皮肤上显示着用来从化石中活体组织进行克隆的 DNA 符码。这张图提供了一个关于数字符码与相似符码、DNA 与其产生的生物之间的关系的元图片。

我就不赘言为何生控复制是这个时代的科技主流、生物已经取代物理成为科学前沿、数字信息已经取代质量能量的物理量子成为想象物质的主流了。只要读过唐娜·哈拉维关于赛博的文章,或是看过近二十年的科幻电影,就肯定会被这个主题的泛滥震惊。[2]《银翼杀手》《异形》《黑客帝国》《录影带谋杀案》《变蝇人》《第六日》《人工智能》和《侏罗纪公园》这样的电影已经清楚地揭示了围绕在生物控制论周围的幻想与恐惧的主题:"活机器"的出现、死物与灭绝动物的复生、种族身份与区别的动摇、假体组织与知觉器官的增殖以及人类头脑与身体的无限延展性成为了流行文化中的老生常谈。

机械模型与生控模型的对比在阿诺德·施瓦辛格的电影《终结者2:审判日》(图76、77、78)中有生动的展示。施瓦辛格扮演的是一个老式机器人,由齿轮、滑轮、活塞机械组成并由一个电脑大脑和最先

1 Raymond Bellour, "The Double Helix", in *Electronic Culture: Technology and Visual Representation*, ed. Timothy Deruckrey (New York: Aperture, 1996), pp. 173-199.
2 唐娜·哈拉维关于这个主题的近期文章见 *Modest_Witness@SecondMillenium.FemaleMan_MeetsOnco Mouse* (New York: Routledge, 1997)。另见 *The Cyborg Handbook*, ed. Chris Hables Gray (New York: Routledge, 1995)。

图 75　数字迅猛龙。《侏罗纪公园》剧照（斯皮尔伯格导演，1993 年）。

进的伺服器驱动。不过他的对手则是一个由"活金属"构成的新型终结者，它能随意变换形状、完全拟态。在电影结尾时，我们不由得怀念起那些因为不能哭泣而感到遗憾的机械型机器人，同时为新型机器人的无限突变性与可变性以及它们孜孜不倦要置人类于死地的计划而感到恐惧。[1]

所以，我将大胆地说，生控复制已经代替沃尔特·本雅明所说的

[1] 这样说来，《人工智能》中的机器人男孩大卫所具有的拟态天赋比新型终结者更令人不安，因为终结者即使是在令人惊叹地"融化"、快速地附身在许多人身上时，也无法得到旁观者的同情。也许整部电影最令人恐惧的是终结者先模仿儿子的声音，紧接着又模仿母亲的身体，一身扮演了俄狄浦斯戏剧的两面的时刻，而俄狄浦斯情结正是贯穿《人工智能》的一条线。

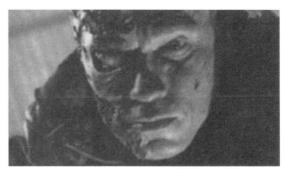

图76 《终结者2:审判日》剧照(詹姆斯·卡梅隆导演,1991年):机器人阿诺德·施瓦辛格的脸皮被揭开,露出了皮肤下面的金属。

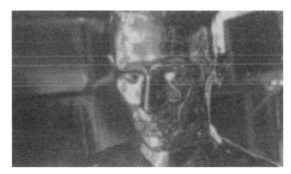

图77 《终结者2:审判日》剧照:T2000型机器人。

图78 《终结者2:审判日》剧照:T2000变成一块地板。

第三部分 媒 介

机械复制而成为了我们这个时代的基本技术决定性因素。[1] 如果说机械复制性（摄影、电影以及相关工业进程，如流水线生产）统治了现代主义的时代，那么生控复制（高速计算、视频、数字影像、虚拟现实、因特网以及基因工程的产业化）则通知了我们称之为后现代的时代。"后现代"这个术语在上世纪七八十年代起到的只是占位符的作用，如今似乎已经用够本了，我们已经可以用更富有描述性的词语如"生物控制论"来代替它；不过尽管我们转移到这个更积极的描述，还是不能忘记后现代的概念，因为它帮助我们超越技术决定的狭窄概念去重建一个时代的整个文化框架。[2]

不过，起用一个新的标签并非解决问题，而只是开始探索。如果我们以本雅明《机械复制时代的艺术品》一文的精神去追寻这个问题，那么每一个术语都要重新检视。艺术，或"Kunst"，正如本雅明已经认识到的，并不仅仅指如绘画、雕塑、建筑这些传统艺术，而是包含了在那个时代渐渐崛起的整个新技术媒介（摄影、电影、广播、电视）。其"作品"本身相对于艺术客体（"艺术作品"[Kunstwerk]）、艺术媒介或是艺术任务（作为艺术成果[Kunstarbeit]的作品）来说是相当模棱两可的。而"复制"与"复制性"在今天则有不同的意义，因为当今技术的中心问题不再是商品的"批量生产"或同样形象的"批量复制"，而是生物科学的复制进程以及无限延展、数字驱动形象的生产。当流水线上的范品不再是机器，而是一个工程制作的生

[1] 也许有人会对本雅明是否强调"机械的"复制提出疑问；他的文章标题的关键词也可以翻译成——甚至直译成——"技术的"而非"机械的"。然而这个翻译如今已经获得了某种独立性，而且无论如何，说我们正在跟新形式的"技术复制"（生控的或是机械的）打交道，也都是说得通的。

[2] 似乎很清楚，后现代主义已经成了一个历史主义的时代术语，它的适用时代始于1960年代，在柏林墙倒塌前后结束，大概也就是1968—1990年。我感觉它最大的作用是在1980年代的历史思考上，那时它是对政治和文化的各种批判的聚集点。

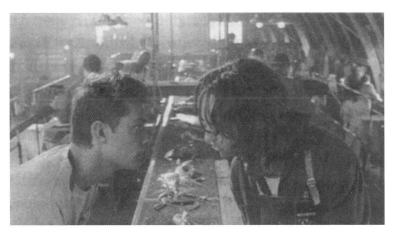

图 79 《感官游戏》剧照（大卫·柯南伯格导演，1999）：生物流水线。

物（图79）时会怎样？当这个生物赖以生存的媒介是数字符码与模拟符码的混合体时——如媒介理论家弗雷德里希·基特勒所说，是明显的感官输出与其背后的字母 - 数字密码结合的"骗局"时，他的生命将得到怎样的改变？[1]

我想主要关注生控复制这种新模式的三个后果，它们在本雅明对机械复制的分析中都分别有其对应物。我将把它们表述为如下三种断言：首先，复制品不再低于原件或被视为原件的残迹，而在原则上是对原品的提升；第二，艺术家与作品、作品与其模式之间的关系比机械复制时代要更加遥远同时也更加紧密；第三，一种以事件侵蚀与深化过去为特征的新的时间性让我们的历史观中出现了一种对"加速停滞"的特别感觉。[2]

[1] Kittler, *Gramaphone, Film, Typewriter*, p. 1.
[2] 当然，这些变化都已经被广泛地讨论过了。鲍德里亚的拟像概念是对复制品问题最著名的理论化，而弗雷德里克·詹姆逊则对时间性问题进行了深入探究。近期关于这个问题的探讨，见 Jameson, "The End of Temporality," *Critical Inquiry 29*, no. 4（Summer 2003）, pp. 695-714.

第三部分 媒 介 351

首先是"复制性"中涉及的原件与复制品的问题。本雅明曾说过一段有名的话,那就是照片复制的到来正在产生"光晕的衰退"——原作品的独特存在、权威性与神秘性的失落。生控复制则使得原件的位移更进一步,并且反转了原件与复制品的关系。现在如果说起来,复制品甚至比原件有更多的"光晕"。更确切地说,在一个连"独特的原件"看起来都像是名义上或是法律上的虚构的世界里,复制品就很有机会变成所谓原件的改良或增强。例如,对声音和影像的数字复制完全不会损害到生动性或逼真性,而且可以对原始材料进行改善。艺术品的照片可以通过"擦洗"功能来去除瑕疵与灰尘;原则上,油画的老化效果可以用数字的方法进行擦除,从而令复制品能展现作品最初的状态。当然,这仍然会造成本雅明所说的光晕消除,因为光晕本就与作品的历史、传统联系在一起;不过如果"光晕"指的是恢复原初的活力、原件的生命气息,那么数字复制品可以比原件本身听起来、看起来更像原件。而 Adobe Photoshop 神奇的程序框架还能保留每一次的操作"历史",原件与复制品之间的任何改动都可以撤销。

当我们考虑基因的原件与复制品时,关键点就更明显了。克隆在原则上并不是要制作生物组织的双胞胎,而是要生产一个改良的复制品。我们的子孙或克隆后代将赋予"她和她妈简直是一个模子刻出来的"新的意义,当然这暗含着子女的基因构成已经"擦除"了原本的瑕疵,而正是这些瑕疵使得他们的父母没有那么完美。电影《千钧一发》(*Gattacca*)的标题就由 DNA 细胞密码的四个字母组成,这部电影对不断改善的生命形态复制技术带来的美丽新世界进行了生动的描绘。爱德华多·卡克的跨基因艺术品试验通过创造一个网站来生产令人惊奇的新生物,这个网站能对访客的"点击"作出互动的回应,在微生物上制造突变。卡克设计了一个将兔子的 DNA 和水母蛋白结合

在一起的实验,他要创造一种会在暗中发光的兔子,一种比原件更具有"光晕"的品种。

生物控制的另一个结果就是改变了艺术家与作品、作品与新工具带来的新模式之间的关系。本雅明将手工与机械复制时代比作魔术师与外科医生、画家与摄影师。他说:"外科医生与魔术师是截然相反的。魔术师通过按手来治病;外科医生则切开病人的身体……魔术师和外科医生就像画家和摄影师。画家的作品与现实保持着一定的距离,而摄影师则深入现实。"[1]而在生控复制的时代,又出现了两个新的形象。摄影师被虚拟空间与电子建筑的设计师取代了,外科医生则采用了新的远程、虚拟手术技术。外科医生远离病人的身体去做手术,在一个遥远的地方做动作——另一间房,甚至另一个国家。他的双手在数据手套中移动,像一个萨满巫师,在一个虚拟的身体上做着动作、灵巧地移除一个虚拟的肿瘤。在真正做手术之前,他可以在一个虚拟的身体上反复练习动作。数字微型化的动作令他可以做出比传统手术深得多、精细得多的动作。与此类似,赛博艺术家与现实有着既更近又更远的关系。对像史帝拉(Stelarc)这样的表演艺术家来说,作品的材料就是艺术家自己的身体,他通过假体手术而获得额外肢体的支配权,同时表演还可以涉及将艺术家的身体扭曲至一个异国遥远的地方,以便加入观众来控制艺术家身体的互动表演。艺术家与作品以及物质现实之间的关系前所未有地紧密,同时艺术家的主体性也碎片化而分散到假体肢体以及远程控制的观众身上了。

但是在生物控制的时代,首当其冲被改变的则是时间观念。"时

[1] Walter Benjamin, "The Work of Art in the Age of Mechanical Reproduction," in *Illuminations*, ed. Hannah Arendt(New York: Schocken Book, 1969), pp. 223-224.

代"这个说法本身就是由技术决定的,而在21世纪初始,它开始给我们一种不同的感觉。本雅明写到两次世界大战之间那令人不安的间歇,在这段时间里,大规模杀伤性武器飞速发展,除了危机与即将到来的危险之外还有无法挽回的灾难与引人注目的技术发展。我们生活的时代可以说是处在充满了不断被推延的期望与焦虑的地狱边缘。所有事都即将发生,也许已经发生了,只是我们没有注意到。唐·德里罗在《白噪音》里写的生态灾难就是如此。而据让·鲍德里亚说,海湾战争并没有发生(尽管他退一步说到"9·11"很可能是某种事件,但具体是怎样的事件还需要进一步调查)。人类基因——"生命的奥秘"本身——已经被解码了,而一切仍维持原状。你上周才买的最新电脑机型,还没来得及学会好好用它,就已经过时了。而以决定性的、可计算事件来进行理智政治活动的最简单机制(也就是"自由选举")其实并不那么简单,世界最强大国家的领导权最终由一个关于"究竟应该让人类还是机器来数选票"的辩论来决定。不用说,人类输了。

即使战争,这个人类所能经历的最富有戏剧性、决定性的历史事件,在我们的时代也有了一种非常不确定而模糊的外形。当我写下这句话的时候,美国正在战争当中,但是是一种新的模棱两可的、不经宣告的战争,敌人不在,却又无处不在,没有确定的领土或身份;他们身处遥远的地方,像是阿富汗或伊拉克,但是又生活在佛罗里达的人群之中;他们藏身于洞穴和秘密基地,或是在旷野中生活;他们开着小货车去商场,像是悄悄释放出瘟疫和毁灭的"沉睡细胞"。这场战争始于一次令人痛彻心扉的、造成大量伤亡的灾难,而作为一个媒介事件,它又充满了不真实感与不信任。战争行动从间谍到外交,从突袭到全面先发制人战争都有。这将是一场没有前线与后方的战争,一场有着不确定的、也许是不可及的目标的战争。它已经建立了一种

永久的紧急状态，团结一个政党及其内部一个小团体的力量。称之为一种新型的法西斯并不是要上纲上线，而是用它真正的名字来称呼而已。

与此同时，当恐怖主义被定义为我们这个时代最大的邪恶时，这个时代最受欢迎的电影却是《黑客帝国》，它讲述的是一小群黑客恐怖分子决心摧毁整个世界的经济与政治体系，因为他们憎恨电脑控制了人类的生活。我们生活在一个非常奇特的年代里，更多的媒介正在向更多的人传播更多的信息，然而"分离"现象却又前所未有地显著。美国选民调查显示，他们对执政党的几乎每一项重要政治立场都感到不满，同时执政党的领袖却又一如既往地受欢迎，而他的政党则一次又一次地获得胜利。每一位专家都对美国公共意识（如果这个词还有意义的话）所遭受的"分离"感到惊奇，同时对这个"意识"的每一项分析都表明它已经无法挽回地分裂了，就好像美国人生活在两个完全不同的星球一样。

同时，本雅明的预言——人类也许有一天可以把自己的毁灭当作最高级的美来欣赏——已经在一系列末世灾难电影中实现了。此外，如许多观察家所注意到的，"9·11"事件的现场报道已经在许多好莱坞电影中有过先例；有人甚至认为恐怖分子有意计算好第二架飞机撞向世贸中心南塔的时间，因为他们知道数以百计的摄像机会拍下这一过程，并在全球反复播放。

每个现在时刻都需要以过去为参照来定义自己，我们的时代也不例外。本雅明注意到现代性和机械复制似乎带来了原始与老旧构型的复兴；比如现代主义绘画就满是拜物主义的痕迹，而现代摄影则在完成一个古老的梦想，那就是一种普世的象形语言将修复损坏的巴别塔。我们的时代也有其对过去的痴迷，正如我试图证明

的，新形式的活的、有欲望的形象正是对古老的创造生命的幻想的实现。但是现在我们对复兴的过去的感觉比考古学和人类学的时间框架都还要深。古生物学，研究古老灭绝生命形态（尤其是恐龙）的学科，成了艺术、媒介和技术领域里最创新的成就的时间框架。《侏罗纪公园》（图75）中迅猛龙的剧照，就像从活着的时间流中提取出来的一个化石，完美地表现了生物控制的悖论。让其复活的DNA密码映照在皮肤上，这个形象辩证地结合了最新与最古老的生命形态——在哺乳动物之前统治着世界的生命形态。生物科技中不可分割却相互对立的两面，不断地创新与不断的遗忘，生命的创造与灭绝，克隆复制与种族消灭，在这一个形象中融合了起来。

艺术史家T. J. 克拉克最近写到现代主义时期，也就是本雅明、毕加索和列宁的时期，他认为这个时期已经离我们相当遥远，以至于需要一门"考古学"才能理解。[1]我本人的观点是，我们与自己时代的距离更加遥远，我们需要一门"现时考古学"、在深层时间视角下对我们的处境进行反思，才能生产一种艺术与科学的结合体，来应对我们面对的挑战。像罗伯特·史密森、阿兰·麦克科伦和马克·迪恩这样在作品中引入自然历史主题的艺术家已经为我们做出了范例，告诉我们如何在深层生态学与灭绝的幽灵这样的条件下思考艺术的作用。史密森把他的《螺旋形防波堤》看作是一种宇宙的象形文字、现代推土技术的产品、地质学痕迹，就像恐龙的脚印，它螺旋着进入"深时间"，这种时间让历史的甚至考古的时间都显得简短而肤浅。麦克科伦把恐龙大腿骨的浇铸模型放在匹兹堡卡耐基博物馆的古典中庭里，来唤起美国自托马斯·杰斐逊以来那种同时结合了古典希腊与罗马帝

1 T. J. Clark, *Farewell to an Idea*（New Haven, CT: Yale University Press, 1999）, p. 1.

国的昔日感——以及将我国传统与曾经像美国今日一样统治着整个世界的这种巨大直立爬行动物的命运连接在一起的、自然史中那种更深层的过去。迪恩的装置作品《Dinos R U. S.：当恐龙统治地球时》探究了典型美国小学生那种对七千万年前统治世界的灭绝动物的痴迷之情。为什么地球上我们最熟悉、受到最多宣传的动物群体是这种只有在博物馆和电影里才能见到的动物呢？

这种现时的古生物学得出的第一个结论可以用政治理论家弗雷德里克·詹姆逊的话来表述："如今想象人类的灭绝比想象资本主义的终结要容易。"在瓦尔特·本雅明的时代，权力的最大集中是在民族国家里，也就是霍布斯笔下的利维坦所象征的集体生命形式。阿多诺把恐龙称作怪物般的全能国家的纪念碑，而在我们的时代它成了一种新怪兽——跨国公司的形象代表，它陷于达尔文式适者生存的斗争中，老集团式的巨人（暴龙的力量）所强调的巨大性被精简、灵活和迅速适应性（迅猛龙的优点）这样的新策略取代了。

任何对这种生产方式的批判，如果不把公司看作生命形式和"艺术品"，不把多国资本主义看作它们的栖息地，就会错失整个框架。资本主义如今是唯一的游戏，是在达尔文主义第一天性那赤裸裸血淋淋的逻辑下运作并取得合法地位的第二天性了。问题不仅仅在于生物技术公司正在迅速获得使用新制作的植物、动物、食物的基因密码的权利，或是它们马上就要获得人类基因的版权或是培育人类胚胎，更深的现实是，这些大公司本身就是生物控制的"生命形态"，是需要摧毁敌人以存活的集体生物。如果生物控制论是数字与计算的科学，那么它也许是基于投机金融资本（与创新创业资本不同）的新型公司的最佳做法，最好的例子就是互联网泡沫和巧妙的会计程序，而正是后者使得安然公司看起来赚得盆满钵满。（安然那些合伙企业就是设

计用来吞食债务并使母公司账目看起来好看一些的,它们的名字就叫作"猛龙"。)而与这些合法或"普通"的公司实体相对立的,自然就是它们的黑暗对立物,恐怖组织与国际犯罪组织了,它们全副武装着私有武器与合法的"前方"操作。正如《教父2》里海曼·罗斯对麦克·柯里昂预言般说的:"麦克,我们比通用汽车还大。"

那么,在这个时代里,艺术的"作品"是什么?面对生控论及其生产的新实体,艺术的任务又是什么呢?围绕着生控论这个主题,出现了各种各样为数众多的艺术作品,想要从中做个总结是很困难的。当我在2000年写作这一章的草稿时,纽约"出口艺术博物馆"的一次展览就展出了20位艺术家的关于此主题的作品。自那时起就出现了大量类似的展览。当然,这个"主题"究竟是什么还没有定论。对有些艺术家,比如加内特·茨威格来说,它似乎是一种永恒反复出现的问题,与最早的艺术模仿、拉斯科那传奇的洞穴绘画一脉相承的问题。茨威格将洞穴绘画的手绘复制品转到一卷印着类似动物的基因密码的计算带上,仿佛在说生物与赛博的关系一直与我们同在。其他艺术家把基因技术当做传统媒介如绘画和雕塑的内容。亚历克西斯·洛克曼的《农场》(图80)描绘了一块黄豆农田,据艺术家介绍,"应该从左读到右。形象始于全世界都熟悉的动物的先祖版本,一直到它们未来可能呈现的形态"[1]。劳拉·斯坦因的《微笑番茄》把转基因水果和蔬菜推演到了逻辑的极端。如果我们可以使蔬菜水果无限期地保持新鲜的外表(即使不是味道),为什么不设计带着笑脸的蔬菜水果

[1] "出口"艺术展中艺术家的引言都来自艺术馆出版的 *Paradise Now: Picturing the Genetic Revolution*,策展人为 Marvin Heiferman 和 Carol Kismaric,展出时间为2000年9月9日至10月28日。

图 80 亚历克西斯·洛克曼：《农场》，2000 年。

呢？[1] 罗恩·琼斯用让·亚普那种抽象雕塑形式表现的真人大小的"癌症基因结构"（图 81）提醒我们雕刻建模在基因研究中扮演的特殊角色。生物学家罗伯特·波拉克，DNA 研究先驱之一，注意到"双螺旋总是被比作一个建构主义的纪念碑"，而且"DNA 与'表现'该 DNA 的蛋白结构之间的关系就像是一个**句子**与激活该句子意义的**雕刻**之间

[1] 伊文·列维对劳拉·斯坦因的番茄提出了一个有关理想化的艺术传统的有趣的问题。传统认为艺术家应起到改善形象（或是生命形式）并令其完美的作用，但现在这个角色似乎被基因工程师取代了。这是否意味着艺术家如今主要应创作理想化的对立形象，对基因工程带来的这些"改良品"进行批判、戏拟和讽刺呢？或者，在生控论的时代，艺术家仍然可以扮演某种积极的角色？

的关系一样。"[1] 雕刻放大也是布莱恩·克罗克特的肿瘤鼠中的一个要素，肿瘤鼠是"第一个获得专利的转基因实验鼠"（图82），它对实验室设计的动物进行了一种荒诞而夸张的处理。克罗克特将这个六英尺高的老鼠与基督的形象联系在一起，把它叫作"看哪这只老鼠"（Ecce Hommo Rattus），癌症研究仪式中的主要牺牲动物。[2]

在生控论艺术中，最令人不安的也许并非那些试图去表现基因革命的，而是参与其中的那种类型。爱德华多·卡克的装置作品《起源1999》是一个"与因特网联系的转基因艺术品"，它将装置的网络访问或"点击"转变成微生物随机基因突变的指令。用卡克的话来说，转基因艺术是"一种基于基因工程技术的新艺术，它将合成基因转移到生物体上，或是将自然基因物质从一个物种转移到另一个物种，以创造独一无二的生命"。卡克最"臭名昭著"的作品是一只名叫阿尔巴的兔子，它是通过拼接水母蛋白与兔子DNA做成的。阿尔巴被设计成一直荧光兔子，尽管它的"光晕"只有在人们把它的皮剥下来并放在特制的灯光下观察才能看见。除此之外，实际展出阿尔巴也有困难，因为受命制作这只兔子的、法国政府资助的实验室拒绝把兔子交给艺术家。

卡克的作品令我们注意到生控艺术在展现其作品中所遇到的困难。看着《起源》装置或听着关于合成兔子的事，我们基本上只是无条件确信作品确实存在，并且在做着人们说它在做的事。在作品里，除了文件、装置、黑盒子和关于变异与怪物的传言之外，在作品里没

1　Robert Pollack, *Sign of Life*（New York: Houghton Mifflin, 1994），pp. 71-72.
2　Laura Schleussner，一位来自柏林的基因主题艺术家，提出举办一个关于现代科学中"牺牲动物"的自然史展览，意在提升其默默无名、作为种族/样品的身份，并赋予其独立性。更多关于肿瘤鼠的信息，见 Haraway, *Modest_Witness*.

图 81 罗纳德·琼斯：《无题（带有变异 Rb 基因的人类 13 号染色体 DNA 碎片，前者又被称为触发迅速肿瘤发生的恶性致癌基因）》，1989 年。

图 82 布莱恩·克罗克特：《看哪这只老鼠》，2000 年。大理石、环氧基树脂和不锈钢，108×42×42 英寸。

什么好看的。也许这就是关键所在，而卡克的作品最好放在观念艺术的语境下来看，而后者往往是没有什么视觉回报的。其实在这里，模仿的对象正是基因革命的不可见性和不可表现性。如此一来，真正的主题就不仅仅是作品的物质完成，还有作品的思想以及围绕作品而产生的批判争论。作品受到了可以预见的批判，批评认为它是对基因技术的不负责任的"玩弄"，而同样可以预见的是卡克对此的回应，他说无目的的游戏正是这种审美姿态的核心所在。[1]

拉里·米勒对观念艺术策略进行了更为尖锐、简单而直接的应

[1] 更多关于卡克作品的信息，见他的网站 http://www.ekac.org/.

用，他的作品《基因执照》将商品化和产权概念推广到人类基因上。他从1989年开始为自己的基因申请版权，而且自那时起一直在分发基因版权表格，用他的话来说是"对'基因美学'的贡献"，后者指的是一种结合了艺术、科学、神学与资本主义的艺术品。与此相关的一个项目则是"创意基因收获库"，这项目属于由卡尔·S. 米哈伊尔和特兰·T. 金－特朗建立的"基因妖怪世界公司"，据说是"艺术与基因工程的前沿"，旨在汇集"创造性天才"的基因，并以此改善人类种族。

 这些项目朴素的讽刺与冷面幽默似乎将任何批判的观点都留给了观众。其中一个项目由于其对生控论鲜明的批判立场而尤其引人注目，它叫做Rtmark，是艺术家们在网上建立的集体项目。其中最有名的作品之一是《生物泰勒主义2000》，这是一个半小时长的自动播放的幻灯片，由卡尔艺术的娜塔莉·布克钦设计。作为一个网络实体，Rtmark以共有基金的形式运行，旨在指出生物技术公司所带来的风险与机遇，用他们的话来说，后者是在"为有价值的基因而清除第三世界与身体内部"。Rtmark将当代人类基因商品化竞赛与以前的国家种族优生学项目以及工业进程合理化联系在一起，后者又被称为"泰勒主义"，指的是对每一个生物进程进行计算和控制。交织着冷面幽默、假装出来对生物技术未来的光明前景的热情以及对生控论那可疑的过去的尖锐提醒，Rtmark将自己作为一种常驻型病毒注入了生物技术的共同文化之中。这个机构有时甚至被误认为是一个合法的共有基金，还曾被邀请去参加贸易展览，以及被寻求风投的创业公司请去做私人咨询。他们许愿要让天下摆脱饥饿、培养出更优秀的婴儿，在充满宏图大愿的对话中，这些听起来都很诱人。Rtmark还开发了一款名叫Reamweaver的软件（这个名字是从著名的网页超文本编辑程序

Dreamweaver 变化而来）。Reamweaver 的目标是已经存在的网页，如赛莱拉或孟山都公司官网，它会分析这些网页的内容，然后自动生成一个戏拟的网页，在这个新的网页中，那些公司的高大形象将遭到系统性的破坏。而且 Rtmark 还保证，这一切都将在你睡着的时候发生！[1]

生控论中没有统一标准的艺术策略，这是显而易见的。另外还有一个真正的问题，那就是这种艺术如何在画廊或博物馆的传统空间中找到自己的位置，因为它通常是不可见、充满了技术内容的，另外我们也很难确定它们应该采用哪种媒介或形式。生控论也许已经在电影里找到了它最好的媒介，比如《黑客帝国》或《千钧一发》这样的电影世界就展现了恐惧与科幻小说所带来的宏大场面与生化反乌托邦。

但我在此想讨论两位艺术家的作品，在我看来，他们成功地在传统画廊空间里找到了可以与电影效果媲美的方法。第一位是达米安·赫斯特。他进行了"玻璃橱窗艺术"实验，在玻璃箱里保存着各种生物样本，从浸泡的鲨鱼到胚胎再到切开的牛。这个实验吸引了广泛的注意。在最近一个名叫《失落之爱》的作品中，赫斯特向我们展示了一个高 10 英尺的巨大玻璃窗艺术品，这是一件妇科检查室，里面装满水，活鱼在里面游弋。除了带着脚蹬的检查桌之外，房间里还有一个电脑操作台。整体场景看起来就像是所有东西都浸在水中有一段时间了，好像我们是在看着某座沉没的城市、像亚特兰蒂斯那样的沉没文明的一角。赫斯特将当代生控论富有批判性的一个场景——对女性身体及生殖过程的控制——作为一个古老的"失落的世界"搬到舞台上，其中的意义仍待观众靠其法医想象力去解读。而事实也确实如此，当我第一次在纽约高古轩画廊见到这个作品时，周围就围着一大

[1] Rtmark 的网址是 http://www.rtmark.com/.

群像缸中的鱼儿一样的观众,他们痴迷而孜孜不倦地观察并解读着每一个细节,就好像他们是检视着犯罪或灾难现场的侦探或考古学家一样。[1]

我见过的对生控论反乌托邦进行的最为集中的雕塑表现作品是安东尼·格姆雷的《主权国家/状态》(图83)。这是一具按比例放大的艺术家本人身体的浇铸模型,它以胚胎般的姿势侧卧在地。身体的各个孔口处都连接了粗大的橡胶管,好像排水与饮水、排泄与吸收都纠缠在一起,汇聚到回收食物废弃物中。这是一具脑死亡、新生或是昏迷的人体,它的生命似乎被暂停了,就像存放在一个冰冻保温箱里,等待下个千年的到来;或者(如果连接到虚拟现实网络上)我们可以把它想成与《黑客帝国》的人类有着类似处境。正如标题所示,这个作品表现了绝对的主权,主体只有自身,处于和谐、自我闭合的平衡状态。它同时也是从 bios 到 zoe 的还原,从生命形式到赤裸生命的还原。

作为总结,我将回到《侏罗纪公园》中那个"数字迅猛龙"(图75)上。就像格姆雷的《主权国家/状态》,这个形象捕捉了生控论的梦想,但是将其逮到了最终的幻觉上。这个梦想不仅仅是将一种生命形式永久地保存在完好的自我调节的平衡中,而且还有控制密码带来的灭绝生命的复生。将生命及其还原控制为可计算的进程,这个梦想在此处成了终极幻想:不仅仅是征服死亡(就像《弗兰肯斯坦》中的生控神话一样),而且是通过克隆灭绝动物的 DNA 来征服**整个种族**的

[1] 回忆一下本雅明说阿特杰把巴黎空无一人的街道拍得"像犯罪现场一样"("The Work of Art," p. 226)。我怀疑赫斯特所做的是类似的事情,用谜一般的装置引起观众探案般的反应。而赫斯特的"照片"想要的恰恰是解谜、对线索和痕迹的汇总分析,引导观众去建构一个场景或叙事。

图 83　安东尼·格姆雷：《主权国家/状态》，1989-1990。

死亡。当然，这个控制论的幻想正是电影本身质疑的东西。在这幅剧照所表现的那一刻，迅猛龙刚刚冲进公园的控制室，正在试图吞吃那些控制员。那些表现了对灭绝动物繁殖进程的控制的 DNA 密码，最终释放出了这些凶猛的物种，它们将繁殖的手段又夺了回去。

数字恐龙是古老的创生神话在生控时代的更新版。根据神话，生命是由神的话语生出来的，话语变成血肉，它成了创造者的肉体形象——正如我们所知，它注定要反抗创造者。生控论是关于控制带有密码的身体、带有语言的形象的。生命的生控工程与形象的数字动画化之间的类比在其中得到了优化，就好像有人点击了"显示代码"按钮，将生物本身及其荧幕形象的数字技术都展现出来一样。

也许这就是艺术在生控复制时代的一个任务：显示代码，暴露控制生命这个终极幻想。另一个任务则是发展我所谓的"现时的考古学"，这门学科将始于承认现在对我们来说也许甚至比过去还要神秘，并将坚持所有生命形式都是联系在一起的——它也许能让控制论为人

第三部分　媒　介

类的福祉做贡献。还有一个任务是重述我们所谓的"人"、"人文主义"以及"人文",在这个过程中,我们在后现代时期学到的关于"身份"及身份政治的所有东西都会被用来重新思考最根本的"种族"身份这个问题。最后是形象以及想象本身的问题。如果我们确实是生活在幻想蔓延的时代,那么艺术家能提供的最好的治疗方法也许就是释放这些形象,看看它们到底能带我们去哪里,它们又是如何走在我们前面的。对困扰我们的东西的有效顺势疗法也许是一种特定的、对形象的战略性不负责,我在下一章中将其称为"批判式偶像崇拜"或是"世俗预言"。

 本雅明用大规模毁灭的恐怖景象结束了他对机械复制时代的思考。而对我们这个时代来说,危险的审美愉悦不是大规模毁灭,而是大规模创造新的、越来越致命的形象与生命形式——这个词已经可以应用到各种东西上了,从电脑病毒到恐怖主义"潜伏"。我们这个时代的绰号不是现代主义说的"事物分崩离析",而是一个更不祥的标语:"东西都活了。"艺术家、技术人员和科学家在模仿生命、创造那些"有着自己的生命"的形象与机制时总是联合在一起的。也许这一刻,当历史处于加速停滞时,当我们感到被困在生控论乌托邦幻觉与生物政治的反乌托邦现实之间、后人类修辞与普世人权的真正危机之间时,正是我们重新思考我们的生命和艺术究竟为何存在的时候。

16

展示看见

对视觉文化的批判

什么是"视觉文化"或"视觉研究"?它是一门新兴的学科,是跨学科浪潮中短短的一瞬,是一个研究课,是一个领域,还是文化研究、媒介研究、修辞学、传播学、艺术史或美学的一个子领域?它有特定的研究对象,还是把那些受人尊敬的传统学科无法解决的遗留问题都一股脑塞进里面?如果它是一个领域,那它的边界和限定定义是什么?它应该作为学术结构被制度化,变成一个系所或是获得项目资格,有教学大纲、教科书、必备条件和学位要求吗?我们应该怎么进行教学呢?正儿八经地"教授"视觉文化是什么意思呢?

我必须承认,我在芝加哥大学教一门名叫"视觉研究"的课已经十年了,但我对上述问题仍然没有直截了当的答案。[1] 我能说的只是

1 本章最初是为 2001 年 5 月在马萨诸塞州威廉斯敦的克拉克学院举办的"艺术史、美学与视觉研究"会议所写。感谢 Jonathan Bordo, James Elkins, Ellen Esrock, Joel Snyder 和 Nicholas Mirzoeff 宝贵的评论与建议。本章后来发表在学院的会议记录上,见 *Art History, Aesthetics, Visual Studies*, ed. Michael Ann Holly and Keith Moxey, pp. 231-250(Williamston, MA: Sterling and Francine Clark Art Institute, 2002)and in *The Journal of Visual Culture* 1, no. 2(Summer 2002).

若对我以往对这些问题的探究有兴趣,见 W. J. T. Mitchell, "What is Visual Culture?" in *Meaning in the Visual Arts: Essays in Honor of Erwin Panofsky's 100th Birthday*, ed. Irving Lavin(Princeton, NJ: Princeton University Press, 1995), and "Inter-disciplinarity and Visual Culture", *Art Bulletin 77*, no. 4(December 1995): pp. 540-544.

我个人对于一些问题的看法,如视觉研究这个领域今天正朝哪个方向走,以及它如何避免发展过程中的一些陷阱。接下来的内容主要是根据我作为一名涉猎了艺术史、美学与媒介研究的文学学者的立场而得出的,同时也根据我作为一名试图唤醒学生了解"视觉"之奇妙——看见这个世界,尤其是看见他人——的教师的立场得出。在教学过程中,我的目标是克服观看经验中熟悉性和自明性带来的遮蔽,并将其变成一个可供分析的问题,一个要解决的谜题。在这过程中,我怀疑我是这门学科教师的一个典型,而上述问题也是我们利益的共同核心,无论我们的教学方法和书单有多不同。问题在于将一个可以用多种方法表述的悖论置于台前:视觉本身是不可兼得;我们看不到"看到";眼球(用爱默生的话来说)永远不是透明的。我认为我作为教师要做的就是让"看见"能被看见,将它展现出来,让它变得可以接近和分析。我把这个叫做"展示看见",这是从美国小学常见的"展示说明"(Show and Tell)活动变化而来的,我将在本章结束时再回到这个话题。

危险增补

不过我要从灰质开始说起——也就交织在视觉研究周围的学科、领域和项目等。我认为,在一开始就区分好视觉研究与视觉文化是很有用的,我们认为前者是研究领域,而后者则是研究对象或目标。视觉研究是对视觉文化的研究。这就避免了如历史学科遇到的问题,那就是领域与领域所覆盖的问题有着同样的名称。当然,在实践中,我们常常会把这二者混淆起来,我个人倾向于用"视觉文化"这一个词来同时表述领域和内容,根据语境作出区分即可。我喜欢用"视觉文化"还因为它没有"视觉研究"那么中性,令人一开始就得做好准

备去检验一系列假设——例如,视觉是(如我们所说)一种"文化建构",它是可以学习和培养的,而不仅仅是天生的;也就是说它也许以某种尚待研究的方式与艺术史、技术、媒介以及展示和观看的社会实践相联系;最后,它深深地植根于人类社会,与观看和被看的伦理学、政治学、美学和认识论紧密联系。至此,我希望(也许是奢望)我们达成了一些共识。[1]

以我所见,异见是从讨论视觉研究与现存学科,如艺术史和美学之间的关系时开始出现的。在这个时候,学科焦虑开始出现,更别说领地意识和防御意识了。举个例子,如果我是电影和媒介研究的代表,我就会问为什么这一研究20世纪主要新艺术形式的学科总是被可以追溯到十八十九世纪的领域边缘化。[2] 如果我在这里代表视觉研究(确实是),我也许会把对我这个领域以其和令人尊敬的艺术史和美学之间的关系进行三角划分这一行动看作典型的两翼包夹,意在将视觉研究从学术地图上抹去。这个行动的逻辑是很容易说明的。美学和艺术史有着互为补充的合作关系。美学是艺术研究的理论分支,它在感知经验的基本范围内对艺术的本质、艺术价值和艺术感知提出根本的问题。艺术史则是对艺术家、艺术实践、风格、流派和体制进行的历史研究。如此一来,艺术史和美学在一起就合成一个整体;它们"覆盖"了我们对视觉艺术可以想到的所有问题。如果我们思考它们最扩张的

1 如果有足够的空间,我会在这里插入一段相当长的脚注,这个脚注会介绍许多作品,正是它们使得"视觉研究"这个领域能够被提出来。
2 关于视觉研究和电影研究之间的距离的讨论,见 Anu Doivunen and Astrid Soderbergh Widding, "Cinema Studies into Visual Theory?" 发表于网络期刊 Introdiction,网址为 http://www.utu.fi?hum?etvtiede/ pre-view.html. 其他被排斥的学科构建还有视觉人类学(现在已经有自己的期刊了,文章收集在 Visualizing Theory, ed. Lucien Taylor, New York: Routledge, 1994)、认知科学(对当代电影研究有着高度影响力)以及传播理论与修辞,这一门学科有志于将视觉研究确立为大学水平写作课程的一个构成方面。

状态,即艺术史是对视觉形象的普遍符号学或阐释学,美学是对感觉和感知的研究,那么它们显然已经接手了"视觉研究"可以提出的任何问题。视觉经验的理论可以由美学提供;形象和视觉形式的历史则由艺术史处理。

这样一来,从熟悉的学科角度来看,视觉研究其实是没有必要存在的。我们不需要它。它带来了一堆模糊的、没定义好的问题,但实际上这些问题用现有的学术结构就已经能很好地覆盖了。但它还是来了,作为一个准领域或是伪学科蹦了出来,文集、课程、辩论、会议和教授一应俱全。唯一的问题是:视觉研究是什么东西的征兆?为什么这个"不必要"的学科还是出现了呢?

到了现在,有一点已经很清楚了,那就是视觉研究激起的学科焦虑正是德里达所谓"危险增补"的一个典型例子。视觉研究与艺术史和美学有着一种说不清道不明的关系。一方面,它对后二者起到内部补充、填补空隙的作用。如果艺术史是关于视觉形象,美学是关于感觉的,而视觉又从光线、光学、视觉器官和经验、作为感受器官的眼睛、视觉驱力等方面将艺术史和美学联系在一起,那么有什么比一个专注研究视觉的子学科更自然而然的呢?不过视觉研究的这个补充作用又有一种变成增补的危险,首先,它意味着在美学和艺术史的内部一致性中存在着不完整,就好像这两门学科居然没注意到它们领域中最核心的东西;其次,它使得这两个学科朝一些危及到它们边界的问题开放了。视觉研究可能会使艺术史和美学这二者自身变成一种非常模糊的"扩展领域"的子学科。说到底,什么能"装进"视觉研究的口袋呢?不仅仅是艺术史和美学,还有科学与技术影像、电影、电视和数字媒介,以及对视觉认识论的哲学探究、对形象和视觉符号的符号学研究、对视觉"驱动"的心理学探究、对视觉过程的现象学、

生理学和认知研究、对观看和展示的社会学研究、视觉人类学、物理光学和动物视觉等。如果"视觉研究"的对象是艺术批评家哈尔·福斯特所说的"视觉性",那它确实是一个广阔的体裁,可能人们根本无法为它画出一个系统的边界来。[1]

视觉研究能不能成为一个新兴领域、一个学科、一个清晰的研究范畴、甚至(说来奇怪)一个学术系所呢?艺术史是否应该收起帐篷,然后和美学与媒介研究一起,围绕着视觉文化这个概念建立起一座更大的建筑呢?我们是否应该将所有东西都融进视觉研究里呢?我们很清楚地知道,在像欧文、罗切斯特、芝加哥、威斯康辛以及其他我不知道的地方,人们已经朝这个方向努力了一段时间了。我个人是这种努力中的一分子,也支持了这一学科的体制建构。不过我也对学术政治中的一些强大势力保持着警惕,这些势力原来就曾经利用像文化研究这样的跨学科努力来达到自己的目的,比如缩减并消除传统系所与学科,或是令一代代的学者们被——用艺术史家汤姆·克罗的话来说——"去技术化"。[2] 艺术史家日益失去鉴赏力与证实力,取而代之的是一种普遍化的"图像学"阐释技能,对此我们应该感到不安。我希望两种技能都能够保留下来,这样下一代的艺术史家们才既能处理艺术对象和实践的具体材料,又能应付毫不费力地在试听媒介中转换的、令人目眩的 PPT 展示。我希望视觉研究能双管齐下,既研究我们所见的东西的特殊性,又能意识到大多数传统艺术史内容的中介都是相当不完善的展示手段,比如老式幻灯片,在那之前还有雕刻、平

[1] Hal Foster, *Vision and Visuality* (Seattle: Bay Press, 1988).
[2] 克罗对关于视觉文化的问卷所作的回应,见 *October 77* (Summer 1996), pp. 34-36.

版印刷或是口头描述等。[1]

所以，如果视觉研究是对艺术史和美学的"危险增补"，那么在我看来，既不应该将这种危险浪漫化，也不应该低估它，同时还要注意不要让学科焦虑诱导我们进入思维的死胡同，驾着我们的马车在"笔直的艺术史"或是狭隘的传统中绕圈子。[2] 我们可以从德里达所谓"危险增补"的典型例子——**写作**及其与言语的关系、与语言／文学／哲学话语研究之间的关系中得到宽慰。德里达追溯了写作最初仅仅被看作是记录言语的一种工具，然而当人们意识到语言的条件即它的可复述性之后，写作就逐渐入侵到言语的领地中。语言的语音核心——声音**在场**，原本是最具权威的，因为它**直接**与说话者的思想联系在一起，但是写作在其痕迹中失去了这种联系，即使说话者不在场，写作仍在——这种情况推演至即使说话者在场也如出一辙。原始自在场的本体认识领域被破坏并重述成写作的一种效果，成了无数替代、推延和区分的效果。[3] 对七十年代的美国学术界来说，这是个令人兴奋又感到危险的消息。有没有可能，不仅仅是语言学，所有人类科学甚至所有人类知识都会被一种名叫"文字学"的新学科吞噬呢？我们对视觉研究的无边界感到的焦虑，是否就是早年对"文字之外别无他物"的恐慌的重演呢？

这两次恐慌的共同点在于它们都强调**视觉性**与**空间**。文字学提升了书写语言可见符号的地位，从画图文字、象形文字到字母文字、印

1 对艺术史中介的精湛研究，见 Robert Nelson, "The Slide Lecture: The Work of Art History in the Age of Mechanical Reproduction", *Critical Inquiry* 26, no. 3（Srping 2000）, pp. 414-434.
2 此处我指的是 O. K. Werkmeister 数年前在芝加哥艺术学院所作的一场题为"Straight Art History"的讲座。我对 Werkmeister 的作品十分尊重，不过我觉得这场讲座有失他的水准。
3 See Jacques Derrida, "...That Dangerous Supplement", in *Of Grammatology*, trans. Gayatri Spivak（Baltimore: John Hopkins, 1978）, pp. 141-164.

刷术，再到数字媒介，从它们作为原始语音语言的补充，到作为所有语言、意义和在场的通用前提的首要位置。文字学挑战了语言作为不可见的、权威话语的首要性，就像图像学挑战了独一无二的、原始艺术作品的首要性一样。可重复性和可引用性——前者是可重复的声音意象，后者则是视觉意象——破坏了视觉艺术和文学语言的特权，将它们置于原本似乎是对它们进行补充的领域之内了。并非偶然的是，"写作"处于语言和视觉的连接处，它集中体现为在语音表述之前的画谜或象形文字、"画出的词语"或是手势语言。[1] 于是，文字学和图像学激起了对视觉意象的恐惧，这是一种对打破旧习的恐慌：前者涉及将语言不可见的精神以可见形式表现出来；后者则在于担心可见意象的即时性和具体性可能会被没有物质形态的、视觉复制品——即意象的意象——偷走。知识史学家马丁·杰对哲学光学历史的探究主要是关于对视觉的怀疑与焦虑的，此外，我个人对"图像学"的研究也在每一种图像理论下都找到一种对意象的恐惧，这都不是偶然。[2]

在学术体制的官僚战场上，防御姿态和领土意识也许是不可避免的，但是如果想要获得清晰公正的思考，那么它们就非常有害了。我感觉视觉研究并非像表面看起来那么危险（就像有人认为他是"生产下一阶段全球资本主义臣民"的训练场），[3] 不过它的支持者们也并没有很好地探究这个新兴领域的假设和影响。所以，我想先来谈谈在视觉研究领域被支持者和反对者们（以不同价值商数）普遍接受的一些谬误或神话。然后我会提出一系列对立的命题，在我

1 关于绘画和语言在书写符号中的融合，见 W. J. T. Mitchell, "Blake's Wondrous Art of Writing", in *Picture Theory* (Chicago: University of Chicago Press, 1994).
2 Martin Jay, *Downcast Eyes* (Berkeley and Los Angeles: University of California Press, 1993); W. J. T. Mitchell, *Iconology: Image, Text, Ideology* (Chicago: University of Chicago Press, 1986).
3 这种说法出现在 *October 77*, p.25 关于视觉文化的问卷上。

看来，当对视觉文化的研究超出这些成见、开始细致地定义和分析研究对象时，这些命题就会出现了。[1] 我将这些谬误和对立命题总结成如下几方面（后面还有评论）。这些内容是针对某些学术学科的。

批评：神话与对立命题

关于视觉文化的十个神话

1. 视觉文化带来对艺术的清算。
2. 视觉文化无条件接受一种观点，即艺术应由其对视觉器官的作用来定义。
3. 视觉文化将艺术史变为形象史。
4. 视觉文化意味着文学文本和绘画之间的区别不复存在。词语和图像溶解成不加区分的"再现"。
5. 视觉文化偏爱无实体的、非物质性的形象。
6. 我们生活在一个视觉统治的时代。现代性带来了视觉和视觉媒介的霸权。
7. 存在一种叫做"视觉媒介"的东西。
8、视觉文化根本上是关于视觉领域的社会建构的。我们见到的东西，以及我们用来看见的方法，都不仅仅是自然能力的一部分。
9. 视觉文化带来对视觉的人类学的（也就是非历史性的）研究方法。

[1] 更多关于视觉文化的特定理论概念的讨论，见我的论文 "The Obscure Object of Visual Culture", in *The Journal of Visual Culture* (Summer 2003)。

10. 视觉文化是由"视觉政权"和神秘化的形象组成的，它们有待于被政治批评推翻。

关于视觉文化的八个对立命题

1. 视觉文化鼓励人们思考艺术与非艺术、视觉与口头符号、不同感觉与符号模式之间的区别。

2. 视觉文化意味着要对盲目、无形、不曾见、不可见和被忽视进行思考；同时对耳聋、手语也要进行思考；此外人们也必须注意触觉、听觉及痛感。

3. 视觉文化不仅限于对形象或媒介的研究，还扩展到日常生活中的看见与展示的实践，尤其是那些我们认为没有中介的形式。比起形象的意义来，它更关注它们的生命与爱。

4. 不存在所谓的视觉媒介。所有的媒介都是混合媒介，只是在其中感官和符号类型的比例不同。

5. 无实体的形象和有实体的艺术品是视觉文化辩证法中的不变元素。形象和图画、艺术作品的关系就像物种和生物样本之间的关系一样。

6. 我们并不生活在一个独一无二的视觉时代。"视觉/图画转向"是反复出现的将道德和政治恐慌投射到形象和所谓视觉媒介上的手段。形象是方便的替罪羊，无情的批评会象征性地将无礼的眼睛挖出来。

7. 视觉文化不仅仅是视觉的社会建构，同时也是社会的视觉建构。如此一来，视觉**本质**的问题就是一个核心且不可避免的问题，随之而来的还有动物作为形象和观众的角色的问题。

8. 视觉文化的政治任务是表演批评，但是不带来打破偶像

的慰藉。

（注：上述谬误大部分都是著名视觉文化评论家的言论或是近似的重述。能一一对上号的人有奖。）

评论

如果视觉文化中存在一个决定性的瞬间，我想那应该是古老的"社会建构"概念成为这个领域的核心的那一刻。我们都清楚那个"我找到啦！"（Eureka）的瞬间，就是当我们向学生和同事揭示出视觉和视觉形象、（对新手来说）明显是自动、透明、自然的东西，其实都是符号建构物，就像语言是要经过学习才能掌握的符号系统，它在我们和真实世界之中插入了一张意识形态的薄幕。[1] 克服这种所谓的"天然态度"对视觉研究作为政治和伦理批判角斗场的发展来说是很重要的，我们也不应低估其重要性。[2] 但是如果它本身变成了一种不加检验的教条，那么它也可能成为一种谬误，会像它试图推翻的"自然主义谬误"一样令人失去辨别的能力。在什么程度上，视觉**不像**语言，（如罗兰·巴特对摄影的看法）像一条"没有符码的信息"一样起作用呢？[3] 它们是如何超越特定的或是本地的"社会建构"形态，而像

[1] 这个决定性的瞬间当然已经在艺术家们与文学圈子对图画的天真认识打交道时无数次地演练过了。在教授有着文学和艺术史这两方面背景的学生跨学科课程时，经常发生的一件事就是艺术史学生会告诉文学学生，视觉再现并非透明，他们需要理解手势、服装、组合安排和图像主题的语言。另一件更难的事则是艺术史家们要解释为何所有这些传统意义并不构成一种对图画的语言学或是符号学的解码，为何在形象里总是有一些无法用语言表述的盈余。

[2] See Norman Bryson, "The Natural Attitude", chap. 1 of *Vision and Painting: The Logic of the Gaze* (New Haven, CT: Yale University Press, 1983).

[3] See Roland Barthes, *Camera Lucida* (New York: Hill & Wang), p. 4: "it is the absolute Particular, the sovereign Contingency ... the *This*... in short, what Lacan calls the *Tuche*, the Occasion, the Encounter, the Real."

一种普世语言那样起作用、相对不受文本或阐释因素的影响呢？（我们应该记起，第一个声称视觉像一门语言的18世纪哲学家毕晓普·伯克利也坚持认为它是一种普世语言，而非地方性或是国家性的。）[1] 又是在什么程度上，视觉**不是**一种"习得的"活动，而是一种基因决定的能力、一系列等待激活而非像学语言一样学到的自动作用呢？

视觉文化的辩证概念是对这些问题开放的，并不会用社会建构或是语言学模型之类的既得智慧将它们拒之门外。它本来就认为作为**文化**活动的视觉概念本身自然需要对其非文化的维度、其作为感官机制的广泛性（从跳蚤到大象都有视觉）也进行探究。这种视觉文化将自己理解成与视觉**天性**之间对话的开始。它没有忘记拉康的提醒，即"眼睛的历史与代表着生命出现的物种的历史一样悠久"，牡蛎都能看东西。[2] 它并不满足于战胜了"自然态度"或是"自然主义谬误"，并不将视觉和视觉形象的自然性看作一个需要克服的愚昧偏见，而是看作一个需要探索的问题。[3] 简而言之，一个视觉文化的辩证概念不能满足于将其对象定义为"视觉领域的社会建构"，而必须坚持探索这个命题的交错反转版本，即"社会领域的视觉建构"。诚然，我们以特定的方式来观看，因为我们是社会动物，同时还存在另一方面的事实，那就是我们的社会是以特定方式建构的，因为我们是有视觉的动物。

这种要克服"自然主义谬误"的谬误（我们可以把它叫作"自

1 Bishop George Berkeley, *A New Theory of Vision* [1709], in *Berkeley's Philosophical Writings*, ed. David Armstrong (New York: Collier Books, 1965).
2 Jacques Lacan, "The Eye and the Gaze", in *Four Fundamental Concepts of Psychoanalysis* (New York: W. W. Norton, 1977), p. 91.
3 指 Bryson 对"自然态度"的谴责，他认为这是"普林尼、维拉尼、瓦萨里、贝伦森和弗朗卡斯泰"以及到他那时为止的整个形象理论史的共同错误（*Vision and Painting*, p. 7）。

然主义谬误之谬误"或是"自然主义二重谬误")并非唯一给还在萌芽的视觉文化学科拖后腿的既定观念。[1] 这个领域已经陷入一整套相互联系的假定和惯谈中,不幸的是,无论是视觉文化的支持者,还是那些认为它是对艺术史和美学的危险增补的反对者来说,这些假定和惯谈都是通行无阻的。接下来就是上述关于视觉文化的"基本谬误"的简介:

1. 视觉文化意味着艺术形象与非艺术形象之间区别的终结,艺术史消解成形象史。这可以叫作"民主谬误"或"调整谬误";旧思想的高峰现代主义者和老式的美学家们警惕地欢迎这一说法,而视觉文化理论家们则认为这一说法是革命性的突破。它涉及的焦虑(或欢欣)有关词语与形象、数字与类比传播、艺术与非艺术以及不同种类媒介或不同具体手工样品之间符号性区别的关系调整。

2. 这反映并构成了现代文化中的"视觉转向"或"视觉霸权",即视觉媒介和景象统治了如语言、写作、文本性和阅读之类的语言活动。这通常与另一说法联系在一起,即在视觉性的时代,其他感官如听觉和触觉将萎缩。我们可以把这一条叫做"图像转向"谬误,形象恐惧者和大众文化的反对者认为这是文化素养衰退的原因,而形象爱好者们则认为从视觉形象和媒介的充裕中能诞生新形式和更高形式的意识。

3. "视觉霸权"是一个西方的、现代的发明,是新媒介技术的产物,而不是人类文化的基本构成要素。让我们把这一谬误称作技术现代性谬误吧,这一成见总是能让那些学习非西方和非现代视觉文化的

[1] 这个说法是我从 Michael Taussig 处借用的,他在我们 2000 年秋在哥伦比亚大学和纽约大学的共同研讨课 "Vital Signs: The Life of Representations" 上提出了这个想法。

人感到愤怒，而那些相信现代技术媒介（电视、电影、摄影、因特网）就是视觉文化的中心内容和决定要素的人则认为这是不言自明的。

4. 存在所谓的"视觉媒介"，典型的例子就是电影、摄影、视频、电视和因特网。这一"视觉媒介"谬误被支持和反对视觉文化的双方都反复使用，好像是真的一样。当媒介理论家提出反对，说这其中的至少某几样应当称作"视听媒介"或结合了形象和文字的混合媒介时，这种退让的态度其实恰好等于承认视觉在技术、大众媒介中的统治地位。所以人们说"我们看电视而不是听电视"，而且电视遥控器上只有一个静音键而没有关画面而保留声音的按钮。

5. 视觉和视觉媒介是一种权力关系的表达，在这种权力关系中，观众通知了视觉对象和形象，而这些对象和形象的生产者则对观众行使他们的权力。这是个常见的"权力谬误"，视觉文化的反对者以及支持者中那些担心视觉媒介会与监控、广告、宣传、窥视串谋来控制大众、腐蚀民主体制的人都有这种误解。产生分歧的问题在于，究竟我们需要一个叫作视觉文化的学科来批评这些"视觉政权"，还是坚持植根于人类价值的美学和艺术史，还是用关注体制和技术专业知识的媒介研究来应对。

如果要细细反驳每一条谬误，那要花上许多笔墨。既如此，我就用对付自然主义谬误之谬误的办法，简要地提出一些对立命题——不以视觉文化公理的形式，而以邀请质疑与探究的形式。

1. 民主或调整谬误。毫无疑问，很多人认为在我们这个时代，高雅艺术与大众文化的分界越来越模糊，媒介之间、语言与视觉形象之间的区别也是如此。问题是：这是真的吗？轰动一时的展览意味着艺术博物馆如今就是大众媒介和体育盛事

与马戏团没区别了吗？是这么简单吗？我认为不是。一些学者想要打开"形象领域"，同时考虑艺术的和非艺术的形象，但这并不意味着这两个领域的区别就自动消除了。[1] 我们可以很容易地辩解道，事实上，只有当我们同时观察这个变幻不定的边界两边，并追溯二者之间的交流和翻译时，艺术和非艺术的边界才会变得清晰。与此类似，对文字和形象之间的符号区别或是媒介类型之间的区别来说，研究领域的开放并不代表取消这些区别，而是将它们变成可供探究的对象，而不是把它们当作要监督、不准逾越的障碍。我已经在文学与视觉艺术、艺术与非艺术形象之间工作了30年，从来没有对哪个是哪个感到迷惑，令我迷惑的倒是什么让人们对这样的工作如此焦虑。事实是，艺术和媒介之间的区别已经准备好形成一种平易近人的理论了。而当我们试图将这些区别理论化、形而上化的时候，还是会有些困难（就像莱辛在《拉奥孔》里所说一样）。[2]

2. "图画转向"谬误。这个词是我造的，[3] 所以我将试着说清我的真正意思。首先，我并不是说现代对视觉和视觉再现的痴迷是史无前例的。我的目的在于承认这种"转向视觉"或转向形象的看法是司空见惯的，在我们这个时代被随意地、不加反思地说出，无论是喜欢还是不喜欢这个现象的人都同意这一现实。但"图画转向"只是一种说法，自古以来就反复被提出。当以色列人从看不见的神"转向"看得见的神像时，他们就身

[1] 此处我在呼应 James Elkin 最近的一本书，题为 *The Domain of Images*（Ithaca, NY: Cornell University Press, 1999）。
[2] 见关于莱辛的讨论，Mitchell, *Iconology*, chap. 4.
[3] Mitchell, *Picture Theory*, chap. 1.

处图画转向之中。当柏拉图用洞穴比喻警告人类，不要让形象、外表和意见控制的时候，他是在催促人们逃离控制了人类的形象，转向理智的纯净之光。当莱辛在《拉奥孔》中要人们警惕文学艺术模仿视觉艺术效果的倾向时，他就是在试图抵抗一种图画转向，他认为这是美学和文化正统的堕落。当维特根斯坦在《哲学研究》中抱怨"图画俘虏了我们"时，他是在哀悼一种特定的精神生活隐喻的规则，它将哲学握在了手中。

也就是说，图画或视觉转向并非我们这个时代独有的。这种反复出现的叙事形象在今天有着非常独特的形式，但是它在不同情境下都可以呈现出其原理形式。对这个形象的批判的、历史的使用可以成为一种诊断工具，用来分析一种新媒介、技术发明或是文化实践在对"视觉"的恐慌或欢欣（通常二者都有）中爆发的特定时刻。当一种新的制作视觉形象的方法出现时，无论是好是坏，总似乎标志着一个历史性的转折，摄影、油画、人工视角、雕塑浇铸、因特网、写作、模仿本身的发明都是显著的例子。以这些转折点中的一个为中心来建构一个宏大的二元模型，并宣告出现了一个"文字时代"（举个例子）和"视觉时代"的"大分水岭"，这是错误的。对现世主义论战来说，这种类型的叙述是具有欺骗性而方便的，但是对纯粹历史批评来说，它们是毫无用处的。

3. 所以，所谓我们这个时代（或是[1]常用常新的"现代"，或是同样灵活的"西方"）的"视觉霸权"只是一只活得太久

1 见 Jose Saramago 出色的小说 *Blindness*（New York: Harcourt, 1997），这本书探索了一个突然被流行性眼盲侵袭的社会，而疾病传播的方式恰好是目光接触。

的妖怪。如果视觉文化真的有意义,那也应该普遍至人类视觉的所有社会实践,而不局限于现代或是西方。生活在任何文化中,都是生活在视觉文化中,除了某些特定的情况,如盲人社会,但也正因为如此,后者更应得到任何视觉文化理论的特别关注。至于"霸权"的问题,还有什么比偏向视觉的偏见更古老、更传统的呢?自从神看着他的创造,看到一切很好,或者甚至更早,从神将光与暗分开从而创造了世界开始,视觉就扮演了"最高感官"的角色。从历史或批评的视角来看,"霸权"或非霸权的区分太生硬了。重要的任务是描述视觉与其他感官的特定关系,尤其是听觉与触觉,因为它们在特定社会实践中得到了扩展。笛卡尔认为视觉只是一种延伸的、高度敏感的触觉,所以他在《光学论》中把视觉比作盲人手中的棍子。电影的历史就是视觉和听觉复制技术之间的合作与冲突的历史。视觉霸权这样的成见完全无助于解释电影的发展。

4. 这就带我们到了第四个神话,"视觉媒介"。我理解,人们用这个词语来挑拣出诸如照片与音频、绘画与小说之间的区别,但我反对认为"视觉媒介"真是一种有别于其他的东西,或是存在一种排外的、纯粹的视觉媒介。[1]作为一条反公理,让我们试试认为所有的媒介都是混合媒介,看看会有什么结果。一个不可能得到的结果就是认为电影和电视这样的视听媒介"主要"(与霸权谬误呼应)是视觉的。混合媒介的假定让我们关注构成一种媒介的符码、材料、技术、感官实践、符

[1] Mitchell, *Picture Theory*, chap. 1 中有关于"所有媒介都是混合媒介"的细致探讨,第七章中有关于克里门·格林伯格对抽象画中光学纯度研究的探讨。事实是,自然的、不加中介的视觉本身并非纯粹的光学问题,而是光学与触觉信息协调的结果。

号-功能、生产与消费的体制条件。它令我们打破围绕单独一种感觉器官（或是单独一种符号类型或是材料介质）对媒介进行具体化的困境，而并始关注在我们面前的究竟是什么。举个例子，我们不用再声称文学是"语言而非视觉媒介"，而可以说出事实：尽管文学是写下来、印出来的，但它仍无可避免地有着视觉构成要素，这一要素又与听觉要素有着特定联系，这就是大声读出一本书和默读有着区别的原因。我们还可以注意到，在写画和描写以及更细微的形式安排策略等技巧中，文学涉及对空间和视觉的"虚拟的"或"想象的"经验，叫它们并不因为是通过语言的间接传达而失去真实性。

5. 最后一个问题，即视觉形象的权力，它们作为统治、诱惑、劝说和欺骗的工具或代理的效用。这个问题很重要，因为它揭示了对形象的各不相同的政治和伦理估计的动机，揭示了为何有人认为形象是通往新意识的大门，有人则认为它是霸权统治的力量，还揭示了为何要监管并物化"视觉媒介"与其他媒介、或是艺术领域和更广阔的形象领域之间的区别。

诚然，视觉文化（和物质、口头活文字文化一样）可以用作统治的工具，但是我不认为把视觉或形象或观看或监控单独拿出来作为政治独裁的工具是有效的方法。我希望大家不要误解我。我知道在视觉文化领域内许多有趣的工作都是政治驱动而做出的，尤其是对凝视领域内种族和性别区分建构的研究。不过发现"男性凝视"或是形象的女性特质的最初时刻早已过去，而大部分对身份问题有涉猎的视觉文化学者都知道这一点。然而，现在还是有一种不令人乐观的倾向，要退回到将视觉形象简化为全能力量的态度，并进行一种打破偶像式的

批评,仿佛曝光或破坏了虚假形象就是一种政治胜利一般。正如我在其他场合所说的,"图画是很受欢迎的政治对手,因为人们可以坚决抵抗它,但是到头来所有事几乎都没变。视觉政权可以一次又一次被推翻,但是视觉文化或政治文化却不会受到任何可见的影响"[1]。

在视觉形象作为工具和主体二者的模棱两可间,我想提出一个更为细致和平衡的方法:形象一方面是控制工具,另一方面则明显自主、有着自己的目的和意义。这种方法把视觉文化和视觉形象当作社会事务中的中间人、屏幕图像或模板的仓库,而我们与他人的交往就是由这些东西来建构的。视觉文化的原初场景就在于列维纳斯所说的"他者的面容"(我想就是从母亲的面容开始的):面对面的交往,认出其他生物的眼睛的明显倾向(拉康和萨特所谓的凝视)。刻板印象、讽刺漫画、类别形象、搜寻图像、身体绘图以及对社会空间的绘图将构成视觉文化的基本细节,而形象——以及他者——的领域就在此基础上建构。作为中介者或"下属"实体,这些形象就是我们认识(当然也包括误认)他人的过滤器。它们就是自相矛盾的中介,正是有了它们,我们所谓的"不加中介"或"面对面"的关系——雷蒙·威廉斯认为这种关系是社会的根源——才成为可能。这也意味着"视觉领域的社会建构"要持续不断地被重放成"社会领域的视觉建构",其中一张不可见的屏幕或是网格上显示着表面看来未加中介的形象,使得中介形象的效果成为可能。

你也许会想起,拉康将观看领域图表化为翻花绳,辩证交叉的中间是一个屏蔽的图像。翻花绳的两只手中,一只是主体,一只是客体,一只是观察者,一只是被观察者。但是在它们中间,在眼睛和目光中

[1] W. J. T. Mitchell, "What do Pictures Want?" *October* 77(Summer 1996), p. 74.

翻滚的是奇怪的中介物：形象和形象显现于其上的屏幕或媒介。这种幽灵般的"东西"在古代光学中被叫作"精灵"，它是探索的、寻求的眼睛抛出来的投射模板，或者是被看到的物体的拟像，被物体扔下或散播出来，就像蛇一次又一次地褪下老皮。[1] 无论是朝外还是朝内的视觉理论，采取的都是同样的视觉过程，不同的只有能量流和信息流的方向。而这种古老的模型，尽管从视觉的物理和生理结构上来说是错误的，却仍是我们现有的对视觉最好的心理学模型。它有力地揭示了为何形象、艺术品、媒介和隐喻等有着"自己的生命"，不能仅仅解释为修辞、传播工具或是通往现实的认识论窗口。主体间视觉的花绳帮助我们看清，为何物体和形象朝我们"回看"；为何"精灵"有可能变成偶像，朝我们说话、发号施令、要求牺牲；为何"宣传"形象对宣传来说如此有效，可以轻易生产出无限复制品。它帮助我们看清，为何视觉从来都不是一条单行道，而是充满了辩证形象的多向路口；为何儿童手中的娃娃有着处于生命和非生命边缘的半生命；为何已经灭绝的动物的化石痕迹能在观众的想象力中获得重生。从而我们也就清楚，关于形象，要问的问题不仅仅是它们有什么意义或是它们做什么，还要问它们的生命力的秘密是什么，它们想要什么。

展示看见

作为总结，我想思考一下视觉研究在学科中的位置。我希望大家都清楚我无意急匆匆地建立项目或者系所。在我看来，视觉文化的益处恰恰存在于教育过程的转折点——在介绍层面（我们所谓的"艺术

[1] See David Lindbergh, *Theories of Vision from Al-Kindi to Kepler* (Chicago: University of Chicago Press, 1976).

欣赏"）、在从本科生到研究生教育的过渡、在高等研究的前沿。[1] 也就是说，视觉研究属于大一、文科研究生的介绍性课程和研究生工作坊或研讨课。

在上述所有地方，我发现美国小学常用的"展示说明"教学法是非常有用的。不过，在我们的课堂上，展示的内容是观看过程本身，也就是说这个活动可以改名叫"展示看见"。我让学生们假设自己是来自一个没有"视觉文化"这个概念的社会的人类学者，他们展示的目的就是向这个社会报告视觉文化。他们不能想当然地认为听众们熟悉诸如颜色、线条、目光接触、化妆品、衣服、面部表情、镜子、玻璃或是窥视癖这样的概念，更不用提什么摄影、绘画、雕塑或所谓的"视觉媒介"了。这样一来，视觉文化就变得疏远、外来、需要解释。

当然，这个作业是非常矛盾的。听众们事实上的确来自可见的世界，但他们还是得接受这个假定，还得接受所有看起来是透明、自明的东西都需要解释。我让学生们自己编一个可行的方法。有些学生要求听众们闭上眼睛，只用听觉和其他感官来听取这个展示。他们主要是进行描述、通过语言和声音来唤起视觉，"说明"而非"展示"。另一种策略则是假设听众们刚刚获得视觉器官，但还不知道怎么使用。这种策略更受欢迎，因为这样一来演讲者还可以使用物体和形象进行展示。听众必须假装自己什么都不知道，而展示者则要引导他们理解他们习以为常的事物。

学生们带到课堂上来的东西范围很广，有些甚至出人意料。有些东西会反复出现：大家都喜欢用眼镜来进行解释，有些学生几乎总是

[1] 值得一提的是，芝加哥大学开设的第一门视觉文化课程是我在 1991 年秋季教授的"艺术 101"，在这过程中 Tina Yarborough 给予了我非常大的帮助。

带来一副"反光墨镜",并用它来解释"自己能看到别人,但是别人看不到自己"的情况以及视觉文化中常用的遮蔽眼睛的策略。面具和伪装也是很受欢迎的道具。窗了、双筒望远镜、万花筒、显微镜和其他光学仪器也常常被用到。很多人都带镜子来,但是基本上没有人提到拉康的镜像阶段,不过很多人会说到反射原理或是关于虚荣、自恋和自我塑造之类的话题。照相机也经常被展示,学生们不仅仅会解释其原理,还会说到与之相伴的仪式和迷信。一个学生大胆地给班上的其他人拍快照,并用来解释"面对镜头的害羞感"。另外一些展示需要的道具更少,有一些甚至直接聚焦于展示者的身体形象上,让大家注意衣着、化妆、面部表情、手势以及其他形式的"身体语言"。我曾经让学生练习过各种不同的面部表情、在班级面前换衣服、表演有风韵的(但有节制的)脱衣舞、化妆(一个学生化成白脸,说他是在描述进入哑剧的无声世界之后的感觉;另一个学生说他自己是双胞胎之一,并让我们设想他有可能是他的双胞胎兄弟扮演的;还有一位男同学和自己的女朋友进行了一场换装秀,并且要大家思考男性和女性易装癖的区别)。一些有表演天赋的学生表演了诸如脸红和哭泣等行为,引导大家讨论羞耻、被看见的自觉、无意识的视觉回应以及眼睛在作为接受器官的同时也是表现器官等问题。一位学生进行了我见过的最简单的"无道具"表演,他向班级介绍了"目光接触",最后大家还一起进行了小学生最爱玩的"看谁先眨眼"游戏。

毫无疑问,我见过的最有意思、最奇怪的展示说明来自一位年轻女性,她的道具是她那九个月大的男孩。她将这个男孩作为视觉文化的一个客体展现出来,并总结道,在人类视觉世界中,男孩的所有视觉特点(小小的身体、大大的头、胖鼓鼓的脸蛋、明亮的眼睛)加起来构成了一种叫做"可爱"的视觉效果。她承认自己无法解释"可

爱",但是坚持说这一定是视觉文化中很重要的一个方面,因为婴儿所释放的其他感官信号——尤其是气味和噪音——有时让人抓狂不已,若不是他们如此"可爱",甚至会让人想弄死他们。不过这次展示中最令人惊奇的是婴儿本身的表现。当母亲在台上做着严肃的演讲时,婴儿在她的手中扭来扭去、对观众做鬼脸,还会对他们的笑声作出回应——最初有些恐惧,但是逐渐(当他意识到自己并没有危险时)带有一种欢欣、大胆的表演因素了。他开始朝整个班级"炫耀",他的母亲不得不时时停下她的说明。整体的效果是一种混合媒介对位表演,它强调了视觉和声音、展示和说明之间的不和谐与间隙,同时还展现了展示说明本身某种非常复杂的特性。

我们从这些展示中能学到什么?学生的报告指出,当视角理论、光学和凝视等等细节都在记忆中慢慢模糊的时候,"展示看见"是他们对这门课印象最深的部分。这种表演可以将课表中的方法与课程付诸行动,而课表实际上是围绕一些简单但又非常困难的问题设置的:视觉是什么?视觉形象是什么?媒介是什么?视觉和其他感官之间的关系是什么?和语言的关系呢?为什么视觉经验总是充满了焦虑与幻想?视觉有历史吗?与他人(以及其他形象和物体)的视觉遭遇能告诉我们关于社会生活的建构的什么信息?展示看见活动收集了一系列实践展示,在面对有时显得有些抽象的视觉理论时,这些实践可以用作参考。在观看了几个强调视觉侵略性的展示之后,萨特和拉康关于"视觉偏执理论"就变得很清楚了。当观众/观看被赋予视觉实体之后,梅洛-庞蒂关于看见的辩证法、眼睛和凝视之间的交错、视觉与"世界的肉体"的纠缠的深奥难懂的讨论就变得更接地气了。

展示看见更有野心的一个目标则是对理论和方法本身进行反映。方法总是带有某种实用主义或独断性的,但却不能向反思、试验甚至

形而上学关闭。在最基本的层面上，这种活动令我们对理论化本身进行再思考，把理论当作可见的、有实体的、公共的实践去"想象理论"、"表演理论"，而不是把理论看做对无实体智慧的独立内省。

展示看见最简单的教训是一种去学科化的练习。我们学着逃离一种观念，即"视觉文化"被艺术史、美学和媒介研究的材料或方法"覆盖"了。视觉文化是在这些学科不曾注意到的地方——非艺术的、非美学的和无中介或"即时"的视觉形象和经验领域——开始的。它还包括一个更大的、我想称作"通俗视觉性"或"日常观看"的领域，这个领域是被关注视觉艺术和媒介的那些学科排除在外的。和普通语言哲学、语言行为理论一样，它探究我们在观看、凝视、展示、炫耀——或是躲藏、掩饰或是拒绝观看时——所做的一些奇怪的事。尤其是，它帮助我们看到，即使是像"形象"这样广泛的概念都不能完全覆盖视觉性领域；视觉研究不同于"形象研究"，而对视觉意象的研究只是领域中的一个部分。那些有形象禁忌的政权仍然有着严格控制的视觉文化，在其中人类展示的日常实践（尤其是女性身体）都是管理的对象。我们甚至可以说，当第二诫——禁止制造和展示伪神——被逐字逐句遵守时，当观看被禁止、不可见性被执行时，正是视觉文化带着最强烈的宽慰出现的时候。

展示看见活动告诉我们的最后一件事是视觉性——不仅仅是"视觉的社会建构"，还有社会的视觉建构——本身就是一个问题，美学和艺术史之类的传统学科、甚至媒介研究这样的新兴学科都涉及过这个问题，但是都没有做出很好的研究。也就是说，视觉研究不仅仅是一个"非学科"或是传统视觉指向学科的危险增补，而是一个"交叉学科"，它从各门学科汲取资源，建构一个新的、不同的研究对象。视觉文化从而就是一个特定的研究领域，其基本原理和问题在我们这

个时代才初次被提出。"展示看见"练习则是任何一个新领域形成初期走出第一步的方法,也就是说,要撕下熟悉的面纱,唤起惊奇感,这样一来,关于视觉艺术和媒介许多我们认为理所当然的事就不再那么理所当然了。至少,它能让我们带着新鲜的目光、新奇的问题和开放的头脑回到人文和社会科学的传统学科上。

附 录

中英文人名对照表

Abakanovics, Magdalena	玛格达莱纳·阿巴卡诺维奇
Aggassi, Andre	安德烈·阿加西
Allen, Woody	伍迪·艾伦
Almeida, Edward de	爱德华·德·阿尔梅达
Althusser, Louis	路易·阿尔都塞
Altieri, Charles	查尔斯·阿迪耶里
Anderson, Benedict	本尼迪克特·安德森
Apfebaum, Polly	波利·阿普菲鲍姆
Appadurai, Arjun	阿君·阿普杜莱
Armstrong, Louis	路易·阿姆斯壮
Arnold, Matthew	马修·阿诺德
Arp, Jean	让·亚普
Arrighi, Giovanni	吉奥瓦尼·阿里吉
Bachelard, Gaston	嘉士顿·巴什拉
Bacon, Francis	弗朗西斯·培根
Baldwin, James	詹姆斯·鲍德温
Banks, Joseph	约瑟夫·班克斯
Barthes, Roland	罗兰·巴特

Baudrillard, Jean	让·鲍德里亚
Bazin, André	安德烈·巴赞
Bellour, Raymond	雷蒙·贝洛
Belting, Hans	汉斯·贝尔廷
Benjamin, Walter	瓦尔特·本雅明
Berger, John	约翰·伯格
Berkeley, Bishop	毕晓普·伯克利
Beuys, Joseph	约瑟夫·博伊斯塞
Bhabha, Homi	霍米·巴巴
Biggs, Lewis	路易斯·比格斯
Blake, William	威廉·布莱克
Boehm, Gottfried	戈特弗里德·波埃姆
Bois, Yves-Alain	伊夫思-阿兰·博伊斯
Bonaparte, Napoléon	拿破仑·波拿巴
Bonnefoy, Yves	伊夫斯·波尼弗伊
Bookchin, Natalie	娜塔莉·布克钦
Boone, Mary	玛丽·布恩
Booth, Wayne	韦恩·布斯
Bordo, Jonathan	乔纳森·波尔多
Bori, Pier	皮埃尔·波利
Bori, Pier Cesare	皮埃尔·塞萨尔·波利
Borofsky, Jonathan	乔纳森·博罗夫斯基
Borzani, Leo	列奥·博萨尼
Boseman, William	威廉·博斯曼
Brand, Nicki	尼基·布兰德
Brandt, Bill	比尔·勃兰特
Brandt, Loren	劳伦·勃兰特
Bredekamp, Horst	霍斯特·布雷德坎普
Brood, Marcel	马塞尔·布鲁德塔尔

Brown, Bill	比尔·布朗
Brown, John Carter	约翰·卡特·布朗
Brummel, Kenneth	肯尼斯·布鲁梅尔
Bryson, Norman	诺曼·布莱森
Buchloh, Benjamin	本杰明·布赫洛
Buck-Morss, Susan	苏珊·巴克－莫尔斯
Bulwer-Lyton, Edward	爱德华·布尔沃－立顿
Burgin, Victor	维克托·布尔根
Butler, Judith	朱迪斯·巴特勒
Cameron, James	詹姆斯·卡梅隆
Caro, Anthony	安东尼·卡罗
Catlin, George	乔治·卡特林
Cavell, Stanley	斯坦利·卡维尔
Cavett, Dick	迪克·卡维特
Chardin, Jean-Baptiste-Simeon	让－巴普提斯特－西蒙·沙丁
Chomsky, Noam	诺姆·乔姆斯基
Churchill, Winston	温斯顿·丘吉尔
Cohan, Goerge M.	乔治·M.科恩
Cohan, James	詹姆斯·科汉
Cokeman, George	乔治·科尔曼
Collins, Douglas	道格拉斯·科林斯
Constable, John	约翰·康斯特布尔
Cook, Jno	杰诺·库克
Cooper, Peter	波拉·库伯
Copjec, Joan	琼·科普耶克
Corleone, Michael	麦克·柯里昂
Crimp, Douglas	道格拉斯·克里姆普
Crockett, Bryan	布莱恩·克罗克特
Cronenberg, David	大卫·柯南伯格

Crow, Tom	汤姆·克罗
Cuno, James	詹姆斯·库诺
Curtis, Helena	海琳娜·柯提思
Dalsgaard, Sven	斯文·达斯加德
Darden, Eric	埃里克·达顿
Darwin, Erasmus	伊拉斯谟·达尔文
David, Kind	金·大卫
Davidson, Arnold	阿诺德·戴维森
Davidson, Tommy	汤米·大卫森
Debord, Guy	居伊·德波
Delacroix, Pierre	皮埃尔·德拉克洛瓦
Deleuze, Gilles	吉尔·德勒兹
Delillo, Don	唐·德里罗
Derrida, Jaques	雅克·德里达
Desmond, Norma	诺玛·德斯蒙德
Dickinson, Emily	艾米丽·狄金森
Dion, Mark	马克·迪恩
Doodle, Yankee	杨基·杜德尔
Du Toit, Ulysse	尤丽塞·杜·托伊特
Dubois, W·E·B	杜波依斯, W.E.B
Dunlap, David	大卫·邓拉普
Durkheim, Émile	埃米尔·涂尔干
Dylan, Bob	鲍勃·迪兰
Ecco, Umberto	翁贝托·艾柯
Edelson, Gilbert	吉尔伯特·埃德尔森
Edwards, Jonathan	乔纳生·爱德华兹
Elkins, James	詹姆斯·埃尔金斯
Elliott, Gerald S.	杰拉尔德·S.艾略奥特
Ellison, Ralph	拉尔夫·埃里森

Enzenberger, Hans Magnus	汉斯·马格努斯·恩泽斯伯格
Ernst, Max	麦克斯·厄恩斯
Esrock, Ellen	艾伦·爱斯洛克
Essick, Robert N.	罗伯特·N.埃塞克
Evans, Walker	沃克·埃文斯
Fanon, Frantz	弗兰兹·法农
Feinstein, Rochellee	罗谢尔·范斯坦
Focillon, Henri	亨利·弗西林
Fogelson, Raymond	蒙德·福格尔森
Foster, Hal	哈尔·福斯特
Foucault, Michel	米歇尔·福柯
Frank, Robert	罗伯特·弗兰克
Frazer, James	詹姆斯·弗雷泽
Freedberg, Anne	安妮·弗里伯格
Friberg, David	大卫·弗里伯格
Fried, Michael	迈克尔·弗里德
Friedrich, Gaspar David	嘉士伯·大卫·弗雷德里希
Frye, James Montgomery	詹姆斯·蒙哥马利·弗莱
Frye, Northrop	诺斯洛普·弗莱
Gama, Vasco da	瓦斯科·达·伽马
Gardiff, Ganet	加内特·卡迪夫
Gell, Alfred	阿尔弗雷德·葛尔
Gericault, Theodore	西奥多·热里克特
Giekko, Gordan	戈顿·盖克
Gilbert-Rolfe, Jeremy	杰里米·吉尔伯特-罗尔夫
Gilliam, Terry	特里·纪廉姆
Gillis, Joe	乔·吉利斯
Gilpin, William	威廉·吉尔品
Ginzberg, Carlo	卡尔洛·金兹伯格

Girard, Rene	热内·吉拉德
Girodet-Trioson, Anne-Louis	安－路易·吉罗德－特里森
Glover, Savion	沙维翁·格罗夫
Goodman, Nelson	尼尔森·古德曼
Gorgoni, Gianfranco	吉安弗兰克·乔哥尼
Gormley, Antony	安东尼·格姆雷
Gray, Dorian	道林·格雷
Greenberg, Clement	克里门·格林伯格
Gregory, Alex	亚历克斯·格列高利
Griffiths, Philip Jones	菲利普·琼斯·格里菲斯
Grzinic, Marina	马丽娜·格兹尼克
Guiliani, Rudolph	鲁道夫·吉尤利安尼
Gunning, Tom	汤姆·甘宁
Gutler, Tony	托尼·卡特勒
Haacke, Hans	汉斯·哈克
Hall, Annie	安妮·霍尔
Hanna, Dennis	丹尼斯·海纳
Hansen, Miriam	米立安·汉森
Hardt, Michael	迈克尔·哈特
Harington, John	约翰·哈灵顿
Harpham, Geoffrey	杰弗里·哈芬
Harris, Neil	尼尔·哈里斯
Harrison, Charles	查尔斯·哈里森
Harry, Deborah	黛布拉·哈利
Harway, Donna	唐娜·哈拉维
Hawel, Marcus	马库斯·哈维
Hawkins, Benjamin Waterhouse	本杰明·沃特豪斯·霍金斯
Hawthorne, Nathaniel	纳撒尼尔·霍桑
Hayles, Katherine	凯瑟琳·海勒斯

Heidegger, Martin	马丁·海德格尔
Helsingor, Elizabeth	伊丽莎白·赫尔辛格
Hickey, David	大卫·希奇
Hindley, Myra	米拉·辛德莱
Hirst, Damien	达米恩·赫斯特
Hobbes, Thomas	托马斯·霍布斯
Hobsbawm, Eric	埃里克·霍布斯鲍姆
Holiday, Billie	比利·哈乐黛
Holly, Michael Ann	迈克尔·安·霍利
Hopkins, Johns	约翰·霍普金斯
Hopskins, Sloan	斯洛恩·霍普金斯
Hornsby, Bruce	布鲁斯·霍恩斯比
Hussein, Saddam	萨达姆·侯赛因
Jameson, Fredric R.	弗雷德里克·詹姆逊
Jarman, Derek	德里克·加曼
Jay, Bill	比尔·杰
Jay, Martin	马丁·杰
Jevbratt, Lisa	丽莎·杰夫布拉特
John, Jasper	迦斯珀·约翰
Johns, Jasper	贾斯培·琼斯
Jolson, Al	乔尔森,阿尔
Jones, Ernst	厄恩斯特·琼斯
Jones, Ron	罗恩·琼斯
Jones, Ronald	罗纳德·琼斯
Jopling, Jay	杰·乔普林
Judd, Donald	唐纳德·贾德
Julius, Anthony	安东尼·朱利乌斯
Kac, Eduardo	爱德华多·卡克
Kalina, Richard	理查德·卡里纳

Kasmin, Paul	保罗·卡思敏
Kefauver, Estes	艾斯蒂斯·基福弗
Keillor, Garrison	加里森·凯勒尔
Kerouac, Jack	杰克·凯鲁亚克
Kim-Trang, Tran T.	特兰·T·金–特朗
Kittler, Fredirch	弗雷德里希·基特勒
Klein, Melanie	梅拉尼·克莱恩
Kngwarreye, Emily Kame	艾米丽·卡姆·康瓦列夫
Knowles, Alison	艾莉森·诺尔斯
Koons, Jeff	杰夫·库恩
Kosuth, Joseph	约瑟夫·科苏斯
Kraus, Rosalind	罗萨琳·克劳斯
Kristeva, Julia	茱莉亚·克里斯蒂瓦
Kruger, Barbara	芭芭拉·克鲁格
Kunde, Helmut	赫尔穆特·昆德
Lacan, Jaques	雅克·拉康
Lange, Dorothea	多罗西亚·兰格
Laplanche, Jean	让·拉普朗什
Larson, Kay	凯伊·拉森
Lasker, Jonathan	乔纳森·拉斯科
Laszlo-Barabasi, Alberto	阿尔贝托·拉斯洛–巴拉巴斯
Latour, Bruno	布鲁诺·拉图尔
Lee, Jonathan Scott	乔纳生·司各特·李
Lee, Spike	斯派克·李
Levinas, Emmanuel	伊马努埃尔·列维纳斯
Lévi-Strauss, Claude	克劳德·列维–斯特劳斯
Levy, Evonne	伊文·列维
Liebeskind, Daniel	丹尼尔·李贝斯金德
Lin, Maya	玛雅·林

Long, John	约翰·朗格
Lorrain, Claude	克劳德·罗连
Lott, Eric	埃里克·洛特
Louis, Morris	莫里斯·刘易斯
Lovejoy, Arthur	亚瑟·洛夫乔伊
Loy, Abie Kemmarre	艾比·科马雷·罗伊
Luhmann, Niklas	尼可拉斯·卢曼
Lunenfeld, Peter	彼得·鲁能菲尔德
Lupin, Edgar	埃德加·卢宾
MacKinnon, Catharine A.	凯瑟琳·麦金农
Man, Paul de	保罗·德·曼
Manovich, Lev	勒夫·马诺维奇
Mapplethorpe, Robert	罗伯特·迈普尔索普
Marchi, Riccardo	理查多·马奇
Marcuse, Herbert	赫伯特·马尔库塞
Marden, Brice	布莱斯·马登
Maria, Walter de	瓦尔特·德·马利亚
Marika, Mawalan	马瓦兰·马里卡
Mayer, Jurgen	于尔根·迈尔
Mayor, Adrienne	安德里安·马耶尔
McCay, Winsor	温索尔·迈凯伊
McCollum, Aaron	亚伦·麦科勒姆
McCollum, Alan	阿兰·麦克科伦
McLennan, Andrew	安德鲁·麦科勒南
McLuhan, Marshall	马歇尔·麦克卢汉
Meie, Jürgen	尤尔根·迈耶
Melville, Herman	赫曼·麦尔维尔
Melville, Stephen	史蒂芬·麦尔维尔
Michelson, Annette	安奈特·米歇尔森

Mihail, Karl S.	卡尔·S.米哈伊尔
Milich, Claus	克劳斯·米利奇
Miller, Hillis	希利斯·米勒
Miller, Larry	拉里·米勒
Miller, Perry	佩里·米勒
Mirzoeff, Nicholas	尼古拉·尼尔佐夫
Misurell-Mitchell, Janice	詹尼斯·米苏莱尔－米歇尔
Mitchell, Carmen Elena	卡门·爱丽娜·米歇尔
Mitchell, Gabriele Thomas	加布里埃尔·托马斯·米歇尔
Mmaupin, Leona Gaertner Mitchell	列奥那·加尔特纳·米歇尔·茅萍
Modiano, Raimanda	莱蒙达·莫迪阿诺
Monk, Daniel	丹尼尔·蒙克
Montebello, Phillippe de	菲利普·德·蒙提贝罗
Morgan, Pierpont	皮尔彭特·摩根
Morris, Robert	罗伯特·莫里斯
Mulvey, Laura	劳拉·穆尔维
Murdoch, Rupert	鲁珀·默多克
Nairn, Tom	汤姆·奈恩
Naumann, Bruce	布鲁斯·瑙曼
Neer, Richard	理查·尼尔
Negri, Antonio	安东尼奥·奈格里
Nelson, Dona	唐娜·尼尔森
Noland, Kenneth	肯尼斯·诺兰
O'Blivion, Brian	布莱恩·奥布里翁
Ofili, Chris	克里斯·奥菲利
Oven, Washintong	华盛顿·欧文
Panofsky, Erwin	厄文·潘诺夫斯基
Pearlman, Alison	埃里森·珀尔曼
Petyarre, Katherine	凯斯林·佩特亚尔

Pietz, William	威廉·皮埃兹
Pippin, Robert	罗伯特·皮品
Poe, Allen	艾伦·坡
Pollock, Jackson	杰克逊·波洛克
Poussin, Nicolas	尼古拉·普桑
Presser, Stephen	斯蒂芬·普莱塞
Puckette, Elliott	艾略特·帕克特
Quinn, Marc	马克·奎因
Rapaport, Michael	迈克尔·雷朋博
Rauschenberg, Robert	罗伯特·劳森伯格
Reed, David	大卫·里德
Regenstein, Joseph	约瑟夫·雷根斯坦
Reynolds, Joshua	乔舒亚·雷诺兹
Reza, Yazmina	雅思米娜·雷扎
Ricco, John	约翰·利科
Richter, Gerhard	杰哈德·里希特
Riegl, Alois	阿洛伊斯·里格尔
Rockman, Alexis	亚历克西斯·洛克曼
Rogin, Michael	迈克尔·罗金
Rorty, Richard	理查·罗蒂
Rosa, Salvator	萨尔瓦多·罗莎
Rose, Alfonso	阿尔方索·雷斯
Rose, Hyman	海曼·罗斯
Rosenwald, Lessing J.	莱辛·J. 罗森瓦尔德
Rothfield, Larry	拉里·洛特菲尔德
Rousseau, Jean-Jacques	让-雅各·卢梭
Rowlandson, Thomas	托马斯·罗兰德森
Ruskin, John	约翰·罗斯金
Ryan, Max	麦克斯·雷恩

Ryman, Robert	罗伯特·莱曼
Sack, Jessica	杰西卡·萨克
Said, Edward	爱德华·赛义德
Schabacher, Gabriele	加布里埃尔·沙巴切尔
Schaffner, Wolfgang	沃夫冈·沙夫纳
Schapiro, Meyer	梅耶·沙皮罗
Schleusener, Jay	杰伊·施勒塞纳
Schultz, John	约翰·舒尔茨
Schumpter, Joseph	约瑟夫·苏皮特
Schwarzenegger, Arnold	阿诺德·施瓦辛格
Scougall, Stuart	斯图亚特·斯库格
Segal, Goerge	乔治·西格尔
Sekula, Alan	阿兰·赛库拉
Serra, Richard	理查德·塞拉
Serrano, Andre	安德烈·色拉诺
Shay, Ed	艾德·夏依
Silverman, Kaja	卡佳·希尔威曼
Smith, David	大卫·史密斯
Smith, Jada Pinkett	雅达·品科特·史密斯
Smith, Terry	特里·史密斯
Smithon, Robert	罗伯特·史密森
Snee, Christopher	克里斯托弗·斯内
Snyder, Joel	乔埃尔·斯奈德
Sousa, John Philip	约翰·飞利浦·苏萨
Speer, Albert	阿尔伯特·斯皮尔
Spielberg, Steven	史蒂芬·斯皮尔伯格
Spivak, Gayatri	加亚特里·斯皮瓦克
Springsteen, Bruce	布鲁斯·斯普林斯丁
Stein, Laura	劳拉·斯坦因

Steinberg, Leo	列奥·斯坦伯格
Steinberg, Saul	索尔·斯坦伯格
Stella, Frank	弗兰克·斯泰拉
Stevens, Wallace	华莱士·史蒂文斯
Stevenson, Adlai	阿德莱·斯蒂文森
Stockhausen, Karlheinz	卡尔海因兹·斯多克豪森
Stokes, Adrian	斯托克,阿德里安
Stone, Geoff	杰奥夫·斯通
Stone, Oliver	奥利佛·斯通
Szarkowski, John	约翰·扎科夫斯基
Tan, Man	曼·谭
Taussig, Michael	迈克尔·陶希格
Taylor, Brandon	布兰顿·泰勒
Taylor, Lucian	卢西安·泰勒
Taylor, Zachary	扎卡里·泰勒
Theodor, Adorno	西奥多·阿多诺
Thomas, Alan	阿兰·托马斯
Thomas, Rover	罗佛·托马斯
Thompson, Michael	迈克尔·汤普森
Tjaltjarri, Paddy	派蒂·特加帕尔加里
Tolson, Turkey	土耳其·托尔森
Tribune, Richard	理查德·洛克尔
Troelson, Anders	安德斯·特罗尔森
Vasari, Giorgio	乔齐奥·瓦萨利
Velazquez, Diego	迭戈·委拉斯开兹
Vinci, Leonardo da	列奥纳多·达·芬奇
Virilio, Paul	保尔·威瑞里奥
Vogler, Candace	康达斯·沃格勒
Vögler, Darth	达斯·沃格勒

von Meyerling, Max	马克思·冯·梅耶灵
von Stroheim, Erich	埃里克·冯·施特罗海姆
Wainwright, Lisa	丽莎·魏因怀特
Waldman, Diane	狄安娜·沃尔德曼
Warburg, Aby	阿贝·沃伯格
Watson, James	詹姆斯·华森
Wayans, Damon	达蒙·韦恩斯
Weibel, Peter	彼得·魏蓓尔
Whteread, Rachel	瑞秋·怀特海
Wiener, Norbert	诺伯特·维纳
Wilde, Oscar	奥斯卡·王尔德
Wilder, Billy	比利·怀德
Wilder, Gene	热内·王尔德
Williams, Bert	伯特·威廉斯
Williams, Raymond	雷蒙·威廉斯
Williams, William Carlos	威廉·卡洛斯·威廉斯
Winckelmann, Johann	约翰·温克尔曼
Wise, Robert	罗伯特·怀斯
Wise, White	怀特·怀斯
Wittgenstein, Ludwig	路德维希·维特根斯坦
Woods, James	詹姆斯·伍兹
Worringer, Wilhelm	威尔汉姆·沃林格
Wren, Max	麦克斯·吴伦
Žižek, Slavoj	斯拉沃热·齐泽克
Zweig, Ganet	加内特·茨威格

中英文作品名对照表

《2841787 绿色空间绘画中的唠叨男人》　　Green Space Painting with Chattering Man at 2,841,787

《Dinos R U.S.：当恐龙统治地球时》　　Dinos R U.S.: When Dinosaurs Ruled the Earth

《阿尔比翁的舞蹈（高兴之日）》　　The Dance of Albion (Glad Day)
《阿特南格科乡村的风暴·二》　　Storm in Atnangker Country II
《艾米利亚》　　Aemilia
《爱与窃》　　Love and Theft
《安妮·霍尔》　　Annie Hall
《巴斯太太的故事》　　"Wife of Bath's Tale"
《巴西》　　Brazil
《白噪音》　　White Noise
《百货公司——内布拉斯加林肯》　　Department Store – Lincoln, Nebraska
《北方的天使》　　Angel of the North
《被掩盖的车——加利福尼亚长滩》　　Covered Car, Long Beach, California
《变蝇人》　　The Fly
《不可提及的游戏》　　The Play of the Unmentionable
《不列颠诸岛之域》　　Field for the British Isles

《不稳定的"感性":布鲁克林艺术馆的艺术政策》	Unsettling "Sensation": Arts-Policy Lessons from the Brooklyn Museum of Art
《草原家居伴侣》	The Prairie Home Companion
《车祸——美国66号公路,亚利桑那温斯洛到弗拉格斯塔夫路段》	Car Accident – U. S. 66, between Winslow and Flagstaff, Arizona
《抽象艺术的本质》	"Nature of Abstract Art"
《抽象与移情》	Abstraction and Empathy
《出埃及记》	Exodus
《橱窗——华盛顿特区》	Store Window – Washington, D. C.
《穿涤纶套装的人》	Man in Polyester Suit
《床》	Bed
《词与物》	The Order of Things
《村社声音》	The Village Voice
《大华超市——好莱坞》	Ranch Market – Hollywood
《大会堂——芝加哥》	Conventional Hall – Chicago
《大家笑》	Laugh-In
《大卫王》	David
《党派评论》	Partisan Review
《德建卡伍创世故事》	Djan'kawu Creation Story
《迪克·卡维特秀》	The Dick Cavett Show
《地球静止之日》	The Day the Earth Stood Still
《帝国》	Empire
《帝国的废墟》	Ruins of Empire
《第六日》	The Sixth Day
《第三只手》	Third Arm
《电梯——迈阿密海滩》	Elevator – Miami Beach
《吊起狗,打死猫》	Hang the Dog and Shoot the Cat
《东方主义》	Orientalism

《夺人之美》	Compulsive Beauty
《肥皂泡》	Soap Bubbles
《蜂巢》	Honeycomb
《佛蒙特谈话》	Conversations in Vermont
《否定辩证法》	Negative Dialectics
《弗兰肯斯坦》	Frankenstein
《感官游戏》	eXistenZ
《感觉》	Sense
《高速公路事故现场十字架——美国91号公路, 爱达荷州》	Crosses on Scene of Highway Accident – U. S. 91, Idaho
《公共公园——俄亥俄克利夫兰》	Public Park – Cleveland, Ohio
《公寓——洛杉矶邦克山》	Rooming House – Bunker Hill, Los Angeles
《宫娥》	Las Meninas
《古兰经》	Qur'an
《光学论》	Optics
《海边僧侣》	Monk by the Sea
《海军征兵处、邮局——蒙大拿比尤特》	Navy Recruiting Station, Post Office – Butte, Montana
《行李》	Bagage
《黑客帝国》	The Matrix
《红色与黑色的方块》	Red and Black Squares
《红字》	The Scarlet Letter
《后院——加利福尼亚威尼斯西部》	Backyard – Venice West, California
《华尔街》	Wall Street
《画画的起源》	The Origin of Drawing
《幻想的瘟疫》	ThePlague of Fantasies
《绘画的日常练习》	The Daily Practice of Painting

《机械复制时代的艺术品》	"The Work of Art in the Age of Mechanical Reproduction"
《基因执照》	*Genomic License*
《几内亚描述》	*Discription of Guinea*
《佳能相机广告》	*Canon Camera commercial*
《建筑生命》	*Building Lives*
《僭越》	*Transgressions*
《角斗士》	*Gladiator*
《教父 2》	*Godfather II*
《金犊崇拜》	*The Adoration of the Golden Calf*
《金光中沐浴的基督》	*Christ Bathed in Golden Light*
《金枝》	*The Golden Bough*
《进化》	*Evolution*
《精神分析学的四个基本概念》	*The Four Fundamental Concepts of Psychoanalysis*
《精神现象学》	*Phenomenology of Spirit*
《竞技者—底特律》	*Rodeo – Detroit*
《酒吧——内华达拉斯维加斯》	*Bar – Las Vegas, Nevada*
《酒吧——新墨西哥盖洛普》	*Bar – Gallup, New Mexico*
《旧金山》	*San Francisco*
《决战猩球》	*Planet of the Apes*
《崛起的该隐》	*Raising Cain*
《爵士歌手》	*The Jazz Singer*
《咖啡馆——南卡罗莱纳博福特》	*Café – Beaufort, South Carolina*
《看不见的人》	*The Invisible Man*
《看哪这老鼠》	*Ecce Homo Rattus*
《可见的触摸：视觉文化，现代性和艺术史》	*In Visible Touch: Visual Culture, Modernity, and Art History*
《拉奥孔》	*Laocoon*

《蓝色》	Blue
《浪漫主义形象的意图结构》	"The Intentional Structure of the Romantic Image"
《浪漫主义与自然界》	"Romanticism and the Physical"
《利维坦》	Leviathan
《量子云》	QuantumCloud
《列王记》	Kings
《菱形图案》	Losange
《另一个地方》	Another Place
《留声机、电影、打字机》	Gramaphone, Film, Typewriter
《流水线—底特律》	Assembly Line – Detroit
《录影带谋杀案》	Videodrome
《伦敦插图新闻》	London Illustrated News
《论艺术》	Discourses on Art
《罗马帝国的衰亡》	Decline and Fall of the Roman Empire
《螺旋形防波堤》	Spiral Jetty
《洛杉矶》	Los Angeles
《绿野仙踪》	The Wizard of Oz
《马路勇士》	Road Warrior
《马赛克35》	Mosaic 35
《漫长的20世纪》	The Long Twentieth Century
《没有自然宗教》	There is No Natural Religion
《媒介安魂曲》	"Requiem for the Media"
《媒介理论的成分》	"Constituents of a Theory of the Media"
《媒介欣喜》	Medium Exaltation
《媒介与形式》	"Media and Form"
《美的分析》	The Analysis of Beauty
《美杜莎的木筏》	Raft of the Medusa

	
《美国30号公路，内布拉斯加奥加拉拉到北普拉特路段》	U. S. 30 between Ogallala and North Platte, Nebraska
《美国90号公路，去往德州德尔里奥》	U. S. 90, en route to Del Rio
《美国人》	The Americans
《美国土地》	American Field
《美洲：一个预言》	"America: A Prophecy"
《蒙大拿比尤特》	Butte, Montana
《迷惑》	Bamboozled
《米拉》	Myra
《绵羊多利》	Dolly the sheep
《民数记》	the book of Numbers
《木蠹蛾幼虫在库那加拉伊做梦》	Witchetty Grub Dreaming at Kunajarrayi
《南卡罗来纳查尔斯顿》	Charleston, South Carolina
《你的凝视击中我的侧脸》	"Your Gaze Hits the Side of My Face"
《年轻的弗兰肯斯坦》	Young Frankenstein
《尿基督》	Piss Christ
《牛津英语词典》	Oxford English Dictionary
《纽约客》	New Yorker
《纽约纽堡》	Newburgh, New York
《纽约时报》	New York Times
《农场》	The Farm
《欧洲》	Europe
《偶像的黄昏》	Twilight of the Idols
《潘趣》	Punch
《批评的剖析》	Anatomy of Criticism
《批评探索》	Critical Inquiry
《拼贴、组装和重拾之物》	Collage, Assemblage, and the Found Object

《七月四日——纽约杰伊镇》	Fourth of July – Jay, New York
《妻子与岳母》	My Wife and My Mother-in-Law
《旗帜》	Flag
《起源 1999》	Genesis 1999
《千钧一发》	Gattacca
《乔舒亚·雷诺兹伯爵讲话注解》	Annotations to Sir Joshua Reynolds's Discourses
《禽龙土包里的晚餐》	"The Dinner in the Mould of the Iguanodon"
《倾斜的拱》	Tilted Arc
《去市场的小猪》	This Little Piggy Went to Market
《人工智能》	AI
《人类学词典》	The Dictionary of Anthropology
《日落大道》	Sunset Boulevard
《肉体》	Flesh
《摄影形象本体论》	"The Ontology of the Photographic Image"
《身体重要》	Bodies that Matter
《神曲》	The Devine Comedy
《神圣景象》	"Holy Landscape"
《生物泰勒主义 2000》	Biotaylorism 2000
《圣弗朗西斯,加油站,和市政厅——洛杉矶》	St. Francis, Gas Station, and City Hall – Los Angeles
《圣经》	The Bible
《圣母玛利亚》	The Holy Virgin Mary
《失乐园》	Paradise Lost
《失落之爱》	Love Lost
《失去之物》	Lost Objects
《诗篇》	Psalm

《十月》	October
《十月 77》	October 77
《食堂——旧金山》	Cafeteria – San Francisco
《试验一种世界观》	Testing a World View
《视觉艺术杂志 1》	Visual Culture 1
《视觉类比》	Visual Analogy
《释梦》	The Interpretation of Dreams
《手推车——新奥尔良》	Trolley – New Orleans
《首映——好莱坞》	Movie Premier – Hollywood
《水果》	Fruit
《水平保持》	Horizontal Hold
《糖果店——纽约市》	Candy Store – New York City
《特尔之书》	The Book of Thel
《天外魔花》	Invasion of the Body Snatcher
《同伴》	Peer
《头脑如何参与传播?》	"How Can the Mind Participate in Communication?"
《透过纱门的理发店——南卡罗莱纳麦克勒安威尔》	Barber Shop through Screen Door – McClellanville, South Carolina
《图腾崇拜》	Totemism
《图腾与禁忌》	Totem and Taboo
《图像的剩余价值》	"Der Mehrwert von Bildern"
《图像何求?》	What Do Pictures Want?
《图像理论》	Picture Theory
《图像学》	Iconology
《歪斜的拱形》	Tilted Arc
《微笑番茄》	Smile Tomato
《维特鲁威所说的理想人类身体比例的规则》	Rule for the Proportions of the Ideal Human Figure, According to Vitruvius

《文化的定位》	The Location of Culture
《我的家庭》	My Family
《我们从来不是现代人》	We Have Never Been Modern
《无题（带有变异 Rb 基因的人类 13 号染色体 DNA 碎片，前者又被称为触发迅速肿瘤发生的恶性致癌基因）》	Untitled（DNA fragment from Human Chromosome 13 carrying Mutant Rb Genes, also known as Malignant Oncogenes that trigger rapid Cancer Tumorigenesis）
《无题》（救命！我被锁在这幅图里了）	Untitled（Help! I'm locked inside this picture.）
《物的帝国》	"The Empire of Things"
《物的社会生活》	The Social Life of Things
《雾月十八日》	The Eighteenth Brumaire
《鲜红色的起源，或绘画和音乐之爱》	"The Origin of Vermilion, or the Love of Painting and Music"
《现代雕塑的段落》	Passages in Modern Sculpture
《现代主义/现代性》	Modernism/Modernity
《向一个想法告别》	Farewell to an Idea
《新墨西哥圣达菲》	Santa Fe, New Mexico
《新墨西哥州美国 285 号公路》	U. S. 285, New Mexico
《新世界》	Новыймир
《新物》	The New
《星球大战》	Star Wars
《形象的权力》	The Power of Images
《寻找景物画的句法先生》	Dr. Syntax in Search of the Picturesque
《亚特兰蒂斯》	Atlantis
《眼睛》	L'oeil
《杨基·杜德尔》	"Yankee Doodle"

《药店——底特律》	Drug Store – Detroit
《耶利米书》	Jeremiah
《一个民族的诞生》	Birth of a Nation
《一位被斩首的测量员的遗书》	Posthumous Papers of a Decapitated Surveyor
《遗作全集》	Oeuvres posthumes
《以赛亚》	Isaiah
《以西结书》	Ezke
《艺术》	Art
《艺术对立丁物性》	"Art versus Objecthood"
《艺术家的生活》	Lives of Artists
《艺术与大英帝国》	"Art and the British Empire"
《艺术与动力：一种人类学理论》	Art and Agency: An Anthropological Theory
《艺术与空间》	"Art and Space"
《艺术与物性》	"Art and Objecthood"
《异形》	Alien
《银翼杀手》	Blade Runner
《游行 一新泽西霍博肯》	Parade – Hoboken, New Jersey
《月评》	Monthly Review
《月色》	Moonglow
《运河街——新奥尔良》	Canal Street – New Orleans
《哲学研究》	Philosophical Investigations
《真实的回归》	The Return of the Real
《政府要员——新泽西霍博肯》	City Fathers – Hoboken, New Jersey
《政治集会——芝加哥（带大号的人）》	Political Rally – Chicago (Man with Sousaphone)
《芝加哥论坛报》	Chicago Tribune
《致两性：天堂之门》	For the Sexes: The Gates of Paradise

《终结者 2：审判日》	Terminator 2: Judgement Day
《侏罗纪公园》	Jurassic Park
《主权国家 / 状态》	Sovereign State
《砖人》	Brick Man
《资本论》	Capital
《自然史》	Natural History
《自我》	Self
《最后的恐龙书》	The Last Dinosaur Book
《最后一位公爵夫人》	"My Last Duchess"
《佐治亚萨凡纳》	Savannah, Georgia
《做正确的事》	Do the Right Thing